■日本學叢書

日本近代藝術史

施慧美　著

三民書局

國家圖書館出版品預行編目資料

日本近代藝術史／施慧美著. --初版.
--臺北市：三民，民86
面；　　公分. --（日本學叢書）
ISBN 957-14-2554-0（平裝）

1. 藝術-歷史-日本

909.31　　　　　　　　　　　　86001193

國際網路位址　http://sanmin.com.tw

© 日本近代藝術史

著作人　施慧美
發行人　劉振強
產權人財　三民書局股份有限公司
著作財

發行所　三民書局股份有限公司
　　　　地址／臺北市復興北路三八六號
　　　　電話／五○○六六○○
　　　　郵撥／○○○九九九八——五號
印刷所　三民書局股份有限公司
門市部　復北店／臺北市復興北路三八六號
　　　　重南店／臺北市重慶南路一段六十一號

初版　中華民國八十六年三月

編號　S 90049

基本定價　肆元陸角

行政院新聞局登記證局版臺業字第○二○○號

ISBN 957-14-2554-0（平裝）

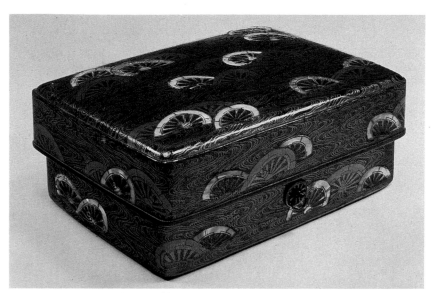

彩圖一　　片輪車螺鈿蒔繪手箱

平安時代後期　東京國立博物館

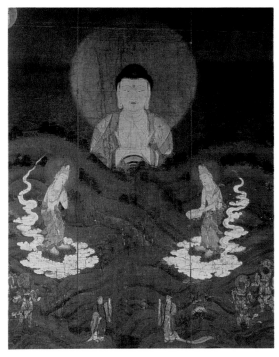

彩圖二　　山越阿彌陀來迎圖

13世紀前半

京都禪林寺

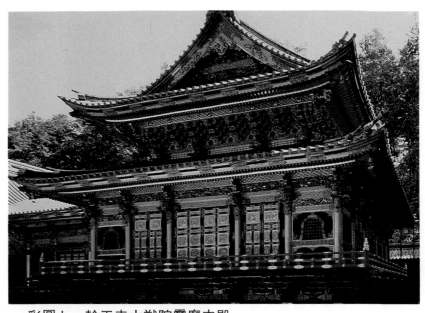

彩圖七　輪王寺大猷院靈廟本殿

1653　日光

彩圖八　崇福寺第一峰門

1644　長崎

彩圖九　曼殊院小書院

明曆二年(1656)　京都

彩圖一〇　桂離宮古書院
　　　　　（圍爐裏之間）
　　　　約1616　京都

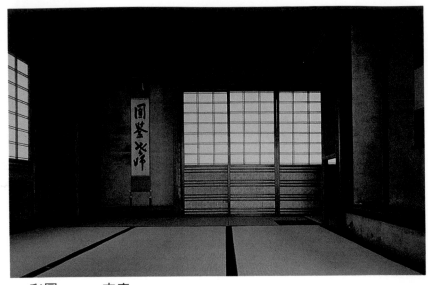

彩圖一一　密庵
約寬永年間(1624～1643)　小堀遠州
書院風格　四疊半　京都大德寺龍光院

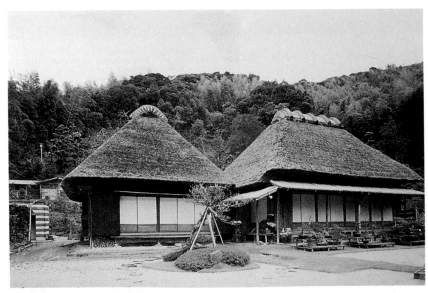

彩圖一二　二階堂家住宅
19世紀中期　鹿兒島縣高山町

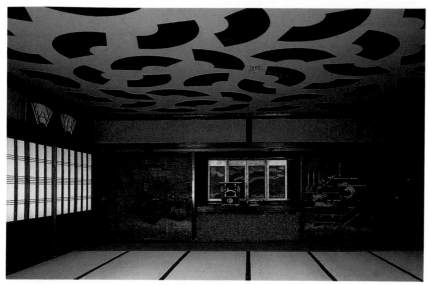

彩圖一三　角屋「扇之間」

天明七年(1787)　京都

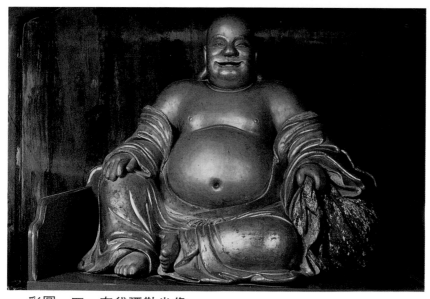

彩圖一四　布袋彌勒坐像

寬文三年(1663)　范道生　木造彩色

像高110.3公分　宇治萬福寺

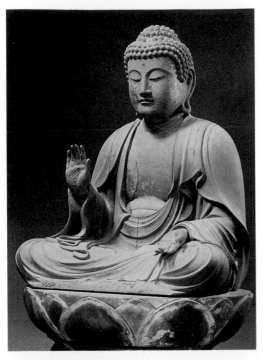

彩圖一五　釋迦如來坐像

元祿十三年(1700)

民部　寄木造

像高52.6公分

東京都八丈島宗福寺

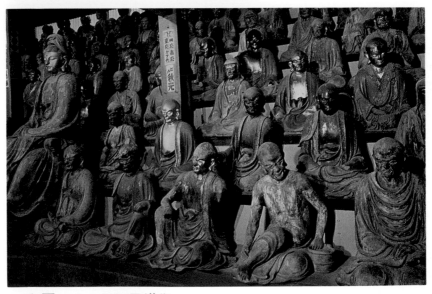

彩圖一六　五百羅漢像

17世紀末～18世紀初　松雲元慶　寄木造彩色

像高83.8～85.1公分　東京五百羅漢寺

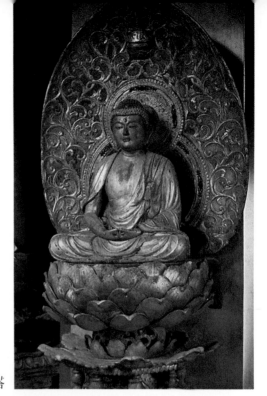

彩圖一七　阿彌陀如來坐像
　　　　　（四方四佛像之一）
　　　　17世紀前半
　　　　寄木造漆箔
　　　　像高37公分
　　　　東京舊寬永寺五重塔

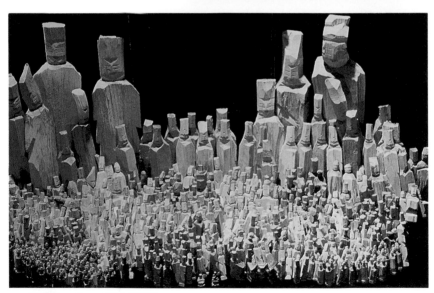

彩圖一八　千面菩薩
　　　　17世紀後半　圓空　一木造素木
　　　　像高3.4～46.3公分（共1020尊）　名古屋荒子觀音寺

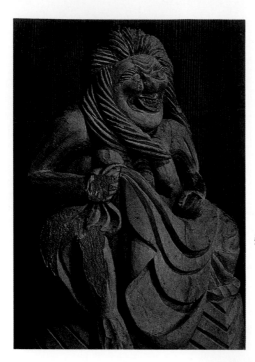

彩圖一九　葬頭河婆坐像
　　　　　寬政十二年(1800)
　　　　　木喰　一木造素木
　　　　　像高53.6公分
　　　　　靜岡縣壽龍院

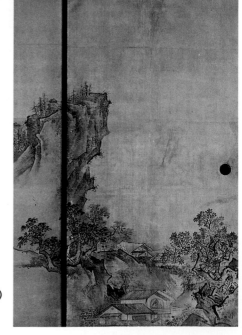

彩圖二〇　山水圖襖
　　　　　1641　狩野探幽
　　　　　紙本墨畫（四面、部分）
　　　　　京都大德寺

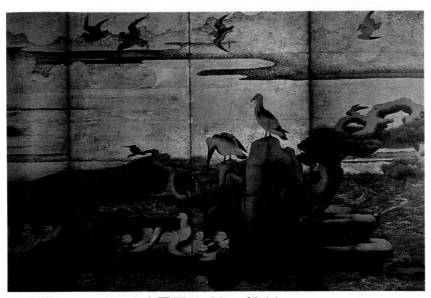

彩圖二一　雪汀水禽圖屏風（右、部分）

17世紀前半　狩野山雪　紙本金地著色

六曲一對　私人藏

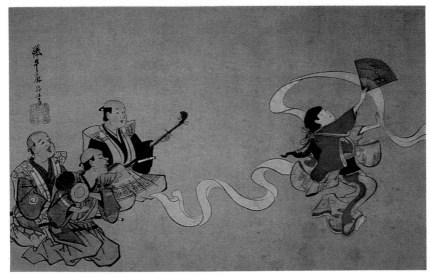

彩圖二二　布晒舞圖

17世紀後半　英一蝶　紙本著色

埼玉遠山紀念館

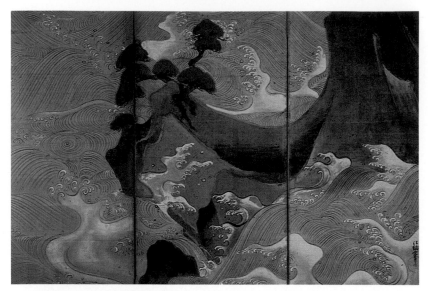

彩圖二三　松島圖屛風

　　　寬永年間(1624～1644)　俵屋宗達　紙本金地著色

　　　六曲屛風一對（右面部分）　華盛頓菲利美術館

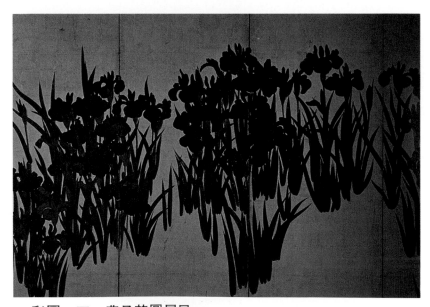

彩圖二四　燕子花圖屛風

　　　18世紀初　尾形光琳　紙本金地著色

　　　六曲屛風一對（右隻部分）　東京根津美術館

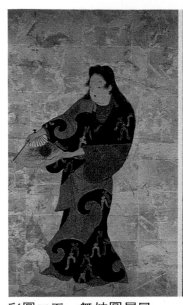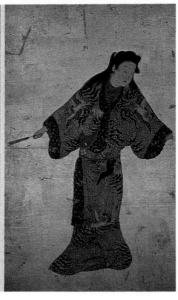

彩圖二五　舞妓圖屏風
　　17世紀中期　紙本著色　六曲屏風一隻（部分）
　　東京桑多利美術館

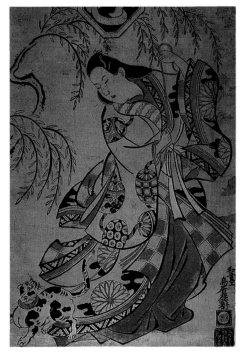

彩圖二六　上村吉三郎之女三之宮
　　鳥居清信　大大判丹繪
　　芝加哥美術館

彩圖二七　柱掛鐘和美人圖（部分）

18世紀前半　西川祐信

東京國立博物館

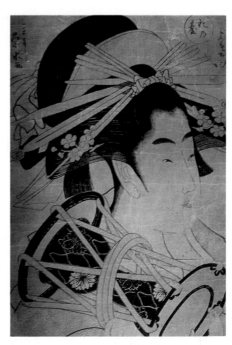

彩圖二八　擊鼓藝妓圖

約1795　榮水

私人收藏

彩圖二九　竹林七賢（部分）

1769～1825

第一代歌川豐國

私人收藏

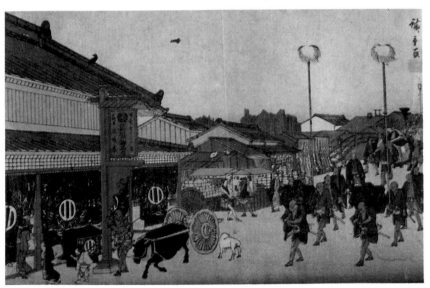

彩圖三〇　江戶市景（新橋至松坂屋）

約1840～1842　廣重(1797～1858)　私人收藏

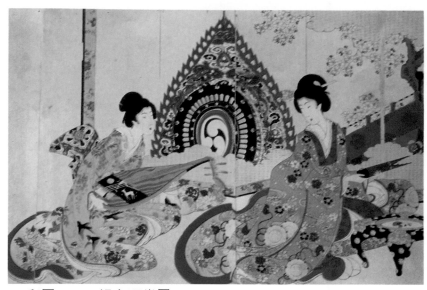

彩圖三一　婦女玩樂圖

1890　楊州周延(1838～1912)　私人收藏

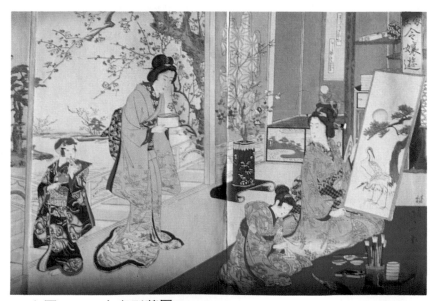

彩圖三二　富家別莊圖

1892　楊齋延一　私人收藏

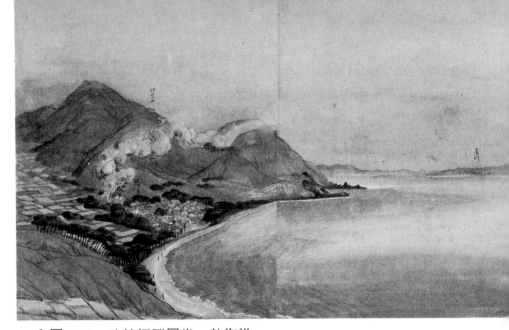

彩圖三三　　公餘探勝圖卷　熱海港

寬政五年(1793)　谷文晁　紙本著色　東京國立博物館

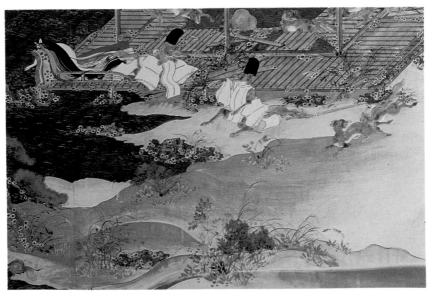

彩圖三四　　婚怪草詞（部分）

19世紀中期　浮田一蕙

紙本著色一卷　美國大都會美術館

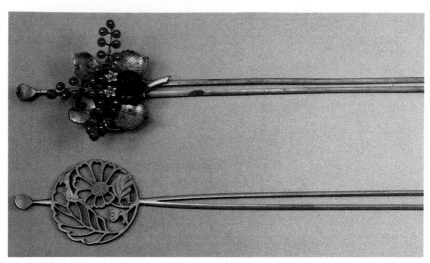

彩圖三五　銀製桐花髮簪▲　銀製平打髮簪▼

江戶時代後期　東京國立博物館

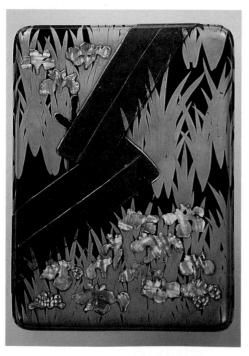

彩圖三六　八橋蒔繪螺鈿硯箱

18世紀前半　尾形光琳

平蒔繪螺鈿鉛板

東京國立博物館

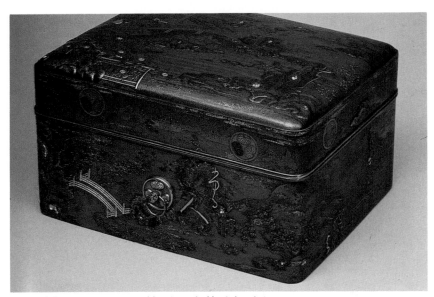

彩圖三七　十二手箱（初音蒔繪調度）

17世紀前半　幸阿彌長重　德川美術館（愛知）

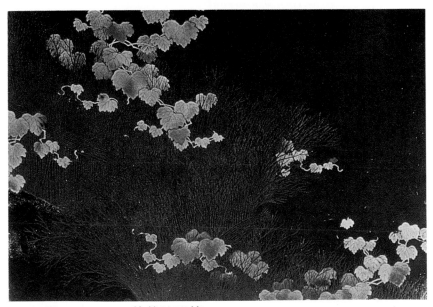

彩圖三八　柴垣蔦蒔繪硯箱

17世紀　古滿休意　東京國立博物館

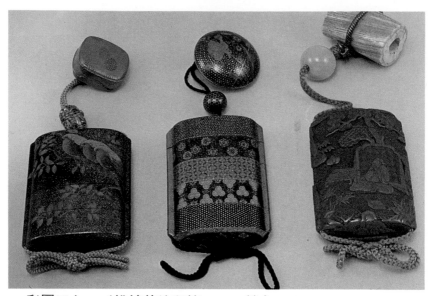

彩圖三九　◀桃鳩蒔繪印籠　　茂永

　　　　　小紋青貝印籠　　18世紀

　　　　▶松下人物堆朱印籠　東京國立博物館

彩圖四〇　色繪花鳥文蓋付大深鉢

　　　　　17世紀後半

　　　　　伊萬里柿右衛門樣式

　　　　　東京出光美術館

彩圖四一　色繪五艘船文獨樂形鉢

18世紀前半～中期　伊萬里　靜岡MOA美術館

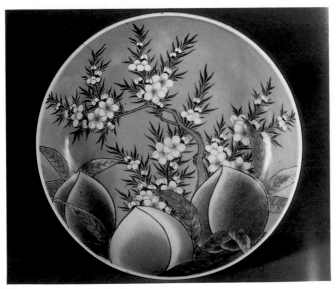

彩圖四二　色繪桃文大皿

17世紀末～18世紀前半　鍋島　靜岡MOA美術館

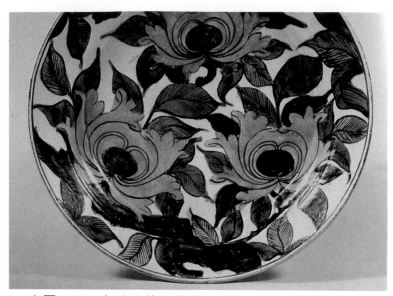

彩圖四三 　色繪兜花文平鉢

　　17世紀後半　古九谷　石川縣美術館

　　高6.2公分　徑31.3公分　底徑15.2公分

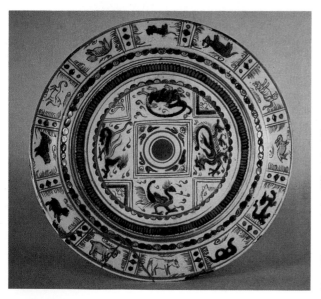

彩圖四四

色繪十二支鏡文皿（穎川）

江戶時代

京都大統院　徑17.7公分

中國銅鏡之意匠化

白虎、青龍、朱雀、玄武四種

赤、綠、黃、紫多彩

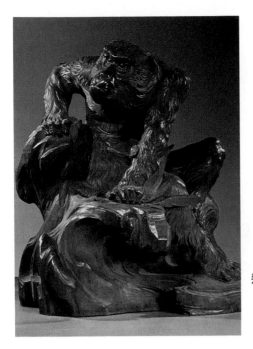

彩圖四五　老猿
　　　1893　高村光雲
　　　木雕　東京國立博物館

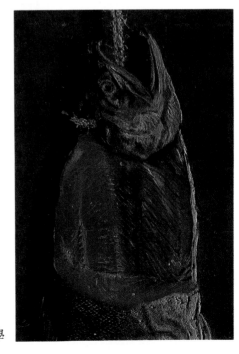

彩圖四六　鮭魚
　　　約1877　高橋由一
　　　油畫　東京藝術大學

彩圖四七
松藤圖、櫻花圖（部分）
明治三十八年～大正三年(1905～191
富岡鐵齋
絹本金地著色　額裝兩面
清荒神清澄寺（兵庫）

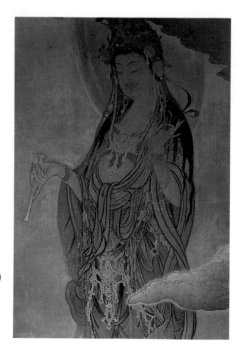

彩圖四八　悲母觀音像（部分）
　　　　狩野芳崖
　　　　東京藝術大學

彩圖四九　樹林間之秋（左面）

明治四十年(1907)　下村觀山　紙本著色

二曲一對屏風　東京國立近代美術館

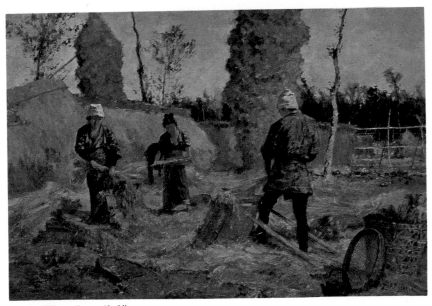

彩圖五〇　收穫

明治二十三年(1890)　淺井忠　油彩　東京藝術大學

彩圖五一　樹蔭

明治三十一年(1898)　黑田清輝　油畫

彩圖五二　花之香

1903　岡田三郎助

油畫　個人藏

彩圖五三　雨後的聖母院
　　　　　1902　三宅克己
　　　　　水彩
　　　　　東京御茶水圖書館

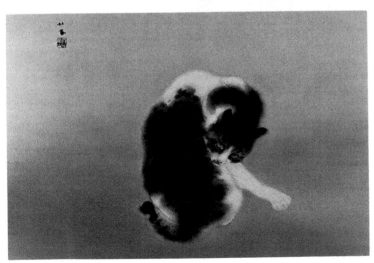

彩圖五四　斑貓
　　　　　1924　竹内栖鳳　絹本著色　東京山種美術館

彩圖五五　穿著鞋的女人
　　　　1908　山下新太郎
　　　　油畫

彩圖五六　裸體美人
　　　　1912　萬鐵五郎　油畫
　　　　東京國立近代美術館

彩圖五七　荒磯（部分）
　　　　1926　平福百穗　絹本著色
　　　　二曲屏風一對（右邊）
　　　　東京國立近代美術館

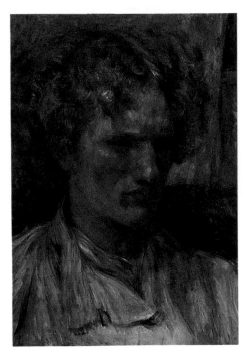

彩圖五八　埃洛獻克氏肖像
　　　　1920　中村彝　油畫
　　　　東京國立近代美術館

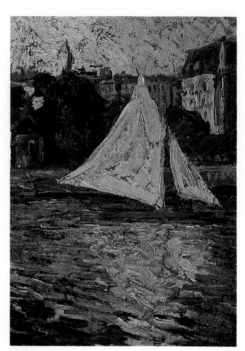

彩圖五九　帆船

　　1908　藤島武二　油畫

　　東京藝術大學

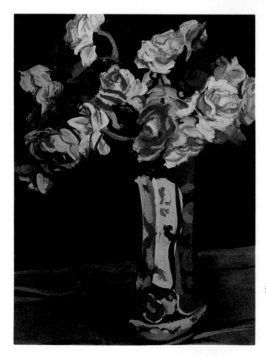

彩圖六〇　薔薇

　　1932　安井曾太郎　油畫

　　東京Bridge Stone 美術館

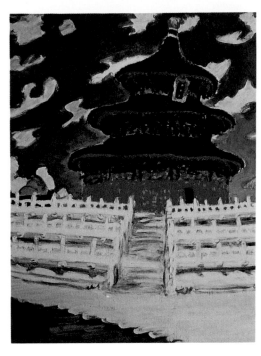

彩圖六一　雲中天壇
昭和十四年(1939)
梅原龍三郎　油畫
東京國立近代美術館

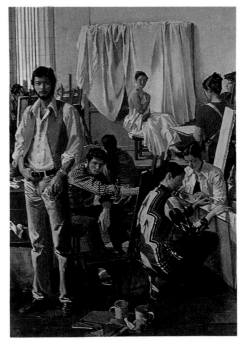

彩圖六二　繪畫
1974　小磯良平
赤坂離宮迎賓館壁畫

彩圖六三　罌粟

1921　小林古徑　絹本著色

東京國立博物館

彩圖六四　炎舞

1925　速水御舟　絹本著色

東京山種美術館

自 序

　　日本是位於亞洲東海岸的島嶼國家,倘若從國土面積的大小而言,它是個小國,可是,若從歷史觀點論之,它在東方是繼印度、中國及韓國之後的古老國家;若從國際貿易觀點論之,則近二十多年來,它一直被視為世界經濟大國。

　　日本歷史雖屬悠久,然而整個國家卻朝氣蓬勃,一方面努力追求西洋科學的進步,另外一方面卻不斷地發揚及提昇其淵源於中國的文化。環顧現代日本社會,則會令人產生一種錯綜複雜的觀感:石製燈籠古趣盎然,霓虹燈光閃耀燦爛;深山古刹,依然晨鐘暮鼓,工業地區卻日夜機聲軋軋;婀娜多姿的和服女郎,婚前都必須學習插花茶道,可是當她們一到公司行號上班,卻個個都是操縱電腦的能手,時裝的消費量,在世界排名第三,也說明了她(他)們追求時髦的程度。

　　無可諱言地,日本的藝術自古以來深受中國大陸文化的影響,但若因而武斷地認為日本藝術是中國藝術的一支流,那就大錯而特錯。在此隨便舉出兩個例子:日本婦女在盛典時所穿著的和服,在基本上是由唐代婦女服裝演變而來的,然而如果說它已經變化得與原來的唐裝「面目皆非」亦非過言。和服最大的特徵就是腰部配戴的那一條豪華的寬大「帶子」,可是唐裝上的帶子卻僅僅是一細條而已,與和服的「帶子」,在造形或圖案上相差不可以道里計。

又，日本的偶戲「淨瑠璃」（亦稱「文樂」），該是中國的線操傀儡戲演變而成的，在造形上「淨瑠璃」戲偶變大將近一倍，操線不見了，由表演者一人乃至兩人穿著黑色衣服並戴黑帽（為隱其身體），由後面雙手（代替操線）伸入戲偶之體內操縱而演出。配樂完全不一樣，所用樂器亦大相逕庭。從戲劇效果（意味）而言，真是天差地遠，實在無法將兩者聯想在一齊，若說它是獨特的一種偶戲，也沒有人敢否認的地步。

由於這兩個簡單的例子可以看出，日本人很容易接納外來的文化，但並非生吞活剝，他們是巧妙地加予消化，捨棄不適當的部分（也可以說不符合其民族性者），然後加上了自己的民族風格與鄉土性，最後形成了自己獨特的藝術。我們動輒譏稱「日本人擅長模仿」，並非恰當，應該說：「日本人善於吸收、消化、融合，然後創造」，似較為妥當，科技與學術如此，藝術亦復如此。

日本明治維新的推行，至今已有一百二十年歷史。對其「維新」的內容，國人往往僅重視其物質文明（尤其是科技方面），而忽略了當時亦兼顧到精神文化（尤其是藝術方面）的維新事實。日本人做得多，講得少，更不會像我們戰後五十多年來不斷地喊出許多新口號（不管有沒有成效，更不管其前後有沒有矛盾），而實際上明治維新還是包括了文藝復興的重大意義在內；其文藝復興正是吐故納新兼精益求精式的「復興」，並不是踏常襲故或改頭換面式的「復興」。

於是，本來僅在地方性祭典時露天演出的民俗歌舞：歌舞伎、能樂、淨瑠璃……等，均不斷地提昇與改良，到二十世紀起它們都已經成為日本獨特的傳統戲劇，且必須在大都市第一流劇場才能欣賞的地步。

自1945年戰敗以後，日本人從廢墟中毅然決然地站起來。當他們

重整家園後，在工業方面最先開發照相機，接著，就是大小汽車、轎車，近十幾年來又以電子產品揚名全世界，而其整個工商業結構的系統組織，井然有序。自古以來，無論哪一個階層的日本人，都相信勤勞是美德，遊手好閒是罪惡。從十九世紀後半期以來掀起的追求科學的思潮，遂在五十年後促使日本的文明迎頭趕上歐美各國，甚至於在不到一百年時間，即促使工商業大為發達而遙遠地凌駕其他先進國家，竟成為世界第一級的經濟大國。

雖然日本一直被列入國民所得最高的排行榜上，可是，人民的生活卻不因而窮奢極侈或驕奢淫佚，其治安之好，為世界各國所公認；警察破案率之高，也是國際上口碑載道的。可是，大和民族大多是完美主義者，各級民意代表仍不滿現況，每次在議壇上對各種施政，均窮追不捨，連議員收取政治獻金亦視同受賄，連續兩三任首相因其所屬的黨部接受此類捐款而必須引咎下臺（臺灣報紙不知表揚他們的知廉恥，卻當做「貪污」加予報導），他們要求政治人物的乾淨，幾乎達到「潔癖」的地步，是我們住在臺灣的大多數人們所沒有辦法想像的。

在提昇文化水準或日常生活方面，藝術一直扮演了重要的角色。凡到過日本旅遊的人都知道，日本的旅店有傳統的旅館與西洋式大飯店，前者比後者更受外國人歡迎，因為它們充滿了日本文化與藝術氣息。在公家機關或公司行號裡，也許比較不容易發現，可是，一到他（她）們家裡，你就會體會到他們的生活才是真正的藝術化，也是真正地將藝術生活化了；又當你親眼看到他們庭園之美，才會領悟到我們經常掛在嘴上的所謂「天人合一」的真諦是什麼。

筆者曾經在日本執教數年，均寄宿於日本人的家庭裡，因而有比較多的機會去觀察他們的生活，也曾經多次參加旅遊，巡訪各地名勝

古蹟，或觀賞各種傳統技藝表演和活動，對於日本近代及現代藝術各部門，印象頗為深刻。

現在的大專院校學生，幾乎都僅知道日本卡通影片好看，卻少有人知道：日本擁有國際級大導演黑澤明、巨星三船敏郎……等多人。日本無論大小城市都餐館林立，同時固定場所的小吃攤販亦處處可見，然而不管其規模大小，它們所端到客人面前的餐饌，一定都是秀色可餐，早已經從口福發展成「視覺藝術」的一種。任何大小城市都有日本料理的正規學校在訓練烹飪人材，以期不斷地提昇日本料理的藝術性。

國人向來經常使用一句口頭禪：「吃的藝術」；其實從美學的觀點或藝術學的分類上，「吃」所產生的是生理上的「快感」，而不是精神上的「美感」，因為人類以外的其他動物（狗貓等），在吃食物時也同樣地能夠產生「快感」，那也是生理現象，可是，狗或貓卻不能夠產生「美感」。所以一般人所謂「吃的藝術」，這句話不符合於學術。日本料理當然也不能稱為藝術，然而其配襯的客觀條件卻充滿了藝術性：幽靜的室內氣氛，其所端出來的每一道餚饌本身富於色彩與排列之美，所使用的每一件膳具（陶器或瓷器）個別造形之美等便是；尤為難能可貴者，其釉色亦配合上面所盛放的珍饈本身的顏色而設計，同時每一家料理店都準備獨特的盤、碟、碗等器皿，而同一件膳具不會重複出現在顧客面前。

除了餐食以外，同樣與日常生活有關的茶道，也可以看出其濃厚的藝術性。飲茶本來也是生理需要反應的一種，即使從「止渴」提昇到「品茗」的地步，也只是「文化」的一種表現而已，所以只能稱為「飲茶文化」或「品茗文化」，尚未能抵達藝術的境地。日本人從未曾將它稱為藝術。在中國從唐代的陸羽或宋代的蔡襄等一代茶師開始，

一直到現代，也未曾將飲茶視為藝術，可是，這二十多年來，品茗在臺灣突然被說成「茶藝」，其不適宜的理由如同「吃的藝術」，在此恕不再贅述。若果一定要在東方各國的飲茶文化中尋找出其具有藝術性者，祇有日本茶道勉強尚可勝任（它另外含有禪宗意義，恕不宜在此詳述）。　日本茶道本來是做為修身養性的目的，將中國宋代式單純的「點茶」法，引進以後加以改良的，如今已經換骨脫胎而成為頗具藝術性的獨特「茶道」儀式；接受招待而上座飲茶者，必須與主持者共同鑑賞壁上所掛的書畫，擺設的插花及所使用茶碗的窯名或年代，若果對於這些藝術品一竅不通的人，接受邀請而上了座，將會非常尷尬。對內行人而言，接受茶道招待將是口福的「快感」兼視覺與觸覺上的「美感」之一大享受。也是生活藝術化的最佳例證。

　　從十九世紀後半期開始，日本即由原來的寧靜而保守的傳統，逐漸地轉變成充滿了忙碌而創新的氣象；尤其第二次世界大戰後，這五十多年來的大蛻變與大躍進，大使世界各國人士看得目瞪口呆，但人民犯罪的比率更趨降落，夜不閉戶早已成為習慣，對此藝術的教化扮演了重要的角色，在此無需要再引用蔡元培先生的宏論：美育代替宗教說來加予詮釋。

　　臺灣大約慢了日本三十多年，才開始創造出經濟奇蹟（也僅此一項而已），　可是奇蹟雖然出現了，生活品質卻反而驟然下降，空氣污染、自然環境的破壞、社會的不安定，以及從大人到小孩，都一味地沈溺於低級官能的享受與追求，文化或藝術的提昇，卻反而牛步化，甚至於停頓。

　　筆者接受三民書局的邀稿而撰寫拙著，取名為「日本近代藝術史」，　重點放在豐臣秀吉之子秀賴死去的1615年——也就是德川家康主宰幕府的江戶時代開始，一直經過明治、大正、昭和三代，及至平

成初年的現在，約三八○年期間的藝術。不過，畢竟藝術是薪火相傳
的，江戶時代的藝術也不是突然冒出來的，所以做為傳遞時代的背景：
江戶時代以前（包括：從一萬兩千年前的原始時代開始，到屬於文化
黎明期的飛鳥、白鳳時代，與大唐關係密切的奈良、平安時代，創造
獨自風格的鎌倉、室町、桃山時代等），也在前面當作近代藝術史的導
論，大略加以介紹，所以拙著撰寫的雖是日本近代藝術史，然而讀者
若果要初步瞭解整個日本藝術史，閱讀本著仍有命脈可循。

　　目前坊間印行的有關日本美術史的書籍或譯作有三、四種，均侷
限於美術（也大多只談繪畫而已），然而拙著包括繪畫、書法、雕塑、
音樂、戲劇、建築、工藝等各部門，範圍至為廣泛。筆者撰寫此著，
為的是希望能為有意研究日本近代各部門藝術的讀者，提供一些資訊，
同時更企望藉此促進我們的藝術水準之提昇，及生活的藝術化，因為
殷鑑不遠，近在眉睫。

　　最後，要感謝本叢書總編輯林明德教授對筆者的厚愛，使我有機
會將多年在日本教學之餘搜集的資料及在一些美術館的拍照，加以整
理成書，披露於世，尚希斯界先進不吝指教。

<div style="text-align:right">一九九六年元月脫稿於外雙溪</div>

日本近代藝術史

目　次

第一章
江戶時代以前日本藝術概觀

第一節　原始時代的文化與藝術

一、繩文時代藝術

　　所謂繩文時代，指的是西元前一萬年前到西元前三百年的時期，這是日本列島最初形成的文化，在歷史上的劃分是由舊石器時代進入新石器時代，而在日本史上可說是由陶器的開始出現到稻作農耕初期為止的長久時期，前後大約有一萬年左右，此時的原始人，在日本文化史上稱為「繩文人」。　繩文人以狩獵、漁撈、採集等為生活方式，普遍過著受咒術支配的生活❶。

❶　日本列島戰後已經用科學儀器及考古證明，曾在西元前一萬年前即住有
　　日本民族，在中國一千多年來一直盛傳：秦始皇派遣徐福到蓬萊仙島採
　　仙藥，當時還帶「諸多珍寶、童男女三千人、五種百工……」。這些傳
　　說係源自漢代成書的「史記」（卷二十八）、「漢書」（卷二十五下、卷四
　　十五）及「後漢書」（卷一百十五）等文獻，其記載均屬史實，因為日
　　本人現在仍然鄭重地保存著徐福墳墓（在紀那地方新宮市）。　可是有些
　　人卻喜歡誇大其詞地說：徐福赴日之前，彼地無人，日本民族實為徐福

繩文一詞的產生，是由於明治維新後，曾經在新石器時代遺址中出土的土器（素燒陶器日語稱土器）上發現有草繩花紋，這可能是利用繩狀物壓印或綑綁在胎土器面上形成的，直到十九世紀末，對這一批土器才正式使用「繩文土器」一詞；也因此而稱這個時期為繩文時代。繩文時代的人除了製作土器之外，也有用石、骨角（動物之骨、角）、貝、木等材料，做出許多精細工藝品，甚至還有些利用樹皮及動物毛皮的材料，但是由於容易腐朽，不如石器、土器的容易保存下來。

土器

繩文時代最具代表的藝術品就是繩文式土器，它們變化豐富，造形奇特。這種露天素燒土器，溫度均約在七百度至九百度左右燒成的，多在關東、中部地方出土，年代約在一萬兩千年前。這種繩文土器的特徵，可歸納成下列幾點：

（1）繩文的施紋法從創始期到晚期，均持續使用，還有些新紋樣也不分時期的出現（如貼花紋），有時也將老紋樣加上新紋樣的組合。中期後採用併合式，組合立體造形加上平面花紋的裝飾法。還有，基本器形的深鉢形，也是全期都持續製作著。

（2）繩文時代是個封鎖的時代，完全尚未與大陸外界做任何的交流，在這樣完全不受外來文化的影響下，我們應可視繩文時代的土器是真正日本民族祖先的創作品。

（3）繩文式土器的演變，隨技術的進步產生很大的變化，裝飾

帶去的童男女三千人及五種百工之後代……；更有甚者，還有學者公然著書，強調日本第一代天皇神武正是徐福無誤，因為日本是由他開創的……。諸如此類神話，經戰後五十年來考古、考證，自然完全消失其意義了，從結果來說：徐福只能說是帶人移民至日本而已。

上由簡單而複雜，發展至中期還出現似雕塑特性的立體雄厚表現，而到後期又回歸簡樸細緻。「繩文人」在造形、紋樣上的多樣性與高成熟度，令人不禁佩服他們的豐富創造力。

土偶

除了土器以外，還有一種被學術界稱為「日本的維納斯女像」土偶，也是具有特色的藝品。目前在日本所發現的土偶數量不少，這是用黏土做成人形後素燒而成的，均為女性，出現在繩文中期以後較多。另外還有以石材雕成的稱為「岩偶」，以上均屬於人物俑，可是也有「動物土偶」，動物土偶包括與生活有密切關係的動物，如豬（最多）、狗、熊等。

土偶的變化是依年代與地域而產生不同，但主要是以關東地方為中心。最早期多為石頭磨成的偶像（岩偶），沒有手腳與五官，只有突起的乳房，到中期有動物臉孔的或揹小孩的土偶出現，而關東到中部地方則有全身立體的土偶出現。後期為造形最豐富的時期，有臉部呈心形者或頭部像山形者，甚至於出現「木菟土偶」（貓頭鷹形）。末期則出現眼部如同戴太陽眼鏡者（特稱為「遮光器土偶」❷），還有裝夭折的嬰兒骨頭或牙齒等的容器式土偶。

土偶在繩文早期是粗糙不成熟的，直到中期才漸趨成熟而傾向於立體，同時在中期也出現了一些具野獸臉孔的土偶，或是頭上纏繞著蛇的怪異造形。到後期、晚期土偶的樣式增多了，同時幾乎全身都有裝飾；這些和繩文土器的變遷應有很大的關連，例如繩文中期的土器具有立體與雕塑性的造形表現，而在後期、晚期出現的土偶也同樣有

❷　日語「遮光器」為太陽眼鏡，用現代物名稱呼史前遺品，實在怪異，然而早已成為日本學術所使用，在此只好沿用。

造形怪異複雜、雕塑味濃厚的特色。另外，「遮光器土偶」的裝飾紋和晚期「龜岡式土器」（依出土地命名的陶器）的裝飾紋大致類似，而且土器與土偶都是土製品，或許因此互相仿效而產生出密切的共通點，所以我們應可說土偶的變化是跟隨著土器的變化而演變。

這些土偶四肢清楚，腰身細小，乳房突出，女性的特徵明顯，令人聯想起南歐及中東所發現的舊石器時代的維納斯女像或地母神像，豐滿的乳房，突出的腹部與臀部，相當強調女性的特徵，象徵生殖與豐收。當時的文化相信女性所具有的生殖能力使繩文人豐饒、繁殖。

製作土偶的目的，至今仍不清楚，有些學者將之視為地母神崇拜的信仰行為，也有說是為了祈求豐饒繁衍而作。如果從部分出土的土偶四肢上有殘缺以及其在遺跡中的位置來看，是否製作土偶來代替人類的災厄病痛？至於有如野獸臉孔的造形，是否代表對大自然中不可思議力量（如生老病死、天災等）的恐懼？或是對未知世界（鬼神靈魂等）的一種想像？還是單純的對強壯野獸的一種敬畏呢？部分土偶腹部突出有如懷孕，是否與生產或育嬰有關呢？除此以外亦有玩具說、護符說等，但是大致上土偶的製作與咒術有關是可以確定的。

其他藝術品

除上述土器與土偶以外，尚有下列各種藝術品出土。

（1）雕紋土板、岩板：東部日本在後期出現橢圓形或矩形土板上刻有紋線，其尺寸約五公分乃至十五公分左右，也有利用岩板刻紋者，土板上有小孔，可推測它們是掛在身上的裝飾品或護身符類東西。

（2）耳環：用滑石、流紋岩為材料製成圓環或圓盤狀，同時在環上開一缺口，以便配戴，稱為「玦狀耳飾」。接著出現以粘土塑造然後加以素燒的，形狀與「玦」相同。到了後半期，這種耳飾變得更

大型，而且有的是鏤空的，有的是浮雕的，充分顯示出繩文人對幾何圖形的表現力。

（3）漆器：在前期的遺品中，尚出土過漆器梳子與盆形上漆木器，可見日本使用漆器的歷史悠久。

（4）其他器皿：除了上述各種以外，尚有骨製工具、牙製首飾、勾玉、貝輪鐲、貝殼面具、骨製器皿、土鈴、土笛等。骨製品大多利用鹿、豬、鳥、鯨等之骨，來製作針、釣針、箭頭等；土鈴與土笛均與咒術有關，也都是素燒品。

二、彌生時代藝術

大約在西元前三、四世紀左右，日本開始了水田的耕作，同時也由大陸傳入了金屬器具，這時候以農耕為經濟基礎，生活也趨於安定，在這樣重大的轉變下，日本正式進入了「彌生時代」。整個彌生時代大約是由西元前三世紀到西元三世紀中葉，前後約近七百年左右。

彌生文化除了繼承繩文文化之外，也有些受到大陸外來文化的影響；由於農耕的開始使得生活安定，祭祀就成為彌生時代精神生活的中心了。所謂彌生文化的領域，包括東北地方到九州地方。

「彌生」一詞的由來，源自明治十七年 (1884)，在日本東京的本鄉區彌生町的貝塚遺跡中，發現了與繩文時代完全不同的土器，繼而在十年後即以發現地點為名，正式命名為「彌生土器」，而此時期就被稱為「彌生時代」。

土器

日本學者大多把彌生時代劃分為前期、中期、後期三期，但是現在也有些學者主張在前期之前多加一「早期」，來當做繩文時代到彌

生時代的過渡期之說。然而不管如何分法，彌生土器是繩文土器的延伸無誤。

彌生式土器是一種質鬆而呈赤色的土器，如果配合生活機能之不同，可將器種分為：貯藏、裝水用的壺、煮沸用的甕、盛裝食物用的鉢、高杯等。製作上使用轆轤迴轉臺，紋樣主要使用「篦描紋」與「櫛描紋」；篦描紋是用「篦」（日語；用竹片做的器具，篦字不同於中文用詞）畫出簡單的紋樣，可產生樹葉紋、鋸齒紋、重弧紋、流水紋等多種變化。櫛描紋是用梳子狀的東西畫出數條平行線，也可產生直線紋、波狀紋、簾狀紋、斜格子紋、扇形紋、流水紋等的變化紋。到了彌生時代後期，因花紋及符號多元化，被稱為「繪畫土器」，然而為時不甚長，不久便傾向於無花紋、無裝飾的方向發展。比較特別的是此期有「特殊器臺」的出現，主要是用於祭祀儀式，可能是由中期的高杯器形發展而成的，胴身為圓筒形，裝飾紋有凹線紋、鋸齒紋等，也有用透雕鏤空的方法；這種特殊器臺應該是彌生時代過後的古墳時代圓筒「埴輪」（後述）的前身吧。

除上述彌生式土器外，在九州北部還有甕棺的出現；甕棺是土葬時用來裝死者屍首的大型甕，應是在繩文時代中期末即有的。還有一些特殊造形的土器出現，如魚形、家屋形、船形等，在其下加臺腳的土器，各稱為「魚形土器」、「家形土器」、「舟形土器」等。除此以外彩紋土器也在此時出現，但顯然彩紋土器是屬於大陸系統，一般分有彩紋和暗紋。

彌生式土器的特色在於器面的平面化，使用完整的水平連續紋，其彎曲具有流利感的曲線簡潔洗鍊，整體看來勻整、調和、明快，器身大部採取左右對稱，機能性（實用性）強，壺罐之類是此時代的代表器種。

　　由於彌生人在生活上開始著重於有機能性的生活用品，在這樣的觀念下，彌生式土器也就產生了符合機能美感的造形，卻沒有繩文式土器般的充滿裝飾意味。我們可說這是因為彌生人追求的是功用上的美感，也就是使用上的美感。

　　換句話說，彌生式土器與繩文式土器的最大不同點，在於繩文式土器是以裝飾美為主，而彌生式土器是以器形美為主。

金屬器具

　　最後，也應該談一談彌生文化中出色的金屬器具。

　　由於自彌生時代開始與大陸交流，比日本先進的中國或朝鮮文化也就隨之傳入日本；彌生文化亦多少受到了大陸文化的影響而產生了一些變化。這種影響最明顯的表現在金屬器具上，雖說大部分的金屬器是由大陸傳入的，但是彌生人卻能將之同化，而產生出屬於自己文化的東西：銅鐸。

　　這是彌生時代金屬器具中最具代表性的祭器，為青銅製（銅和錫合金製成的），屬於鈴類的一種，器身內有舌棒，靠搖晃來發聲。在形成初期大概是種樂器，後來用於咒術上，也成為豪族的寶物，最後變成祭器。

　　銅鐸主要是由胴身、鈕、鰭所組成，胴身是主要部分，為筒形，銅鐸上的鰭應該是鑄造時由鑄造模型間隙縫多出的部分，而彌生人將它發展成裝飾的一部分。

　　銅鐸大都全面有紋樣裝飾，有斜格子紋、渦卷紋、斜的平行紋（斜線紋）、呈三角形的鋸齒紋及流水紋等。胴身用橫帶兩條以上的，稱為「橫帶紋銅鐸」；用橫帶和縱帶交替而形成四等分區域或六等分區域的，稱為「袈裟襷紋銅鐸」；胴身全用流水紋裝飾的，稱為「流水

紋銅鐸」；繪畫要素強的稱為「繪畫銅鐸」。分成四等分或六等分區域
的矩形面中有時無紋，有時有人物、動物、家屋、船等具象表現（繪
畫銅鐸）。 這些描寫內容大都以狩獵、捕魚、打穀等當時的生活場面
為主，但是在圖樣上常呈現出抽象化或省略化的原則，例如人物的頭
部分別以圓形來代表男性，三角形來代表女性，面部無五官，身體用
倒三角形來表示，手腳則用單一線條來表示。

銅鐸鰭（左右兩邊緣）的裝飾，大部分用鋸齒紋及渦卷紋，及至
銅鐸發展的後期，才開始用凸線，並配以其他紋樣的組合方式。至於
鈕式則有菱環鈕、外緣鈕、扁平鈕及凸線鈕等。

銅鐸的尺寸大小變化，由前期的數十公分小型，發展到四十五公
分的標準型，最後竟演變成超過一百公分（近畿式）的大型；這也可
說是將銅鐸由樂器的性格轉變為莊嚴祭器的結果吧。銅鐸雖然大型化
了，但是其裝飾法仍維持不變，其結果是裝飾面增大，裝飾紋的凸線
變粗，浮雕產生深淺變化，增加了銅鐸全體強烈的對比形態感。

三、古墳時代藝術

在西元三世紀末到四世紀初左右開始，以西部日本為中心出現了
巨大的墳丘，這是掌握著政治權力支配者的墳墓。到此時代日本大體
上已統合成為一個國家，社會組織結構完整，階級觀念成立，在建築
技術進步與鐵器工具的使用下，加上有能力組織龐大勞動力的政權下，
才能建造如此壯觀的古墳。所以稱此時代為「古墳時代」， 這時代到
西元七世紀為止。巨大古墳本身既是統治權威力量的象徵，也代表著
經濟之繁榮。

古墳與壁畫

古墳依其外形的不同而有圓墳、方墳、前方後圓墳三型；圓墳為較小型，方墳屬中國式的，前方後圓墳規模龐大，實為圓墳的前方配有方形丘，這種形式是古墳時代的代表類型，也是日本獨特的。

古墳的演變可追溯至彌生時代中期、後期的墳墓，一般有兩種不同的墓式：

（1）方形周溝墓──這是方形墓四周挖溝的形式。

（2）坑墓──最簡陋，代表死者地位的低賤。

其中方形周溝墓應是方墳的前身，由此而發展成大型的前方後圓墳。在古墳時代，尚有一種頗具藝術性的所謂「裝飾古墳」，係指墳內部的石棺、石壁等的裝飾，也可說是日本最古老的壁畫，依裝飾的部位可分成：

（1）在石棺、陶棺的外側或內側裝飾。

（2）在石室內豎立的石牆上裝飾。

（3）在石室的壁面上裝飾。

（4）在墓室的入口或通路壁面上裝飾。

若依據裝飾的方法，大約可分成兩種類型：一是平面的壁面上繪畫（壁畫），二是平面與雕刻（線雕、淺浮雕）的組合式壁畫。

壁畫的裝飾紋樣除有人物、動物、船、房屋、武器、武具等具象畫之外，還有直弧紋、同心圓紋（日語稱日輪紋）、三角紋、渦卷紋、蕨手紋（羊齒紋）、菱形紋等幾何學紋樣。色彩主要有紅色（較多用）、青、綠、黃（較少用）、白、黑（較少用）六色。

以壁畫的主題來說，有單純的裝飾紋來構成的幾何學紋樣，而具象的圖樣則有中國起源的傳說（如往黃泉路上的旅程等），比較令人

不解的是有時在墓中會發現有二重畫的出現，也就是在舊畫上再繪上一新畫，不知是否是因宗教儀式的原因或是表示墓穴被重複使用的結果？

至於壁畫製作的目的有數種說法：

（1）彰顯被葬者的功績。

（2）單純的是為室內裝飾。

（3）為了驅魔避邪。

但是至今仍然尚無定論。

埴輪

和古墳一起出土的，尚有一種日語叫做「埴輪」的土器，在意義上與中國的陶俑一類相同，然而它們是放置在墳外的，不埋在墳中。其燒製方法如同「土器」，不上釉藥的素燒，通常放置在古墳的頂部和墳丘的周圍的是「圓筒埴輪」，同時埴輪的排列位置亦有一定的區域；墳丘頂上放置的是「家形埴輪」，周圍為了保護死者之靈也放置一些盾形、靫形（箭筒的一種）等的埴輪。

埴輪一般分成兩大類：

（1）圓筒埴輪：應是彌生時代的「特殊器臺」演變而來的，圓筒埴輪起源最早，是一中空圓筒，胴身上有鏤空透雕的半圓形、長方形、三角形等幾何形孔洞，圓筒上亦有數道凸起的環帶。

圓筒埴輪的外形，除了圓筒狀之外，還有「朝顏形埴輪」，這是開口處類似牽牛花（日語朝顏）般呈現喇叭口狀，而胴身仍是圓筒形。另外還有「鰭付圓筒埴輪」，在圓筒胴身左右兩側各有一片板狀物，形成側面板，是用來使埴輪間有緊密的作用。

（2）形象埴輪：可能源自彌生時代的「家形土器」（家形等於屋

形之意），一般依造形上的不同可分成屋形、器具、動物、人物四種，是用黏土捏成具象的塑造後燒製而成，但基本上其橫斷面都是圓形的（除了部分的家形與器具類埴輪），這符合了日語「輪」的意思。

　　一般的形象埴輪表現出簡潔樸素的美感，到了五世紀後半出現了大型的動物埴輪，相當具有寫實性，製作者的自由表現，毫不受拘束，表現出豐富的創造力、高度的製作水準與效果。

　　關於埴輪的製作目的，也有數種說法：有說是在送葬儀禮中當成奠儀的陪葬品，也有說是為了代表靈域境界的劃分，或說是為了防止土塌而作等多種說法，至今仍未有定論，但是它們出現在墳墓上是無可否認的。

　　埴輪在古墳時代開始後稍晚才出現，而在古墳時代結束前又快速衰退而消失了踪影。不管其製作目的為何，埴輪具雕塑的表現，亦可說是古墳時代的傑作。

四、原始時代的音樂

　　由於此時代的音樂並沒有傳承下來，我們僅可由「古事記」、「日本書記」中記載的歌謠資料，得知此時代的音樂大多以歌謠（聲樂）為中心，音樂常配合舞蹈或儀式等一起演出。

　　除此外，文獻及考古學上發現的埴輪中有樂器演奏者，或是由挖掘出土的一些樂器，也可大略窺知當時的音樂情形。

　　此時代的樂器有木製五弦琴、竹製五孔笛、鼓類及跳舞時繫於身上的鈴類，有時在必要時也利用日常生活用品來當樂器。

第二節　受佛教藝術影響的飛鳥、白鳳時代

一般飛鳥時代如何劃分，諸說紛紜，但通常將上限定為佛教傳來之時，目前認定為538年由百濟傳入佛教（關於佛教傳入亦有538年與552年之二說）。下限則有644年或645年大化革新等說法，較為大家所認同。由於是以飛鳥地區為中心，故稱此期為飛鳥時代，由於佛教的傳入與興盛，若說飛鳥文化是圍繞著佛教而展開的，亦非過言。

這時期，日本國對內是政治激盪期，對外則有高句麗、百濟、新羅等朝鮮半島的糾葛，再加上與中國隋朝剛啟開之際，可說是國際關係複雜的時代，這些外來文化對飛鳥文化產生了極大的影響。

大化革新後政府當局採用大陸的政治結構，建立了律令制度、大寶律令，完成了強力的中央集權國家。白鳳時代就是指大化革新的大化元年(645)到平城京奠都的和銅三年(710)之間的六十五年期間（亦有學者稱此期為奈良前期），「白鳳」一詞係年號「白雉」的美稱，而白鳳期可說是積極攝取初唐樣式之時期。

一、建築

由於佛教的傳入，蘇我氏與聖德太子(574～622)在佛教保護政策下，使佛教興隆，並有許多寺院之建造，自此以後，日本建築以佛教建築為主，也給其他建築很大的影響，這時代的建築多採用經百濟傳來的中國六朝時代（五～六世紀）佛教建築之樣式。

配合由朝鮮半島諸國呈獻的各種工匠、佛像、經典等，蘇我氏和由外國渡來的系氏族，開始營造寺院，當時只是將日本傳統的「掘立柱式」（在地面上挖掘一洞後，將柱子插入使之直立成支柱）住宅改

成佛堂（或稱「草堂」）的簡單樸素建築物罷了。

在蘇我馬子發願下，於崇峻元年(588)創建了日本最早的正式佛教寺院——法興寺（又名飛鳥寺、元興寺，於西元596年竣工）。在法興寺之後，渡來的系氏族亦建氏寺，到了聖德太子攝政後將宮室由飛鳥移往斑鳩，並建造斑鳩宮，使斑鳩地區成為飛鳥時代政治與文化的中心。

聖德太子亦因虔誠信佛而建造了四天王寺、法隆寺（又名斑鳩寺，建於607年，為中國六朝之建築樣式），使佛教建築急速發展，但依遺跡來看，當時的寺院規模多屬小型的，大部分的寺院為各氏族之氏寺，就如同法隆寺為聖德太子一族的氏寺。

目前法隆寺西院伽藍（古代寺院中主要堂塔的配置方式）建築為飛鳥時代的遺構，是日本最古之木造建築，其建築樣式亦混合中國各時代的建築物（漢、北魏、南北朝的北齊時代、唐等），其特徵有斗拱組合採雲形斗拱（大建築物之柱頭上常佈滿交互疊組之斗形與弓形組件，統稱為斗拱）。到了舒明十一年(639)，舒明天皇在百濟川河畔開始建造百濟宮和百濟寺，使佛教伽藍的公家性格增強，而步向官寺的道路。

至白鳳時代，天智天皇建造川原寺，伽藍配置為一塔二金堂，建造尺寸採唐尺，至此川原寺實行新建築樣式，採用隋、唐之建築樣式。

飛鳥時代的建築為高句麗系、百濟系及中國古代各樣式之折衷，極具多樣性，隨著遣隋使、遣唐使的歸來，直接移入了中國大陸的樣式，而成立了白鳳建築，同時趨向一元化的方向，神社建築亦有部分開始使用大陸建築的要素，在律令制度施行下，設立了官方的營造機構，經過奈良時代，才將建築樣式固定化，並開展了本國化（稱為國風化）的建築。

　　飛鳥、白鳳時代模仿唐的制度，建造了宮殿與都市，初期的宮殿
設施是以天皇住居為主，例如大津宮、難波宮（天武朝）建有大極殿、
朝堂院來增其威儀，大津宮與難波宮皆採掘立柱式、檜皮草屋頂的純
日式建築，至持統八年(694)，持統天皇的住居藤原宮就和佛教建築同
樣的具有高的基壇，屋頂為瓦的大陸式宮殿建築，而都市以藤原京的
道路依棋盤式格子狀的設計，可說是完全模仿唐代的格局與制度。

二、雕塑

　　在西元前一百年左右，印度開始製作佛像，在佛教的東漸下，廣
泛地傳到亞洲地區，中國在西元四世紀左右也開始製作本土化的佛像，
在北魏五世紀後半期達到鼎盛期。朝鮮三國（高句麗、新羅、百濟）
於第四～六世紀接納了佛教，日本在欽明七年 (538) 由百濟公傳入佛
教，同時亦傳入了佛像。

　　日本完全照章全收在大陸所完成的佛像表現方式與技法，由大陸
輸入之技法製作了銅像與木雕像，銅像多為「脫蠟法鑄造」，木雕多
以樟木為材料。由於聖德太子積極推動佛教文化，造寺之風盛行，促
使佛像雕刻需要量大增，這時代從事製造佛像之人，大多是由中國、
朝鮮來的歸化人之子孫，其中最具代表性的為止利派，是以製佛師鞍
作止利為首，依照北魏後期樣式為雛型的，其特色為安定、對稱、厚
衣、具威嚴感。止利派的代表作有法隆寺金堂的「釋迦三尊像」（傳
鞍作止利作，金銅製，623)，與夢殿「觀音菩薩立像」（又名救世觀
音，木造，七世紀前半）。

　　止利派佛像樣式又稱「北魏式」，和中國龍門北魏石窟像類似，另
外和北魏式不同的稱為「齊隋式」，除遵從重視正面觀之外，亦考慮
到側面之立體感，例如法隆寺長身瘦軀的「百濟觀音像」（木造），較

具自然柔和的姿態。

飛鳥的木雕和金銅佛之特色，為嘴唇二端上揚，露出古拙的笑容，面貌浮現神秘感，雖然木雕上的左右相稱性崩潰，嚴謹之構築性卻仍舊，至七世紀半時，如四天王像等為立體觀照成熟時，肉身表現意慾的萌芽，預告了下個時代的方向。

至七世紀中期，佛像的表現慢慢出現柔軟感與自然感，特別在白鳳時代更為明顯，由於和唐的直接交流，由半島來日的移民，在大陸文化交流頻繁下，雕刻也趨向現實人體的風格，其源流應是源自中國六世紀後半的北周、北齊期（550～581）的作品。

白鳳時代雕刻和前代飛鳥不同，顯示出複雜之樣式，因日本當時對百濟援兵失敗，又與唐斷絕交流，同時正與新羅新建交，滅亡的百濟、高句麗亡命者許多來日，帶入了新技法與作風，在新舊交織下組合出複雜的樣式，素材技法皆不同，此時期的佛像雕塑種類包括金銅佛、木雕、塑像、乾漆像、「押出佛」（壓印佛像，後述）、磚佛、石佛等。

金銅佛在初期臉孔與身體表現為柔和而多肉，肉身表現更進一步，古拙笑容消失，以華麗的三面頭飾及衣緣上飾以花紋、連珠紋為新樣式。

天武天皇十四年(685)頒佈在家中建佛舍、安置佛像、佛經、供養禮拜之命令，而在各地殘留許多白鳳期小銅佛，特色為童顏童形：短鼻、人中長、胴體長、腳短小之形態，其源流可能受新羅的影響。

在木雕方面承襲前代，以樟木為材料採用中國齊、隋代樣式，例如奈良法輪寺藥師如來坐像（七世紀後半）。和飛鳥時代不同點為左右對稱性崩潰，在初期亦有童顏童形之特色，至最成熟時期頭體比例自然，臉部線條柔和，目光下垂，表情穩健，軀體自然抑揚，衣紋變

化豐富，此外亦有「伎樂面具」（圖1）的製作。

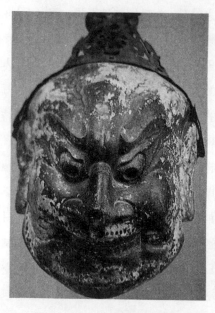

圖1
伎樂面具（力士）
7世紀後半
法隆寺獻納寶物
樟木雕刻
東京國立博物館藏

　　這個時期製作很多塑像與乾漆像，塑像為泥塑，技法源自犍陀羅，傳至西域，亦傳入中國，南北朝時代即有此技法，及至隋、唐最盛。乾漆像採脫胎乾漆法，中國在秦、漢時代即有此技法，日本在古墳時代亦有乾漆棺之出土。乾漆佛像製法，為先做塑像，再以麻布上漆貼上，重複數十次，最後由背面切開，取出塑土，形成中空，再置入木架做為內部補強之用，表面用乾漆即成。直至天平時代則多採用木心乾漆，這種技法盛行於白鳳時代～天平時代。

　　以土製模型將土放入做成平面浮雕佛像，素燒製成「磚佛」，一般貼於壁面、或平舖於壇上，以顯示莊嚴或獨立成禮拜對象，用法類似唐代磚佛，樣式上亦為唐風。

　　「押出佛」為浮雕像，亦稱「鎚鍱像」，用鑄銅像為原型，上置薄銅板，用槌敲打使原型浮現，可做出許多相同佛像，亦有用數個原型

組合成一整面佛像。

三、繪畫

日本的繪畫在六世紀末到七世紀佛教的傳入下，有飛躍的發展，只是留下的繪畫資料相當少，依文獻記載崇峻元年 (588) 為建造法興寺，曾由百濟請來畫工白加（留有名字）， 但他所描繪的法興寺佛畫並未遺留下來。另外在推古十八年(610)有精通紙墨、顏料製法的曇徵僧，由高句麗來日，推古十二年(604)有黃書繪畫師、山背繪畫師的畫工集團存在，可知在聖德太子治世之下，以歸化人為中心，和其系統的畫家集團，推動了繪畫界使其活潑化。

日本最古的繪畫遺物，就是七世紀末製作的法隆寺金堂壁畫及法隆寺的佛龕「玉蟲廚子」（七世紀中期，黑底色漆，木製）上的佛畫，描繪釋迦生前捨身餵虎之故事；另外就是中宮寺的「天壽國曼荼羅繡帳」（刺繡，622)等。而法隆寺壁畫是採初唐樣式，用鐵線勾劃描法，並用陰影法表現出立體感，構圖工整對稱。玉蟲廚子與天壽國曼荼羅繡帳，二者皆顯現六朝樣式。

在昭和四十七年(1972)發現的高松塚古墳壁畫，已被證實為七世紀前後製作的，由壁畫形式來看，可說是受高句麗與初唐的墳墓壁畫之影響，人物簡潔，構圖自然具動態，用線描與大色面的處理，其平面化的群像構成，和後來的「大和繪」有共通的特色。

四、工藝與書法

金屬工藝

飛鳥時代的代表作有刻歲次者首推甲寅年 (594) 的法隆寺獻納寶

物之金銅光背、傳為高句麗僧惠慈用的佛具「鵲尾形柄香爐」，應為朝鮮半島來的舶來品，外形單純洗鍊。

白鳳時代金工的技術已很充實，由於佛教文化的傳入，使金工更生氣蓬勃，製品古拙有力，視覺上較平面，例如採用金銅透雕的法隆寺奉獻寶物「大灌頂幡」與「金銅小幡」，所謂「大灌頂幡」為飛鳥樣式加入新樣式，「金銅小幡」為隋樣式。藥師寺東塔水煙（佛塔頂上的火焰形裝飾）透雕的飛天舞姿，為隋樣式加上輕快流利的雕刻技術，法隆寺夢殿觀音菩薩立像（救世觀音）的透雕寶冠，則為六朝風格，皆是透雕優秀的作品。

此外，佛具的舍利容器，有法隆寺五重塔心礎的舍利容器，崇福寺址出土的舍利容器（滋賀，近江神宮），造形流利洗鍊，可說白鳳時代工藝的特色是初唐文化的移植。

這時期的各種工藝技術，因佛教的發達得以發展，特別是佛堂內部使用的莊嚴器具、天蓋（佛像上的寶蓋）、幡、香爐、水瓶等，均顯示了精巧的技術。同時合金技術亦發達，此時代亦有刀劍之製作，遺品有四天王寺的「丙子椒林劍」、「七星劍」各一把。

漆器工藝

飛鳥時代的漆器工藝代表作，有法隆寺的「玉蟲廚子」（為禮拜時用，內有小佛像的櫥子），其表現法可說是大陸文化經過咀嚼後的成果。而白鳳時代的代表作有「橘夫人念持佛廚子」、正倉院的「赤漆文欟木御廚子」（傳為天武天皇之傳世寶物）、法隆寺獻納寶物「竹廚子」等。

陶磁工藝

到了飛鳥時代，須惠器仍是主流，除主產地的近畿、中部地方之外，在東北地方到九州地方皆廣泛的製作與使用，但此時期在特徵上，是受到中國隋、唐代陶磁器的影響，器形豐腴，底部附有高臺，多是日用品，包括盤、皿類、瓶等供膳用品，亦有和佛教有關連的鉢形容器、淨瓶、水瓶、陶硯等的出現。

書法

書寫在紙上的字，唯一遺品為聖德太子親書的「法華義疏」四卷。如同當時的佛教，書法風氣也是經由朝鮮傳入日本的。而金石文的有法隆寺金堂釋迦三尊銘與船首王後墓誌等遺存物，皆為北魏風格，可知七世紀初期北魏的書風流行，至七世紀後期，書風則變為唐風，最古老的寫經為「金剛場陀羅尼經」（丙戌年，686）。

五、音樂

受到了亞洲大陸各地音樂在國際間的交流影響下，律令國家體制的日本，以貴族為中心的社會，亦傳入各種大陸系的國際音樂，在「日本書紀」中記載，在天武天皇十二年(683)有新羅、百濟、高句麗(高麗)三國之樂的演奏記錄，這是中國文化影響下，朝鮮的樂舞最初前來日本。而推古天皇二十年(612)傳入的「伎樂」，為一種戴面具的音樂舞蹈劇，於佛教寺院中舉行（流行於飛鳥時代到平安時代）。此外，還有一種混入日本「歌垣」（日本古代祭典儀式的一種歌舞）的「踏歌」（蹈歌），也於持統天皇八年(694)傳入。

這時期該是大陸文化的輸入期，由中國、朝鮮及其他諸國傳入了

外來音樂，包括有三韓樂（指百濟樂、新羅樂、高句麗樂之總稱，為小型樂團伴有舞蹈）、唐樂（為宮廷饗宴時用之燕樂或宴樂，具娛樂性格與國際音樂的特質）、散樂（中國之俗樂，為曲藝、奇術伴隨音樂的）、度羅樂（度羅為現今泰國之一部分），種類眾多，使此期音樂具多樣性，但是這時期為吸收期，故可說是古傳統音樂與外來音樂同時並存的狀態。

由於中國和朝鮮所傳入的宮廷音樂，使日本於701年設立了雅樂部，雇用了數百名國際樂師與舞者，並且培養和樂與外來音樂演奏家，以和樂（為大陸音樂輸入前在宮廷演奏的古傳統音樂，包括有神樂歌、大和歌、久米歌、東遊）、三韓樂、唐樂和其他音樂為主。

第三節　受大唐文化影響的奈良時代

奈良時代是指和銅三年(710)平城京（奈良）遷都，到延曆十三年(794)平安京（京都）遷都為止，由於以天平年間(729～749)為中心，又稱為天平時代。

唐朝文化對奈良文化的影響甚鉅，由於奈良文化是直接吸取唐朝文化的精華而達到繁盛的，因此學者也把奈良文化稱為「唐風文化」，唐朝文化影響的範圍，由國家政治、經濟、文化制度到民間風俗習慣，亦包括了文化思想領域的儒學、佛學、文學、樂舞、書法、繪畫、工藝、建築、醫學、體育、娛樂等，可說是中國文化的翻版，卻也是日本文化史上重要的時期。

雖然奈良文化與唐朝文化有許多相似點，但奈良文化並非完全複製唐文化，奈良王朝在輸入與吸收唐文化過程中，依然遵循著維護日本傳統習俗、文化的原則，而依此對唐文化進行適合其國情的改造與

創新。

　　天平初期為新唐樣式的導入期，到天平盛期時為最盛期，而日本攝取優秀的唐古典樣式，產生出日本藝術的特色，進而使天平藝術精華得以發揮。至盛期末由於東大寺的造佛影響下，與佛教有關的物品需求大增，素材、技法亦有多樣，樣式上亦受唐、羅馬至長安之間西域及絲路各國的影響。

　　約在唐招提寺創建時，也就是天平寶字三年(759)至平安京遷都的延曆十三年(794)之間，為唐朝衰退期（日本的天平後期），有神佛合一思想（神道與佛教的綜合思想）的出現，對於佛教亦略有影響。

一、建築

　　天平時代在日本建築上是最早也是最大的隆盛期，以建設完整持久的平城京為中心，這是以唐朝長安的棋盤式都市計畫為主，同時盛行建造唐式的宮殿、官衙、寺院，皆是結構巨大且富於裝飾性的建築；在地方上也以佛寺、宮衙為模範，以同樣的樣式與技術建造，然而細部並不採用唐式，多由白鳳～天平年間的基本型中選擇，整體而言建築仍以佛教建築為主流。

　　天平時代前期的建築代表遺跡有四大寺——藥師寺、大安寺（古稱大官大寺或稱百濟大寺）、元興寺（飛鳥寺或法興寺）、法隆寺。藥師寺東塔建於天平二年(730)為三重塔，各重皆有夾層，使之形成六重塔之感，屋頂採大小不同的特殊形式，並採三層斗拱的古樣形式支撐，樣式為受初唐影響的藤原京時代樣式。大安寺則具新的唐風要素，元興寺現已不復存，殘留的只有十分之一縮圖的五重小塔模型與一部分僧房。法隆寺東院傳法堂與西院經藏，為八世紀建造，採「三架梁」式架構。其中藥師寺的二塔一金堂的配置形成日後奈良時代的基本伽

藍配置方式。

　　除上述外，殘存下來的同時代建築還有東大寺的法華堂，正倉院寶庫、轉害門，法隆寺的東院夢殿、東大門等；基本上和藥師寺東塔同樣為唐樣式，同時並加入柔和感。依構造而言相當進步，應是盛唐建築之模仿，但樣式上的選擇是以神社建築為主，特別是正倉院採日本固有建築法──三菱形角材建造的高架式倉庫，採用檜木，屋頂為寄棟造（為前後左右形成四坡形的屋頂），上覆瓦，通風性佳，至今仍保存良好。這些特色可說是日本民族本身喜愛簡明的結果吧。

　　我們可視七～八世紀的奈良時代，是將唐樣式吸收與重編，並普及全國，是日後形成和樣式（日本樣式）的基本。

二、雕塑

　　天平時代的大半是以奈良都為中心，為佛教藝術的開花期，特別是佛像雕刻，由來往頻繁的遣唐船，引入唐朝樣式，並生產大量驚人的作品，在盛唐文化移植下，使天平雕刻成為日本雕刻史上的黃金期，天平雕刻的優秀作品，多集中於東大寺、唐招提寺與興福寺。

　　此時代的佛像技法，在前半主要有銅、金、銀等金屬像，乾漆像及塑造與磚，後半則加上木雕，其種類繁多，為其他時代所沒有的。

　　在樣式上和前代相同的，受大陸影響，前半期受中國的北齊、北周、隋、初唐的雕刻樣式影響，後半期則以盛唐及晚唐的樣式為主。

　　由於自前代傳承了多種熟練技術與具構思的指導下，產生了理想的精神表現與現實肉身表現兼具的佛像，在日本的雕刻史上，可說是在此時完成了古典的樣式。

　　這時期並出現了脫胎乾漆的簡便化技法，就是將木雕先做出大概形狀，表面用乾漆來塑形的木心乾漆技法，依此種技法的作品有「聖

林寺十一面觀音立像」、「觀音寺十一面觀音立像」等，皆具清晰的鼻目、飄動的衣紋，為八世紀後半的特色。

奈良時代初期的代表作有法隆寺五重塔的塑像群，在其中門的「金剛力士像」，表現出白鳳雕刻的明朗抒情性質，在表現與細部上較追求寫實。乾漆造像的代表作有興福寺西金堂的「十大弟子」、「八部眾像」(734)，為比等身小旳群像，除了上半身比下半身具不安定感外，表情上哀愁的細膩描寫刻畫入微，像身細長接近直立，具硬直感，卻嫌略缺少量感。

至奈良時代盛期，是天平雕刻古典樣式的成熟期，代表作有東大寺法華堂（三月堂）的乾漆諸像，包括本尊「不空羂索觀音像」(747)、「梵天」、「帝釋天」、「四天王」、「仁王」等三眼六臂威武的護衛，頗具調和與寫實性，其中「日光、月光菩薩」（塑像）溫雅纖細，是將盛唐樣式消化後產生的和樣式像。「二力士」（乾漆）、「執金剛神」（塑造）具密教像的造形，威武的動態極為傳神。新藥師寺的「十二神將像」，以白土為底上施以色彩或漆箔，整體具憤怒的表現，大膽而率直，細部則簡略化了。

奈良時代晚期的代表作有唐招提寺金堂本尊「盧舍那佛像」（乾漆），洋溢著森嚴厚重感的新樣式，還有同寺的「藥師如來像」（木雕）與「傳獅子吼菩薩像」（木雕）等，軀體豐腴，姿態悠然自得中帶著量感，其細部具中國檀像雕刻之趣味，這是木雕像中斷後，至此時又再度復活。唐招提寺的群像皆為「一木造」（即佛像由一塊木頭所雕成），除豐滿軀體外，具特異的面貌與精巧的裝飾物，為其特色。此外，亦製作了僧侶的肖像雕刻，著重於寫實，代表作有唐招提寺的「鑑真和尚坐像」（乾漆）。

磚佛在這時代遺品很少，內容不再侷限於佛像，作品如「南法華

寺鳳凰磚」與「岡寺天人磚」。天平石雕製作亦少，唯一殘存之作品為
奈良「頭塔之森」的十三個浮雕石像。至於「押出佛」，技術比前代優
秀，凹凸明顯，表現出生動的立體感。

三、繪畫

奈良時代佛教鼎盛，不斷地建造大規模的寺院，為了在諸大寺的
堂內有莊嚴的法會及禮拜，因此需要大量的繪畫，依文獻記載，繪畫
製作種類有壁畫、柱繪、掛軸，亦包括織錦及刺繡等。佛畫中最巨幅
的首推東大寺大佛殿的「聖觀音」、「不空羂索觀音像」二幅繡帳。

此時流行以佛教故事為主題的各種「變相圖」，變相圖為描寫地獄
或極樂世界的情形，本發達於初唐至盛唐，亦傳至日本。代表作有當
麻寺傳下的「觀無量壽經變相圖」（或稱「當麻曼荼羅」），為高度技術
的織錦，波士頓美術館藏的「法華堂根本曼荼羅」（舊藏於東大寺法華
堂），為麻布製，描繪釋迦靈鷲山說法圖（又稱釋迦淨土變相），皆是大
構圖的唐樣式。奈良時期所製作的佛畫數量很多，但大部分均未遺留
下來。

不止佛畫攝取自唐朝風格，連宮廷中的儀式與貴族身邊裝飾用的
繪畫亦取自唐朝風格，據「東大寺獻物帳」中記載，聖武天皇遺留下
的物品中有百幅屏風，其中畫屏風有二十一幅，畫題為唐朝盛行的山
水、人物（風俗）、花鳥等，這些真跡今已紛失，只有正倉院現存的「鳥
毛立女圖屏風」（六扇，羽毛）尚存在，不過畫面上貼付的羽毛大都剝
落，為唐朝風的仕女圖技法與樣式。同樣具唐風美人畫的還有藥師寺
麻布著色「吉祥天像」（八世紀末），天衣與衣裙隨風飄動，豐滿的雙
頰，緊閉之雙唇，採用華麗的暈圈式色彩，技法高超，顯現出唐美人
的神態。

此外正倉院亦藏繪有山水花鳥圖的密陀繪盆(755)，所謂「密陀繪」是用乾性油混合顏料的一種油畫材料。還有「乘雲菩薩圖」（麻布墨繪菩薩像）、「麻布山水圖」等為墨線畫的麻布上刺繡底畫，皆是典型的表現出唐朝風格。

正倉院中的寶物有用各種繪畫技法裝飾的器物、日用品，其中最值得注目的是和工藝品結合的彩繪，有琵琶、阮咸撥子，樂器上描繪的濃彩細密畫，精緻細膩。

總而言之，奈良時代的繪畫、佛畫、通俗畫，皆努力攝取盛唐繪畫樣式，學習卓越的畫技，正好為下個時代的進展事先做好了準備。

四、工藝與書法

天平工藝直接受唐文化影響而飛躍，其中唐、新羅之舶來品不少，日本亦製作不少優秀作品，其技術傳習自大陸，同時在第六、七世紀的國策中有保護優遇技術者，促使天平時代技術者人數與功夫的向上。

天平時代的工藝具豐麗、豪華美，這是受盛唐成熟文化影響而產生工藝美的結果，追求形與色彩變化，形成豐麗複雜之美。最值得矚目的是正倉院保存的唐代工藝品，其種類、技法、材質為多樣化，常可在同一作品中併用不同的技法與材料，材質上有動、植、礦物等，種類包括金工、漆工、陶磁工、玻璃工、木竹牙角工、玉石工、染織工等。

其他工藝還有玉石製品，雖並不多，但材料技法仍是多樣化，有水晶、硬玉、紺玉、孔雀石、玻璃等，如正倉院的「瑪瑙杯」、「白玉長杯」等。此外還有玳瑁細工。

金屬工藝

在金屬鑄造技術急速進步下，到奈良時代後期東大寺大佛的鑄造完成，顯示鑄造技術已達頂點，除此外東大寺、興福寺(727)、福井劍神社(770)皆有梵鐘的鑄成，東大寺大佛殿前之金銅八角燈籠亦為優秀的大型鑄造品，雕技上以正倉院的「銀薰爐透雕」、東大寺大佛蓮瓣上的線雕最為優秀。

由於造寺造佛的激增下，需要大量佛具，佛具在奈良時代種類繁多，在佛殿與佛像上使用的莊嚴用具、做法事的用具、僧侶用具等，皆很齊全。而佛器具以外的金工藝品，在正倉院文書中記載著製鏡所需的材料，由此可知當時鑄造鏡子非常盛行。

除此外還有服飾具、生活用具、文房具、遊戲用具、樂器、武器、武具、飲食用具、工具等，金工的技法則有鑄造、鍛造、雕金、鍍金等。

漆器工藝

奈良時代的漆器工藝非常發達，裝飾的技法有乾漆、漆皮、金銀泥繪（木底上塗漆，表面用金銀泥粉混合膠汁來描繪圖樣）、油色（用油和顏料描繪後上膠彩色，再塗油）、密陀繪、平文（亦稱平脫，將金銀薄板依花紋樣式切割下來後貼於漆面，塗漆後研磨產生紋樣）、螺鈿（用乳白色之貝片磨平後，切成紋樣，嵌於漆面或木面板上）、末金鏤（用漆描繪紋樣，上灑金粉後再上漆，再用炭研磨出金粉所描繪之紋樣）等。其中平文、螺鈿、末金鏤為奈良時代由唐傳入之技法。

塗漆的技法有用乾漆、土漆（土磨碎和漆混合而成）、墨漆等塗成底漆後再漆上層透明漆，再加上上述的技法來裝飾，例如正倉院的「赤

漆文欟木御廚子」、「漆胡瓶」、「平螺鈿鳥獸花背圓鏡」、「金銀鈿莊唐
大刀」等。

　　其他也有使用木、竹、牙、角等材質做出木畫（利用不同色之木材
組合成花樣）、象牙撥鏤（「撥鏤」為樂器用的撥子，象牙表面上染以紅、
綠、紺、紫等色後，再用刀雕出細小紋樣，使象牙底色顯現）等。

陶磁工藝

　　除了須惠器之外，正倉院有模仿唐三彩的「正倉院三彩」，為低火
鉛釉燒成的軟陶，色彩為綠、黃、白三彩，也有綠釉單彩的陶鉢，或綠、
白二彩，一般稱「奈良三彩」、「綠釉陶」，為日本最古的施釉陶器。

　　至奈良時代以後，陶磁器在表面上釉藥的意識已普遍得到認知，
而開始有灰油上釉法。不過正倉院三彩是為了宮廷、寺院等特種用具
而製作，一般仍使用土師器或須惠器。

書法

　　由於造寺造佛的興盛下，亦使寫經達到最盛期，初期可見隋樣式，
中期則以嚴謹的楷書體為主，具優雅感，是奈良寫經的全盛期，末期
則為粗且剛直的新書體。

　　奈良時代由大陸傳來不少的唐代書法遺品，大體上書法特徵以王
羲之的書法為基本，例如正倉院藏的「聖武天皇宸翰雜集」、「光明皇
后御筆樂毅論」等古文書，此外亦風行褚遂良、歐陽詢風格的書法。

五、音樂

　　至奈良時代大量輸入中國大陸的唐代音樂，在東大寺的大佛開眼
儀式時曾舉行大舞樂盛會，有壯觀浩大的儀式與餘興節目，目前在東

大寺的正倉院中依然存有當時大佛開眼儀式時使用的道具、樂器與衣物，其中樂器有數千件，為世上僅存的珍貴物，如箜篌（豎琴的一種）、五弦琵琶等。大佛開眼儀式中所演奏的音樂「陪臚」，現今仍存於雅樂之中，此曲傳說源自印度，迄今應有些許改變。

　　外來的音樂在此時代傳入的有林邑樂（736，林邑為今日越南地方），林邑樂在平安時代樂制改革下，加入中國系的音樂（左方之樂）中，左方之樂中的八曲，據說本是林邑樂。另外有渤海樂（渤海為現今中國的一部分），在西元727年至749年之間傳入，在平安時代樂制改革下放入右方之樂。

　　「東大寺要錄」中記載在東大寺大佛開眼儀式時，亦舉行盛大的佛教音樂（四箇法要等的「聲明」）演奏。佛教的經典音樂——聲明（經文的歌唱）是源自印度，用梵語歌唱的，傳入中國後產生漢語聲明，這兩者皆傳入日本。

　　另外一種宗教音樂為「盲僧琵琶」，亦源自印度，這是盲僧用琵琶伴奏唱「地神經」（土地神之祭典經文），由唐傳入日本九州地方，今已不存在，但和後世的平曲（平家琵琶）有關係，江戶時代的薩摩琵琶，明治時代初期產生的筑前琵琶，皆取自於其中。

第四節　密教文化之下的平安時代

　　平安時代是延曆十三年 (794) 桓武天皇由平城京遷都平安京到文治元年(1185)鎌倉幕府成立，約四百年間，一般將最初和樣化顯著時期的一百年稱為前期，和樣完成到展開為後期，前期是密教時代，後期為淨土教時代。

　　自奈良時代日本即與唐頻繁的交流，但到平安時代遣唐使的次數

遞減，到唐朝衰微時於寬平六年(894)正式廢止遣唐使，唐滅亡後日本與中國的往來完全停頓，日本也逐漸脫離中國的影響，平安時代是消化唐朝文化後發展出獨具民族風格的新文化，因之日本學者稱平安文化為「國風文化」，事實上平安時代重視唐文化和日本傳統習俗、文化的融合，日本可說在經過奈良時代與平安時代，對唐文化的吸收、改造和消化下，脫胎換骨地形成了獨特的國風文化（和風文化）。

進入平安時代後，天臺宗和真言宗受朝廷支持而趨繁盛，隨宗教的興盛與之相關的建築、美術、醫學等皆獲得發展。

整體而言，平安時代的藝術可分為：繼承奈良時代受外來樣式影響下所完成的古典樣式之脫皮與和樣化時期，及和樣藝術的展開與推移時期。平安時代後期可說是以貴族文化為背景，和樣國風化的完成達至頂點。可惜平安時代晚期，由於信仰的數量化與裝飾化，帶來了形式化與類同化的趨向。

一、建築

遷都後的平安京承襲平城京的都市計畫，不同的是平城京具濃厚的佛教都市色彩，而平安京則為官制徹底實施的都市。雖然奈良時代曾以寺院建築為主，然而此時寺院失勢，加上最澄、空海導入密教，使建築界顯現停滯現象。

密教建築的最大特色以伽藍建設於山中為首，在山中因受地形限制而無法建造龐大建築物，加上密教之根本立場是重視修行，所以不用華麗的堂塔，採用檜草皮的小堂，加以山地之地形，使伽藍配置呈不規則，利用視角來產生景觀的變化，如空海在高野山創建「金剛寺」，最澄在比叡山建的「延曆寺」，皆屬山地伽藍。這些密教寺院點點散佈，形成日本山地伽藍的登場。

不過山下的伽藍則仍採用和奈良時代相同的平地伽藍,如空海在京都的教王護國寺(東寺),為嵯峨天皇於弘仁十四年(823)賜予空海的。

密教建築的另外一個特色,是五重塔,例如密教建築的醍醐寺五重塔(952),其中心柱的四面板上繪有「兩界曼荼羅」與真言八祖像(空海),是真言密教自體的象徵,而新的多寶塔建築也是密教特有之物,為圓形寶塔,描繪有曼荼羅。

至平安後期皇室與貴族間,除密教外也流行由良源、源信興起的淨土信仰,亦給庶民很大影響。由藤原道長(966～1027)在寬仁三年(1019)於自邸京極殿的旁邊建造了無量壽院阿彌陀堂開始,很多寺院亦建造了阿彌陀堂,所謂的淨土信仰,是要人抱著往生極樂淨土的心情,直向金色燦爛的阿彌陀如來。直到十二世紀末,都城及地方建造了不少淨土建築,淨土教的伽藍是寺與住宅的要素混合所產生的新型日本寺院,具有邸宅的性格,愛好纖細優美,這應是源自藤原貴族的耽美主義。最具代表的阿彌陀堂,以平等院鳳凰堂最為華麗,鳳凰堂的造形是日本美的完成,建築樣式上來說是和樣的完成。

神社建築在平安時代以前即已成立,特別是廂房的發達,有三間三面的形式,如日吉大社,同時受到寺院宮殿的影響,除上有色彩外,附加了迴廊、樓門,神社中亦設有拜殿,神佛合一的思想亦顯現於神社,產生了複合社殿,使平安時代神社建築多彩多姿,神社建築的遺跡中最具代表的有巖島神社,非常雄大,由本社、客神社和海上的大鳥居(神社入口門前的牌坊),形成人工美和宮島自然美的對比。而此時期目前殘存最古的神社建築為宇治上神社(十一世紀)。

平安時代最重要的建築是「寢殿造」住宅,這是貴族住宅最具高水準與大規模誇耀的邸宅建築,以朝南寢殿(正殿)為中心,配上東、西、北三方的對屋(建於正殿的左、右方及後方的房子),各自建有迴

廊，正殿前有中庭，內有池泉、中島、小橋，東西對房設有中門出口，中門至池邊建有水閣樓，內部除寢室外，並無固定隔間，並舖上榻榻米或地板，現今寢殿造建築已不存在，但仍可由繪畫或記錄中找到其大致情形。

二、雕刻

平安時代的雕刻主要是以量感和神秘的精神性為主，和前代的理想寫實主義不同，加上密教的盛行，製作了一些異形雕像。平安時代初期的雕刻，繼承前代（奈良時代）後半期風格，加上八世紀中期唐樣式的影響，又在密教傳入下製作出如明王、天部等複雜的佛像，可說初期的素材與作風，是混合了新舊的要素而產生出多樣的作品；到了九世紀中葉，這些要素得到了統一，產生了統一樣式的作品，這個就是和樣式的完成，這時期雕刻的材質與技法以木雕為主流，且這些木雕像皆能將木材的特性表現出來。

平安時代初期有「一木造」（或稱「一木雕」）的木雕像，如神護寺「本尊藥師如來立像」、新藥師寺「本尊藥師如來坐像」（圖2），均具壓倒性的量感表現，前者極有威嚴的表情，後者有明快的大眼鼻，深刻且銳利的衣紋雕刻，這些一木造像的特色為「翻波式衣紋」，鑿痕強調美感與整齊，衣紋上的大波紋和小角紋交互雕刻，呈現出衣衫飛揚樣。此外波紋尾端採渦卷狀捲葉渦紋為其另一特色，例如唐招提寺木雕群中的「如來形立像」、法華寺「十一面觀音像」等，皆可見其特色。

在密教的傳入後，由大日如來開始有了如明王、天部等的多種多樣雕像，當時密教雕刻作品中，最古老的有京都教王護國寺（東寺）講堂內的諸佛，如「五菩薩像」、「不動明王像」等，這些像採「木心乾漆造」（先用大塊木作出大致形體，再以木屑和漆混合作出細部部

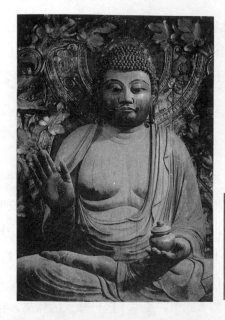

圖2
藥師如來像
平安初期（8世紀末）
木造（素木檀像）
奈良新藥師寺藏

分）技法，上壓金箔或漆上色彩。當時密教雕刻多採用奈良末期技法，代表作如大阪觀心寺「如意輪觀音像」（九世紀，圖3）、神護寺多寶塔內的「五大虛空菩薩坐像」（840年代）。

　　密教本身即具印度教的要素，故雕刻大量採用印度教神像官能的動態因素，組成適合日本的折衷綜合性形式，表現出密教獨特的神秘氣氛，同時也出現了多面多臂的超人妖艷菩薩，和具威武雄姿與忿怒表情的明王像。

　　九世紀後半到十世紀，真言密教傳入後，在後繼者的努力下，密教雕刻開始了複雜的發展，同時並獲得一般普遍化。自九世紀末開始雕刻作風以平明為主，如仁和寺「阿彌陀三尊像」，即預告了平安後期的來臨，至十世紀此風格更明顯，臉與身軀更具圓潤感，衣紋傾向整齊，紋數減少，雕刻亦淺，但更纖細，而佛菩薩的表情更顯溫和。

　　到十世紀半左右，在來自大陸刺激消失下，有奈良雕刻（古典樣

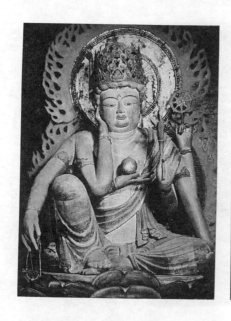

圖3
如意輪觀音像
平安時代
木心乾漆造（密教雕刻）
像高109.4公分
大阪觀心寺藏

式）回歸穩定優雅的出現，形成了密教樣式、檀像樣式與奈良樣式的
混合，如室生寺金堂的「釋迦如來像」，京都仁和寺「阿彌陀三尊像」，
均可說是和風化的萌芽。

　　此時產生出新的技法，稱為「寄木造」，這是由於佛像製作漸趨巨
大，製作上有困難，因而將佛像各部分用不同木材製作後組合起來的
方法；一般由多位雕佛師分工合作進行。由於「寄木造」的盛行，造
成了乾漆造與塑造像的衰退。一木造是由十一世紀初頭出現的雕佛師
——定朝（？～1057）所完成，同時他完成了和樣佛像雕刻，這種樣
式被稱為「定朝樣式」，定朝的唯一僅存作品，為平等院鳳凰堂本尊「阿
彌陀如來坐像」（1053，圖4），反映出貴族優雅的趣向，同時也由定朝
開始確立了「佛所」的組織。

　　定朝逝世後，其弟子長勢成立「圓派」，其子覺助的系統為「院派」
與覺助弟子賴助開創的「奈良佛師」分立成三派，其中圓派、院派為

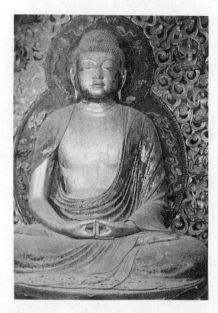

圖4
阿彌陀如來坐像
平安時代
定朝作
木造
像高278.7公分
京都平等院藏

京都貴族所重用，奈良佛師則以奈良為根據地。

　　平安時代後期的雕刻，具繪畫的樣式，如京都法界寺「阿彌陀如來像」。在地方上較特殊的有「鉈雕」，這是利用厚刃刀來雕刻，留下的刀痕明顯，為關東、東北地方常見，代表作有神奈川寶城坊最古的鉈雕「藥師如來坐像」、橫濱弘明寺「十一面觀音立像」等。

　　在平安時代，由於佛教的興盛下，日本固有的神道亦受影響，加上神佛合一的思想流行，開始製作神像，初期的神像由佛像雕刻師製作，其手法與特色和佛像相同，但在面貌上較具寫實性，身軀的動態簡潔，是和佛像略為不同的，此時代作品有京都教王護國寺藏「女神坐像」、奈良藥師寺藏「僧形八幡神坐像」(圖5)、「神功皇后」等。

　　平安時代末期雕刻追求理想的美，但是在反覆造像下產生了千篇一律感，整體漸欠缺魄力，樣式也固定化，喪失雕刻的生命力，相反的也就是次代鎌倉樣式的萌芽了。

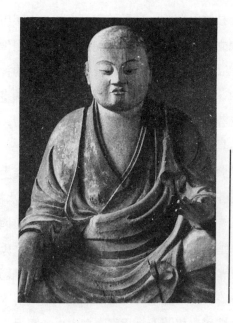

圖5
僧形八幡神坐像
平安時代
寬平年間(889～898)
木造
像高38.6公分
奈良藥師寺藏

三、繪畫

　　九世紀到十二世紀的平安時代繪畫，可簡分為佛畫及世俗畫兩大類。

　　九世紀的繪畫是以八世紀奈良時期成熟的盛唐繪畫技法與樣式為基礎，同時並積極的吸收晚唐的繪畫。平安時代前期的佛畫特色在於衣裳的摺處，採用漸層式的渲染與強調陰影的表現法。

　　九世紀在密教盛行下，其系統的繪畫亦興隆，主題範圍廣泛，表現也多彩多姿，佛畫上的特色主要是以空海、最澄由唐朝帶回的曼荼羅、諸尊、天部等獨特的密教圖像為範本。最古老的遺品是神護寺藏「兩界曼荼羅」(俗稱「高雄曼荼羅」，829～834)，以紫、紺色綾為底，上用金銀泥的「鐵線描」，具有唐畫樣式之巨幅作品。其次為教王護國寺藏的「傳真言院曼荼羅」(879)，為絹本著色的兩界曼荼羅，是

晚唐樣式，採用「鐵線描」技法，圓臉，身體線條為朱色，衣服用明亮色調，並勾劃邊線來表現立體感。該寺中的「龍猛、龍智二祖像」(821)，是以李真畫的「真言五祖像圖」為範本，表現出觀念性的神態與量感；而奈良西大寺藏的「十二天畫像」(九世紀)，為晚唐佛畫名作，諸尊像皆具有量感，主尊大而飽滿之姿態，占了大部分面積，脇侍則位於左右下角較小，為具魄力之構圖。

自廢止遣唐使後，日本發展出的「國風文化」在佛畫界亦產生相同的傾向，例如醍醐寺五重塔初層的板繪「兩界曼荼羅」、「真言八祖」(951)，將諸尊的表現採用勾劃邊線或鐵線描技法，和平安時代前期表現不同，屬較溫和的手法，這種發展直至十一世紀中期，在藤原氏全盛時代完成了豐麗、典雅的佛畫，也就是古典樣式的確立，色彩華美。

藤原佛畫的最高代表作為高野山金剛峰寺藏「佛涅槃圖」(絹本彩色，1086)， 描寫釋迦圓寂情景，構圖上採用釋迦在中央，四周集結了許多人物之形式，釋迦的法衣上使用美麗之「切金」(用金銀箔切割成細線或小片的紋樣貼於畫面上)紋樣裝飾，柔和臉孔和衣著的紋樣，完全表現出日本的風格。

十一世紀中期，出現了描述西方淨土的阿彌陀如來率眾菩薩前來迎接眾生前往極樂淨土的「來迎圖」，現存最古的作品為法華寺藏「阿彌陀三尊及童子像」(絹本著色)；其他的來迎圖代表作有平等院鳳凰堂藏「九品來迎圖」(1053)，為典型平安晚期作品。

十一世紀末的作品「釋迦金棺出現圖」(絹本著色，京都國立博物館藏)，色彩華美，切金只用於釋迦及其母親摩耶夫人身上，使畫面主題集中於釋迦身上，產生戲劇效果。

進入十二世紀前半，佛畫更加絢爛，並且展開裝飾性的特色，細膩的色彩和纖細切金，表現華麗，也顯示了院政期佛教信仰的耽美傾

向。例如：「五大明王像」（五幅，京都國立博物館藏，1127）、「孔雀明王像」（東京國立博物館藏）、「釋迦如來像」（神護寺藏）等，皆表現出沈靜優雅感，其紋樣色彩散發出精緻的裝飾性，優美具品味。

到十二世紀後半，已不採用切金紋樣，而以線描、色彩來表現尊容，如金剛峰寺藏「善女龍王像」（1145）。此外，這時期在特色上以有力的線描，淡白色調為新傾向，如高野山有志八幡講十八箇院藏「阿彌陀聖眾來迎圖」（十二世紀後半）。

平安時代末期到鎌倉時代亦有「六道繪」的出現，所謂「六道」指的是地獄、餓鬼、畜生、修羅、人間、天上，也就是六慾界，而以此為主題的佛教繪畫，如地獄圖、餓鬼圖等就稱為六道繪，亦包括卷軸形式，如「餓鬼草紙」、「地獄草紙」、「病草紙」等類。

鑑賞要素多的世俗畫，在九世紀前是以宮廷為中心開展，大多是描繪唐朝風的山水、花鳥、人物。依文獻記載：到九世紀初官營的作畫機構畫工司被廢止，除了各寺院所屬的繪佛師之外，大部分的繪畫師到九世紀後半決定成立「繪所」後，才得以產生具個性的繪畫師，這時製作了中國式以外的題材，即以接近日本風景、風俗為主題的繪畫，因而產生了「大和繪」（和「唐繪」相對），其中又以和和歌結合製作出大畫面的「屏風繪」、「障屏繪」（壁畫）最為重要，也就是把和歌所歌詠的情景繪畫化，這些描繪日本周圍的生活、四季、名所等的和歌，是由書法家書寫下來，由繪畫師將其所描述之情景描繪出來，表現出豐富的詩情，這是由於這時代的貴族喜以鑑賞與文學雙方面為目的因而孕育了「大和繪」的產生。在特色上，其色彩明艷優美，較具日本性格之裝飾味，影響了後代的土佐派、琳派。

障屏畫（包括屏風畫、壁畫、紙門畫）到了十一世紀，其主題技法樣式確立了日本新樣式，最早之作品為平等院鳳凰堂的扉繪「九品

來迎圖」(1053)，背景圖中可見描繪的日本四季與風俗。

　十二世紀大畫面的障屏畫作品有永久寺真言院東西紙門畫的密教「兩部大經感得圖」(藤田美術館藏)，為保延二年(1136)宮廷畫師藤原宗弘所繪，主題背景以春秋情景表現為主，是顯著的和樣化。神護寺的「山水屏風」(十二世紀末～十三世紀初)，其主題、技法與表現為十二世紀典型的大和繪屏風作品。

　另外和大和繪一起發達的有「物語」(日本話故事)及伴隨物語的「繪卷」(卷軸畫)、「冊子繪」(小畫面的冊子)的產生，十世紀「物語繪」的產生，是因受宮廷女性的喜愛才大為流行，最古的遺品是「源氏物語繪卷」(十二世紀前半，德川美術館、五島美術館藏)，刻畫出平安貴族的人生際遇，色彩艷麗。

　物語繪是為了說明故事內容兼鑑賞用的圖文故事書，特色是採細密濃麗的「作繪」手法，即底圖用墨線描繪再上濃彩，整形後最後用細墨線描繪臉孔、輪廓等。還有的特色為「吹拔屋臺」、「引目鉤鼻」，所謂「吹拔屋臺」是指畫面由右上往左下四十五度傾斜，以俯瞰透視的方式呈現；室內人物「引目鉤鼻」指人物鼻子為「く」字形，細筆畫一字線的眼、眉、唇，面部，並不具任何表情。較特殊的作品為「扇面法華經冊子」(四天王寺藏)、「寢覺物語繪卷」(奈良大和文華館藏)，整體具裝飾性，採用金銀砂子、切箔(將金銀箔紙切割成四角形貼於紙上)等手法。

　十二世紀後半期的「繪卷」具寫實性，如粉河寺藏「粉河寺緣起(緣起為日語：由來)」、奈良朝護孫子寺藏「信貴山緣起」、出光美術館藏「伴大納言繪詞」，這些以故事、傳說為內容，用線力描，捨濃彩，以線條為主的手法，在橫長的卷軸畫面，不受時間、空間的限制展開生動的場面。

平安時代的宮廷畫家以巨勢廣貴（弘高）和畫師教禪(?～1075)最為有名，可惜並未留下作品。舊佛教系統的肖像畫，代表作為藥師寺藏「慈恩大師畫像」。

四、工藝

九世紀的工藝品在樣式上仍繼承前代，但在技術及意匠上顯現了和風化的預兆。十世紀的工藝品顯著的具有國風化的傾向，平安時代後期，以藤原氏為中心，貴族社會為背景，是優美華麗的貴族文化出現之時代，工藝品的特色亦以藤原貴族的耽美感為主，同時也是具獨特日本風格的「鶴食松」（鳥食花）、「片輪車」等紋樣成立的時期。

金屬工藝

此時代最具代表的金工品是佛具和和鏡。由曾經到過唐的八家(最澄、空海、常曉、圓仁、圓行、惠運、惠珍、宗叡）自唐帶來的密教獨特法器，加以密教盛行法會、祈禱，法具成不可或缺之物，由弘法大師（空海）所帶回的密教法器（藏於教王護國寺），是具唐代風格之佛器。而到了平安後期，在裝飾樣式上漸發展成「和樣化」，代表作如嚴島神社的密教法器、多度神社藏「五鈷鈴」、東京國立博物館藏「八佛種子五鈷鈴」、「蓮華文金剛盤」等。

還有在末法思想下產生埋經的風潮，其中尤以藤原道長埋於奈良金峰神社的「金銅經筒」(1007) 為最古老，最具代表性的為「寶相華文經箱」(1031)，經盒上線刻著寶相華唐草紋與妙法蓮華經文，為鍍金、鍍銀的經盒，而梵鐘以神護寺藏志我部海繼製作的梵鐘(875)與榮山寺梵鐘(917)為代表作。

和風化的現象在鏡子（和鏡）方面較顯著，大型厚作的唐樣式(海

獸葡萄紋、禽獸葡萄紋),此時簡素化成為薄小型,同時出現以松、楓、花草、蝶、鳥、流水等自然風物,來表現出輕快調子的鏡子,稱為「和鏡」。最古老的是「瑞花雙鳳八稜鏡」(988),形狀、圖樣皆為唐樣式,但紋樣上的瑞花、鳳凰更增一層柔軟感,已可感覺出和鏡的傾向,而和鏡樣式的確立,應在十一世紀末～十二世紀初期左右,最典型的和鏡代表,為山形縣黑山出土的「羽黑鏡」。一般出土的和鏡多為薄小型,紋樣除為日本的獨特趣味外,也有神佛合一的線刻神佛像鏡。

平安時代後期,武士階層抬頭,產生不少和武家有關連的金工品,有甲冑類(包括鎧甲、兜鍪)、刀劍類。甲冑類知名的有:傳說為源義家所用的「樫鳥糸威大鎧」(猿投神社藏),平重盛所用「紺糸威大鎧」(嚴島神社藏,圖6)、畠山重忠所用「赤糸威大鎧」(御岳神社藏)等。

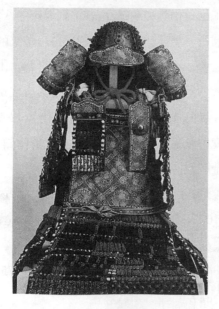

圖6

紺糸威鎧

平安末期

廣島嚴島神社藏

刀劍的裝飾物是公家在儀式時使用的，具優秀的雕金技法，纖細優雅為當時的特色，刀劍製作著名地區有京（奈良）的三條附近，著名的刀工有伯耆的安綱，備前的友成、正恒，名作有「金地螺鈿毛拔形太刀」（春日大社藏）。

漆器工藝

奈良時代多彩多姿的技術與意匠亦傳續至平安時代，也漸漸的演變為和風化，而和風化伴隨著蒔繪的流行與發達，漸漸確立了日本風，可說平安時代前期為和風化的過渡期，而後期（特別是在十一、十二世紀）為日本樣式的完成時期，此時和繁雜的唐風相反，以淡泊優美為表現。

在十一世紀時，淨土教信仰盛行，螺鈿和蒔繪用在豪華的阿彌陀堂中，如平等院鳳凰堂中的須彌壇、天蓋。蒔繪為日本漆藝中最具特色的，始於奈良時代，完成於平安時代，所謂的「蒔繪」是用漆描繪紋樣，再用金、銀、錫或灑上色漆的粉末表現紋樣的漆器技法，而其胎底採用木、革、布等，代表作有大阪藤田美術館藏「花蝶蒔繪挾軾」（挾軾為扶手几或靠附物），教王護國寺藏「海賦蒔繪袈裟箱」。

由藤原時期到後期，蒔繪的技法更進步，表現自由，更具流利感，至十一世紀末時，蒔繪紋樣一部分採螺鈿，即採併用組合方式，最古例為金剛峰寺藏「澤千鳥蒔繪小唐櫃」、東京國立博物館藏「片輪車螺鈿蒔繪手箱」（彩圖一）。蒔繪和螺鈿的組合併用效果，符合貴族趣向，其組合加飾法可說是唐風螺鈿技法之「和樣化」，具調和的洗鍊美。

螺鈿原盛行於中國唐代，而日本在平安時代製作許多螺鈿作品，可見於中尊寺金色堂內；同時在當時螺鈿太刀為最高級的加飾法，作品如「梨地螺鈿飾劍」（東京國立博物館藏）。此外乾漆製品、漆皮箱

等皆繼承前代的風格。

陶磁工藝

平安時代初期仍承續前代的施釉陶器，但以綠釉陶為基調，當時使用瓷、瓷器、青瓷等名稱，器種豐富，多用於祭祀用具，一般則仍以須惠器為主，這時代的作品在造形上更有變化，陶藝特有的造形感開始萌芽，在使用釉藥技術方面，以愛知縣猿投山麓為中心，開始製作以人工施釉藥，高溫燒成的灰釉藥陶器。詳言之：使用白色良質的胎土，以植物灰為釉藥，為高品質陶器，漸漸取代了須惠器，而在全國廣泛流行。這種灰釉陶屬古墳、奈良時代的系統，顯然為中國越州窯青磁大量輸入下的模仿。

到了平安時代後期，各地有的須惠窯大都已消失，綠釉器的生產亦隨之而消失，而生產灰釉陶之猿投窯，擴展至渥美半島、知多半島，築有渥美窯、常滑窯，製作用黏土條圈法製成的壺（包括長頸壺、四耳壺）、甕等實用的大型簡單器具出現。渥美窯、常滑窯之特色是陶器的胴身到頸部，用線雕表現出流利的芒草、柳、瓜、蜻蜓等紋樣，為平安時代的特色。

這種灰釉陶系器具擴大地販賣至全國，並給予越前窯、丹波窯、信樂窯等各地方窯強烈影響，著名的作品有「秋草文壺」（平安後期，慶應義塾大學藏），表面為暗灰褐色，而肩部上有厚重的橄欖綠釉藥自由流動，胴身線刻了秋草紋，是用來裝骨灰的壺。另外清水寺也藏有「灰釉四足壺」。

五、書法

平安時代前期最具代表性的書法，為行書草體，名家有人稱「三

筆」的空海、嵯峨天皇、橘逸勢三人，他們皆受唐代書風的影響。

　　平安時代前期為漢文學全盛時代，到了十世紀開始出現日本風格的書法，由佛教文化的抄經為中心，將自然流暢的書法風格漸轉移至文學世界，使書法在文學中占了一席之位置，展開「國風化」之路，可說書法的「和樣化」和漢文學的興盛有密切的關係；其先驅有小野道風(894～966)、藤原佐理(944～998)、藤原行成(972～1027)，世稱「三跡」。

　　小野道風是學習王羲之的字體而發展出自己風格，他的書法可說是書法和風化的萌芽期，字形雖不整齊，但書風穩健。藤原佐理的書風比道風更悠然自在，流暢洗鍊，富於緩急抑揚之變化。藤原行成是將道風所開始的和樣書法完成者，風格和道風類似，端正優雅圓滿，字跡暢快、清爽，充分反映出當時貴族社會的愛好，亦給當代的抄經、詩文書寫很大的影響（圖7）。平安時代中期以後，名筆藤原行成的子孫仍繼承其書風，稱為「世尊寺流」。

　　自藤原時代開始注重日本風格的事物，也使唐風書法日本化，在時代流行下，藤原時代終於廢止了中國風的書法，同時在和歌流行下，物語、日記等女流文學興盛，結果造成了日本假名（日本字母）書法的盛行。

　　藤原時代前半期的「攝政關白時代」，代表日本假名書法作品之一為「高野切」（毛利報公會等藏，約1053），是書法和文學有關連下發展出來的例子；當時有三種不同書風，包括：一、富於均整美，而具較高的格調。二、力道強，下筆重，採連綿體筆法。三、為輕快柔弱自由。顯示出平安貴族洗鍊之美，雖略帶神經質之感，但氣質高尚。其他的代表作有紫式部「源氏物語」，「本願寺本三十六人家集」（西本願寺藏，1120），「元永本古今集」（東京國立博物館藏，1120），皆為

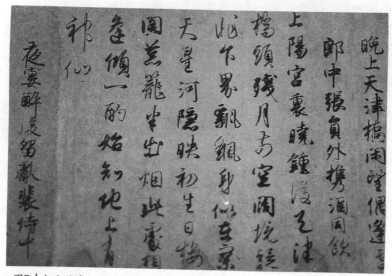

圖7｜白氏詩卷

寬仁二年(1018)　藤原行成筆　東京國立博物館藏

紙張華麗，有各種裝飾的優秀作品。

平安時代後期，為院政時代，是貴族佛教的熟爛期，佛教文化普及至各地方，優秀的抄經作品如奧州藤原氏的「紺紙金銀字一切經」，被稱為「竹生島經」的「法華經」（寶巖寺等藏）、淺草寺的「法華經」等為後代視為優秀的裝飾經。

至平安時代末期，貴族衰微，武士勢力強大，書風轉變成喜好強而有力的書法，和歌仍盛，但假名書法已不受重視而衰微，而且不再使用華麗紙。書法名家藤原忠通(1097～1164)雖曾學習「世尊寺流」，但對這種安穩風雅似女性的書風並不喜愛，因而有「法性寺流」的產生，這是屬男性的書風，流行於鎌倉時代。

此外，平安末期亦是動亂的時期，作品亦較多樣化，同時亦出現了受中國南宋畫影響之書法，在平清盛(1118～1181)努力促進日宋貿

易之下，宋文化又被再度重視，入宋僧人增多，如兩度入宋僧榮西，就書寫宋風書法，至此被廢止的中國書法，又再次刮起復興之風。

六、音樂

至平安時代，仁明天皇（在位833～850）依照樂制改革宮廷樂，將外來音樂整理統合，結果將外來音樂分成「左方之樂」與「右方之樂」。左方之樂又稱為唐樂，是將中國系的音樂統合起來，由管樂器、絃樂器、打擊樂器編成，分器樂合奏曲與舞樂二種。右方之樂又稱「高麗樂」（「狛樂」），統合了朝鮮系的音樂，樂器由管樂器、打擊樂器編成，不使用絃樂器，主要是為舞樂伴奏。這種樂器編制法是將以前輸入的許多種樂器統合整理的結果，也是依日本人的趣向與風格，捨棄一些不適用的。而為了配合樂制，舞蹈亦分為左舞、右舞。

在音階與調子上，引進了中國之音調系統理論，在整理下，音階分律、呂二種，調子在左方之樂中有六種類，右方之樂中有三種類。

至於日本古來的傳統音樂如神樂歌、大和歌、久米歌、東遊等都做了改變，也就是使用了外來的樂器——篳篥，歌詞中也加入佛教內容，樂曲構成亦受外來音樂、舞樂之影響而做了若干的更改，總而言之，古來的日本傳統音樂性格喪失，而與外來音樂產生了同化之現象。

平安時代消化了外來音樂，並積極實行日本化，在演奏技術與樂曲進步下，日本亦開始依外來音樂之樣式創作樂曲，並將之編入左方或右方之樂中，同時將外來音樂加以編曲或編舞等。

除了雅樂部的職業音樂家外，天皇、貴族亦成為優秀的作曲家或演奏家，著名的例子有仁明天皇、藤原貞敏、源博雅等，可見雅樂和貴族的日常生活關係密切。天曆年間(947～957)設置「樂所」來代替「雅樂部」，這就是國風化的完成時。

　　將外來音樂日本化，或是創作樂曲，都屬於器樂曲，另外，有應用外來音樂的樣式創作新的聲樂曲，並使用外來樂器伴奏的聲樂曲有「催馬樂」與「朗詠」（今此二聲樂曲皆放入雅樂中），這是在一條天皇（在位986～1011）時代，貴族社會流行用各種樂器演奏室內樂，「催馬樂」為當時民眾的歌，後來被貴族引進而貴族化，也就是根據通俗歌曲寫成的藝術歌曲。「朗詠」為平安時代將漢詩文用朗唱的方式表現，可能是先採用即興的單純旋律朗誦，後受催馬樂之影響，使歌曲的性格增加，也使用樂器伴奏。

　　至於依雅樂產生的歌曲有：一、「披講」，為和歌的朗詠，亦稱「歌披講」，是無伴奏的歌唱，旋律為純日式的。二、「今樣」，其意義為「當代風」或「今風」之意，為音樂上的種類之一，是平安時代對當時古風之歌（相當於當時的民謠類）所用的名稱，亦類似今日的歌謠曲，「今樣」種類頗多，可大分為民間的和貴族社會的兩個系統，前者主要是佛教音樂「和讚」（以日語唱誦之「聲明」，後述）的俗化，亦稱「法文歌」，後者採用雅樂曲旋律並有歌詞，此二系統到後白河法皇時代（在位1158～1192）時融合起來，並流行於貴族社會，造成「今樣」的全盛期。

　　在前代傳入的佛教音樂此時亦被日本化：寬朝整理了真言宗，良忍整理了天臺宗，也產生了日本語的教科書，促使講式、和讚的成立，並在其影響下產生了新歌謠。

　　由中國傳來的「聲明」（用梵語或漢語朗誦佛經，後述），源自印度的稱為「梵讚」，中國化的稱為「漢讚」，而用日本語的稱為「和讚」。聲明的音樂特色是無伴奏，單旋律的獨唱或齊唱，由男聲來演唱，曲子分兩種：一為說話性強的，二為歌唱性強的。「聲明」對中世以後的音樂有很大影響。

和讚是由圓仁開始作的，其系統的弟子源信（惠心僧都，942～
1017）作了很多日本語聲明與和讚，和讚是歌唱、旋律要素強的，源
信也有以漢文體作出聲明形式的稱為「講式」，「講式」就是把佛教之
教條故事化後，用說唱、朗誦要素強之方式演唱。

在民間音樂方面，前代廢止的散樂戶之樂戶們，成為流浪藝能者，
在民間流傳藝能，也將民俗行事藝能化之後成為自己的專業藝能，包
括有「田樂」、「風流」、「猿樂」。

至於雅樂部，在平安時代已趨衰微，取代它的是「樂所」（外來音
樂之教習所）、「大歌所」（和樂之教習所）、「內教坊」（女子的音樂教
習所）。平安時代貴族的教養著重於音樂與文學並重，男子習管絃、女
子學琴（七絃琴），將音樂教育賦予功利目的，結果造成音樂家重視自
己家藝，不輕易傳授，而產生流派、秘傳之習慣，許多名曲因而消失，
造成音樂發展之障礙。

第五節　武家政治的伊始

壽永四年(1185)由於執政的平家（平氏家族之略稱）被打倒，由
北條氏一家取代而形成幕府主政達一百五十年之久（至北條氏滅亡的
1333年），　因幕府所在地設在鎌倉而被稱為鎌倉時代。雖然此時由武
家主政，然而在文化上是貴族（皇族）文化與武家文化並存的時代，
因此，早期文化仍以京都為中心，後來才逐漸轉移至鎌倉。

鎌倉時代的藝術，大致上以寫實主義與復古為其特色，同時也反
映出武家重視現實的特性與接受宋元藝術影響的事實，其中促使奈良
時代藝術復古思潮之產生，或許可以看做是對平安時代纖細的形成主
義之反動。

總之，鎌倉時代代表了貴族文化的衰落與武家文化的成長。

一、建築

鎌倉時代的建築的發展，係以「治承之亂」(1180)後重建因戰火燒燬的南都諸寺院為開端。東大寺重建時採用勸進上人俊乘坊重源的「大佛樣」(亦稱「天竺樣」)，所謂「大佛樣」，是以中國南部地方樣式為基本，具有豪放的格調，粗大木柱林立的結構，顯得雄偉無比。當時招聘宋的名匠陳和卿來日指導。「大佛樣」的代表作為東大寺南大門(1199)及淨土寺淨土堂(1194)。不過，在中世的日本建築界風靡一時的大佛樣，在重源死後，急速衰退而被「和樣」所吸收。

鎌倉時代中期（十三世紀前半期），另外一種新建築樣式隨禪宗傳入日本，被稱為「禪宗樣」(亦稱「唐樣」)，係模仿中國禪寺風格建造的中國宋代式建築，具有細膩精緻的特色，代表例子為建長寺(1251)。至於舊有的「和樣」建築，則將「大佛樣」和「禪宗樣」的某些部分吸收，產生了「折衷樣」，其代表作為廣島市的淨土寺本堂。

鎌倉時代的神社建築，則以「和樣」為主，然而仍可看到受「大佛樣」「禪宗樣」的影響。住宅建築則仍承續平安時代「寢殿造」的傳統。

二、雕刻

鎌倉時代在雕刻史上產生了新樣式，擺脫了定朝的溫雅樣式，開始重視「量感」為主，其中較為特別的技法，是神佛雕刻使用「玉眼」，例如奈良長岳寺「阿彌陀三尊像」(圖8) 便是。

鎌倉時代的佛像雕刻師（日語稱為「佛師」），大致可分為三個派別：京都的圓派與院派、奈良的佛師，其中尤以奈良佛師為主導，而

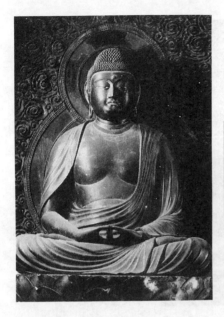

圖8

阿彌陀三尊像

鎌倉時代

仁平元年(1151)製作

木造

像高142公分

天平雕刻之復古，鑲嵌有玉眼

奈良長岳寺藏

形成新樣式的功臣為康慶及其弟子們；奈良興福寺南圓堂諸佛像為康慶一門製作的(1189)，自康慶之後，他的系統被稱為「慶派」。將康慶的新樣式成功地加以發展的，是其子運慶；他將平安時代初期雕刻的重量感，融合了天平雕刻的寫實而產生新的現實感（圖9）。這種新樣式之形成，約在文治年間(1185～1190)，也是因戰火之後重建奈良興福寺與東大寺的契機之下，造成雕刻的發展。

　　運慶與康慶的弟子快慶、定慶，成為當時奈良佛教雕刻界的主流。運慶亦與鎌倉的幕府政權保持密切關係，並與京都貴族社會接近，最後成為中央的佛師；他率弟子及兒子們，在建曆二年(1212)完成了興福寺北圓堂諸佛像，也是鎌倉雕刻樣式的完成者。奈良東大寺南大門的「金剛力士像」(1203)，也是運慶與快慶合作完成的。

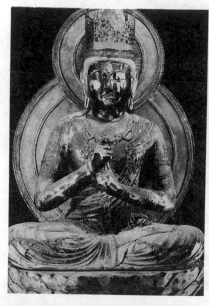

圖9
大日如來像
鎌倉時代
安元二年(1176)
運慶作
木造
像高98.2公分
奈良圓成寺藏

　　快慶以宋代佛畫為基本來雕刻神像，作風明快，法相慈祥優美，
與運慶被同列為鎌倉時代雕刻樣式的代表，不過他遺留較多的作品(圖
10、11)。至鎌倉的中期，運慶之子湛慶、康勝、康辨等，皆繼承其父
技法，並加入新樣式。當時慶派的代表為運慶之長子湛慶(1178～1256)，
他的作風仍踏襲其父的堅實感，但抑制了大膽表現與嚴謹的緊張感，
表現較溫和，實將運慶和快慶作風加以調和。湛慶的後繼者為康圓，
為運慶第三代。湛慶的作品有妙法院蓮華王院本堂（三十三間堂）的
中尊「千手觀音像」(圖12)，及鎌倉高德院的「阿彌陀如來像」(俗稱
「鎌倉大佛」，圖13)。康勝的代表作為六波羅蜜寺的「空也上人像」。
　　由於當時院派與圓派的佛師，作風與快慶樣式較為接近，也可以
說這時期是鎌倉雕刻樣式統一而完成時，其特色為追求力量感、動感
與量感。

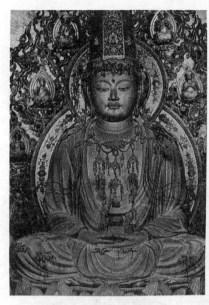

圖10

彌勒菩薩像

鎌倉時代

快慶作

木造

像高112公分

京都醍醐寺藏

圖11

僧形八幡神像

鎌倉時代

建仁元年(1201)

快慶作

木造

像高87.5公分

奈良東大寺藏

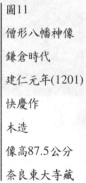

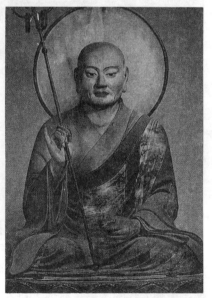

　　到鎌倉後期的雕刻，表現形式化，由於過分帶有誇張的說明性，竟使雕刻的魅力減退，加上雕刻需要量減少，造成雕刻界的沈滯。

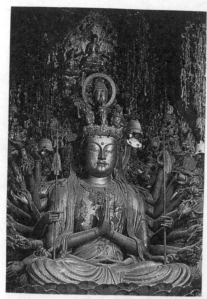

圖12
千手觀音像（中尊）
鎌倉時代
湛慶等作
木造
像高334.8公分
京都妙法院（蓮華王院本堂）藏

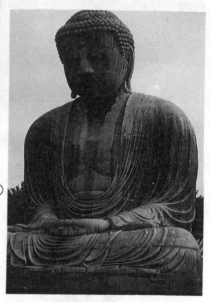

圖13
阿彌陀如來像（鎌倉大佛）
鎌倉時代
銅造
像高1138.7公分
神奈川高德院藏

三、繪畫

　　鎌倉時代前半期的繪畫，主要的受到中國宋畫的影響，到了後半期，中國元代的水墨畫亦傳入日本。

　　由於鎌倉新佛教的出現及舊佛教的復興，使得佛教繪畫興盛。此時佛畫的特色多以群像的形式表現出來，略帶動感，也強調情景的真

實感。佛像繪畫之中，以淨土宗（佛教的一派）繪畫最具代表性，作品如：禪林寺的「山越阿彌陀來迎圖」（彩圖二）與知恩院的「早來迎圖」，雖屬群像畫，然而內容頗富變化。宅間派為此時代的佛畫師代表，其中尤為活躍的是宅間勝賀，作品有東大寺的「十二天屏風」(1191)。

鎌倉時代繪畫特色之一，是寫實主義的興盛，促使肖像畫（日語「似繪」）發達，這是用日本傳統式繪畫法，抓住人物神韻的寫實肖像畫；描繪對象包括高僧與貴族等，優秀作品如神護寺的「平重源像」、「源賴朝像」（圖14）、「蘭溪道隆像」（建長寺藏，1271）等。當時這種「似繪」特別流行於宮廷貴族之間，諸多畫家之中，以藤原信實最為著名。

至於繪卷（卷軸），在鎌倉時代為其黃金期，內容包括文學、故事

圖14

源賴朝像

12世紀末

傳藤原隆信筆

京都神護寺藏

等，作品數量多，如「紫式部日記繪卷」（蜂須賀家藏）、「枕草子繪卷」就是以故事為主的。其中「枕草子繪卷」採用繪卷新手法——白繪（等於中國畫的「白描」，就是只以墨色細密描繪），效果清新。

繪卷亦有以戰爭為主題的，如「平治物語繪卷」（波士頓美術館、東京國立博物館、嘉靜堂藏）、「蒙古襲來繪卷」（日本宮內廳藏，1293）等。以宗教為主題的，包括社寺起源、高僧傳，前者如「北野天神繪卷」（北野天滿宮藏）、「春日權現驗記繪卷」（日本宮內廳藏，1309）等；後者如「遍上人繪傳」（1299）。此外還有以佛經內容為主題的如「地獄草紙」、「餓鬼草紙」等。

此時的障屏畫仍承續前代的「大和繪」傳統，多描繪四季景物，如神護寺的「山水屏風」等。到鎌倉時代後半期，就以水墨畫的畫題、手法來繪畫障屏畫。這種畫不但禪宗的寺院，其他宗派的寺院、僧院或政府公家機構，甚至於武家的邸宅也需要，它們雖然只是稚拙的再現對象，然而已預告出下個時代水墨畫時代即將來臨的訊息。

四、工藝

金屬工藝

此時代金屬工藝以「和鏡」（日本銅鏡）最具代表，鏡之厚度比平安時代厚，圖樣雕刻深，多以寫實來描繪風景，代表作有「籬菊雙雀鏡」（都萬神社藏）、「檜垣梅雀鏡」（貫前神社藏）等。同時因為佛教的復興，致使和宗教有關的器具特別豐富，例如當時流行懸掛在壁上用於禮拜的佛像紋鏡，如昌林寺藏的「十一面觀音懸佛」（1228）、「馬頭觀音懸佛」（東觀音寺藏，1274）等，也有梵鐘、磬等梵音器具之製作。佛具製作尤以密教法器占多數；同時佛教信仰中的舍利塔製作

亦頗為風行,其外形、技法與材質多種多樣。又由於武士階級的抬頭,製作刀劍方面也出現一些優秀工匠。

鎌倉時代初期的刀劍樣式,仍以平安時代的為範式,主要的產地為大和、山城、備前、美濃、相模等。著名的刀劍匠有「山城粟田口派」的久國、國安及「備前一文字派」的則宗、助宗等人。到了中期,由於武士階級主導之下,政治安定,刀劍製作講究豪壯味,因而刀劍形式變寬且厚重。此期代表性工匠有「粟田口系」的則國與吉光、「山城來派」的國行與國俊、「備前長船」的光忠與長光及被尊稱為「相州鍛冶之祖」的新藤五國光等人。及至鎌倉末期,以「來派」的國光與國次、「長船派」的景光與近景、「備前一文字派」的助光與助義等人最為活躍。不過此時最出色的名匠是正宗,正宗屬於「相州鍛冶」的出身,其刀劍風格給後代刀工影響很大,其作品一直傳到後代,一直為日本名刀中之最高峰,日語有「正宗之名刀」一詞,早已成為成語。

漆器工藝

漆器工藝在鎌倉時代相當發展,若與前面的平安時代比較的話,平安時代較為瀟灑,鎌倉時代則較具重量感,花紋也變得較為寫實,過去的浪漫意味消失了。

蒔繪製作出現了一些新技法:平蒔繪、高蒔繪,其中所謂平蒔繪是由於研磨而產生平面的花紋,而高蒔繪是利用堆高金屬粉,使花紋凸起。大致而言,鎌倉時代的蒔繪,材料方面使用金、銀、錫粉,因此表現較為複雜。代表作有「梅蒔繪手箱」(三嶋大社藏)、「扇散蒔繪手箱」(大倉文化財團藏)。

另外,鎌倉時代亦流行螺鈿,技巧精緻,技術高超,代表作有「籬菊螺鈿蒔繪硯箱」(鶴岡八幡宮藏,彩圖三)、畠山家藏的「蒔繪螺鈿

手箱」、「時雨螺鈿鞍」（永青文庫藏）。

陶磁工藝

到鎌倉時代陶磁工藝，仍繼續發展平安時代末期所燒製的壺、甕類為主，著名的窯有知多半島一帶的「古常滑」（窯名），和現在瀨戶市地區所產生的「古瀨戶」（窯名）。瀨戶窯在鎌倉時代獲得發展，到鎌倉時代後期，瀨戶系統製作中國宋代及朝鮮高麗時期燒製的瓶子、水注、香爐等新形狀，使用刻線與貼花紋手法，產生如浮雕般效果，花紋有花卉、鳥與昆蟲等，代表作有「古瀨戶牡丹文廣口壺」（東京國立博物館藏）。

五、書法

鎌倉時代的書法以「和樣」和「宋樣」（亦稱「唐樣」，此「唐」代表中國）為主，此兩種書法呈現並存的情形。所謂「宋樣」是由中國宋代傳入的書法，給予鎌倉時代書法新刺激。

鎌倉時代前期書法，仍繼續平安時代後期的樣式（後京極流），其中尤以藤原忠通創立的法性寺流，最能代表鎌倉時代。然而若要推舉最富個性者，則有定家父子、藤原定信、藤原俊成等人。

鎌倉時代中期書法以復古為主流，追求平安時代中期清新感與活力，「世尊寺流」便是此期的代表。將「和樣」書法美加以發展的，是後期的伏見天皇(1265～1317)及其兒子尊圓親王。前者被稱為「伏見院流」，後者將「世尊寺流」加入宋風而創立了「尊圓流」。嗣後由青蓮院住持繼承而稱為「青蓮院流」； 而該流又影響後來江戶時代的「御家流」，可說是中世、近世和樣書法的基本。

中國宋代文化在平安時代中期已輸入日本，對日本的學問、美術

各領域均有影響，到了鎌倉時代，禪宗文化的確立，宋風書法亦隨禪宗傳入日本，主要以宋代黃庭堅、張即之，元代的趙子昂為中心，日本的宋風書家有入宋僧榮西、宗峰妙超、夢窗疎石、雪村友梅、及來日僧蘭溪道隆、無學祖元、一山一寧等人，遺留下許多優秀墨跡，其中又以宗峰妙超（大燈國師）完成了宋風書法。

宮廷中亦流行宋代書法，產生了「宸翰樣」（宸翰為天皇所書寫的文書），其中尤以後醍醐天皇的「宸翰」為著名，具有黃庭堅、宗峰妙超的風格。

六、音樂

鎌倉時代的音樂，由於武士階層的抬頭，階級色彩較淡，在貴族勢力減退下，不再創作雅樂，僅成為宮中儀式音樂，並獲得代代天皇喜好，亦盛行於貴族間，連鎌倉幕府亦積極學習、演奏。雅樂及至鎌倉後期才逐漸衰退。

鎌倉時代由於佛教獲得發展，宗教音樂對當時音樂有很大影響，產生了佛教色彩濃厚的音樂。宗教音樂的「聲明」，由於文永年間(1264～1274)覺意僧發明獨特的記譜法，使「聲明」得以正確傳承；而天臺、真言聲明也給其他宗派影響，如淨土宗、淨土真宗、日蓮宗等皆開始使用聲明了。這應歸功於天臺宗良忍僧與真言宗寬朝僧，他倆加以整理後促使聲明普遍。

以寺院為中心的藝能（民俗音樂），在鎌倉時代有田樂、猿樂兩種；田樂在鎌倉時代出現專業的田樂法師，並受到神社、寺院的保護，是儀式中的餘興表演，因受到猿樂的影響，漸帶有戲劇的要素，並加入舞蹈，形成一種舞蹈劇，稱為「田樂能」，盛行至室町時代，約在江戶時代消失，目前仍殘存在地方上的民俗藝能之中。

　　猿樂到了鎌倉時代，成為一人或二人的表演，內容以模仿為主，性格固定化，成為社寺的藝能，並產生專業人材與團體（稱為「座」）。但至南北朝時代，猿樂往戲劇方向發展，成為以歌舞為中心的模仿，內容以「狂言」（滑稽劇）為中心，也就是今日能樂的鼻祖。

　　鎌倉時代最具日本民族色彩的音樂是「平曲」，平曲為琵琶伴奏說唱「平家物語」的音樂，亦稱「平家琵琶」、「平家」。平曲受「聲明」的影響，音樂上分旋律部分和朗誦部分，旋律部分類似「聲明」，伴奏樂器琵琶為四弦五柱，比雅樂琵琶略小。平曲給「謠曲」影響很大，亦給「淨瑠璃」（類似傀儡戲）以影響。

　　在鎌倉時代末期，由明空僧所創始的歌曲，稱為「早歌」，歌詞以佛教思想為主，內容為抒情敘景，不用伴奏樂器，不過在室町時代末期即消失了。

第六節　戰亂紛爭的時代

　　南北朝時代為後醍醐天皇建武中興之年(1334)，到後小松天皇南北朝合一之年(1392)，共計約六十年間，皇室分成南朝（大覺寺統）和北朝（持明院統），為長期戰亂之時代。

　　室町時代為幕府當權的時代(1393～1573)，接續鎌倉時代興起的武家文化，並繼續發展，可分為兩期：前期以將軍足利義滿的別墅北山和金閣寺為代表，稱為「北山文化」，為傳統「公家」文化（這裡的公家指幕府之最高當局）與新興武家文化相融合的時期。後期以第八代將軍足利義政退隱於京都東山所建的東求堂與銀閣為代表,稱為「東山文化」，為公家文化、武家文化、中國宋、元、明文化及新興庶民文化相融合的複合文化時期。

在藝術領域，南北朝、室町時代是以禪宗的文人趣味，和「唐物」趣味為主導，具獨特性格，也具日本武家美的特質。所謂「唐物」是足利義滿（第三代將軍，1358～1408）獎勵對明貿易後，大量引進中國文物，日本人將這些宋元文物通稱為「唐物」，並在武士社會中興起「唐物」的流行。

一般視南北朝時代為室町藝術的形成期，北山文化為室町藝術的興隆期，東山文化為室町時代的成熟期。

一、建築

南北朝時代的密教寺院建築，以禪宗寺院和折衷樣式最為盛行，在地方上亦廣泛建造，特色是著重於意匠和細部的裝飾雕刻，中世的禪宗建築（禪宗樣）遺跡大多建於此時期，可惜目前僅存的遺跡皆為中、小規模，如正福寺地藏堂(1407)、安樂寺八角三重塔（十四世紀）。由於和中國交流頻繁，建築新技術亦由中國輸入，當時是由輸入樣式中選擇後成為全國規範建築的。

南北朝時代建築較具特色的，是夢窗國師所推展的庭園建築中出現的樓閣，如西芳寺的「瑠璃殿」；室町時代足利義政所建的觀音殿銀閣(1489)，即模仿瑠璃殿，促使以後將軍邸的庭園內需建觀音閣。

室町時代最具代表的建築是金閣和銀閣，金閣為足利義滿在京都北山建築的，原稱「鹿苑寺舍利殿」，銀閣本名「慈照寺觀音殿」，為足利義政在京都東山建造的。兩者的共通點是下層為住宅樣式，頂層為佛殿樣式，樣式上採用混合「和樣」、「唐樣」（禪宗樣）、「天竺樣」（大佛樣）的折衷樣式。

神社建築則由鎌倉時代較樸素的形式，進入較多彩化的時代，特別重視在平面、外觀等細部上的裝飾，在裝飾風格上較具地方色彩。

住宅的變遷，由「寢殿造」移向「書院造」，這是由僧侶書房形式轉變而來的，具濃郁的自然氣息，建材樸素，常建有庭園，住宅內置壁龕，插有花，並懸掛書畫。代表作有義政建築東山殿的東求堂 (1486)，為最古老之書院造遺跡。

二、雕刻

自鎌倉時代後半期以後，佛像雕刻衰微，雕刻上多以藤原、鎌倉時代的作品為範本，缺乏獨創性，但是由於佛教普及至全國各階層，反而在造寺造佛中留下許多雕刻作品。

南北朝時代傳統佛所的活動依然很多，其中尤以慶派中自稱運慶後裔的康譽、康俊最為活躍，康譽依然墨守運慶樣式，康俊則順應時代潮流，和足利幕府建立起深厚關係，並獲得庇護，得以在全國的臨濟宗寺院中活躍。

到了室町時代，隨著禪宗的興盛，雕刻上以和禪宗有關連的雕刻最具特色，其中尤以「頂相雕刻」(禪宗僧侶的肖像雕刻)最具寫實性，產生許多佳作，例如酬恩庵藏「一休和尚坐像」(約1481)。

另一個特色是面具雕刻的發達，這是室町時代初期開始發達的「能劇」中所使用的面具，稱為「能面」、「狂言面」，所謂能面是能劇演出時所戴之面具；狂言面為能劇在換幕時所演出的滑稽短劇（稱「狂言」）中所戴之面具，多為滑稽古怪造形之面具。能劇面具可隨觀者角度的不同及利用陰影的變化，巧妙地表現出喜怒哀樂等情緒。雕刻採用簡潔的手法。

室町時代由於禪宗的不立偶像，加上宋、元、明佛教雕刻的式微，使雕刻界從此一蹶不振。

三、繪畫

　　南北朝為戰亂的時代，只有在京都製作些佛畫，同時隨著貴族勢力的沒落，大和繪、繪卷（卷軸畫）也趨衰微，並無新風格的出現，肖像畫以大德寺藏的「大燈國師像」為代表作。

　　南北朝時代繪畫史上最重要的貢獻是宋、元「唐繪」（唐畫）的學習與模仿，促使室町時代日本國產唐繪的普遍。由於禪宗的興盛，造成中國事物的流行，亦使學習宋、元畫系統的漢畫、水墨畫普遍，當時的名家有默庵靈淵、可翁、鐵舟德濟、無等周位(1346～1369)、良全等人，他們學習水墨畫後，給予新的表現，如默庵的「布袋圖」、可翁的「寒山拾得圖」，具有牧谿風格，充分發揮元禪僧戲墨之精神。

　　鐵舟水墨畫非常優秀，最擅長畫蘭，其弟子愚溪右慧則擅長玉澗風格的山水畫。畫僧良全以佛畫著名；還有明兆也留有許多精彩的水墨畫與佛畫作品。當時在慶永年間(1394～1428)流行將禪僧的詩文和水墨畫組合製作的「詩畫軸」，又稱「慶永詩畫軸」，將中國山水畫賦予日本式之詮釋。

　　相國寺的畫僧如拙，將中國南宋院體畫，加以纖細而平面感的處理方式來表現山水，作品如「瓢鮎圖」（圖15，退藏院藏，1415年以前）。還有，慶永末年到永享、文安年間(1429～1449)活躍的相國寺畫僧——周文（亦為將軍的御用畫師），完成了「周文山水詩畫軸」的構圖形式，流露出禪僧心中隱逸生活的理想美（圖16）。周文亦活躍於障屏畫之領域裡，其畫風由繼任的將軍御用畫師代代相承。

　　相國寺出身的畫僧雪舟，在慶仁元年(1467)遠渡大陸，實際接觸大陸景色與明代畫壇，歸日後，產生出具寫實感的獨特山水畫樣式，例：「秋冬山水圖」（東京國立博物館藏）、「四季山水圖」（東京國立

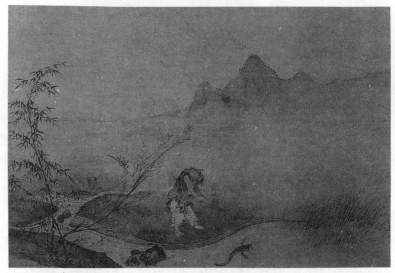

圖15　瓢鮎圖

應永二十二年(1415)　如拙筆　京都退藏院

圖16

水色巒光圖

文安二年(1445)

傳周文筆

私人藏

圖17
四季山水圖（部分）
雪舟筆
東京國立博物館藏

博物館藏，圖17）為其代表作。晚年並以寫實的明代花鳥畫風繪製屏
風，如「天橋立圖」（京都國立博物館藏），將宋元畫風格在日本推展
至全盛期。

　　京都在將軍御用畫師宗湛（接任周文之後的畫師）後，任用狩野
正信，他將漢畫、大和繪手法分開使用，為「狩野派」之始祖，畫風
以周文樣式加上現實的性格，恰好符合了戰國期間各大名（諸侯）的
愛好，顯現了水墨畫的變質趨向。

　　和宗湛、正信大約同期左右，京都畫壇出現了「阿彌派」，這是以
能阿彌、藝阿彌、相阿彌（稱三阿彌）為中心的漢畫派，他們為歷代
將軍作書畫鑑定，擔任藝術關係的顧問。阿彌派的山水畫具有牧谿的
筆法，但其滋潤的墨調有日本水墨畫獨特的柔軟風味。

　　在漢畫的盛行下，大和繪的傳統是以宮廷的「繪所」為中心，其

中又以御用畫師土佐光信（土佐派中興之祖，圖18）最為活躍。在土佐光信出現之前，大和繪、卷軸畫已隨貴族勢力的沒落，而跟著衰微，光信可說是中興大和繪的功臣。

　　大和繪、障屏畫，受水墨障屏畫的刺激，在十四世紀出現了擴大圖樣的新動向，到了十五世紀則加入明代花鳥畫風，到了十六世紀產生有力的大構圖，也出現了如「洛中洛外圖屏風」新風俗畫的畫題。

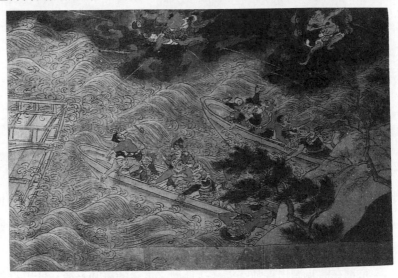

圖18｜清水寺緣起繪卷（部分）
　　　土佐光信筆　東京國立博物館藏

四、工藝

金屬工藝

　　南北朝、室町時代的金工品，技術水準較高，但相反的缺乏了新創意，而顯得比較形式化。這時代的代表物為鐵製壺，為日本茶道中

煮水用的鐵壺，由於茶道的興盛，故鐵製壺亦興盛。另外值得注目的是後藤家的刀劍裝飾。

鐵壺以「筑前蘆屋」（福岡縣）和「佐野天明」（栃木縣）為當時的兩大產地，在室町時代後期製作出不少優秀作品，「蘆屋釜」（日語稱鐵壺為「釜」），壺面光滑，表面以繪畫般手法鑄造出花樣。代表作有「濱松圖真形釜」（日本文化廳藏）、「五匹馬圖釜」（東京國立博物館藏）等。「天明釜」多為粗糙無紋的鐵壺，是為了將鐵本身的美表現出來，主要使用於關東地方，代表作有「天明筋釜」（東京國立博物館藏）。

刀劍裝飾以後藤祐乘的功夫最有名，他和其子宗乘、孫子乘真三代為室町時代雕金的代表作家。

至於刀劍製作，在南北時代的刀，仍接續鎌倉時代的豪壯，但更為誇張，刀身變為極長，寬度亦增加，被稱為「大太刀」；南北朝時代著名的刀工有志津兼氏，備前長船的兼光、長義，山城的信國等人。到了室町時代，由於戰鬥形式的改變（由騎馬戰、個人戰到徒步集體戰），刀刃也由下方位置移至上方，佩刀的形式改為插在腰間；此外，短刀、槍等亦製作不少。代表性的刀工，在室町時代前半期有信國和被稱為慶永備前的長船盛光、康光；後半期有勢州村正、美濃的兼定、兼元和被稱為末備前的長船勝光、宗光等人。

漆器工藝

南北朝時代漆工承傳平安、鎌倉時代的傳統樣式，不同的是蒔繪採用了「金貝」、「切金」的手法，作品在器具表面用對角線分割為四，並用兩種紋樣描繪，形成嶄新的構成，代表作有「忍葛蒔繪螺鈿三衣箱」（金剛峰寺藏，1342）。

及室町時代，鎌倉時代的「根來塗」系統的技法很盛行，普遍成為一般使用，但在室町時代的漆工上有兩大特色：一為復古主義的出現，作品以王朝的古典文學為題材的居多，例如「春日山蒔繪硯箱」（根津美術館藏）、「鹽山蒔繪硯箱」（京都國立博物館藏）等。著名的蒔繪家有幸阿彌家和五十嵐家，係將軍府的御用蒔繪師。

第二個特色是受到宋、元、明及朝鮮李朝藝術品大量輸入的刺激下產生的新風，如雕漆（堆朱、堆黑）的模仿產生了「鎌倉雕」；受李朝螺鈿的影響，產生如「唐草螺鈿鞍」（兔足神社藏，1536）的作品；蒔繪採用了宋元畫風的岩石樹木之表現法等，皆是受大陸藝術的影響。技法上有「沈金」、「堆朱」的新手法。在器物的造形則為中國樣式和傳統日式的折衷。

陶磁工藝

到了室町時代，瀨戶系窯的產品仍為窯業中心。由於茶道的盛行，燒製不少以中國陶器為藍本的「天目碗」、壺類。備前、丹波、信樂（滋賀縣）等地，也開始燒製具地方色彩的陶器，富於樸素之美。

整體來說，日本中世的陶器生產地，以常滑、信樂、備前、越前、丹波等規模最大，加上瀨戶窯，合稱「六古窯」，主要是燒製一般平民的日常用品，同時在器物上並未留下陶工之名號。

五、書法

南北朝、室町時代的書法，大體上沒有太大發展，可說是已經定型化了，具有保守傾向的書風，為鎌倉時代後期的延長，這時代的代表家有正徹與三條西實隆，實隆為古典學者公卿，他的書法稱為「三條流」。

天皇的宸翰（文書），在南朝時採用宋樣，北朝時繼承和樣，其中

尤以後醍醐天皇和伏見天皇（伏見院流）的書風，給後代很大的影響。採用「伏見院流」的後小松天皇、後花園天皇、後奈良天皇、正親町天皇等的書法，均具豐富量感；他們將「世尊寺流」、「青蓮院流」合而為一，產生高品格的書風。

這時代的另一個特徵，是禪僧書法及宋樣書法的發展。在室町時代，有絕海中津、愚極禮才、一休宗純等禪僧書法大放異彩。一休禪師（號狂雲子）書風具特異筆勢，字體自由奔放，絕海與愚極均為五山僧代表名家，書風具有趙子昂（趙孟頫）般的柔和感。

室町時代的書法有各種流派，多以傳統為主流，但「世尊寺流」（行成為始祖）在十六世紀前半（第十七代）時消失，但其書風仍由持明院基春繼承，被稱為「持明院流」。

六、音樂

在雅樂方面，由於掌權者對雅樂理解較少，造成雅樂的衰微。佛教的聲明在南北朝時代末期，出現了良雄僧，致力於天臺聲明的研究，並將成果傳到後世，使天臺聲明持續至今日。

室町時代音樂主要和平民生活相結合，同時開始脫離外來音樂的影響，產生具日本民族性的音樂。室町時代的音樂界最重要的史蹟是「能樂」的產生、三味線的傳來，其他還有「平曲」、「普化尺八」、「一節切」及「室町小歌」等的發展。

「能樂」是以奈良時代的「散樂」為母體，到平安時代產生出「猿樂」，到了鎌倉、南北朝時代，形成了「猿樂能」的形態，至室町時代初期，由觀阿彌將猿樂結合田樂能及其他歌舞的要素，完成了能樂，使能樂成為重視音樂要素的藝能。觀阿彌之子，世阿彌則加入貴族的藝風，以優雅美為主，而集能樂之大成。

　室町時代中期有樂器「一節切」的傳入，一節切為洞簫的一種，據傳是由南亞傳至日本的，主要是和當時的「小歌」一起演奏。除「一節切」之外，「三味線」亦在室町時代末期傳入，可能是由中國傳至琉球後再傳入日本本土的。

　「普化尺八」為今日「尺八」（洞簫）之鼻祖，普化尺八分京都明暗寺系和關東的一月寺、鈴法寺系兩大系統，到了室町時代，普化尺八已普及全國各地的普化寺，但真正得到發展是在江戶時代之後了。

　室町時代流行一種歌曲，稱為「小歌」，指的是流行歌曲，為短編歌曲，適合各種階層歌唱。

　「平曲」在南北朝時代受到平曲中興之祖明石覺一（約1300～1371），　將之加予推廣之後，在室町時代受到天皇、上皇及諸大名的保護與獎勵，獲得很大的發展，產生許多流派，同時名人輩出，使平曲家的人數大增。由於平曲旋律變化頗豐富，伴奏的琵琶彈奏法具特殊效果，加上平曲的詞章皆出自「平家物語」，具有文學價值，吸引了當時的武將，也促進了平曲的發達。

第七節　戰國末期的文化

　由於室町幕府滅亡，而由織田信長統一天下的1573年開始，到德川在江戶開設幕府的1603年（亦有設下限為豐臣氏滅亡的1615年者），這段期間在日本史上稱為「安土、桃山時代」，為武士當權的社會，政治穩定，城市經濟發達，國際往來亦頻繁的時代。

　安土、桃山時代造形美術活動相當活躍，特色為豪華氣派，裝飾上喜以金銀色為主調，在構成與意匠上變化豐富，創意奔放，滿足了英雄豪傑把握住現世的個性，亦反映出當時人們的生活情感。

一、建築

建築上的特色是產生了城廓、靈廟、茶室等新建築，也是「書院造」大成的時代，充分表現出個人的個性與豪華的多樣性。

城廓建築發展自戰國時代，是由山城變遷為平山城（建在丘陵上的城）、平城（建在平原上的）。在信長、秀吉統一天下後，為了便利統治領土而開始築城，同時由山城發展到平山城的過程中，形成了「城下町」。當時著名的平山城有犬山城、姬路城，平城的代表有江戶城、大阪城。城廓建築在十六世紀初期開始發達，外觀最優美的城皆建於慶長年間(1596～1615)，如姬路城、彥根城（圖19）、松本城等。

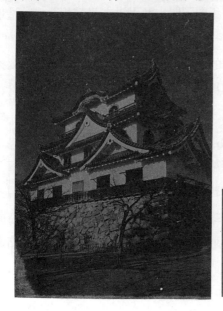

圖19
彥根城天守
慶長十一年(1606)
三重三層建築
彥根

到了天文年間(1532～1555)，出現了高樓建築——「天守」（天守閣）。初期的天守為一層或二層建築物，為了瞭望用而建的小臺形式，如丸岡城天守(1576)、犬山城天守（十六世紀後半）。到了天正四年

(1576) 織田信長建築了安土城天守，為五重七層的大規模形式，使用金箔瓦、青瓦、紅瓦，内部採用狩野守德一門的金碧障壁畫，十分豪華，亦是城廓建築上的一大革新。

　　建築天守本來的目的是用於軍事上，後來卻漸漸轉變為誇示城主權威的建築，例如豐臣秀吉的大阪城、聚樂第，皆是極度豪華，内部採用狩野派畫師來裝飾的城堡，但是在豐臣秀吉逝世後，戰事又起，城廓又捨去虛飾部分，發揮其軍事建築功用。

　　「書院造」始於室町時代，完成於桃山時代，本指僧侶的住房兼書齋，後來被吸收成貴族住宅形式，普及於江戶時代，成為武家建築的樣式，特色為有榻榻米的獨立空間，房間中並有櫃子可置裝飾物品，柱子為四角形，内外多採用紙門隔間，並舖裝有天花板。書院造最具代表的是秀吉的「聚樂第」。

　　戰國的武將們建造豪華的書院造住宅，同時亦建造茶室。喝茶習慣出現在室町時代，當時的禪僧、武士間邀請客人舉行喝茶品茗、猜茶品種的鬥茶活動，漸形成一種禮儀，歷經珠光、紹鷗的發展，到利休時更將茶道精神發揮無遺，自利休開始確立了茶室風格。

　　最著名的茶室為「草庵茶室」，共四個半榻榻米大，後來也有二～三個榻榻米大的茶室。茶室普通四周以壁封閉，只開一小出入口，内有一低矮木板臺，上置花與掛軸書畫，整體形成和外界隔絕的空間，主客並膝而坐，產生心靈相通之最高境界。利休確立的茶室風格影響了江戶時代茶室，也使貴族們在宅邸中設立茶室，著名的遺跡有大德寺塔頭的「孤蓬庵忘筌」、龍光院「密庵」。

　　社寺建築在桃山時代前半，因戰亂而遭受破壞，至秀吉後才又重建或加予修理，其中最具代表性的是祀奉秀吉的「豐國廟」(1599)，内有大花樣的雕刻，色彩鮮艷，裝飾豪華。建築的雕刻裝飾化始於室

町時代中期，至室町時代後期工匠分散於各地，使雕刻裝飾產生了地方色彩，同時工匠們由於脫離中央的傳統，反而能自由發揮，竟製作出許多優秀精緻的雕刻裝飾品。

二、雕刻

安土、桃山時代的雕刻沈滯，並不具特色，只有製造佛像上略有起色，這是由於豐臣秀吉和秀賴在京都方廣寺造大佛時所產生的結果，當時東寺亦有復興造佛之活動。方廣寺現存之佛像，作者為宗貞、宗印，皆為奈良佛師，雖以鎌倉時代佛像為範本，但較為堅實。東寺佛像以慶派正統系師父——七條大佛師康正為首，主要地是以平安時代初期佛像為範本。

另外由於城廓建築的急速發展，為了和豪華建築配合，促使建築裝飾發達，例如有華麗的「欄間」（隔間上方透氣用的雕花木板），便是此時產生的。

三、繪畫

安土、桃山時代，由於城廓的興建，內部裝飾需大量障屏畫，因此在繪畫上是障屏畫的黃金時代，為金碧濃彩畫，稱為「濃繪」，喜以花鳥畫、風俗畫為主題，結合障屏畫形式，產生了華麗樣式。這種形式以狩野派為中心，其中又以狩野永德(1543～1590)占最重要的地位（彩圖四），同時也出現足以和狩野派對抗的流派，如長谷川等伯、海北友松、雲谷等顏、曾我直庵等人所創立的流派，不讓狩野派專美於前。

狩野永德在年輕時即展露頭角，並獲得織田信長的較高評價，受委託而繪製安土城的「天守」及「御殿」的障壁畫，使永德居桃山畫

壇的龍頭位置。信長死後，永德亦獲豐臣秀吉之重用，擔任大阪城、聚樂第、御所內的障壁畫裝飾工作，作品如「唐獅子圖屏風」（日本宮內廳藏），具有威武豪快之感。

慶長年間(1596～1615)狩野永德急逝後，狩野派以其長男光信、次男孝信、弟宗秀與其子甚丞、弟子山樂最為活躍。除狩野派之外，值得注目的是長谷川等伯(1539～1610)和海北友松(1533～1615)兩人。

等伯吸收了永德樣式，加入大和繪的感性，完成了和原來的狩野派不同的金碧障屏樣式，同時等伯對牧谿、雪舟等中國宋元畫及室町水墨畫，皆有很深的造詣，以實景寫生為基礎，創造出日本新水墨畫：如「松林圖屏風」（東京國立博物館藏）等。

友松出身武家，後因家道中落而成為畫家，強烈地被中國宋元畫吸引，最喜愛梁楷、玉澗的畫風，亦受到永德樣式之影響。畫風具魄力，也帶有禪宗的悠揚感，代表作有「牡丹圖屏風」（妙心寺藏）。

桃山時代出現了描寫泰平盛世，庶民生活情景的風俗畫，狩野派也取材作為障屏畫之主題，而成為風俗畫先鋒。另一個桃山風俗畫的特色是「南蠻屏風」， 由於當時日歐交流頻繁，以葡萄牙人為主，來日者日增，南蠻屏風就以他們奇特的容貌和服裝為主題，滿足人們的好奇心。

另一個時代特色是洋風畫（西洋畫）的出現，主要開端是洋人在北九州設立了神學校，因佈教上的需要，而開始教導日本信徒製作聖畫像的技法，這種宗教畫的製作在寬永年間(1624～1644)因基督教被彈壓而畫上休止符。

四、工藝

金屬工藝

安土、桃山時代的金工，大多繼承前代的特色，由織田信長在各地方依各分野選定名工匠，並賜予「天下一」的稱號。

鐵壺師傅以辻與次郎與西村道仁最著名。銅鏡則以「青家」最著名，代表作品「桐竹文鏡」，上有「天下一青家次」之銘文。金屬雕刻仍以後藤家為主流，在刀劍及刀劍裝飾上漸展開其華麗特色，其中將刀劍之鐔及刀劍道具圖案以新技巧嘗試的是埋忠明壽。刀劍在刃紋上有大變化，並有「新刀」（指慶長年至寬政年間所製作之刀，鍛冶法和古刀不同）的出現。

另一個桃山時代的金工特色是建築中裝飾金屬具的發達，例如紙門把手，隱藏釘子的「釘隱」等，這也是因大規模築城的結果。

漆器工藝

安土、桃山時代打破傳統形式，以豪放絢爛雄大為文化，在漆器藝品方面，由於城廓、邸宅規模龐大，內部裝飾需要量的增多，同時要求豪華，技法取自中國、朝鮮，並加入南蠻（指葡萄牙人和西班牙人）的西洋文化，形成安土、桃山時代的特色之一。新出現的漆藝是「高臺寺蒔繪」和「南蠻漆藝」。

「高臺寺蒔繪」指的是留存在高臺寺中豐臣秀吉夫婦愛用的日常用品，及其靈堂上的蒔繪樣式（彩圖五），以秋草為主題的新樣式，將自然物巧妙的圖案化，同時亦將家紋巧妙的組合，灑上粗細的金屬粉，使調子產生變化，最著名的作品為「秋草蒔繪見臺」（東京國立博物館

藏）。也有部分是繼承前代的古典蒔繪，但較具創新性與大膽感。

「南蠻漆藝」是指以當時西洋人的風俗為主題的漆器，和作為輸出外國用的漆器之總稱，不過不管那一種，其作家均未曾留名。代表作有「南蠻人蒔繪交椅」（瑞光寺藏）、「萩蒔繪螺鈿聖餅箱」（水戶德川家藏）。

陶磁工藝

安土、桃山時代的陶藝係以茶陶為中心發展，同時也由於喝茶（茶道）的風氣廣泛普及武士與新興平民階層，茶道上所需的茶碗、花器、水注（水瓶）等需要量大增。

茶人（精通茶道者）的愛好反映在製陶藝上面，也有茶人自己製作陶器，其中居指導者的茶人有千利休(1522～1591)和古田織部（利休的高徒，1544～1615)。利休追求純粹的「寂靜之美」，喜好「樂燒」陶器，尤其是樂燒的第一代初長次郎(?～1589)所燒製出來的結實茶碗，京都的長次郎是在利休指導下創出了「樂燒茶碗」， 茶碗造形沈靜帶枯淡味。

織部喜好自由造形之美，他教導美濃地方（今岐阜縣內）燒製茶碗，美濃窯有瀨戶窯、黃瀨戶、志野、織部，皆燒製具特色的茶具，成為茶具的主流，其他的茶具有舊六古窯的備前、信樂及其同系統的伊賀，皆出產獨特的茶具。

豐臣秀吉時期曾二度侵略朝鮮，雖失敗但也由朝鮮半島帶回不少當地陶工，由朝鮮陶工開設之窯有高取、萩、上野、薩摩、唐津等窯，其特色為略帶李朝風格，作品樸素。

五、書法

　　安土、桃山時代為文化燦爛時期，書法一掃室町時代的沈滯，書風豪放有力。宸翰以後陽成天皇的大字最有名，他受其祖父正親町天皇的薰陶，書風雄厚，正符合桃山時代風格；另外一位名筆是伏見宮尊朝法親王（尊朝流）。公卿中以近衛流之創始者近衛前久（近衛信尹之父）的書法最著名。

　　由於戰亂的終了，這時期將公家或大社寺中秘藏的名筆等寶物公諸於世，並成立鑑賞名家字跡會，可說是愛好古筆的時代，同時也是上代三筆、三跡書法樣式的復興期。這種風氣一直繼續至江戶時代。例如江戶時代初期的書家近衛信尹(三藐院流之創始者)、本阿彌光悅、松花堂昭乘（上述即「寬永三筆」）和烏丸光廣等，皆是上代書風樣式的代表名家，他們的書風繼承者則有江戶時代初期的荒木素白，及江戶後期的良寬、加藤千蔭、冷泉為恭等人。

六、音樂

　　安土、桃山時代在音樂史上可說是江戶時代的準備時期。「平曲」在這時期已過了巔峰期，並趨衰微，「能樂」開始固定化，由於三味線的傳入，使淨瑠璃開始用三味線伴奏說唱，並由澤住檢校、瀧野檢校傳到後世，產生不少流派。另一種三味線音樂為「三味線組歌」，係三味線伴奏的藝術歌曲，將當時的民謠或流行歌曲歌詞組合，並加以作曲，但內容粗俗缺乏文學性。

　　九州久留米善導寺之僧賢順（約1547～1636），學習善導寺之雅樂（稱「善導寺樂」），並學習流傳在九州的箏樂、中國琴樂，竟成為筑紫箏的大成者，自賢順以後由筑紫箏的門生們形成了「筑紫流」。筑

紫箏注重精神面，主要用於修身養性上，門人嚴守傳承。

「一節切」（洞簫的一種）到此時期出現名家──大森宗勳(1570～1625)，他創作樂曲，研究吹奏法，並製作樂器，使一節切獲得發展，一節切主要是和民間流行的小歌、流行曲一起合奏。

此期出現了「隆達小歌」（又稱「隆達節」），為高三隆達(1527～1611)所演唱的，這種短歌也是隆達為自己創作的，內容多描述男女間的愛情，使用扇拍子或一節切合奏，具有中世的色彩。隆達小歌延續至江戶時代初期，後來漸衰微而至消失。

這個時期在音樂史上較特殊的，是宗教音樂的傳入，由外國傳教士帶入天主教音樂，同時也傳入歐洲的樂器，可惜在信長死後，豐臣秀吉大力彈壓基督教而導致中斷。

第二章
江戶時代的建築

第一節　江戶時代的藝術背景

所謂江戶時代就是豐臣氏滅亡的元和元年（1615）到「大政奉還」（武家將政權還給天皇）的慶應三年（1867）之間，也就是十七世紀初到十九世紀中葉約二百五十年之間。

江戶時代對中國傳統文化的吸收，係以儒學為中心，特別是朱子學，為江戶時代儒學之正統學派，也稱為「官學」。朱子學和日本社會的結合，竟成為武士生活上的指引。除朱子學外，同時也由中國引進了陽明學，及一些儒學家的主張，直接由孔孟的原著中探求儒學真義，因此有「古學」的出現；還有些學者採用唐宋各家新說，創立了折衷學派。

從豐臣秀吉開始即對基督教進行彈壓，直到德川家康時代仍在繼續，而到了完成幕藩體制的第三代將軍家光時代，則更徹底地進行殘酷的彈壓，結果導致了寬永年間(1624～1643)為了禁絕洋教而採取的鎖國政策(1639)，在鎖國政策下歐洲文化的直接傳入受到阻礙。

1720年幕府將軍（幕府主宰者稱為將軍）德川吉宗，為了加強統治，提倡實學，下令解禁與基督教無關之書籍，並開放長崎一地為商

業通航港口，透過和荷蘭商人間的貿易活動，接受歐洲的文明，這種
以荷蘭語為媒介而轉進來的歐洲近代科學，當時日本語稱為「蘭學」，
包括醫學、軍事到各種學科；蘭學由長崎、江戶等商港擴展至京都、
大阪及各藩國。

除儒學滲透至各領域之外，歐洲文化的傳入或移植，也給江戶文
化帶來了新氣息，可說在儒學與蘭學（東西文化）的衝擊下，江戶時
代文化才開始重視現實；而歐洲文化所帶來的科學知識與革新社會的
思想，使日本在明治維新後，由吸收中國的方向轉向學習西方，造成
近代自我意識的萌芽。

在藝術的領域中，過去站在主宰階級的公家（幕府將軍及貴族）、
武士，漸被過去屬於被支配階層的都市町人（市井商人）所取代，他
們在平民生活中發揮創造力，是江戶時代藝術的最大特色。

在十七世紀初，各地方諸侯興建城廓、天守閣，而以建築物為中
心，集合了許多家臣（武士）、隨從者和工商集團。隨著商業經濟的發
展，出現了「城下町」（城堡所在地所形成的都市）；在城下町生活的
人們，要接受城主的保護與統治。在主從分明的幕藩體制下，隨著經
濟飛揚，把握著經濟大權的町人（商人），社會地位逐漸提高，後來有
些富有的商人結合一些出色的平民藝匠，自成一個文化圈，而被稱為
「町眾」，取代了推動文化主體的武士階級。當「町眾文化」正在江戶
逐漸形成的同時，為了抵制江戶政權，京都人乃以宮廷為中心，加入
了古典的傳統與宮廷色彩，創造出獨特優雅的「町眾文化」。簡言之，
江戶時代就是町人藝術發達的時代。

町人藝術在元祿年間(1688～1703)達到全盛期，其中尤以文學最
為突出，是以京都、大阪為發展地；在詩歌方面，有松尾芭蕉(1644～
1694)的「俳諧」（亦稱「俳句」，是世界上最短詩歌），散發出自然閒

寂、高雅脫俗之情趣。小說方面以反映市井居民生活的通俗小說居多，稱為「浮世草紙」，這是附有插圖的小說。還有井原西鶴(1642～1693)以寫實精神描寫町人生活，表達出町人爭取個性解放和反封建的意識；其小說被稱為「好色文學」，成為當時日本文壇上現實主義的最高峰。

在江戶時代藝術的領域中，最大的特色就是藝術的大眾化，生產藝術的主體為被支配的都市町人，發揮了驚人的創造力；在京都、大阪、江戶等都市，多彩多姿的民眾藝術，綻放出耀眼的光芒，而在地方上，純樸的民眾生活與信仰，亦密切地顯現在造形上。在幕府二百多年的鎖國政策之下，由民眾主導的國風文化竟使日本藝術本土化。

一般將江戶時代分成前期與後期，在前期德川政權忙於鞏固全國封建支配的體制，所以文化取向仍承襲了桃山時代的豪華壯麗之風，此時可說是桃山藝術餘韻殘映與轉換的時期，而後期透過長崎帶來了中國明清文化與歐洲文化，給各種藝術領域極大的影響，是積極攝取外國藝術的時期，同時也是民眾藝術成熟的時期。

第二節　城廓、靈廟與社寺

江戶時代的建築，前期為繼承桃山時代風格的建築，也就是和武家生活關係殊深的建築。以大規模豪邸的建築，來象徵封建制度的權威；除此外就是靈廟建築，這兩種建築竟形成了「書院造」，和靈廟建築的顛峰時期。後期一方面是以泰平盛世時代中抬頭的平民為主，和平民關係密切的建築，如民家、劇場等另一方面社寺建築亦配合民眾信仰的擴大而得以發展。

一、城廓

在安土、桃山時代占有重要地位的城廓，在德川幕府的「一國一城令」(1615)之下（限制諸侯蓋城），顯得一蹶不振。大規模的城廓以二條城（京都）為代表，這是在慶長七年(1602)由德川家康所建，並於寬永三年(1626)後水尾天皇行幸時大幅修改，當時只剩下將軍的官邸「二之丸御殿」為大規模的書院造形式，採雁行的配置，興建「遠侍」（位於建築群中的最外側）、「式臺」（居中間的建築物）、「大廣間」（大廳）、「黑書院」、「白書院」（將軍的居間）等計五棟建築群。建築物的內部裝飾包括用來隱藏釘子的裝飾金屬具，彩繪的高天花板，壁畫，紙門，氣窗上的透雕花鳥紋樣。室內整體又具意匠的設計，配上彩繪圖樣，將桃山時代御殿的室內裝飾發揮至極點，其中又以「大廣間」的裝飾最為豪華燦爛，內部的彩繪裝飾是由狩野探幽(1602～1674)一門所繪，至為壯觀。

日本城與中國城在形式上或功用上，均有所不同：中國的城是以城牆為主，具防禦功用，主要用來保護整個城市，日本的城是據險要而築，城樓又高又大，堅固易守為原則，用來保護當權者全家人，故在意義上和西洋的古堡較為類似。

著名的「書院造」建築，除二條城的「二之丸御殿」外，還有名古屋城的「本丸御殿」，但是很可惜，此殿毀於第二次世界大戰的空襲中（戰後曾重建）。同時代殘存的還有西本願寺的「表書院」（表為正面之意），建於寬永九年(1632)。

至於天守建築，幕府在寬永三年(1626)於豐臣氏城跡上重建了大阪城，同時並修築江戶城「本丸天守」（於1637年修築完畢），這兩座為最大規模者，但在造形上缺少創意。

至於江戶時代後期的城廓，除少數建築在平地的「平城」外，都是「平山城」，這是種防禦性稍降低的城，是以政治、經濟為發展中心，通常建於臨近河、海、湖邊的小山或臺地上，有深廣的護城河，兩側築以石牆。

二、靈廟

將祖先尊為神的風俗習慣在日本自古即有，後來出現了將特殊的人物或聖人神格化，在這種觀念之下，江戶時代就產生了包括佛教、儒教、祖先與神的三種靈廟。

將祖先神格化的靈廟，可說是始於豐臣秀吉亡後，由豐臣家建了「豐國廟」，德川氏則模仿而在各地建造「東照宮」。最初在久能山(靜岡縣)和日光建築了簡素的東照宮。到寬永十三年(1636)由家光大規模改建，在建築意匠上桃山建築的特徵比較淡薄，而以強調莊重的氣氛取代，但是其豪華的部分，仍可見受到桃山建築的影響。

日光東照宮遠離都市，位於森林中，其雕刻、色彩、金屬飾具等，皆極為華麗。「陽明門」(彩圖六)、「唐門」、「拜殿」、「本殿」，裡裡外外都採用花鳥及中國故事人物的花紋圖案，或用幾何紋樣等，利用透雕、浮雕、圓雕方式表現出來。色彩以白色為主，上面施以黑漆、金箔、金泥、群青色、藍綠色、丹色。連樑、柱、天花板皆刻有花紋，並大量使用鍍金、琺瑯等金屬具來裝飾。

建築形式上，採用多樣的建築樣式之組合方式，神殿的軸組使用「禪宗樣」；而格子天花板、格子板窗、承塵等在構成上巧妙的加入和式要素。隨著正門進入，經陽明門、唐門到拜殿的順序，路面也隨著增高，更增添一份莊嚴感。

日光東照宮雖是用豐國廟為藍圖，但結果卻凌駕於豐國廟之上，

可視為桃山風格建築的終結者。

從家康之後的第二代將軍秀忠開始,嗣後的歷代將軍皆建造靈廟,其中第三代家光比照東照宮的裝飾意匠,在東照宮旁興建了「大猷院」靈廟（承應二年，1653，彩圖七），將桃山風格的洗鍊纖細紋樣，轉變成具江戶風格的美意識，而自此以後到第七代家繼，仍持續這種過分裝飾風格，反而喪失了建築之美。

同時在各藩（諸侯）也流行建造靈廟，江戶時代的前期與中期，均由靈廟獨占社寺建築的鰲頭。

三、社寺

在幕府政策之下，將神社寺院（日語簡稱為「社寺」）統轄管理，使神社寺院營造蓬勃，當時流行傳統社寺的復興，也就是古典形式的再現，例如禪宗式寺院建築，有妙心寺法堂(1657)、大德寺本堂(1666)等。另外一種建築方式，則是將以前的樣式改變成新的近世式社寺建築，也就是將古代的和樣，中世時輸入的大佛樣式、禪宗樣式，加上新樣式融合之下所形成的新和式，使建築表現顯得更自由。

江戶時代的社寺建築，在構造上的特色為使用粗大樑，除了堅固建築物外，同時也為了使建築物內部有寬廣的空間感，必須將柱子數量減少，也就更需要堅固的、粗大的樑組來支撐屋頂，同時為了誇示神佛的偉大，更要求具威嚴的大規模建築物。

江戶時代因庶民的信仰帶有娛樂性,流行到遊玩地區的社寺參詣,所以寺院也開放「外堂」（位於寺廟正堂外，供人參拜之處），讓人可以不脫鞋的進去參拜，也就產生了新的「本堂形式」。

在江戶時代也由中國（明、清時代）傳入了新寺院建築樣式，這是十七世紀初居住在長崎的中國航海業者，招聘中國的禪僧與工匠，

於寬永六年(1629)建造了純中國式寺院——崇福寺；在1644年又建了第一峰門（彩圖八）。承應三年(1654)中國的隱元僧和其弟子來日，並獲得幕府保護，他們於寬文元年(1661)在京都宇治建萬福寺，成為黃檗宗的本山，其伽藍為日本化的中國明代樣式建築，具有明清風的異國趣味。除此二寺之外，明、清建築樣式並未曾對日本建築產生影響。

江戶時代的寺院建築代表作有：本願寺大師堂（為真宗本堂，寬永十三年，1636），淨土宗總本山智恩院本堂（寬永十六年，1639），屬法相宗的清水寺本堂，是寬永十年(1633)在德川家光的援助下重建的，後來幕府在寶永四年(1707)再加予重建，皆是大規模的外堂，顯示出和前代不同的新樣式。

至於神社建築，是忠實地承襲古代以來的形式重建的，但是在細部上，使用了金屬製裝飾具，並加上懸魚（屋頂內部尖端為隱藏桁柱等的裝飾物）等裝飾品，頗具有當代風格。此時神社規模變大也是特徵之一，如仁科神明宮本殿（長野，建於寬永十三年，1636）、出雲大社本殿（島根，建於延享元年，1744）、住吉大社本殿（大阪，建於文化七年，1810，圖20）、春日大社本殿（奈良，建於文久三年，1863）等。

社寺建築在江戶時代前半期，發展呈多元化，到了江戶時代中期，開始有技術書的發行，記載著建築的傳統技術，著名流派師匠的心得等。在技術書的普及下，到了江戶時代後期，神社建築產生類型化，多具生硬感；但其意匠、技法上顯現奔放闊達之感，特別是社寺由於具有大眾設施的性格，導致江戶時代後期社寺建築雕刻裝飾的增加，但和靈廟建築的豪華色彩不同，在社寺上是採用素木雕刻，所以相當具有庶民性。

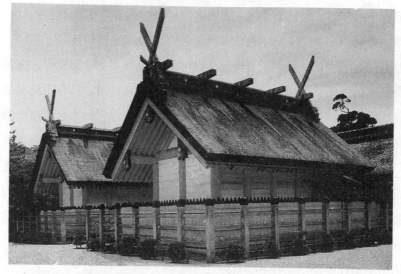

圖20 | 住吉大社本殿
文化七年(1810)建 住吉造 大阪

第三節 宮殿、庭園與茶室

慶長年間到元和、寬永年間，武家、幕府主宰者（公家）、民間三階層，均極力推動藝術，其中尤以八條宮父子與後水尾天皇展開的活動最值得注目，它產生了桂離宮(1616～1662)、曼殊院（1656，彩圖九）、西本願寺黑書院(1657)、修學院離宮(1663)等優秀的「數寄屋」風建築。

八條宮智仁親王和其子智忠親王，於元和元年(1615)到寬文三年(1663)建造了桂離宮（彩圖一〇），為三棟書院、茶室及迴遊式庭園的遊宴別墅。這是在西側的平地上由北向南，雁行並排著三棟書院（古書院、中書院、新御殿），這三棟書院皆是「數寄屋造」；這種建築是

純日本式，由於日本茶道發達以後，為茶道多用而產生的特殊建築，特徵在其所用柱子均貼上有樹紋之樹皮，頗富於樸素之美。

後水尾天皇於萬治二年(1659)所建造的「修學院離宮」，亦和「桂離宮」具有相同的性格，不過修學院離宮，主要是以庭園為主體，其庭園的特色為直接利用自然的地形來造園，也就是「借景式」，具有開放的感覺，將人工意匠融合在自然景觀之中。

桂離宮、修學院的建築也被稱為「御茶屋」式，具千利休（1522～1591，日本茶道創始人）草庵茶室的閒寂感，其自由的意匠和書院建築融合之下，創造出輕快的新空間。數寄屋造的建築樣式普及武家、公家的別墅建築、寺院的書院建築，甚至普及富商邸宅及民家中，到現代仍為和風住宅的基本形式。

至於茶室，有小堀遠州(1579～1647)主張「寂靜的美」建造的京都大德寺龍光院的「密庵」（建於寬永年間，1641年以前，彩圖一一），是小堀遠州竭力完成的書院樣式茶室。還有孤篷庵的「忘筌」，這兩個例子皆是折衷了書院造和千利休草庵風格的茶室之代表作；茶室格局寬廣，窗子多，具灑脫的空間感，流行於武家社會。

第四節　民家與其他建築

一、民家

所謂「民家」（彩圖一二），意指平民的家，現代則指除了現代住宅外，具傳統樣式的建築皆稱之，目前日本全國約留有十萬棟以上。若以時期來分，江戶時代之前的民家約占百分之一以下，江戶時代中期以後的約占百分之七十以上，明治時代仍繼續建造江戶時代的樣式。

民家的範圍包括農家、漁家、商家、驛站、武家住宅。

一般民屋除有主屋之外，也有附屬屋，如農家、商家的倉庫，材料上可分為木造及厚土壁造，為兩層或三層建築。普通的附屬屋多是廁所、浴室或預防火災的防火建築；在九州、沖繩則是用來當畜舍(飼養家畜為目的)。民屋屋頂的材料有茅草、木板、杉皮、瓦片、石片等，具有地方特性。其中「大黑柱」是民家特有的造形。

民宅在江戶時代有很大的發展，到了中期，為了有接客空間，而引進了「書院造」的手法，設鋪有木板的客廳與無鋪地板的房間與起居室，樸素又具意匠，到了十八世紀末，全國的民宅風格已確立。

二、其他建築

江戶時代為都市發達的時代，在町人文化發展下，公共浴室、妓館、劇場等建築發達，目前殘存的遺跡多半是江戶中、後期的建築，其中尤以京都島原的妓館「角屋」(建於天明七年，1787，彩圖一三)，最具妓館特有的美意識；採用「數寄屋造」的建築樣式，內部裝飾精巧又具意匠，是目前江戶時代妓館唯一的遺跡。另一種歡樂的場所為劇場，在十八世紀時歌舞伎的劇場大規模化，設備完整，其盛況可由浮世繪中看到；目前仍殘存的小規模劇場，僅有天保六年(1835)琴平建的「芝居小屋」(小型劇場)。

在文治政策下，學校建築亦興隆，幕府將儒學稱為「官學」，大力倡導，寬永七年(1630)上野忍岡開設學問所，到元祿三年(1690)遷至神田，取名為「昌平黌」。在十七世紀末到十八世紀，各藩也設立藩校，如岡山藩創設「閑谷學校」(1684～1701)，其藩校的特色為「書院造」式的校舍、塾舍及必設的孔廟；中國樣式與漢學的教養孕育了江戶時代後期的文人趣味。藩校最盛期是江戶時代後期至末期，藩校建築亦

殘留於各地，除藩校外，私塾、洋學、醫學塾則多設立在住宅內，如緒方洪庵的蘭學塾則設在一般的商家中。

第三章
江戶時代的雕刻

　　自中世後期以後，日本的雕刻也就漸趨衰微，主要是因為受到禪宗傳入的影響，禪宗的思想瓦解了崇拜偶像的觀念，改變了朝野的生活與文化，其高度的精神鑑賞更影響了藝術，相對的使佛教雕刻日漸式微。在室町時代以後的佛教雕刻，大多以藤原、鎌倉時代的雕刻為範本，面部扁平，衣紋表現僵硬，整體形式化，缺乏創造性與宗教的神聖美，更造成十四世紀以來昌隆的神像雕刻，開始沈滯。

第一節　黃檗雕刻

　　到了江戶時代，佛教雕塑界終於有了新風格出現，由於新傳入「黃檗宗」（禪宗的一派）的興盛之下，中國明代末期的佛教美術亦傳入日本，並獲得幕府的庇護而普及全國。寬文二年(1662)由中國來日的福建省佛像雕刻匠范道生(1637～1670)，為宇治的萬福寺、長崎的崇福寺雕刻了布袋彌勒（彩圖一四）、十八羅漢、韋馱天等諸像，都是木造像，具有異國風貌與新鮮感，雕像之身軀肥滿而具量感，整體裝飾性強，布袋彌勒的面部表情令人印象深刻，完全和日本的傳統佛像不同。這種流行風潮亦急速蔓延，給日本的佛像雕刻師們影響很大，如京都師民部製作的宗福寺大雄寶殿釋迦如來坐像（木雕，彩圖一五）、祥雲製

作的豪德寺三世佛坐像（木雕，延寶五年，1677）及江戶的松雲元慶製作五百羅漢寺的群像（木雕，約1615，彩圖一六），皆可見新樣式和傳統樣式的融合，一般稱為「黃檗雕刻」。

第二節　京都、奈良的雕刻

專門雕刻佛像師在京都方面以「七條佛所」最為活躍，江戶時代初期康猶（為桃山時代正統佛師康正之子）受德川幕府委託而開始建寺雕佛，包括日光東照宮、寬永寺、增上寺等。他遺留至後代的作品，有寬永寺的護摩堂本尊、藥師堂千體藥師像、五重塔安置像、法華堂釋迦三尊像等（以上皆為木雕）。

康猶歿後，其子康音及繼後的歷代雕刻師，除擔任幕府工作外，亦在京都及其他地方雕佛，持續地維持住近世佛像雕刻的龍頭地位。七條佛所的初期代表作，有舊寬永寺五重塔四方四佛像（十七世紀前半，彩圖一七），為「寄木造」，漆箔玉眼，承襲了鎌倉時代的寫實主義，雕技穩健，具細緻的技巧性，但缺乏新鮮感。

除屬七條佛所之外的許多佛像雕刻師，也有將工房設在京都者，致使京都成為雕佛中心地。另外在奈良亦有「椿井佛所」，但因雕佛中心移往京都，加上椿井佛所內部產生分立，其中的一派移往大阪，遂使奈良雕佛衰微不振。

十八世紀前半開始，在奈良展開東大寺大佛殿的復興工程，係由京都、大阪的佛像雕刻師擔任製作新佛像，例如理源大師像為京都佛像雕刻師朝慶於元祿十五年(1702)製作，中門的二天像則為大阪佛像雕刻師椿井性慶於享保三年(1718)製作。

第三節 鎌倉、江戶的雕刻

鎌倉地方的雕刻，傳統佛所以鎌倉為中心，並以南關東為主要活動地區，甚至也在江戶雕佛，其佛像雕刻師包括加賀，作品有寬永元年(1624)作的鶴岡八幡宮之隨身像；鎌倉的英勝寺有寬永二十年字款的十六羅漢像，其部分擔當者名叫大貳者；還有後藤義貴、三橋薩摩、立川音吉等師傅，他們的作品主要的為中世在地方上流行的「運慶風格」與宋代風格，雖然技巧優秀，但缺乏獨創性。

江戶佛像雕刻師，早期有民部（人名）自稱為「運慶第二十五代（一說第二十二代）」。民部出生於明曆三年(1657)，其父亦為雕刻師；民部由於批評幕府的言行，在元祿十一年(1698)被流放到八丈島，十一年後的寶永六年(1709)，受恩赦而返回江戶，其間在流放地刻有五百尊佛像，作品有八丈島宗福寺釋迦如來坐像二尊（元祿十三年，1700）及誕生佛像，還有肖像雕刻四尊。他的如來像係繼承鎌倉時代的寫實主義，端正而美麗，肖像雕刻則顯現其細緻的雕技。民部晚年擔任紅葉山的公聘師傅，歿年不詳。

除了民部之外，還有「幕末四巨匠」：高橋寶山、高橋鳳雲、野村源光、松本良山等，皆雕技巧妙，其中鳳雲建造長寺三門安置的銅製釋迦三尊及五百羅漢像（十九世紀中期），每一尊像皆具趣味，在表現上下了不少功夫，雕技細緻，具工藝品的氣息，但仍缺乏新鮮感與莊嚴感。

第四節　素人與僧侶的雕刻

一、素人風格的雕技

上述的傳統佛像雕刻師，在江戶時代是完全職業化，而且一般寺院所供奉的佛像，大都委託他們雕製。另一種雕刻師是基於真誠的信仰心，因而自發參與造佛的僧侶，為江戶時代雕刻注入了新風，他們被稱為「造佛聖」，雖是屬於業餘的，但其目的在於發願奉獻，反而在製作上不受限制，其風格簡樸，具稚拙之美感。

依照他們的性質可分為兩種，一為懷有專門佛師技術在身者；另外一種為具素人風格的雕技，多為「遊行僧」。前者的代表人物有寶山湛海、松雲元慶，後者的代表人物有圓空(1632～1695)，木喰明滿(1718～1810)等。

寶山湛海(1629～1716)為開創奈良寶山寺的密教僧，曾隨京師佛像雕刻師院達、清水隆慶等人學習雕技，寶山具有熱烈的信仰心，其遺下之作品約二十多件，大半是不動明王像，例如唐招提寺不動明王坐像就是他的代表作，風格上具穩重的雕技與色彩，姿態自由，其對信仰的熱誠可見於作品中，例如寶山寺的五大明王像（元祿十四年，1701）便是。

松雲元慶(1648～1710)原本是京都的雕刻師，寬文九年(1669)出家歸皈了黃檗宗，發願雕刻五百羅漢像，於元祿四年(1691)離開江戶著手雕刻，花費十餘年時光，竟完成了包括釋迦三尊在內的五百尊像，其五百羅漢像現在有一部分消失外，大多都保存於五百羅漢寺中。

元慶雕技高超，群像的造形巧妙且富變化，同時明顯地可看出受

范道生的影響，也就是具中國明朝風格的黃檗雕刻特色，臉孔與服裝具有異國味道，不過對整體來說，仍持有日本味。

二、遊行僧的佛像雕刻

另一種雕刻師為遊行僧，所謂遊行僧者類似行腳僧、苦行僧，並沒有固定的寺院，是以流浪天涯來修行，平常並以講解佛教和為民除災祈禱為業。圓空與木喰兩人均為巡歷全國的遊行僧。

圓空(1632～1695)出生於美濃（岐阜縣）的農家，年輕時即出家，學習天臺密教，並在伊吹山修行；寬文六年(1666)到東北地方與北海道旅行，以後就開始了流浪關東、北陸、中部、近畿等地的生涯，足跡踏遍各地，行經之地都留有其木雕佛像與神像，迄今被確認的約有五千尊。

圓空發願造佛的理由至今仍不明，初期作品整體而言運鑿慎重，勻整典雅。最早期的作品有寬文三年(1663)造於岐阜縣郡上郡美並村「神明神社」的天照皇大神與阿賀田大權現神像。男鹿市門前五社堂十一面觀音菩薩像，雕刻完整，具有圓空佛像特有的微笑。圓空在寬永九年(1669)於名古屋市鉈藥師堂所雕的諸像，是受了中國流亡醫生張振甫的影響，使用了雲形紋，產生出一種異國風味的裝飾性，到了延寶二年(1674)則出現了大膽的雕技，例如三重縣志摩半島諸像，名古屋市龍泉寺馬頭觀音菩薩立像（有延寶四年款），鑿痕明顯粗獷，活用材料本身的自然造形與木紋來形成自然效果。

晚年作品省略簡化造形，簡潔有力，更顯得大膽而成熟，例如名古屋市荒子觀音寺、羽鳥市中觀音堂、岐阜縣丹生川村千光寺等諸像（彩圖一八），顯出他內心自在的境地。整體而言，圓空佛像強調正面性、刀痕純熟、奔放不拘泥，同時反映出民眾樸素的心，可說具有

現代雕刻的銳利造形感。目前岐阜縣與其鄰縣愛知縣，為圓空佛像數量保存最多的地域。

比圓空晚了一百年之後，出現了另一位雕刻遊行僧，木喰明滿(1718～1810)，他出生於甲斐國丸畑（山梨縣），本姓伊藤，亦有木喰行道或木喰菩薩之稱。二十二歲出家，四十五歲立志雲遊全國，安永二年(1773)開始旅行，其行跡比圓空廣遠，由北到南遍及全日本（包括由北海道到九州）。

「木喰」並非其姓名，而是指僧侶中斷五穀與煮沸的食物，改以蔬果維生的，一般稱之「木喰戒」，故稱這種僧侶為木喰；木喰於四十五歲時由觀海上人處受木喰戒。木喰最初發願造千尊佛像，是為自己欲解救眾生的病苦，同時木喰是有計畫的發願走遍全國佛教聖地。

目前木喰的作品被確定約近六百尊，最早的作品為安永八年(1779)到九年，作於北海道，例如北海道熊石町藥師寺的地藏菩薩立像（十八世紀後半），為他的摸索期作品，整體樸素，具獨創性；而其初期代表作品還有栃木縣栃窪藥師堂及新瀉縣佐渡的諸像。

木喰在天明八年(1788)到九州，並停留約十年，是為了復興日向國分寺，並造有本尊五智如來像。1798 年之後，他的作品運鑿自在，佛像臉上的微笑更明顯，如寬政十二年(1800)靜岡縣引佐町壽龍院「葬頭河婆坐像」（彩圖一九），具奇怪的容貌，但雕技圓熟；還有享和三年(1803)小千谷小栗山觀音堂「三十三觀音像」與「十王群像」等。

文化三年(1806)木喰從事丹波清源寺的造佛活動，其間夢見阿彌陀如來並遵從如來的旨意，自稱「神通光明明滿仙人」，當時所製作的十六羅漢像，各尊顯示巧妙的變化與圓熟的技巧，完全發揮他自在無拘的雕技，十六羅漢像均具日本佛教雕刻少見的諧謔表情。此後還製作了兵庫縣豬名川町東光寺群像、長野縣下諏訪慈雲寺阿彌陀如來立

像等，文化七年(1810)以九十三歲高齡與世長辭了。

　　木喰佛像豐圓、厚實，表情具詼諧感與慈悲的微笑，即使是忿怒相亦具詼諧感，一生雕刻均保持一貫技法與形式，主題多為佛像，造像形式自由，臉上有蓮霧般的鼻子，圓鼓的雙頰，彎月的眉眼，溫暖和煦的笑臉；衣紋採用較大曲線，整體具有豐滿憨厚的感覺，亦有素人雕刻的特徵。

　　木喰在刀痕上採鈍角，相對的圓空佛採銳角的刀痕，較富變化，具大膽革新作風。兩者作風雖不盡相同，卻均基於真摯的信仰而發願造佛，產生出獨自的神聖美，卻是兩者共通的。

第四章
江戶時代的繪畫

在繪畫的範疇裡，江戶時代是創造新樣式、復興傳統與複雜要素兼具的時代。

江戶時代前期（元和、寬永年～元祿、正德年間），可說是新樣式成立時期，最具代表的是狩野派，將桃山時代到江戶初期的金碧裝飾畫之樣式風格，改變成以水墨為中心的瀟灑畫風；這是由狩野探幽為中心在江戶所確立的「江戶狩野」之基本樣式。還有土佐派、住吉派、琳派、京狩野、浮世繪的基本樣式等，皆形成於此時期，是故，可說江戶前期為新古典主義的發祥的時代。

江戶時代中期（享保年～寬政、享和年間），為南畫大成的時期，然而除文人畫派的池大雅、與謝蕪村外，還有圓山應舉興起的「圓山派」，其弟子吳春興起的「四條派」，在京都有伊藤若冲、曾我蕭白的「奇想派」，加上小田野直武、司馬江漢的洋風畫派等相當活躍。另一方面，也產生了由平民階層之中興起的新民眾藝術——浮世繪，在菱川派之後也出現鳥居、奧村等諸派，為百花齊放時代，我們也可說此時期為發揮個人風格之時代，同時在京都方面亦自然而然形成了畫壇，不讓江戶專美於前。

江戶時代後期（文化、文政年～幕府末期之間），為江戶時代繪畫之完成期，同時也是日本現代繪畫的準備時期，並有新地區新畫風的

興起，如「關東南畫」、「復古大和繪派」等。

第一節　金碧輝煌的狩野派

一、狩野派的發祥

　　江戶時代初期的元和年間，為桃山樣式後期的殘存期，在幕府增建許多桃山風格的建築物之下，指定狩野派擔任障壁畫的製作，當時狩野派的中心人物為孝信的長男，也就是狩野永德的孫子狩野探幽(1602～1674)，他幼年時即頗具天賦，在元和三年(1617)竟成為德川幕府的御用畫師，製作了包括「大阪城」、「二條城」、「名古屋城」、「日光」、「芝」、上野的「德川家靈廟」、「京都御所」等的障壁畫。

　　探幽在寬永三年(1626)「二條城」中的作品如「松鷹圖」，即顯現出永德樣式，到了寬永十一年名古屋城的「上洛殿」，則出現瀟灑的新樣式，而其風格的完成是在寬永十八年(1641)，大德寺本坊方丈障壁畫，完全脫離了桃山的要素，相當精練，以水墨為基調描繪景物，留下大量的餘白，這種瀟灑淡泊的新畫風，稱為江戶狩野風，成為狩野派基本樣式，並給江戶時代繪畫很大影響（彩圖二〇）。江戶時代產生的諸派畫家，大多早期曾跟狩野派學習過，也可說是受狩野派影響後所產生的。

　　寬永十三年(1636)探幽出家，而稱為探幽齋，寬文二年(1662)德川幕府給予最高地位，其弟尚信、安信也成為幕府御用畫師，代代相襲。狩野派的風格適合於江戶新時代，也可以說探幽在此時已確立了「江戶狩野三百年」的地位。

　　在德川幕府下，狩野派大部分移住江戶，而仍留在京都的則稱為

「京狩野」，始祖為永德的養子狩野山樂(1559～1635)，山樂以前效命於豐臣家，「大阪之陣」中，豐臣家被消滅後，一度陷於苦境，不久受到德川幕府的恩赦，將永德原有的樣式轉向情趣化的方向推進，繼續發展獨特的裝飾表現。

山樂的後繼者為其子山雪(1589～1651)，父子兩人在寬永八年(1631)描繪妙心寺天球院的障壁畫，是為其代表作，此作顯然將桃山花鳥障壁畫樣式加予醇化。山雪的作品如「雪汀水禽圖屏風」(彩圖二一)，表現出冷靜緻密的裝飾畫風，具工藝般的細緻與華麗感。可是「京狩野」一直未曾獲得「江戶狩野」的認同，同時山雪的地位在狩野派中也相當低微。

二、狩野派的弟子們

狩野派中值得一提的弟子，有半在野的久隅守景與英一蝶。

在探幽門下被稱為「四天王」之一的久隅守景，其生平未詳，通稱「半兵衛」、「無下齋」或「無礙齋」，又號一陳翁，捧印等。年少時即入狩野探幽、守信之門，和神足常庵守周、桃田柳榮守光、尾形幽元守義共稱四天王。久隅守景由於其子的不良行為而遭逐出師門，然而仍然活躍於寬永到元祿期；他曾到過金澤，在金澤時代產生了「夕顏棚納涼圖屏風」(十七世紀後半，紙本墨畫淡彩，二曲屏風，東京國立博物館藏)，「四季耕作圖屏風」(十七世紀後半，紙本墨畫淡彩，六曲屏風一對，石川縣美術館藏)等的傑作，晚年在京都度過。

守景留下相當數量的田園風俗畫，是守景寄身於田園生活下率直真情的流露，具有清新的畫趣。在風格上，守景以探幽樣式為基礎，加入雪舟風與「大和繪」手法，墨法豐富，線描自在，創造出獨自的畫風。

英一蝶(1652～1724)為侍醫之子，出生於京都，本姓藤原，少年時擅長俳句（日本最短的詩），以「多賀朝湖」之藝名進入狩野安信(1613～1674)門下。當時的狩野派長久採用畫帖主義，多臨摹古典畫，致使藝術的創作力衰竭。英一蝶不滿現況之下，自行摸索，竟受岩佐又兵衛及菱川師宣的影響，而將古典題材漫畫化，具機智的詼諧精神；在天知至元祿年間，確立了做為特異風俗畫家之地位。

元祿十一年(1698)，英一蝶因犯罪遭流放三宅島，十二年流放期間（元祿十一年～寶永六年）仍不停製作，留下「島一蝶」署名之作品，例如名作「四季日待圖卷」(1700年前後，紙本著色，一卷，東京出光美術館藏)，以明朗畫趣為基本，線條流暢，色彩澄明，構成緊密，顯現出一蝶的都市風俗畫特質。在同一個時期之作，還有「布晒舞圖」(1700年前後，紙本著色，崎玉縣遠山紀念館藏，彩圖二二)。

寶永六年得到特赦返回江戶，改名英一蝶，號北窗翁，再度開始其旺盛的製作，這時的畫風灑脫，更具生命力，然而完成了部分作品如「雨宿圖屏風」（十八世紀前半，紙本著色，六曲屏風，東京國立博物館藏）等之後，一蝶轉向風俗畫，題材上以古典貴族為主，也作具有狩野風、南宋院體風格的山水、花鳥畫，品味高超，頗帶有灑脫味。一蝶的風俗畫，以狩野派的正統手法，透過風俗表現出平民的生活感情，到享保九年(1724)，以七十二歲告別波瀾的一生。

三、江戶前期的其他派別

桃山後期尚有其他表現非凡的畫派：如同屬漢畫系和狩野派競爭的長谷川派及海北派、曾我派等。大和繪系有住吉派、土佐派等。

長谷川派在長谷川等伯（創始者）逝世後(1610)，由其子宗宅、左近、宗也繼承，亦相當活躍，作為「町畫師」的性格很強，可惜未

能有新流派樣式之產生。海北派的後繼者友雪則變成經營「繪屋」（接受訂畫的畫師店舖）主人，曾我派的後繼者為二直庵，兩者皆不具特色。

至於大和繪系有「土佐派」與住吉如慶（光則的門人）開創的「住吉派」。住吉如慶之子住吉具慶，在貞享二年(1685)移住江戶並在江戶獲得發展。另一方面，京都有土佐派光起（土佐光則之子），努力復興土佐家，所以形成京都有土佐派、京狩野之存在，除此外，京都也有將探幽樣式移入的「鶴澤派」（為鶴澤探山所創立）產生。

在江戶時代，和狩野派同樣成為幕府御用畫師的住吉派，是由土佐派中產生的，創始者為土佐光則之弟住吉如慶(1598～1670)。如慶本稱土佐光陳，主要活躍於京都，寬文元年(1661)六十四歲時，剃髮並獲賜號如慶，翌年受後西天皇之勅命，改土佐姓為住吉，故稱如慶為住吉家中興之祖。如慶保守純土佐風格，擅長細密的靜態畫風，如慶於寬文十年以七十三歲逝世。

如慶之子具慶(1631～1705)，在寬永八年出生於京都，延寶二年(1674)剃度稱具慶，天保年間移住江戶，貞享二年(1685)成為江戶幕府之御用畫師，歿於寶永二年(1705)，享年七十五歲。具慶的畫風，基本上為傳統的純大和繪系；採用古典的題材，喜用細密的艷麗色彩描寫，其描繪的人物、宮廷中行事、熱鬧的巷街等，均出自實際觀察後之作，這種方法打破了純粹的傳統大和繪，使具慶的畫面產生新鮮活力，也可看出具慶對人間生活的關心。

具慶歿後的住吉派，曾有一陣子斷絕，之後再度復興而成為幕府御用畫師。住吉家一直維持至明治期，同時和狩野家保持對等的地位。

同樣與大和繪有密切關係的，除了住吉派外，還有土佐派。土佐光信之子光茂的門人——土佐光吉(1539～1613)為大和繪中興之祖，

同時也繼承土佐派，其子光則(1583～1638)繼承土佐派的傳統，描寫細密、色彩纖麗，作品多為金底濃彩之小品；後繼者為其子光起(1617～1691)，係土佐派中興之祖，光起的特色在於啟用宋元院體花鳥畫之題材與手法並加上新特色，如「鶉之圖」為學習南宋畫家李安忠所描繪的「鶉」，竟成為溫雅的大和繪作品；其清晰的寫生描法，具有清新感，多採和漢諸派的題材：草木、花果、昆蟲、魚貝等，時而有風俗畫、祕戲圖等。畫類有：繪卷物（卷軸畫）、屏風、色紙繪、掛軸。

　　光起始終攝取其他畫派的部分技法，並融合土佐派的傳統，確立了新畫風。元祿四年(1691)光起逝世。光起歿後，土佐家的後繼者為光成、光祐、光芳等，後來到了光芳之子光淳和光貞時代，分成兩家。但是土佐家在光起歿後即家道衰退不振。

　　住吉派和土佐派在畫風上皆拘泥於古典的「大和繪」技法，是無可諱言的。

第二節　光琳派的世界

一、光琳派之興起

　　光就大和繪而言，使其帶有復興意義者，始於琳派創始者俵屋宗達，他是使大和繪復甦的推動者。

　　琳派亦稱為「宗達光琳派」，是興於桃山時代後期，並持續至近代的重要的造形藝術流派，這是以京都「町眾」（指部分致富商人，結合平民藝匠，自成一藝術集團）為基礎，由風格相近的町人藝術家極盡裝飾之能事表現出來的藝術。創始者可說是本阿彌光悅和俵屋宗達；到了尾形光琳、尾形乾山兄弟時獲得發展。其特色是採取傳統的大和

繪為基礎，具豐富的裝飾性；以繪畫為中心，配以書法和工藝。

本阿彌光悅為日本刀劍鑑定家，擅長於書法、陶器、蒔繪，引導了琳派的工藝傾向。

宗達生歿年不詳，只知大約出生於天正年間(1573～1591)，活躍於慶長、元和年間 (1596 ～ 1623)，為自由的「町繪師」(市街上的畫師)，他是屬京都富裕的上層「町眾」，經營「繪屋」，作品種類有金銀泥繪、水墨畫、扇面畫、障屏畫等，最早在慶長七年(1602)曾修補過「平家納經」(嚴島神社藏) 中的一部分。他擅長用各種紋樣與圖形，利用大量金銀構成的明快圖樣，產生獨特嶄新的意匠，同時也可看出宗達具有深厚的古典素養。

大約在慶長中期至元和年初期 (1605～1615之間)，宗達產生了具獨創性與自覺性的作品，這是和本阿彌光悅合作下散發出美麗火花的時期；宗達將由光悅所書寫的色紙、和歌卷等，作成金銀泥底稿的描繪，題材採用花草，視點上將對象擴大描繪，充斥畫面，並用沒骨法在主體的花草畫上陰影，多用濃淡對比色彩，使畫面產生豐富變化。

至於宗達獨自樣式的確立期，約在慶長十年(1605)左右。當時扇面畫為宗達一派的主要工作，在慶長年間到寬永年間(1600～1630)持續製作，早期採用金銀泥繪的花草畫；另外如醍醐寺三寶院「扇面貼交屏風」中的扇面，皆是著彩畫，取材自物語繪等古畫，巧妙運用扇形來構圖。元和七年(1621)重建的養源院「松之間」障壁畫之中，有宗達畫的「松圖」紙門十二面，動物杉門四面，在這些作品中，他將桃山障壁畫改變成宗達特有的裝飾樣式加以表現出來。

寬永七年(1630)宗達成為正式的畫家，獲得宮廷法橋 (畫家的封號) 之職位，此時的宗達轉向金碧屏風畫之創作，使用金箔和濃彩，代表作有「松島圖」(寬永年間，1624～1644年，紙本金地著色，六曲

屏風一對，華盛頓菲利美術館藏，彩圖二三)、「源氏物語關屋澪標圖」(寬永年間，紙本金地著色，六曲屏風一對，東京靜嘉堂藏)、「舞樂圖」(寬永年間，紙本金地著色，二曲一對，京都醍醐寺三寶院藏)、「風神雷神圖」(寬永年間，紙本金地著色，二曲屏風一對，京都建仁寺藏) 等。宗達的屏風畫採用古老大和繪的形式和題材，但宗達賦予時代感的裝飾性，反而給大和繪屏風新生命，也顯示出中年以後的宗達對繪卷等古畫的關心。

宗達並把金銀泥的筆法移植到水墨畫中，他的水墨畫傑作之一如頂妙寺藏的「牛圖」(寬永年間，紙本墨畫)，利用微妙的濃淡變化表現，使畫面呈均衡感。「蓮池水禽圖」(元和年間，1615～1624，紙本墨畫，京都國立博物館藏)，是和樣化的水墨畫。

宗達在傳統中創造出獨特、古典的作品，將古典傳統和近代造形融合。他憑自己的造形感和畫技，復興了大和繪近世裝飾畫的世界；宗達作品具有町眾出身的率直樂天性，同時亦具有古典品味，其作品是符合目的性與裝飾性，設計味濃厚，深受貴族宮廷的喜愛，也是最具日本式美感的琳派藝術之始祖。

二、琳派的完成者

寶永七年(1710) 前後，促使琳派向前發展的是尾形光琳(1658～1716)。光琳出生於京都，為高級和服商的次男，其祖父宗柏為光悅流著名的書法家，和本阿彌光悅有親屬關係，也和宗達有交情。光琳之父宗謙擅長書畫與能劇，光琳幼年即受其薰陶，學習光悅流書法，二十多歲時學習狩野派畫帖，並隨山本素軒 (畫師) 學畫；素軒擅長狩野、土佐折衷派所產生的溫雅水墨淡彩畫，光琳在四十歲出頭的作品就具有此風格。光琳也曾學習宗達的柔軟線描及松花堂昭乘的水墨畫。

　　光琳在三十歲時得到父親遺產，過著優雅遊蕩的生活。元祿十年(1697)四十歲的光琳，決心以畫家為終身職業，元祿十四年(1701)四十四歲得到「法橋」的封位。寶永元年(1704)因經濟窘困而赴江戶，並滯留了數年，接觸了當時御用畫師狩野派，並學習雪舟的水墨畫，當時所畫的水墨畫，多具雪舟風格的潑墨山水畫。光琳在江戶期以後（歸京）所描繪的作品，則表現出具濃淡色調的複雜色彩，墨色增加，可說是學習宗達的深厚味，歸京後的光琳建新居，並開始在其弟乾山所燒的陶瓷器上作畫。光琳晚年在經濟上並不安穩，於享保元年(1716)五十九歲時逝世。

　　光琳作品中常顯出其人生的明暗兩面，以對比手法加以描寫；晚年的製作畫面上具緊迫感，嚴格取捨構圖來顯現事物的精華姿態。晚年從事的工藝圖案設計，亦顯現於其繪畫作品之中，例如四十歲左右作品「燕子花圖屏風」（十八世紀初，紙本金地著色，六曲屏風一對，東京根津美術館藏，彩圖二四），為其最初輝煌的作品，金底上描繪著盛開的燕子花叢，背景和花的對比、花形的反覆產生出韻律感，可說是受衣服圖樣構成之影響，具有裝飾效果。

　　光琳最最出色的傑作是，「紅白梅圖」（十八世紀初，紙本金地著色，二曲屏風一對，救世熱海美術館藏，圖21），和「燕子花圖」同樣為單純主題；圖案式的流水，位於畫面中央，左邊白梅，右邊紅梅，金底上的流水紋為銀色，極具豪華意味，為光琳晚年大畫面作品。

三、琳派的後繼者

　　繼承光琳之後的弟子，包括其弟尾形乾山（深省）、乾山的弟子立林何帛、渡邊始興及深江蘆舟等四人，他們有的曾經隨光琳學習或受其影響，然後靠自己摸索，產生獨特的畫風。

圖21
紅白梅圖（部分）
18世紀初期
尾形光琳畫
紙本金地著色
二曲屏風一對
救世熱海美術館(MOA)藏

　　光琳之弟乾山(1663～1743)，個性沈靜喜沉思，年輕時即參禪，由師賜予「靈海」之號。乾山對禪宗世界的禁慾條律強烈憧憬；他擅長製陶、書法與繪畫。繪畫尤以晚年創作頗豐，有著彩的光琳風格花草圖、水墨的略圖，皆具樸素稚拙之造形，有素人作風。晚年亦曾製作巨大畫幅之屏風畫，寬保三年(1743)作的「定家詠十二個月圖」，取材自王朝的和歌，將光琳的豪華美和禪宗的閑寂感，用書畫一體的形式表現出來，這是他最後的一件作品。

　　和晚年的乾山非常親近的乾山弟子：立林何帛，名為立德，本為加賀藩主的侍醫，其書畫亦強烈傾向於乾山的風格。

　　渡邊始興(1683～1755)，名求馬，為近衛家的家臣，最初學習狩野派畫技，後隨光琳學習；畫風始終保持著狩野派與琳派風格，代表作有「燕子花圖」（格林蘭道美術館藏），背景利用金底來描寫的手法值得注目，同時喜用簡單圖形反覆。

　　深江蘆舟(1699～1757)出生於富有的商家，但是十六歲時家道中落，是光琳的弟子，畫風溫雅，感情豐富，構圖大膽，以擅長整體畫面之氣韻生動著稱。

四、江戶前期其他名家

　　不屬於任何流派而能發揮自己強烈個性，活躍於畫壇的畫家有漢畫系統的宮本武藏（號二天）、松花堂昭乘、大和繪系統的岩佐又兵衛。

　　宮本武藏(1584～1645)為知名的劍客，「二刀流」劍法的創始者，生平不詳之處頗多，出生於兵庫縣播磨（或云岡山縣美作），為了自己武道修行而遍歷諸國，晚年受聘於熊本藩主細川忠利。武藏亦擅長書畫，其師承不詳，但明顯地受宋元水墨畫的強烈影響，特別是南宋畫院畫家梁楷，風格上顯現出激烈氣魄，作品以花鳥尤為出色（圖22）。

圖22
鵜圖
17世紀前半
宮本二天（武藏）畫
紙本墨畫
東京永青文庫藏

松花堂昭乘(1584～1639)為江戶初期的文人、書法家、畫家，是真言宗的畫僧，俗姓中沼，名式部，號惺惺翁，和小堀遠州（遠州派茶道始祖）、石川文山、狩野探幽等交往，擅長詩歌、繪畫、書法、茶道。其書法學習「御家流」而產生瀟灑的風格，為「寬永三筆」（或稱「洛陽三筆」）之一人。昭乘亦精於水墨畫、大和繪、佛畫，素仰慕中國宋代畫家牧谿豐富的墨色，他自己在繪畫水準上已達到專職畫家的境界。昭乘的弟子有豐藏坊孝仍、妙心寺僧特英、藤田有閑等。

岩佐又兵衛(1578～1650)為織田信長家臣木村重之末子，其父反叛信長失敗，一族皆被誅殺，乳母抱著二歲的他，奇蹟似的脫逃成功，居住在京都，四十歲時移住福井，作品多存留在福井。1637年移居江戶，至慶安三年(1650)去逝。

又兵衛的畫業及其師承不明，畫風採大和繪、漢畫雙方面之手法，題材多為古典，然而卻達到完全不屬任何流派的自由發揮境地。作品在風格上可分為前後兩期：前期為元和年(1615～1623)到寬永年(1624～1643)之間，作品有「人麿・貫之圖」（雙幅，十七世紀前半，紙本墨畫，救世熱海美術館藏，圖23），具一氣呵成之勢，自由奔放，可看出大和繪的傳統，同時也受牧谿、梁楷等中國畫筆法之影響。「和漢故事人物、龍虎圖」（又名「金谷屏風」，十七世紀前半，淡彩、紙本墨畫，山種美術館、東京國立博物館藏），在技法上可見出受到海北派、長谷川派、雲谷派等漢畫派之影響。後期的作品「四季耕作圖屏風」（十七世紀前半，紙本淡彩，六曲屏風一對，東京出光美術館藏），是攝取各家畫風消化期，可以說又兵衛將所有樣式完全融合後獨樹一幟；其人物描寫的臉孔，為特有的「豐頰長頤」形。

又兵衛工房製作的繪卷（長卷）包括「山中常盤物語繪卷」（十七世紀前半，紙本著色，全十二卷，救世熱海美術館藏），這是以古淨瑠

圖23
人麿・貫之圖（貫之圖部分）
17世紀前半
岩佐又兵衛畫
紙本墨畫二幅
MOA美術館藏

璃戲劇為素材的繪畫；除此之外還有「堀江物語」、「小栗判官」等作品。此外又兵衛工房也製作了當世風格的風俗畫，如「豐國祭禮圖屏風」（十七世紀前半，紙本著色，六曲屏風一對，東京德川黎明會藏）、「日吉山王祭、賀茂競馬圖屏風」等的美人風俗圖、團扇形風俗圖。又兵衛大多製作當時流行的風俗畫，故世人又稱他為「浮世又兵衛」；其風俗畫又注重以「浮世」（佛語，俗世之意）的意味表現出來，是故在美術史上有人認為他是浮世繪之鼻祖，的確有其時代意義。

第三節　浮世繪的盛衰

一、寬永風俗畫、美人畫

十六世紀後半的風俗畫和花鳥畫，同屬金碧障屏畫，是當時最受

歡迎的題材，這種傾向到了十七世紀更顯著。在「大阪之陣」後，德川幕府體制確立，太平盛世來臨，造成以町人（市井商人）為對象的風俗畫之流行，其畫面多為小型屏風畫，畫題以現世享樂主義為主，反映花街柳巷、妓女、浴場、劇場的情景，同時繪製者由狩野派畫師轉向民間無名畫工。

風俗畫已由「公家」（幕府）的轉變為私人的，成為個人鑑賞用，不止町眾喜愛，連武士階級亦愛好。風俗畫在寬永年間(1624～1644)達到顛峰，又稱「寬永風俗畫」，内容上享樂場面之描寫更濃厚，如「四條河原圖屏風」（靜嘉堂藏）、「相應寺屏風」（德川黎明會藏）、「彥根屏風」（井伊家藏）、「湯女圖」（熱海救世美術館藏）等，都是寬永風俗畫的代表作，除描寫享樂生活外，亦昇華為純藝術的地步。

隨著時代趨勢，風俗畫亦反映出新傾向，在分野上有寬文美人畫的登場，亦稱「寬文美人」或「一人立美人圖」，畫面形式為掛軸，一幅畫中只畫一立姿人物，不畫背景，題材有男有女，皆為楚楚動人，具細腰纖弱之風姿，或呈現舞蹈時的動態描繪，表現出優雅的纖細美。畫中有時有題字，内容多為當時花街柳巷中的流行歌謠；寬文美人畫的典型代表作為「若眾圖」（十七世紀後半，紙本著色），為細身腰間配帶刀的纖弱美少年。

這類的美人畫，在十七世紀中葉以後（也就是寬永末年至元祿年間），由京都、大阪、江戶的「町畫師」所描繪。寬文美人畫所描繪之男女，並非一般市井平民，男性多為歌舞伎演員或藝能者，女性為風月場所中的藝妓、演員、澡堂女及歌手等，例如「吉野太夫圖」（十七世紀中期，紙本著色，京都北村美術館藏）、「遊女勝山巡禮圖」（寬文八年，紙本著色，救世熱海美術館藏）、「右近源左衛門圖」（十七世紀中期，紙本著色，東京國立博物館藏）等，皆為有名的妓女、演

員之畫像。

美人畫是由寬永風俗畫中產生的，其雛形應出自寬永後期的「舞妓圖屏風」（彩圖二五）形態，這是在各扇屏風上均畫一舞妓，抓住其舞姿的瞬間美與動態美，後來由此獨立出來成一幅幅掛軸的美人畫。基本上美人畫和風俗畫的不同點，在於美人畫是對人物描寫具高度興趣，而產生出美貌的典型人物。

美人畫追求纖麗、病態美，也是反映出當時武士們在太平盛世中，失去了晉昇的前途，只能沈迷於一時歡樂的悲酸情感。在同時期，江戶為了符合民眾口味，產生了木版插畫，而風俗畫的主流也就由肉筆畫轉向版畫了。

二、木版插畫的出現

由江戶時代的繪畫史觀點來分類，可分官畫派與在野派，所謂的官畫派指的是在京都的宮廷與江戶的幕府兩者的御用畫師，在野派則指民間的畫師，也就是「雅」與「俗」的兩種不同道路，在野派中最值得一提的是「浮世繪」。浮世繪的發生應是風俗畫和木版插畫結合的結果。

由「嵯峨本」開始的木版插畫，最初以古典文學、「御伽草子」（短篇小說）為製作來源，起源於京都，當時流行描寫世相風俗的插畫，同時插畫中也有和寬文美人畫同樣姿態的美人出現。這樣由京都發生後，普及大阪、江戶。1657年江戶發生「明曆大火」後，花街柳巷等風月場所就移往吉原，同時出版業在快速興隆下，出版了不少有關花月場所、歌舞伎演員的書，其中的插圖即具「寬永美人」之特徵，是樸素的黑白木版插畫。當時江戶「金平」淨瑠璃（手操傀儡戲）受到熱烈的歡迎，產生了「金平本」（故事書），書中史無前例的將插圖採

用較大比例，將人物做大畫面的出版，內容以圖為主文章為副，漸漸
地發展出捨去文章，使插圖獨立成為鑑賞畫，造成了浮世繪的發生；
菱川師宣也就以版畫的畫家身分登場，他建立了具個性的美人風俗畫
樣式。由於師宣首開風氣，故稱他為「浮世繪之祖」，他的作品多以描
寫江戶平民文化與生活為主。

三、菱川師宣的版畫插圖

　　菱川師宣（？～1694）俗稱吉兵衛，晚年號友竹，出生於安房國
保田（現今千葉縣），其父以縫箔（由金銀絲線縫製的刺繡）為業。師
宣在寬文期(1661～1973)來到江戶，恰好碰到江戶因「明曆大火」災
後重建之際，而趁復興之勢得以發展。師宣署名最早的作品，為寬文
十二年(1672)的「武家百人一首」，此時已可看出他畫技之熟練度。師
宣的畫業在延寶年至天和、貞享(1673～1688)年間為高峰期，及至元
祿期(1688～1704)才開始下降。最出色的作品以插畫最多，大小種類
多種（通常以三幅拼成一幅畫較多），此外並製作稱為「一枚繪」的單
張獨立作品，並成為浮世繪版畫之基本形式。

　　師宣作品中所描繪之人物或風景，線條強勁，具有躍動的韻律感，
利用墨色的黑與紙的白，做出色調上最大的效果，具有木版畫的原味；
同時題材上以町人階級為背景，深入人心的描寫，廣受歡迎。此外師
宣亦擅長肉筆畫，有以歌舞伎、戶外遊樂、吉原風月場所等為題材的
屏風、卷軸、掛軸等，手法上採用狩野派。

　　師宣之後，由其子師房、弟子古山師重繼承師宣畫風，是為「菱
川派」，但終究無新發展而消失，此外當時在江戶有名的浮世繪畫師，
還有杉村治兵衛（生歿年不明）， 活躍於延寶年到元祿期間（1673～
1704左右），和菱川派分庭抗禮。

四、浮世繪的誕生

「浮世繪」一詞，是在江戶時代天和年間(1681～1684)才形成的新名詞，所謂的「浮世」，一般日語寫成「憂世」，原是佛家語，意指俗世，或是厄運不斷的命運，或漂浮不定的人生，至近世演變成符合當時的浮華社會現象與風俗，而改以「浮世」字眼來代替「憂世」，同時並帶有當世風氣的意義在。當時也出現了許多冠上「浮世」的事物，如「浮世草子」、「浮世風呂」(澡堂)等，「浮世繪」一詞也就產生了，這種抓住現實，追求當世風氣的「浮世思想」，就是浮世繪的本質。

浮世繪的繪畫源流，是由初期的風俗畫演變發展而來的，同時是町人的繪畫，故和武家支持的漢畫系統狩野派形成對立，但是浮世繪仍積極吸收狩野派、土佐派、洋畫派、寫生派等其他派的繪畫特徵，並加予綜合之，表現形式以木版畫為主。由於可大量印製，價格便宜，遂成為十七世紀末到十九世紀中葉江戶普遍流行的一種鑑賞用作品。當時的浮世繪亦稱為「江戶繪」，因為係江戶特產品，很快地流傳到全國各地方。

浮世繪具備江戶特有的都市性格，亦帶濃厚的地域性。初期形式以墨印線為基本，再以人工用筆著色，色調以帶黃的紅色鉛丹為主調，配上黃、綠輔助色，製作上較粗糙，在元祿年到享保(1716～1736)初年發行，特稱為「丹繪」，亦有僅以墨色印製的無彩色版畫。

到了享保初年，以紅色為主色調，產生了「紅繪」。紅色是取自紅花，製作出帶有明澄感的輕快色調，線條較纖細，上色較細心，尺寸比較小，盛行至寬保年間(1741～1744)。另一種「紅繪」為「漆繪」，是在濃墨部分加入膠，使之如漆般帶有光澤，並灑上金屬粉來強化畫面。

到了延享年間(1744～1748)出現了「紅摺繪」，這是以紅和綠(草

綠色）兩種色彩為主調的浮世繪版畫，到了延享末年加入藍、黃等二、三色，具清澄色調，為小型化的細判尺寸（約33公分×15～16公分），盛行至寶曆年間(1751～1764)。

及至明和二年(1765)，又出現了「錦繪」，這是重疊了紅摺繪二、三次的色版，即多色套版，因如錦繡般華麗，故稱為「錦繪」，其特徵是紙張變厚，尺寸上最初為「中判」（約29公分×22公分），天明年間(1781～1789)以後，則改為「大判」（約39公分×26或27公分，特稱為「大錦」）。

五、浮世繪的名師

繼續將師宣確立的浮世繪技法與精神往前推進的，是鳥居清信、鳥居清倍和奧村政信三人，而肉筆畫界有名的畫家，除上述的鳥居清信外，還有懷月堂安度與宮川派的畫師們。

鳥居清信(1664～1729)為鳥居派的創始者，在貞享四年(1687)隨父親由大阪到江戶求發展，早年描繪的「色之染衣」插畫，可看出他是採用了師宣風格之濃麗色彩，直至元祿十年(1697)，終於脫離師宣之影響，在元祿十三年左右，確立了自己的畫風（彩圖二六），畫本「風流四方屏風」、「娼妓畫蝶」等為他的傑作，清信藝術的高峰時期，在元祿末期至正德期。

清信之父雖為演員，畫技亦佳，常描繪歌舞伎劇場的招牌，由繪製招牌開始造成鳥居派世世代代獨占有關歌舞伎事務的風習。

鳥居派的最大特色是「瓢簞足、蚯蚓描」，意指所描繪的人物，腳似葫蘆形，線條如蚯蚓般粗，這種特殊描法係由清信和清倍所完成的，同時鳥居派作品的題材重點為演員藝人。至於鳥居清倍的生平不明，可能是清信之弟或其長男，作品多在寶永年間到正德年間 (1704～

1716)，風格比清信更為豪壯精練。

和鳥居清信同時居浮世繪界主導地位的重要畫家，為懷月堂安度（生歿年不詳）。清信以「役者繪」（以演員為對象的浮世繪）版畫為主，而安度專以肉筆畫來描繪藝妓的姿態，畫風豪快，雖也有不少作品製成版畫，但他的工房「懷月堂」專以肉筆畫為主；由於大量生產的緣故，作品的主題和表現形式，非常類型化。這種標準的「懷月堂美人」，畫面大，所描繪的美人為全身像，身材豐滿，身著大花草圖案的和服，站姿呈反Ｓ字型或反く字型。

懷月堂在畫風上簡單明快，色彩鮮艷，給人強烈的視覺效果，但不免令人略覺帶些匠氣。懷月堂一派的作品，往往帶有類型化的傾向，所以同派人之間的作風，有類似且曖昧之嫌。安度的弟子們也始終維持著安度的風格，安度在正德四年(1714)發生的「江島生島事件」中遭連累，而遭流放至伊豆大島，「懷月堂美人」也因此劃上句點。

追求精細綿密的宮川派，掌門人為宮川長春(1682～1752)，最初曾跟土佐派學習，尤其學習師宣的風格，作品喜用柔和優美的線條和美麗的色彩，徹底堅持肉筆畫僅此一張的美質，頗具品味。他將江戶的各種場所或美人風俗畫表現出來，具有艷麗之味。長春尊重門人的個性，並認可他們自由製作，因此宮川派人材輩出，如門生的一笑、長龜、春水（勝川春章之師）等人，畫風上皆多彩多姿。

在江戶浮世繪版畫興盛的同時，京都、大阪方面出現了一位影響江戶浮世繪的巨匠──西川祐信。

西川祐信(1671～1750)製作上以繪本（圖畫書）、繪入本（有插畫之書）為主，最初曾跟狩野永納學習繪畫；自元祿末期開創了自己的風格，最擅長美人畫，常以家庭內婦女的姿態為題材，將背景中的小道具細緻描寫，而且非常調和，使畫面充滿情趣（彩圖二七）。祐信

的作品在京都、大阪地方頗受歡迎，也在江戶廣獲好評，奧村政信、鈴木春信亦學習他的畫風。

六、江戶中期的浮世繪

享保年間在江戶的數位著名浮世繪師中，居龍頭地位者，首推奧村政信與西村重長。

奧村政信（1686～1764或1768）自稱為鳥居清高（鳥居派）的門生，他在正德期的作品，顯現出其受鳥居派與菱川師宣的影響；享保年間(1716～1735)始形成自己畫風，特色為靜柔纖細。政信在元祿年末期到寶曆年間，改良了版畫技法，初期的政信，在美人畫上僅用墨一色的版畫與「丹繪」手法，到享保初年(1715～1720)時用「漆繪」手法，延享年間(1744～1748)以紅綠兩色為主調，成功地加予套色，發展出「紅摺繪」。政信以美人畫、演員藝人畫著名，並將西洋畫的透視遠近法應用在浮世繪之中。

西村重長（？～1756）跟政信、祐信學習，畫域廣，有美人畫、役者畫（演員畫）、花鳥畫、風景畫等，手法新奇，如採用西洋遠近透視法等，但他最重要的功績在於培植了石川豐信、鈴木春信、磯田湖龍齋（圖24）等浮世繪史上一流人物。

石川豐信(1711～1785)吸取其師重長及政信等前輩作品，努力形成具自己個性的畫風，產生不少優秀美人畫、役者繪。他的美人畫均具豐滿肉體與可掬笑容，為豐信理想美人，色彩採用淡彩，他的白色肌膚的女性立像，為最具魅力之美人畫。

圖24

雪中美人圖

安永年間(1772～1781)

磯田湖龍齋畫

絹本著色

美國心遠館藏

七、美人畫的顛峰

　　由「紅摺繪」發展至多色的「錦繪」，主要的起因是由於江戶時代流行「繪曆交換會」（也就是交換日曆）的結果。當時採用陰曆，每月有大小月之分，每年又不同，因此產生了「繪曆」（彩色日曆），明和二年(1765)為繪曆交換會最盛行的時期，在雕刻師與搨印師的共同協力下，產生了多色套版的「錦繪」。鈴木春信在當時發表了「錦繪」，自此以後即展開了浮世繪燦爛的一頁。

　　鈴木春信(1725～1770)錦繪作品的尺寸為中判，採用古典的題材，顯現當時江戶人的風俗，在色彩中加入貝殼粉，使中間色調不透明，人物多細腰而優雅，具有古典「和歌」之詩意（圖25），開啟了浪漫夢幻情調的錦繪世界。春信活躍的時間很短，實際因錦繪而聞名的時期，是在明和二年到七年去逝的五年間而已。

圖25

風流四季哥仙

二月水邊梅（部分）

約明和四年(1767)

鈴木春信畫

中判錦繪

東京慶應義塾藏

　　至於磯田湖龍齋（?～?）為十八世紀末期浮世繪師，為土屋家（藩主名）之浪人（無所屬的武士），私淑春信，作品類似春信，喜用丹色，肉筆畫亦出色。

　　十八世紀末的天明年間(1781～1789)到寬政年間(1789～1801)，是江戶脫離京都、大阪的影響，得以自立的時期，此時大眾文學亦達到顛峰。浮世繪以美人畫和「役者繪」為兩大主題，迎接其成熟期。在鈴木春信急逝後，浮世繪的主流由浪漫夢幻作風，轉移至現實寫實的表現。

　　天明期代表的美人畫家有數位，第一位是鳥居清長(1752～1815)，為江戶商家之子，鳥居派清滿(1735～1785)的門生，當清滿歿後他即繼承鳥居家成為第四代。初期風格以鳥居風為主，並模仿磯田湖龍齋、勝川春章的畫風，後來受北尾重政新美人畫的刺激，到天明元年(1781)時，漸漸發展出獨自的風格，如作品「箱根七湯名所」等。至於曾經

風靡了浮世繪畫壇的清長風美人，大約出現在1783～1784年左右；清長的三大代表作「風俗東之錦」、「當世遊里美人合」、「美南見十二候」（圖26），就是在這個時期發表的。

圖26
美南見十二候（部分）
三月　御殿山の花見（賞花）
約天明四～五年(1784～1785)
鳥居清長畫
大判錦繪　二枚續
芝加哥美術館藏

　　清長的作品，並不採用春信常用的俯瞰透視法，而用水平透視法；人物纖細，姿態略傾斜的直立形，但具安定感，線條粗細變化多。清長美人為八頭身比例，散發出健康的人體美；同時喜歡用兩張或三張連續組合的方法來擴大畫面。天明年初期開花盛行的「清長美人畫」，到了天明六年(1786)，由於清長繼承鳥居派之緣故，反而由錦繪中消失身影。受到清長風格強烈影響的畫家，有曾經在勝川派中不得意而專注於美人畫的勝川春潮（生歿年不詳）。

　　另一活躍的美人畫家為北尾重政(1739～1820)，係書店之子，曾學習春信的風格，在安永年間到天明年間，完成了他的堅實寫生作風，多描寫風月場所女性的生活習慣，大受歡迎。永安五年(1776)和勝川

春章合作圖畫本「青樓美人合姿鏡」，以當時的藝妓為模特兒，描寫吉原遊廓的歡樂生活。

北尾派弟子有北尾政演（代表作「山東京傳」），北尾政美（後改名為鍬形蕙齋）， 窪俊滿三人。不過三人各自朝三個方向發展：政演(1761～1816)中途放棄浮世繪師之職，而成為一流小說家；窪俊滿(1757～1820)則採用淡泊清新的手法，色彩以藍色為主調，也是受清長風格影響的畫家。政美與窪俊滿皆是浮世繪名家。

到了寬政年間，推出新風格美人畫而風靡一時的，是喜多川歌麿(1753～1806)，歌麿最初跟狩野派門生鳥山石燕學習，早年畫名為北川豐章，成名後因感恩其援助者也就是出版社的蔦屋重三郎（通稱「蔦重」），改名為喜多川歌麿。歌麿是在三十歲時才開始成名，天明年間至寬政初年，和蔦重合作出版不少豪華作品；到了寬政三年，歌麿的「美人錦繪」傑作相繼問世，這些就是有名的「美人大首繪」；所謂大首是長頸之意，這種新樣式以面部表情為主，主要描繪人物上半身的姿態，將實在的美女或藝妓們的容貌依據其階層女性特有的氣質與性格，巧妙地加予描寫。畫幅上的重點集中於美人的表情與姿勢，充分顯出女性的官能之美，但背景則往往加予省略或簡單化（彩圖二八）。

由於「美人大首繪」和以前理想美人畫的無表情無個性面貌大不相同，強調女人頸部之美，因此頗受觀眾歡迎。歌麿美人畫，在寬政四～五年(1792～1793)達到頂點。歌麿晚年受到文禍之災而入獄，在文化三年(1806)逝世。受到歌麿強烈影響而發展出獨特艷麗作風的著名浮世繪師，是榮松齋長喜（生歿年不詳）。

浮世繪中最後一位美人畫家，是鳥文齋榮之(1756～1829)，其本名為細田時富，他捨棄了「旗本」（幕府將軍直屬之武士）的身分，成為浮世繪師。早期作品屬於清長風格，其成熟期的美人均為長身挺立

且具有優雅的氣質，洋溢著一股清雅秀麗的畫風，和清長、歌麿的美
人畫大異其趣（圖27）。

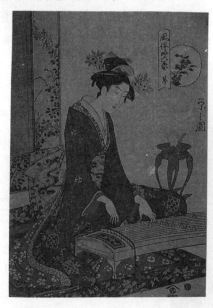

圖27

風俗略六藝　琴

約寬政中期(1789～1801)

鳥文齋榮之畫

東京慶應義塾藏

八、役者繪的登場

　　十八世紀後半期是浮世繪的黃金期，其中「役者繪」（俳優演員
畫），為元祿期到享保初期，由鳥居清信與清倍所開拓的新題材。在「役
者繪師」中，出現了數位一流的浮世繪師，包括勝川春章、勝川春好、
勝川春英、一筆齋文調、歌川豐國、東洲齋寫樂等人，而肉筆畫方面
有勝川派、北齋一門、磯田湖龍齋、鳥居清長、歌川豐春、喜多川歌
麿、鳥文齋榮之、歌川派的豐國、豐廣、北尾派的窪俊滿、北尾政美
等。

　　從寫實的觀點來繪畫「役者繪」，並且超越鳥居派的類形化老套作
風的，是勝川春章和一筆齋文調。勝川春章(1726～1792)跟肉筆美人

畫名家宮川長春（宮川派）之弟子春水學習。勝川是宮川派的一員，他的肉筆畫作品相當出色，喜歡畫理想的女性和風俗，如「雪月花圖」（圖28）、「風俗十二個月圖」等便是他的代表作，其線條流利，色彩簡潔，具明快感，其全盛期約自安永年間至天明前期。

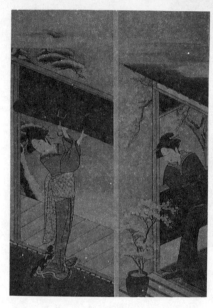

圖28
雪月花圖（部分）
雪圖、花圖
約天明七～八年(1787～1788)
勝川春章畫
絹本著色　三幅
MOA美術館藏

一筆齋文調（生歿年不詳）活躍於寶曆至安永年間，他將春章創始的役者「似顏繪」（日語「似顏」為顏面寫實而相似之意）之特色具體化，例如將役者（俳優）的上半身做靠近特寫的「大首繪」，便是他的創始。他和春章將寫實手法引進繪畫之中，使觀者能夠一目了然看出其所繪的演員為誰，這也是由春章所做的一大革新。

春章的弟子勝川春好(1743～1812)及春英(1762～1819)，繼承其師之畫風，春好以厚重作風為特色，其作品追求演員的內面性，他的肉筆畫亦很出色。春英的一生富於有異於常人的奇特行為，至今仍為人津津樂道。

　　當春章新樣式的役者繪大受江戶人歡迎時，和歌舞伎界關係密切的鳥居派第三代清滿，卻未能由舊風格中創新，直至第四代的清長，才以演員和伴奏者演出的場面為浮世繪的內容，藉此和勝川派分庭對抗。可是到了寬政期(1789～1801)，清長為專心於劇場的畫作，其作品即逐漸自錦繪界消失，同時勝川派也不能滿足大眾的要求，這時候在寬政六年時，浮世繪中的「役者繪」史上，出現了最重要的兩位畫師：一位是歌川豐國，另一位是東洲齋寫樂。

九、歌川派的形成

　　歌川豐國(1769～1825)為歌川豐春的門人，是確立了歌川派的功臣，作品以「美人畫」與「役者繪」為主。寬政六年(1794)開始出版「役者舞臺之姿繪」系列，恰好符合時代感，又適逢大眾開始厭倦勝川派「役者繪」作品之際，因而其作品一經問世，立刻受到歡迎，這套系列作品，自寬政六年到八年間連續發表，主題為演員們的全身像，將「似顏」表現理想化，洗鍊的風格，給人新鮮印象。豐國的浮世繪是以勝川派的役者繪為基礎，結合清長與歌麿的人物像而成的（彩圖二九）。

　　東洲齋寫樂（生歿年不詳）突然出現也突然消失，從登場至落幕，只有短短十個月，寬政六年(1794)發表了豪華的「寫樂役者大首繪」連作。寫樂的役者繪和傳統的最大不同點，是強調意識面的，作品充滿新奇性，將所描繪的演員和劇中人物同化，同時將役者繪加以美化，這種予人印象的、誇張的演員表情，說明了寫樂具有敏銳的觀察力，將役者繪提高至肖像畫的領域。

　　寫樂曾研究過勝川派的「役者繪」與歌麿的美人畫，他的創作生涯雖短，但一般學者將之分成四期：第一期為演員半身像，取材自江

戶的三座歌舞伎劇場；第二期為演員全身像；第三期取材自狂言劇（日本的一種戲劇）和相撲；第四期取材自狂言劇、相撲與武士。由於寫樂突然出現又突然消失，他的生平幾乎是一片空白，因此在美術史上又稱他為「謎的畫家」。

在此順便一提的，是歌川派的創始者歌川豐春(1735～1814)。在江戶時代前期的浮世繪中，奧村政信的作品採用西洋畫的遠近表現法，而豐春的作品則將江戶的「名所」（名勝或有名的地方），以現實感加予表現，加強合理的透視法，採用「錦繪」的多色彩方式，使浮世繪的風景表現向前邁進一大步。

十、風景畫取代美人畫

由於大量刊印，浮世繪良莠不齊，再加上樣式了無新意之下，浮世繪漸露疲態，此時出現了風景畫、花鳥畫、武士畫、戲畫（漫畫、諷刺畫）及時事報導畫等，來取代美人畫與役者繪，使浮世繪得以開創新機。

象徵後期最精彩的浮世繪是風景畫，係由兩位新領域開拓者──葛飾北齋與歌川廣重所完成。

葛飾北齋(1760～1849)，本姓川村，出生於江戶，為幕府御用鏡師之養子，安永七年(1778)十八歲時入勝川春章之門，翌年以春朗之號發表「役者繪」，1794年左右被勝川派逐出派門，後來學習狩野派、住吉派、琳派、洋風畫派，至三十多歲才確立了自己的畫風。1797年改號北齋，並開始發表一系列注重洋風的遠近陰影法的風景版畫；文化年間(1804～1818)又替當時流行小說做插圖，驅使北齋必須使用和漢洋三體融合之技法，這種訓練也使北齋的「錦繪」風景版畫得以發揮最豐富的效果。

　　北齋除風景畫之外，肉筆美人畫、花鳥畫亦很傑出，他的畫域廣，美人畫具濃密艷麗風情，插圖具戲劇性魅力，風景畫更是嶄新卓越；此外亦畫些妖魔鬼怪之題材，洋溢著豐富的想像力與顯示其敏銳的觀察力。代表作「富嶽三十六景」(圖29)、「千繪之海」、「諸國名橋奇覽」等，晚年作品「北齋漫畫」(1814～1849)，給法國印象派畫家其大啟示。

圖29│富嶽三十六景・神奈川沖浪裏
　　　天保二～四年(1831～1833)　葛飾北齋畫
　　　大判錦繪　紐約大都會美術館藏

　　歌川廣重(1797～1858)原名安藤廣重，出生於江戶，為幕府消防隊員之子，十三歲時繼承家職，後來立志為畫家而入歌川豐廣之門，並改名歌川廣重。初期製作美人畫和役者繪，至天保二年(1831)發表錦繪「東都名所」系列，才真正發揮其才華；自此之後，皆以江戶、京都等都市或東海道上旅站為主題，製作許多風景畫。最著名的代表

作為天保四～五年(1833～1834)製作的「東海道五十三次」，描寫大阪到江戶的東海古道上的五十三個旅站勝景，他巧妙的將各旅站所具有的特色與風俗描繪出來，並配合風、雨等自然氣象條件，使畫面洋溢著新鮮的季節感。

廣重的作品具寧靜的抒情性，甚至帶有感傷之味，將日本的自然風景表現得淋漓盡致。他晚年的作品「名所江戶百景」（彩圖三〇），採用鮮艷色調及大膽構圖，將江戶街頭多樣的景觀結合豐富的情感加以表現出來，給歐洲十九世紀後半期的印象派畫家們頗大的影響。

北齋和廣重均為寫實的風景畫名家，北齋的畫充滿著動態感，注重造形，若用現代名稱可歸屬於表現主義；廣重的畫則注重靜態感，忠實樸素的描寫大自然，具有「和歌」意味的情趣，屬於現代所謂的自然主義，可以看出兩人皆多少受到洋風畫的影響。

十一、江戶末期的浮世繪

在進入十九世紀不久，江戶時代已面臨末期了，此時已出現封建時代即將結束的預兆：大眾喜好現實的、刺激感強的內容與表現法，在浮世繪領域中，成為因應大眾需要而必須將現實與煽情混合表現出來的時代。

江戶末期的浮世繪在美人畫與役者繪上，仍是歌川派獨領風騷的全盛期，此時的巨匠，有自稱豐國第二代（形式上為第三代）的歌川國貞（歌川派），歌川國芳及溪齋英泉。

歌川國貞(1786～1864)為豐國第三代掌門人，有「役者繪國貞」之美名，擅長「役者似顏繪」與美人畫，由於強調西洋畫法，顯得較為新穎，造成新鮮效果，並影響到風景畫；被視為歌川畫法的完成者，畫風平易闊達，是活躍期間較長而且製作量高的作家。

　　歌川國芳(1797～1861)為初代豐國的門人，後來竟成為歌川派中重要的一員；他仰慕北齋畫風與西洋畫法，竟形成了一種獨特奇趣的畫風。國芳於文政十年(1827)左右，發表了「通俗水滸傳豪傑百八人之一個」的連作，獲得「武者繪之國芳」的名聲，嗣後創作出不少「戲畫」，例如將裸體人物巧妙組合成一張臉孔，或將動物加以人性化(擬人化)，　表現出他天真的一面，發揮了幽默感，同時也畫有不少諷刺當今幕府政治的妖怪畫。

　　由國芳開始的美術系譜，一直到後代仍保持其命脈，門人有歌川芳虎、落合芳幾、月岡芳年等。

　　溪齋英泉(1791～1848)，是唯一能夠與獨占浮世繪世界的歌川派分庭抗禮的美人畫家。他的美人畫具濃粧艷抹的脂粉味，相當帶有現實感，誇張的表現當時的日本女性標準體態，而以短軀的姿態描繪出美女來，但在當時反而引起大眾親切的共鳴，這種幕府末期特有的頹廢傾向，尤以英泉的美人畫為代表。

　　從德川幕府執政的末期開始，浮世繪的光輝隨之逐漸消失，國貞門下的弟子貞秀、國芳門下的弟子芳員、芳幾、芳虎及廣重門下弟子第二代廣重和江戶中的一些歌川派繪師，共同開創了「橫濱繪」。

　　在安政六年(1859)開港的新都市橫濱，為了報導西洋的文物或風俗，製作了「錦繪」，這是由外國傳入的銅版畫所得到的創意。由於題材新奇，並使用少見的西洋畫工具來製作，表現出洋風特性，使「錦繪」面目一新，同時也取代了「長崎繪」，一時大為流行。

　　自從橫濱開港後的萬延年間到慶應年間(1860～1865)，浮世繪題材以人物與風俗為中心，作品產量頗多。從 1866 年開始到明治五年(1872)，以介紹洋風建築風景或提示社會問題的時事傾向漸強，然而作品量較少；到了1872年以後，因對外國人的興趣減低而這種畫隨之

消失。

在幕府時代的最末期，國芳的弟子芳幾、芳年，則以陰慘的社會
兇殺事件為題材，製作了「英名二十八眾句」，這種被稱為「血塗繪」
（意為血腥味很濃的繪畫）的作品，因為其所描繪殺人現場或殘暴變
態的場面，頗富於殘忍意味，令人看了深感世相的錯亂與不安，反映
出幕府末期人心的掙扎及荒廢。

浮世繪在明治維新後，仍製作些報導社會事件之作品，甚至成為
報導現代化東京風貌的一種送給親戚好友的禮品；這時被稱為「最後
的浮世繪師」小林清親(1847～1915)登場了。出身於幕府大臣之子的
清親將已改變成新風貌的東京各地「名所」描繪出來，並製作了洋風
版畫，他的版畫採用傳統的技法變化傳統的題材 (圖30)，予人新感受。

圖30 照明
　　　明治十年勸業博覽會瓦斯館之圖　1877
　　　小林清親畫　東京國立博物館藏

　　幕府末期以後，歌川國芳的門派依然很活躍，其高足大蘇芳年、水野年方、鏑木清方、伊東深水、岩田專太郎等，將肉筆浮世繪的傳統帶進了現代日本繪畫之中。此外仍然維持傳統風格的浮世繪名家，還有楊州周延（1838～1912，作品如婦女玩樂圖，彩圖三一）、楊齋延一（作品如富家別莊圖，彩圖三二）等。

第四節　江戶末期的繪畫

一、從南畫到文人畫

　　十八世紀以後，也就是江戶時代後期，畫壇上創造力豐富的畫家與畫派輩出；而在幕府末期對畫壇仍具影響力的傳統畫派，首推狩野派。狩野派在探幽之後陷入畫帖主義，而引起畫壇質疑，不少人轉而探求新的中國明清畫法與歐洲繪畫手法，除此外也有強調發揮個性於繪畫上的個性派畫家出現。

　　長崎是鎖國體制下唯一開放的通商貿易港，在繪畫分野上有中國、荷蘭的新樣式流入，這些由港口都市所興起的各畫派，在樣式上並不具有共通性，派別也不少，但在江戶時代總稱這些畫派為「長崎派」，長崎派的產生對江戶後期的繪畫，產生了很大的影響。

　　長崎派大致上可分為中國風系統及洋風系統：

　　中國風系統最早以正保一年 (1644) 來日的黃檗僧逸然 (1601～1668)為漢畫派之鼻祖，之後在寬文到元祿年間(1661～1704)，產生黃檗美術的盛興。黃檗宗的高僧肖像畫，也由中國僧傳來，這是採用結合中國肖像畫和西洋的寫實手法所產生的獨特畫風。走這種路線的寫實肖像畫家，有喜多元規、喜多宗雲等人。也可以說是因為受此影響

而促使洋畫風在江戶時代產生。

嗣後，漢畫派有河村若芝、渡邊秀石(1639～1707)，模仿明末清初中國畫的手法，為線條嚴謹銳利的北宗畫風。到了享保十六年(1731)，有中國畫家沈南蘋（沈銓）來日，展開精緻的花鳥畫風格（圖31），形

圖31

雪中遊兔圖

1737

沈南蘋畫

絹本著色

京都泉屋博古館藏

成了南蘋派，由南蘋弟子熊代熊斐(1693～1772)及其門人鶴亭(1722～1785)、宋紫石(1716～1780)等人，傳播到近畿地區及關東一帶，成為江戶後期畫壇上寫實主義風潮的一個開端。到十八世紀前半期，由中國來的畫家伊孚九、費漢源、江稼圃等人，傳播了中國文人畫，造成日本南畫的形成。

洋風系統的展開，約在十八世紀末期開始，靠著「蘭學」（由荷蘭傳入的西方科學）的興盛，由荷蘭也傳入西洋畫法。明清畫法的攝取下產生了南畫，而在歐洲繪畫的影響下產生了洋風畫，形成了日本近代洋畫的曙光。洋風畫法的遠近法、陰影法，也給日本浮世繪頗大影響。

二、南畫的發生

由於幕府當局向來以儒教為基本文治政策，加上日本自古以來崇尚中國文化，使儒學特別興盛；到江戶後期漢學、漢詩文成為一般社會人士的教養，促使武士階級對中國文物漸感興趣，也形成了日本南畫的發生，南畫為南宗畫的略稱，這是以中國南宗文人畫為範本；在中國，文人畫是屬於具有儒教詩文教養的文人、士大夫階級的畫，是書法和畫結合的作品。文人畫一詞的意義，並非單純的指文人所畫之畫，而是文人具有非職業畫家的意識，強調文人的本質，到了北宋以後始獨具一格的藝術。不過中國明清的南宗畫派，極反對北宗畫派的類型化及工筆化，而以灑脫奔放為主，講求柔軟溼潤的氣氛，同時歌頌畫家的人品志節。日本的文人畫則在江戶時代中期以後形成為強有力的流派，將這種繪畫稱為南宗畫或南畫。

相對於中國的文人畫，日本的南畫家，除武士儒學家之外，也有町人或農民出身的職業畫家，同時日本的南畫並無統一的理論與樣式，但南畫家們共識的一點就是追求繪畫本質，也就是要求「氣韻生動」，這種特質並非技巧上的修練即可達成，而是重視率直個性的表現，換言之也就是重視作家的主體性。

這種由中國傳入的新樣式，很快的風靡畫壇，加上大量的畫譜、畫論的輸入，畫家們以此為範本，加以研究或模仿。但是由於對中國南宗畫的吸取並不十分完整，日本的南畫反而漸漸脫離中國南宗畫的模仿，步上獨特的道路，形成日本自己的南畫風格。

三、初期文人畫的先驅

日本文人畫發生在西日本，以京都、大阪為中心，傳播至各地，造成各地文人畫的流行。初期文人畫的先驅者有：紀州藩儒官祇園南海(1676～1751)，大和郡山藩重臣柳澤淇園（柳理恭，1704～1758），藥種商出身的彭城百川(1697～1752)。這三位雖為開拓者，但他們的作品仍屬於模仿的階段，尚未能創出自己的風格，直到十八世紀中葉，才出現了文人畫大成者——池大雅、與謝蕪村。

池大雅(1723～1776)是使用南宗畫風的多才多藝畫家，除南宗樣式外，也對北宗樣式、漢畫、大和繪、琳派、西洋畫等技法都有興趣，他最大的貢獻，在於將繪畫空間活用化，利用遠近法描繪出深廣的空間，色感統一，流露出堅牢的構成性。同時大雅對傳統障壁畫的樣式也頗感興趣，因而有優秀作品問世，如「山水人物圖」(紙門畫)、「樓閣山水圖」（屏風，圖32）等。

圖32

岳陽樓圖

樓閣山水圖屏風右邊部分

18世紀後半

池大雅畫

紙本金地著色

六曲屏風一對

東京國立博物館藏

　　與謝蕪村(1716～1783)為詩人兼畫家，是日本相當著名的詩人，曾度過約十年的流浪生活，也曾學習過漢畫系、狩野派、大和繪等之技法，並受沈南蘋繪畫上色彩的影響。與謝在畫風上特別注重色彩之美，筆法纖細；墨色變化非常豐富，也具抒情性；同時他又開拓「俳畫」的新境地，其畫面簡筆淡彩，將筆法與畫面構成日本化，給予後來的文人畫家諸多影響。與謝最有名的作品是和大雅合作的「十便十宜圖」。

　　繼承蕪村之後的優秀文人畫家，有其弟子吳春，還有紀楳亭、橫井金谷等；其中吳春後來成為「四條派」之祖，而大雅的優秀弟子有青木夙夜（?～1802，稱為大雅堂二世）、木村兼葭堂(1736～1802)、桑山玉洲(1746～1799)、野呂介石(1747～1828)等四人，活躍在大雅之後的文人畫界。

　　再次將日本文人畫推至高峰的，是浦上玉堂、青木木米、田能村竹田，這三位活躍的時間，約在寬政十二年(1800)左右。浦上玉堂(1745～1820)為岡山池田藩家老（家老為首席藩臣），在任職期間來往於岡山與江戶之間，也曾經在江戶學詩、琴，曾經和谷文晁（後述）等人結伴學畫；不過其開始作畫較晚，然而作品頗具音樂與詩的氣息，可說詩情豐富，神韻飄渺。

　　青木木米(1767～1833)，為「京燒」陶工，其繪畫作品集中在五十歲以後，他的繪畫作品和陶藝具有密切不可分之關係，具有透明輕快感（圖33）。

　　田能村竹田(1777～1835)本為藩醫，曾二度向藩主建言不被採用，因之辭職而成為自由身的文人墨客，到處旅行並和著名文人交往，畫風類似正統中國文人畫，清雅纖細，具瀟灑感，為日本關西代表性文人畫家之一（圖34）。他的繼承者是弟子高橋草坪(1803～1834)。

圖33
兔道朝暾圖
約文政七年(1824)
青木木米畫
紙本著色
京都私人藏

圖34
亦復一樂帖（牡丹圖）
1831　田能村竹田畫
紙本墨畫淡彩
奈良寧樂美術館藏

　　除上述幾位重要畫家外，關西的文人畫家，還有山本梅逸、中林竹洞、岡山米山人(1744～1820)及其子岡田半江(1782～1846)、賴山陽(1780～1832)、千時梅崖及儒者貫名海屋等。

四、關東的文人畫

　　至於關東地方的文人畫，也漸成氣候，稱為「關東南畫」，和京都大阪南畫略有所不同。關東南畫是混合著各種明清畫風的折衷樣式，而京都大阪的南畫，較接近正統南宗派。關東南畫之父是谷文晁(1763～1840)，他早期曾跟隨狩野派學畫，並學習中國北宗畫與南宗畫，在寬政年間(1624～1644)確立了南北折衷的個人樣式；他將南宗畫法混合著浙派闊達運筆與清晰的墨色變化風格。到了江戶時代後期，文晁的浙派風格更明顯，墨痕變化淋漓盡致，產生了人稱「烏文晁樣式」的風格，成為江戶畫壇上的龍頭。文晁的作品頗受中國繪畫影響外，也可看出傳統大和繪與新西洋畫所給予的影響（彩圖三三）。

　　事實上，在文晁之前也有一關東的南畫家──中山高陽(1717～1780)，也可視他為關東南畫成長期的一名大將。至於文晁之後有林十江(1777～1813)和立原杏所(1785～1840)。林十江為水戶藩南畫的創始者，畫法自由奔放，筆勢強韌，發揮獨特的個性（圖35）。立原杏所曾跟文晁學畫，亦私淑圓山應舉，對中國古畫頗有研究，亦擅長書法與篆刻，作品充滿了田園的抒情詩氣息，較具京都、大阪的風格（圖36）；　其父為水戶藩第一學者，所以父子倆常以父提字，子作畫的合作形式出現。

　　關東南畫天才是渡邊崋山(1793～1841)，他係武士兼畫家，幼年時家境貧苦，為了生活而學畫，曾受教於谷文晁，學習沈南蘋的畫風。他的人物畫極具寫實意味，而且善用陰影法，如「鷹見泉石像」（圖37）、

圖35

松下吹笛圖

19世紀初

林十江畫

紙本墨畫淡彩

茨城縣立歷史館藏

圖36

葡萄圖

天保六年(1835)

立原杏所畫

絹本淡彩

東京私人藏

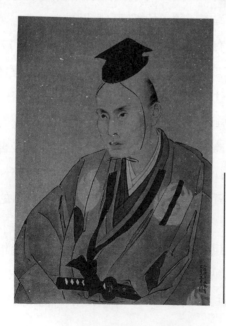

圖37

鷹見泉石像（部分）

天保八年(1837)

渡邊崋山

絹本淡彩

東京國立博物館藏

「市河米庵像」等便是他的傑作。後來崋山因「蠻社事件」遭逮捕，並奉命蟄居，天保十二年四十九歲時，以自刃的悲劇方式結束一生。在當時的江戶時代，處處受政治制壓之下，他還能產生出富於近代感的作品，也是後人對他評價高的原因之一。

崋山之後的關東地方南畫家，還有文晁弟子高久靄厓(1796～1843)、仙台的菅井梅關(1784～1844)；至於江戶南畫界的最後一位畫家，是椿椿山(1801～1854)，椿椿山為崋山門下「十哲」(十位高徒)的龍頭，善以沒骨技法作花鳥畫，作品畫面整潔，頗具品味，(圖38)。

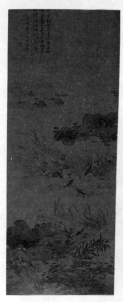

圖38

蓮池遊魚圖

嘉永三年(1850)

椿椿山畫

絹本淡彩

東京藝術大學藝術資料館藏

五、京都、大阪的繪畫

個性派畫家

寶曆到天明年間(1751～1788)，為日本繪畫面臨新機運時代，一

方面由於學術思想的自由伸張，蘭學、國學等實證主義快速的發展，另外一方面，幕府也實施貨幣新鑄等新政策，可說是經濟高揚的時代。隨著經濟的起飛，新興町人層隨之成長，而促成市民藝術的開花，這時期以京都為中心的畫家分三個方向進行：一是南畫（前述）家，二是平民的町人畫家，三是重視寫生的「圓山派」（後述）。屬於第二的町人畫家，有伊藤若冲、曾我蕭白，皆出身於下階層畫家，作品具感性的原始味，為新樣式，表現性頗強。

　　由此可看出畫壇已非過去主流：狩野派、土佐派所能獨占，是新興諸派百家爭鳴，各自發揮的時代。屬於個性派的伊藤若冲(1716～1800)，出身蔬果批發商，四十歲時放棄了家業，專心作畫，曾研究狩野派、琳派、中國元明古畫，善將動植物以寫生方式描繪。作品以花鳥畫最多，其中尤擅長畫雞（圖39）；畫風上略帶種平民共通的幽默感。

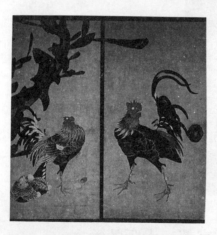

圖39
群雞圖（部分）
伊藤若冲畫
紙門六面之部分
紙本金地著色
西福寺藏

　　曾我蕭白(1730～1781)出身京都商家，自幼相繼失去兄長父母；從中世水墨畫中領會技法，然後開始走出自己之路線，到了晚年，畫面一改以往的激烈狂燥味，而傾向老成沈靜的境地（圖40），不過，他也畫了一些枯淡的簡筆畫。若冲和蕭白被稱為上方（京都、大阪）的

「奇想畫家」，兩人在畫作上皆具新奇的個性，自我意識頗強，可說是「個性派」畫家的代表。

圖40
寒山拾得圖（拾得圖部分）
明和年間(1764～1771)初期
曾我蕭白畫
紙本
京都興聖寺藏

京都的寫生畫派

同樣在寶曆到天明年間，相對於南畫的主觀主義性格，產生出客觀主義立場的「寫生畫派」，那就是圓山應舉(1733～1795)所開創的「圓山派」和吳春所興起的「四條派」，由於畫風接近，通常把兩者合稱為「圓山四條派」。

應舉出身於農家，少年時跟狩野派的支派——鶴澤派的石田幽汀(1721～1786)學習，然後創出了在狩野派中加入土佐派的折衷式風格，其特色為溫雅的裝飾畫風。應舉因實物寫生而開眼；離開幽汀之後，受中國宋元院體畫的精緻描寫以及來自清代畫家沈南蘋的寫生畫法的影響，產生出獨自的畫風（圖41）；換言之，也就是重視日本畫中傳統

圖41
孔雀牡丹圖
安永五年(1776)
圓山應舉畫
絹本著色

的裝飾性。這種新樣式受到京都上層商人與宮中的歡迎，吸引了許多弟子，而形成圓山派。

應舉門下十位代表畫家被稱為「十哲」，包括：源琦(1747～1797)、長澤蘆雪(1755～1799)、渡邊南岳(1767～1813)、森徹山(1775～1841)、西村楠亭(1775～1834)、山口素絢、奧文鳴(?～1813)、吉村孝敬(1769～1836)、山跡鶴嶺、僧月僊(1721～1809)。此外，應舉的長男應瑞(1766～1829)、次男應受(1777～1815)亦很優秀。應舉樣式給圓山派以外的畫家影響很大，也給明治時代的日本畫家莫大啟示。

吳春(1752～1811)最初隨與謝蕪村學畫與俳句，之後直接受應舉的影響，轉向寫生風格，融合南畫與寫實，創造出一種輕妙灑脫的畫風（圖42）；這種畫風同樣地受到廣大階層的歡迎，在應舉沒後，比圓山派還要受到歡迎。由於這派的畫家從吳春開始，都集中居住在京都四條通附近，是故，最初被蔑稱為「四條派」，後來反而成正式的流派

名。

　　四條派的代表畫家除吳春外，還有確立此派的吳春同父異母的弟弟松村景文(1779～1843)，還有長山孔寅(1765～1849)、佐久間草偃(?～1828)、柴田義董(1780～1819)、岡本豐彥(1773～1845)、山脇東暉(1777～1839)等人。

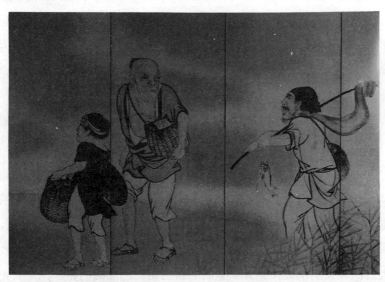

圖42｜漁夫圖屏風（部分）
18世紀後半　吳春畫
紙本淡彩　六曲兩對屏風　私人藏

　　圓山四條派在京都確立了其地位後，亦傳播至江戶，重要的功臣有：渡邊南岳及其門人鈴木南嶺(1775～1844)、大西椿年(1792～1851)、谷文晁、月僊、還有柴田是真。圓山四條派對近代日本畫的確立，扮演了很重要的角色，同時由其門下輩出不少優秀的畫家，如川端玉章、幸野楳嶺、竹內栖鳳等名家。

六、幕府末期的琳派

在幕府末期雖然南畫大為流行，然而畫壇上呈現著其他諸派亦並存的局面。江戶時代的狩野派在探幽沒後，雖受幕府保護而具有權威性，但是後來逐漸失去創作力而陷於形式化，所以從十八世紀後半開始，畫界對狩野派有「粉本主義」（畫帖主義）的批評。到了十九世紀前半期，產生對古典傾倒的重要流派有二：一是江戶琳派，二是復古大和繪；這兩派均仰慕琳派或大和繪，欲使之復興，皆要求作品的完成度與洗鍊度。

到了江戶時代後期，宗達光琳藝術的復興者，為酒井抱一及鈴木其一。

酒井抱一(1761～1828)為姬路城主酒井家世子忠仰之次男，自幼即接觸到能劇、舞蹈、茶道、連歌（日本詩歌的一種），也擅長俳句的文雅之士；寬政九年(1797)於京都西本願寺出家，被尊稱「抱一上人」，並和當時的一流文藝界人士交友；在繪畫上最初學習狩野派，並吸收出入於酒井家的南蘋派畫家宋紫石的新風格。出家後的抱一，受到光琳畫的啟示，漸漸的以確立江戶琳派為志向，開始研究光琳，編著和光琳有關的書籍：「緒方流略印譜」、「光琳百圖」等。

抱一的畫，大致可分為大和繪人物畫與花草畫兩大類：前者大多忠實的使用光琳圖樣，後者則顯現出江戶琳派的新鮮度與抱一個人豐富的情感。花鳥畫中最具代表的，是「夏秋草圖」（東京國立博物館藏），將風、雨等自然情景畫入畫幅之中，更增添一層情趣，開拓出和宗達光琳不同的新世界；抱一的花草畫以色彩華麗、寫實性強為特色（圖43）。

抱一雖將產生於京都的琳派，移植到江戶來，同時復興琳派，但

是使江戶琳派更上一層樓的，卻是抱一的弟子鈴木其一(1796～1858)。
其一和抱一雖然畫風接近，但其一的畫風較為自由，對光琳畫的模仿
性較少，其人物畫強烈地具有復古大和繪的意味。

圖43
燕子花與水禽圖（十二幅之一）
1823
酒井抱一畫
絹本著色
宮內廳藏

江戶琳派和以前的關西琳派，最大的不同，是江戶琳派工藝作品
較少，明治以後江戶琳派畫系仍存在，但已呈現衰退跡象，然而江戶
琳派仍然影響了明治維新後日本美術院系的畫家們。

七、大和繪的復古運動

從文化、文政年間到幕府末期，京都、大阪畫壇由江戶奪回了主
導權，可惜未能恢復以往般的盛況。國學、復古思想是幕府末期的基
本社會潮流，這種現象亦反映在畫壇上。當時除狩野派被批評陷入極
端的「畫帖主義」之外，同屬官派的土佐派、住吉派，亦是創造力低
迷，令畫壇人士不滿，加上當時的知識分子之間，對王朝的古美術具
旺盛的興趣，同時反江戶的反幕意識，促使京都、大阪對王朝的憧憬，

更造成復古大和繪思潮的產生。這群大和繪復古派的畫家們，熱心努力的學習古典，並由此嘗試著大和繪的再創造。

復古大和繪運動的第一人為田中納言(1767～1823)，他曾跟圓山應舉門生石田幽汀學習，並入土佐派光貞之門，獲得光貞的重用。他最擅長的是以大和繪的畫題，用狩野派或圓山派的折衷水墨畫法表現出來，產生灑脫的「水墨土佐」新風格（圖44）。晚年因眼病惡化而失明，傳說在憂悶之下咬舌自盡。

圖44

百花百草圖屏風（左面、部分）

19世紀初

田中納言畫

紙本金地著色

六曲一對

德川美術館（愛知）藏

納言之弟子浮田一蕙(1795～1859)，曾跟納言學畫七年，自己努力模寫古畫而獲得古畫的真髓（彩圖三四）。由於當時復古主義和反幕運動結合，一蕙也懷抱著強烈的尊皇攘夷思想，在安政五年(1858)，因幕府的攘夷派彈壓政策而遭逮捕，後來由於其罪過輕微而獲釋放，但因在獄中已得病，歸京後翌年即病逝。

岡田為恭（冷泉為恭，1823～1864）為復古大和繪派中最活躍的

畫家，本為京狩野永泰的三男，後成為岡田家養子而改姓岡田，自幼學習家傳狩野派，私淑納言而立志復興大和繪。安政四年(1859)繪製大樹寺障屏畫，其中「圓融院天皇子日御遊之圖（子日圖）」、「琴棋書畫圖」、「三條左大臣實房公茸狩圖（茸狩圖）」等，為其著名的復古大和繪之代表作。文治六年(1864)，岡田在路上遭長州藩士襲擊，慘遭斬首。

上述三人皆以悲劇生涯為結局，遺憾的是三人都未能完全由傳統的大和繪中脫離而開創新局，但是他們保持畫面清潔的畫風，和江戶琳派澄冷感畫風類似，同時將大和繪所具有的日本感性理想化，在內容、樣式與技法上，都可說是開革新之路，也給明治以後現代日本畫家指出一個新的方向。

八、洋風畫的潮流

自桃山時代到江戶時代初期，為了消滅西洋宗教，而有彈壓與鎖國的政策，洋風畫也因此消聲匿跡，當時西方文物的傳入，可說是靠傳教途徑而來的。鎖國之後只開放長崎港，並只允許和西洋宗教無關的中國與荷蘭商船進入，這樣使西洋文物仍有門口可進入日本，加上實證主義的思潮，還有享保五年(1720)洋書解禁，促成蘭學的興盛外，歐洲繪畫手法的傳入，也給日本畫壇諸多影響，更促使了洋風畫再度復活。

初期的蘭學研究者，看到荷蘭圖書中精密的插圖，更深刻體會到學習荷語及西洋自然科學的必要性，這種態度也得到同時代有志於洋風畫的畫家們之認同，當時稱洋風畫為「紅毛畫」或「和蘭繪」、「和蘭陀繪」、「阿蘭陀繪」或略稱為「蘭畫」。他們對西洋圖書中的插圖(銅版畫)逼真寫實的表現（畫法上採用的陰影法與遠近透視法，使事物

在視覺上更具合理性），大為傾倒；但是在鎖國政策下，對西洋畫法的學習，只能靠模仿洋書中的插圖或銅版畫，多少獲得滿足。

江戶時代後期開始研究西洋畫法的潮流，江戶比長崎較早出現，江戶的洋風畫開拓者為平賀源內(1728～1779)，他是蘭學的先驅者，看到西洋的動植物學書上精確的寫生圖，痛感研究西洋畫法的必要；明和七年(1770)兩次到長崎遊學，學習洋風畫製作與知識，可以說源內是洋風畫知識的指導者。

安永二年(1773)，源內為秋田藩所聘用，當時並傳授秋田藩主佐竹曙山(1748～1785)及同藩的小田野直武(1749～1780)西洋畫法，促成了特殊洋風畫派之誕生，被稱為「秋田蘭畫」。

「秋田蘭畫」屬江戶系洋風畫，主要製作期為永安年間(1772～1781)後半期，其特色在於畫面的水平線較低；屬於該畫派成員之一的佐竹曙山，完成了日本最早的西洋畫論「畫法綱領」與「畫圖理解」（永安七年）。由此可看出「秋田蘭畫」的洋風畫家，具強烈的理論意識。不過他們均以漢畫教養為基礎，作品的意境頗高。這派的中心畫家為小田野直武，他少年時曾學習過狩野派、浮世繪、南蘋派等，並跟隨平賀源內學習西洋畫法；到晚年題材由花鳥轉向寫實的日本風景，作品風格為漢畫中加入西洋畫的陰影法與遠近法（圖45）。

繼承小田野直武畫業的是著名的司馬江漢(1747～1818)，江漢出生於江戶，名峻，字君嶽，號「不言道人春波樓」，為銅版畫家，曾跟狩野派學習，也曾隨宋紫石學習沈南蘋派的寫生花鳥畫，並入鈴木春信之門畫過美人畫，後來受直武的指導，也向荷蘭人學習洋畫法與銅版畫的製作。天明三年(1783)成功的製成日本最早的蝕刻版畫，到天明八年左右開始畫油畫，遺留有不少寬政年間(1789～1800)所畫的油畫作品，他喜愛畫富士山的實景描繪，對普及洋風畫有很大功績。

圖45│不忍池圖

│18世紀後半 小田野直武畫 絹本著色 秋田縣立博物館藏

　　另一位重要的銅版畫家為亞歐堂田善(1748～1822)，通稱永田善吉，他在中年時才成為專職畫家，為谷文晁的弟子，並跟荷蘭人學習銅版畫與油畫的技術。文化年間(1804～1818)為他的創作旺盛期，作品多為人物風俗畫，色彩濃郁，略帶幕府末期的頹廢意味。

　　田善之後，有石川大浪(1765～1817)及其弟孟高（?～?）、大久保一丘（?～1859）等洋風畫家出現。

　　純粹繼承洋風系統的洋風畫（要稱為西洋畫，尚有一段距離，故日本美術史家稱其為洋風畫），係在鎖國政策與封建體制下展開，其影響所及，包括浮世繪（版畫）、寫生畫派及南畫，他們均積極地以洋風描繪漢畫題材、日本風景、風俗等。江戸洋風畫可說是近代日本畫(膠彩畫)的先驅，當然也可說是明治維新後近代洋畫之祖。

　　相對於江戸的洋風畫家，長崎也產生了洋風畫家。長崎對西洋畫

法的研究比江戶晚，最早期有生島三郎左、野澤久右、河野盛信、喜多宗雲、同元規及石崎融思（1768～1846）等人，但他們都未積極的推動洋風畫，直至若杉五十八出現才真正展開洋風畫。

若杉五十八（1759～1805），為江戶中期的長崎派洋風畫家，畫歷不明，遺作甚少，作畫技巧十分熟練，活躍於寬政年間，為江戶後期洋風畫家中畫技最出色者，其洋風畫是學習沈南蘋、宋紫石等的寫生畫，特色是將花鳥、人物等主題的面積放大，配上去的背景為異國風景，可謂是一種略帶浪漫意味的畫風。

繼承若杉五十八畫風的為荒木如元（1765～1824），其作品色調優美，寫實表現和五十八類似。若杉五十八和荒木如元，兩人皆使用真正西洋繪畫用具的麻布和油彩，其構成以模仿西洋原畫為主，漸漸出現具浪漫意味之作品。

還有一位優秀畫家為土井有隣（?～1811），其經歷不明，作品很寫實，有狩野派風格與漢畫的表現，雖也是模仿原畫，但在作品上較喜歡用傳統的形式和素材。到了幕府最末期，出現了川原慶賀（生歿年未詳）常以現實的社會風俗、風景、動植物、人物等為對象加以寫生，率先超越了江戶系洋風畫家。

除川原慶賀以外，長崎洋風畫家，大多模仿輸入的西洋畫，而且長崎畫家對一般的理論意識比較薄弱，不似江戶的畫家，如司馬江漢著有西洋畫論；最後一點的不同，是長崎派直到幕府末期，並未出現蝕刻版畫。

九、日本民畫——大津繪

最後順便一提的是民畫，江戶時代初期最受歡迎的贈送品就是「大津繪」，又稱「追分繪」，是近江國大津追分（地名）一帶所販賣的民

畫，何時開始不明，初期大津繪為「天神」、「十三佛」、「青面金剛」、「來迎阿彌陀」等平民禮拜用的佛畫。元祿年間(1688～1704)開始有世俗題材的出現，多為幽默而具諷刺人世間寓意的內容。到了江戸時代後期，佛畫、諷刺畫的題材漸遭淘汰，當時江戸流行具教化意味的和歌，大津繪將之放入畫中，於是大津繪漸漸產生形式化，同時畫面也小型化。

　　大津繪是日本最優秀的典型民畫，筆法熟練流暢，使用粗線描繪，色彩明快，而主題平易近人，產生出一種天真的明朗感，同時具有農村特有的鄉土味。大津繪產量多，價格便宜，所以雖然樣式化，但仍能受歡迎，維持至明治時代。此外還有一種民畫是出現在江戸時代後期的，就是「長崎繪」，這是一種版畫，技術上比江戸浮世繪差，主要描繪長崎特有的異國情調之風物。

第五章
江戶時代的工藝

第一節　金屬工藝

　　江戶時代是以武士為中心，所以在雄偉建築上用到的金工，有「釘隱」（為隱藏建築上釘子的銅片）、紙門上的金屬把手，還有刀劍用具上的金工裝飾具等，便是江戶時代的金工主流。在太平盛世的時代，經濟繁榮下促使平民抬頭，金工品也普及平民，因而使金工品的裝飾性增強，技法上更精緻化了，例如銅鏡、茶道用鐵製開水壺等，產生許多優秀作品。

　　在銅鏡方面，傳統的圓鏡變成菱花形鏡或葵花形鏡，除此外一般不管武家或平民，皆用「柄鏡」，也是近世鏡的特色，這是在鏡面上附有把柄，便利於手握使用，同時也去掉了鈕座，外形雖統一，但鏡背的花紋圖案則變化豐富，題材自由，圖案線條纖細。圖樣多採用砂地上松樹，或桐、柳等樹木；或用菊花、南天竹等吉祥草木；或山水圖；或以故事中的人物為主題等。同時在柄鏡上，大都會鑄出鏡師的名字，如「天下一藤原吉次」、「天下一佐渡」等，也是因作家意識抬頭的結果。

　　茶道中煮開水用鐵壺的產地，也由蘆屋或天明等地移往中央，以

京都的三條附近為中心地，這裡稱為「三條釜座」，所製作的鐵壺稱為「京釜」，著名師傅有「名越善正」，鐵壺也隨著茶風的隆盛及需要在江戶、金澤、堺等地製作，使形態上產生了多樣化。京都名家「名越家」，也分成京都和江戶兩家，金澤的名家是「宮崎寒雉家」，江戶著名的還有「堀家」、「下間家」、「奧平家」等，不過他們在作品上皆未留有名字。

在刀劍上，由最初武士所使用的，到太平後富商間流行帶刀劍之下，開始注重刀刃和刀的裝飾，出現了華麗的作品。一般將慶長年以後所作的作品稱為「新刀」，慶長年以前的刀稱為「古刀」；新刀的製作由於刀鍛冶師父大都居住在各大名的「城下町」（城堡所在地之街稱為城下町）內，製作的材料由產地分送至各地，因此較沒有地方色彩的限制，同時刀紋的變化較大，是新刀的特徵。

新刀一般可分成三種：一是「慶長新刀」，指由慶長年到寬永末年時所製作的刀，著名刀工有堀川國廣、肥前忠吉、越前康繼。二是「寬文新刀」，以寬文、延寶年為顛峰時期所製的刀，著名刀工有長曾襧虎徹、津田助廣。三是天明、寬政以後的「新新刀」。著名刀工有水心子正秀、源清麿等。

其中在寬文、延寶年間為刀劍製作的高峰期，最活躍的刀工，有大阪鍛冶和江戶鍛冶二方，大阪方面則有長曾襧虎徹、津田助廣、井上真改，三人所做出的刀刃被稱為「大阪正宗」，特別注重刀刃紋的變化。此外在刃紋變化上，較有名的，還有河內守國助、丹波守吉道，但是由於過分強調技巧，反而失去了品格。江戶的鍛冶界，則強調需帶地方味，銳利而力強的刀，著名的有長曾根虎徹興里，還有江戶將軍家的刀工越前康繼、上總介兼重、大和守安定、日置光平等人。

刀的裝飾具，包括刀的護手和刀劍的零件兩部分，均屬雕金的領

域，主要是以後藤家為主流，為傳統的刀劍金工家。後藤家的作品稱為「家雕」，而一般的則稱為「町雕」，以後藤家的作品格調較高，但可惜後來卻形式化了。另一位裝飾具名家是橫谷宗珉，本屬後藤家，後離開後藤家，以嶄新的技法和自由題材製作刀的護手與零件，作品豪華，表現出自由奔放；有名的門生有柳川直政、大森英昌。在奈良方面以奈良利壽、杉浦乘意、土屋安親為代表，三人並稱「奈良三作」。至於專製刀護手有名的有林又七派，西垣勘四郎派，主要採用鑲嵌和透雕的技法。其他有越前的「記內」，擅於刀的護手與刀身雕刻。還有伊勢龜山的間派和長州萩的「長州鐔」等。

到了江戶時代後期，值得注目的金工，是脫蠟法鑄造和雕金的精緻技術，產品以身上的裝飾品為主，亦製作了金工的生活用具和燈籠。

身上的裝飾品有髮簪等銀製品，細緻華麗，廣受婦女喜愛（彩圖三五）；還有男士喜愛的煙管、印籠和煙草盒上的墜子，都有相當優秀的作品出現。由於文人趣味和「煎茶道」的流行，水滴、筆架、筆墨盒等文房用具，也應用金工技術產生精巧作品。

在江戶時代末期的工藝，特色之一是具寫實主義的傾向，如江戶鑄金師傅村田整珉，以製作象徵長壽的龜出名，極具寫實性。另外的一個特色是宮中所用的刀劍等物，已脫離實用性，成為儀禮中用具，因此著重於裝飾面，其中以後藤一乘、加納夏雄為幕府末期寫實雕法的最後刀劍金工師。

其他的金工還有細線細工、鍍金等，都是江戶時代後期的技法。

第二節　漆器工藝

江戶時代初期的蒔繪，仍保持著桃山時代的性格，並逐漸地精練

化，同時在日常生活飲食文化的變化下，漆藝也廣泛使用在實際生活中的用具與餐具上面，到了此時也成立了許多集合多位工匠使生產大量化的工房。

桃山時代末期蒔繪新樣式的代表，就是「高臺寺蒔繪」，並延續至江戶時代，同時也有「光悅蒔繪」的登場，兩者並行互相影響。江戶時代前期的優秀作家，有光悅、光琳一派，和幸阿彌、五十嵐派等。

本阿彌光悅(1558～1637)為町人階級出身，本阿彌家自室町時代以來即為刀劍鑑定、研磨、拭淨的京都名家，並任職幕府。光悅本身除具豐富的教養，對書法、繪畫、茶道、陶藝、漆藝皆極為拿手以外，同時和公家（指幕府）或武家的知識分子皆有交遊，在漆器工藝上，光悅在五十嵐家系的專門師傅協力與指導下，產生出「光悅蒔繪」。

光悅蒔繪作品的最大特徵，在於其意匠的題材，主要源自古典文學中，其實自古就有由漢詩、和歌及文學故事中取得意匠，用於器物裝飾上的手法，漆工藝品也在鎌倉時代後半期開始到室町時代，明顯地有這種取向，但是光悅的作品並不只是將和歌、故事的抒情性用秋草、山水的圖樣來表現，而是以追求趣味性為主，反而將和歌或故事的內容置於次要地位。

光悅的蒔繪作品，還有一個特色就在於其使用金、銀、貝、鉛等材料，同時不受拘束地自由使用，作風上利用這些材料，將立體感、質感表現出來，具有裝飾性的新奇設計與獨特的巧妙手法，相當大膽外，亦造成視覺上的效果。他的代表作有「舟橋蒔繪硯箱」（東京國立博物館藏）、「樵夫蒔繪硯箱」（救世熱海美術館藏）。

光悅所開始的蒔繪樣式，後由琳派繼承並使其開花，琳派中的尾形光琳(1658～1716)採用豪華裝飾技法，雖然是受光悅之影響，但是精鍊的構圖，由貝殼所產生的自然色調等，是光琳獨創的風格。代表

作有「八橋蒔繪螺鈿硯箱」（東京國立博物館藏，彩圖三六），「住乃
江蒔繪硯箱」（東京靜嘉堂藏）。

幸阿彌派自室町時代開始即為蒔繪師，到了桃山、江戶時代，留
下不少作品。在朝廷幕府強大權力下，幸阿彌集團的作品，在作風上
仍維持著室町時代的蒔繪傳統，並加入高蒔繪（為蒔繪的手法之一，
圖樣有類似浮雕的效果）的新樣式。當時是第八代長善、第九代長法
與第十代長重等相繼當家，主要工作是製作大將軍即位或婚禮等盛大
儀式時，所需要的官邸用具。最有名的是寬永十四年(1637)，為德川
家光長女出嫁時製作的生活用具：「初音蒔繪婚禮調度」（彩圖三
七）、「蝴蝶蒔繪婚禮調度」（以上藏於德川黎明會），均取材自「源氏
物語」，以黃金為材料的「高蒔繪」手法為主，使用各種技巧，極為精
緻。這套總計多達六十件的全套用具，由第十代長重和工房，花了三
年時間才完成，最能代表幸阿彌派絢爛的技巧及其燦爛時期之作。

和幸阿彌派同時並稱的蒔繪師，還有五十嵐派。關於五十嵐家的
淵源，不清楚的部分很多，只知第一代的信齋出現於室町時代，其子
甫齋與其孫道甫共計三人，但實際留有作品的，只有第三代道甫，其
所使用的裝飾材料，有金、銀、貝殼、錫粉、珊瑚等，多彩多姿，製
作上極具技巧，風格上仍留有室町時代的氣氛；代表作有「秋草蒔繪
歌書箱」（前田育德會藏）、「秋野蒔繪硯箱」（個人收藏）等。五十嵐
派之中較有名的作家，還有道甫之子道甫喜三郎（第二代）、及其門人
清水九兵衛等。

除上述外，江戶時代初期的著名作家，還有古滿休意、休伯、梶
川彥兵衛及其門人久次郎、田付長兵衛等人，兩派皆為將軍家的蒔繪
師，休意的代表作「柴垣鴛蒔繪硯箱」（東京國立博物館藏，彩圖三八），
由此作可以看出他喜以纖細筆法表現自然景象。而梶川派則以小東西

的蒔繪著名，如「印籠」(江戶時代隨身裝藥的小盒，為男性行走時掛在腰間的小容器) 的裝飾。至於京都方面的蒔繪師有鹽見政誠、山本春正 (第一代，1610～1682)。

到了江戶時代後期，各處興起具有地方特色的漆器工藝，過去漆藝是以京都為中心，江戶則主要以蒔繪為中心發展漆藝。詳言之，京都保存傳統的漆藝，相對的，各地方漆藝就以和生活密接而堅固的實用品為主了，其中著名的有津輕的「津輕塗」，能代的「春慶塗」，能登的「輪島塗」，會津若松的「會津塗」，越後村上的「堆朱」，越中高岡的「雕漆」，加賀的「中山塗」，尾張的「一閑張」，紀州的「黑江塗」等。

除地方特色濃厚的漆藝外，於此期開始的漆藝亦開始多樣化，這是因技術開發與復興的結果，例如：高松 (地名) 玉楮象谷創始的「蒟醬塗」，尾張 (地名) 大喜豐助開發的「豐助塗」，城端復興蒔繪中的「密陀繪」 ❶，富山「杣田細工」的復興，輪島「沈金」的發展，特別是刀鞘上的漆藝手法的開發等，真是多彩多姿。

由於平民意識的抬頭，大眾開始使用裝飾性濃的漆藝品，如女士結髮的發達下，簪子、梳形髮釵等的髮飾具發達，材質有木、象牙、玳瑁、玻璃等，而上面裝飾用的漆藝手法有蒔繪、螺鈿、漆繪、雕漆、鑲嵌等；在意匠上追求精緻美，展現工匠細工藝的技巧。而男性流行的裝飾配件「印籠」(前述) 之製作，也是具有各種技巧；當初印籠是用來裝藥的小盒子，便於隨身攜帶，但到江戶時代已成為一種男性裝飾品 (彩圖三九)；印籠本身具有許多花紋外，連繫在印籠帶子端的

❶　密陀繪：用荏油加入少量「密陀僧」(一酸化鉛) 煮沸而成之乾性油，混入顏料後成為一種油質畫料，在奈良時代使用，後消失至近代才又被重視而使用。

墜子，也非常精緻講究，最能顯現漆藝的特色。印籠製作最著名的匠師有古滿巨柳、寬哉及梶川一門等人。

　　漆器工藝中最值得注目的是小川破笠（1662～?），年少時為江戶芭蕉門下的詩人，過著放蕩悠哉的生活，但也常因貧困而煩惱，故以「破笠」為號，破笠到五十歲以後，才建立了被稱為「破笠細工」的獨特漆藝。破笠細工的特色是採用了蒔繪手法，組合陶磁、鉛、錫、象牙、板金、堆朱、玻璃、瑪瑙等材料之鑲嵌方法，來產生「高蒔繪」的效果，使主題具寫實感。破笠是取用中國流行的「百寶嵌技法」，在風格上喜用寫實與裝飾混合法。他的雕刻的印籠、墜子技巧細密，完全不輸給中國清代輸入的象牙雕刻、木竹雕刻等高級品。

第三節　陶磁工藝

　　由於茶道文化的流行，自桃山時代開始，陶藝也出現了革新的創意，產量亦大為增加，製作出來的東西具濃厚美術氣息。到了江戶時代，茶道仍舊興盛，陶藝更展現了其多樣性，除了窯場之外，也有為了鑑賞而製作陶器，因此競相建造具特色的窯。此時陶磁器史上值得一提的是「染付」（青花磁）與「色繪」（五彩）技術的開發，這是受大量輸入中國陶磁器的刺激所產生的。

一、染付

　　所謂「染付」，也就是中國明代的青花或「釉裏青」，為白色胎土上用氧化鈷藍畫上花紋後，上一層透明釉藥，高溫燒成的白底青色花紋的磁器。「染付」始於中國元代，到了十五世紀的明代成為中國陶磁器的中心，技術成熟，除貿易外銷，也將此技術傳到越南、朝鮮半島，

極受歡迎。中國的元明青花於十六世紀時輸入日本，並流傳全國，由於豐臣秀吉在文祿、慶長年間（1950年代）兩次出兵朝鮮半島，雖失敗無功而返，但也因此有歸順的陶藝工匠一起渡日，其中一人李參平，於元和二年(1616)在肥前（現在佐賀縣）有田町泉山發現白磁土礦後，日本才開始製作「白磁染付」。日本自製的「白磁染付」（圖46），由於中國輸入品受歡迎情形之下，自難與之對抗，但是卻也被喜愛中國青花的日本人模仿，而開創了新路。

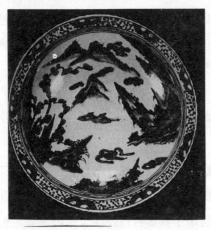

圖46

染付山水文大鉢

17世紀前半

伊萬里

奈良大和文華館藏

二、色繪

1640年代，有田（地名）陶工酒井田柿右衛門（?～1668）採用「色繪」的技法，將白磁的裝飾法加入華麗裝飾，形成「伊萬里燒」的基礎。所謂「色繪」，也就是中國的「五彩」，在燒成的白釉瓷上繪畫赤、黃、褐、綠、紫等色彩釉藥的花紋，然後再燒成的。如以赤色為主調的就日語稱為「赤繪」，便是伊萬里燒的代表作品，傾銷於國內外。

在有田燒製的磁器，由靠近有田的伊萬里港運送至各地下，因而

稱為「伊萬里燒」，當時是以中國樣式為範本製作磁器，以供應日本國內需要，後來傳到歐洲亦獲好評，因而大量傾銷到歐洲，大放異彩。由於開啟傾銷歐洲的大門，伊萬里燒的樣式，也因此起了變化：原本是完全模仿中國的樣式，卻為了和中國磁器有所區別，而在器形與圖樣上做了改變，名稱上亦有區別；將以前的樣式稱為「初期伊萬里」，以後的稱「柿右衛門」樣式，或「古伊萬里」樣式。這就是日本「色繪」五彩磁器出現的經過。

在1670年代到十八世紀初（延寶～元祿）所燒製的「柿右衛門」，其特色在於將「色繪」效果發揮出來（彩圖四〇）；乳白底色上用輕快的筆法，描出澄明的紅、青、綠、黃色彩的花鳥、人物，並留下空白底色。繪畫手法具有狩野派的作風，纖細清潔，正是日本傳統的美感；雖然形與圖樣是以中國的磁器為祖型，但終能將日本式的意匠融入，而產生日本特有的風格。歐洲亦因此而建築窯廠，先試驗製作白磁器，及至1720年代又模仿柿右衛門樣式燒製。

在天和(1681～1683)到元祿(1688～1703)年間，產生了「染錦手」，這是將「染付」（青花磁）與「色繪」（五彩磁）混合使用，並併用金彩的豪華大盤或碗，亦稱為「金襴手」或「型物」。這種「染錦手」是在器物的正中央畫一圓窗形，用染付畫上龍、鳳、壽字、仙人等的吉祥圖案，或是波濤洶湧的海浪圖樣，周圍外側也用青釉表示輪廓，再用「色繪」和「金彩」做出豪華燦爛的樣式，至於圖樣到後來也出現了符合歐洲人情趣的洋船等圖樣（彩圖四一）， 而輸到歐洲加金彩的華麗「染錦手」，也就取代了柿右衛門樣式，而成為「色繪」的代表樣式，並一時取代中國磁器而成為主流。這種樣式恰好符合西歐洲後期巴洛克時期繁複的裝飾風潮，因此在歐洲大受歡迎。「染錦手」這種華麗具中國風味的磁器，在日本國內也廣為流行，直到幕府末期及明治

時代，仍然繼續被踏襲下去。

三、鍋島燒

有田一帶有領地的鍋島藩，在寬永年間設有藩直營窯，以嚴格的品質管理，燒製高級的「染付」、「色繪」，以當時的貴族與上流武家階級為對象，製作出稱為「鍋島燒」磁器，相當於中國「官窯」的等級，其中在有田的北方，大河內亦築有窯，在享保年間(1716～1736)，以盛產色繪磁器著名，白磁底色上有染付，並用赤、綠、黃色繪上圖樣，為日本色繪磁器中最精巧者，大小盤皆稱為「色鍋島」(彩圖四二)，類似中國清代官窯的豆彩手法，但技術上比中國遜色，筆法與繪畫風格接近土佐派，題材以日本本土為主，作品上多用吉祥紋，故適合於饋贈答謝之用。至今世上留存的色鍋島磁器，只有約二十件而已，彌足珍貴。

四、古九谷

和色鍋島作風形成對比的，是「古九谷」色繪磁器，這是位於石川縣的九谷窯所燒製的，也有人說它和伊萬里色繪中的古九谷樣式相似，而有有田出產說，甚至於也有兩者折衷之說，至今仍未能定論。

古九谷色繪磁器 (彩圖四三)，以直徑略大於三十公分左右的大盤和大碗為代表的器形，製品除白磁、染付外，還有琉璃釉、青磁、天目等釉色的磁器，但其染付的花紋和中國陶磁、伊萬里燒等相似。白色的底色上採寒色系，用白、綠、青、黃色的組合，產生鮮艷的色彩效果；圖樣先區分畫面為許多龜甲格，再填畫以花鳥、花草、人物等主題；另外一種為「寬文圖樣」的抽象花紋，產生出現代感。

在江戶時代初期，由中國輸入了大量的磁器，也因而造就了有田

的酒井田柿右衛門開發了「色繪」磁器，在京都則有和有田不同的獨特「色繪」技術發展。

　　京都早在寬永十七年(1640)，即開始燒製「色繪」磁器，這個時期在東山的五條坂粟田口附近築有窯，形成了「京燒」的基礎，並完成了「色繪」磁器。將色繪磁器完成的是野野村仁清(?～?)，他最初在粟田口學陶藝，正保～延寶年間，在京都仁和寺門前築窯燒製，其作品在器底會印上仁清之款，為陶工在製品上有商標的第一人，作品多以茶具為主。

　　江戶時代前期由小堀遠州主張「寂靜之美」，成為當時茶道的風尚，仁清也以此為茶陶意匠的主旨，將色繪加上金銀泥，產生華麗美的色繪茶具，這是仁清自己創立的色繪法，具有典雅之美，也可說是將十七世紀前半金碧裝飾畫的華麗感，移植在陶器之上。在圖樣上有宗達派風、狩野派風、長谷川派風等，色彩上採用赤、黃、紺、紫色，並配上金銀箔、金銀泥等，由於燒製溫度比磁器低，效果不似伊萬里般鮮艷，但頗具日本傳統美的豐富色調。

五、乾山燒

　　同一時期還有廣島縣的姬谷窯，但並不著名。此外值得一提的是讓「京燒」開花的「琳派」尾形深省（乾山，1663～1743）。深省自幼即接觸禪學與漢學，頗具有文人氣質，私淑仁清，在元祿十二年(1699)三十七歲時決定改行為陶工，號乾山，開創乾山窯，此窯是深省接受仁清傳授作陶法後，製作出屬於自己意匠的作品，故稱為「乾山燒」，可惜並未成功，因此他於享保十六年(1731)到江戶，晚年以專作陶與繪畫度日。

　　乾山燒的最大特色，是圖案上的筆觸接近文人寫意畫般，即興而

自由，使用各種染付、色繪的手法，大膽的描繪花草、人物、山水等（圖47）；器種以碗、盤等餐具為主，器形灑脫具趣味，加以深省得到其兄光琳的協助，使琳派的畫風出現在「乾山燒」之中；深省和光琳合作的作品，以「四方盒」（四方形盒子，上有蓋子）最著名。

圖47
銹繪鶴紋方形碟
18世紀前半
尾形乾山作
尾形光琳畫
大阪藤田美術館藏

六、地方磁器

　　由於有田燒（磁器）的原料受限於產地，而且製作上需要高度技術，鍋島藩將製法匿藏不公布之下，並沒有傳到別的地方，因而各地的陶工只好另闢新方法；例如：正德年間(1711～1716)，肥後、天草島的天草石為優秀磁器原料，而九州的磁器窯，有「平戶燒」（長崎縣）、「薩摩元立院燒」（鹿兒島縣）、「中野燒」（福岡縣）等。安永年間四國伊予的「砥部燒」，是以土產的原料燒製的；還有寬政年間東北會津出產的「本鄉燒」，文化初年瀨戶也開始生產磁器，這樣陶磁生產幾乎普及日本每一個角落。

　　京都在寬政年初期，由奧田穎川(1753～1811)製造出優良色繪磁器，讓「京燒」產生新風，「京燒」也由色繪陶器轉移至色繪磁器(彩圖四四)。到了青木木米(1767～1833)、仁阿彌道八時，京燒達到最盛

期，高度技術名工輩出，他們各懷絕技，活躍於江戶時代後期，其中
有些名家到各窯去指導作陶，給地方窯莫大影響。有的被各地大名(諸
侯) 聘請在城堡內或官邸內庭園中建窯燒陶，被稱為「庭燒」， 作品
具精巧的特色。

　　到江戶時代後期，除幕府末期開國（開放港口）後，陶器成為日
本主要輸出品之一外，國內對陶磁器需求增大，產生大規模窯，如有
田、瀨戶等各窯，產量大增。一般陶磁器的碗盤，也成了日常生活中
必需品，對於農村則生產如水瓶、油壺等實用品，如九州「小鹿田燒」、
茨城「益子燒」，至今仍承續傳統繼續在製作之中。

第六章
江戶時代的書法

江戶時代初期出現了三位優秀的書法家：近衛信尹(1565～1614)、松花堂昭乘(1584～1639)、本阿彌光悅(1558～1637)，被稱為「寬永三筆」；他們是受桃山時代書法風格的影響，但也有人將本阿彌光悅、松花堂昭乘、角倉素庵等三人稱為「洛下三筆」。

實際上，寬永的文化直到元祿時期才達到顛峰期，所以「寬永三筆」的名稱，始於享保年以後，他們三人皆學過青蓮院流，之後才各自獨樹一派。

第一節　寬永三筆

近衛流的創始者近衛前久之子近衛信尹，於慶長年間開始在書法上展露頭角。他的書風是將近衛流加入南宋張即之風格，在書卷、色紙、短冊、屏風等創作上，皆有所表現（圖48）。他喜用豪華金銀泥繪裝飾紙，筆調豪放闊達，稱為「三藐院流」，也留有輕妙的墨畫；代表作有「和歌六義屏風」（陽明文庫藏）、「初瀨山屏風」（禪林寺藏）。

松花堂昭乘，書畫皆拿手，在水墨畫與著彩畫上題字的作品不少，書法最初學習青蓮院流，並學習弘法大師（空海）的書法，晚年終自成一家。書風以上代和樣式的流利精巧為目標，致力於復古書法而開

圖48 | 和漢色紙
17世紀初　近衛信尹作　紙本墨畫　京都陽明文庫藏

創「瀧本流」；他使用各種裝飾紙張，希望再現古典美。由於瀧本流易學且實用，門生繼承者多，著名的有：瀧本坊乘淳、法童坊孝以、豐藏坊信海、中村久越、藤田友閑等人；此派及至十八世紀後半葉尚在民間流行。

　　本阿彌光悅為刀劍專家，也是繪畫、陶藝、漆藝的名家，其書法以特異風格而聞名，曾學習平安朝名家書法和宋代書風，後來走出傳統自創新風，稱為「光悅流」。圓熟期的代表名作有「四季草花下繪古今集和歌卷」（畠山紀念館藏）、「鶴下繪三十六歌仙和歌卷」（京都國立博物館藏）、「鹿下繪新古今集和歌卷」（救世熱海美術館藏，圖49）、「新古今集和歌色紙」（西柏林國立美術館藏）等，多採用俵屋宗達華麗的金銀泥之書畫作。

　　除上述以外，他亦用華麗的紙張，配上極端變化的肥瘦墨線製作書畫卷。不過光悅的書法在元和年間逐漸轉弱，不久由於隱居與生病，

圖49｜鹿下繪新古今集和歌卷（部分）

約慶長末年　本阿彌光悅筆　宗達畫

紙本金銀泥下繪墨青　救世熱海美術館藏

書風變為枯淡脆弱，紙張也改用素紙或絹，畫作亦顯得平板乏味。

　　光悅流的第一名家是角倉素庵，也就是「洛下三筆」之一。還有「觀世流」家元（掌門人）黑雪，也常書寫光悅流書法。光悅門生眾多，其中以石田少左衛門和光悅晚年的書風最類似，其他還有秋葉貢庵、尾形宗謙、小島宗真等，皆是繼承光悅晚年書風。光悅流的書法亦在「町眾」之中得到發展。

　　江戶時代初期，倡導由弘法大師（空海）所創始的筆法而形成的流派，稱為「大師流」，藤木敦直(1582～1649)為其中的佼佼者，敦直的書法，曾受伯父藤木成定、湯淺時哉的指導，自己則鑽研弘法大師的書法，這種書風並非完全採用空海的，而是以弘法大師的為基礎，亦受唐式書法的影響，稱為「賀茂流」。敦直的作品多見於神社寺院的匾額

大字，雄渾粗壯，大都不署名。門下的名筆有寺田無禪（？～1691）、荒木素白(1600～1685)、烏山巽甫（？～1679）、佐佐木志頭磨(1619～1695)、竹向雲竹(1632～1703)。

江戶時代中期和樣式的書法家，有三藐院的第四代近衛家熙，號予樂院，為博學的學者，熟悉平安時代的日本字母書法，並熱心研究家傳的古代名家書法，楷書、行書、草書皆擅長，為江戶時代將古典書體加予再現的第一人。

第二節　唐樣書法

近世的書道史上曾有中國明人來日，如黃檗僧隱元等人，他們帶來的新書法稱為「唐樣」。當時在中國，明朝已是滅亡(1644)之後，許多文人、僧侶來日，並歸化為日本人，加上在元和、寬永年間有儒學的流行，這二個因素下，黃檗僧所帶來的唐樣式與文人趣味的流行，給日本書道極大的影響。

江戶時代後期的書法為唐樣式（「唐樣」）的全盛期。承應二年獨立（人名）到長崎，承應三年(1654)隱元隆琦來日，其門生木庵性瑫（人名）、即非如一（人名）亦來日，他們三人所帶來的筆法雄渾大字體，被稱為「唐樣」，由於他們是黃檗山萬福寺的住持，因此稱他們三人為「黃檗三筆」，或稱「隱木即」。實際上，獨立的書法亦相當優秀，曾學習顏真卿、懷素字體，而後自成一家，其書法並不輸「黃檗三筆」。

學習黃檗山唐樣書法者，有北島雪山(1637～1698)、林道榮(1640～1708)，書風雄渾。北島雪山向明人俞立德學習明代文徵明的筆法，並曾向獨立、即非學習書法，而成為江戶時代唐樣書法的先驅，筆法強，具格調。雪山弟子細井廣澤(1658～1735)為隸書、篆刻都優秀的

唐樣書法家，在江戶盡力發展唐樣。道榮學習文徵明、董其昌的書法，玄岱則追隨獨立，與荻生徂徠被稱為「長崎二妙」。

此外學習中國書法的，還有新井白石（1657～1725）、內藤希顏（1625～1692）、伊藤仁齋（1627～1705）及其子東涯、深見玄岱（高天漪）等人。

在江戶時代後期，儒學、漢文學亦普及於民間，江戶、京都、大阪等地的學者、武士、商人，皆學習儒學諸學派，並喜作詩文，愛好書畫，在地方上則由各藩所設的藩校為中心，形成獨自的學術風氣。儒者間使用唐樣，這是中央及地方活躍的知識分子普通所使用的，而相對的「和樣」則被國學者所使用。

在初期儒者中有藤原惺窩（1561～1619）的門人石川丈山（1583～1672），以書法著名。而國學者為中心的和樣書風，有賀茂真淵、加藤千蔭、香川景樹、和芭蕉、契冲、上田秋成等詩人、文學家。江戶時代後期公家的「和樣」代表為「御家流」，用於幕府、大名（諸侯）的公文書上，成為固定化公用書體；而以青蓮院流為基礎的和樣書法，普及於一般平民之間，也造成「三條西流」、「冷泉流」的出現。

在幕府末期，明朝的文人趣味大為流行，因此書法也傾向於文人趣味，重視作詩、書畫、篆刻等教養，如池大雅（1723～1776）、與謝蕪村、賴山陽等著名文人書家，還有祇園南海（1677～1751）、服部南郭（1683～1759）、宮崎筠圃（1717～1774），三人皆擅長於墨竹與山水畫，留有詩書畫三絕的作品，是江戶時代後期文人書畫昌隆的先驅者。

到了唐樣全盛期，獨自開拓書法的，首推池大雅（1723～1776）和良寬（1757～1831）。大雅除以文人畫著名外，書法亦是第一流，他曾向董其昌學習，同時亦學習晉、唐、宋的書法，以楷書為基礎，亦有草書問世，書風上運筆自在流利，常將筆畫線條拉長（圖50）。良寬學

圖50｜飲中八仙歌（左邊部分）

18世紀　池大雅作　八曲屏風　東京根津美術館藏

圖51｜書狀（漢字與平假名）

約文化十一～十二年(1814～1815)　良寬作　私人藏

習懷素的書法，後來以超越和樣、唐樣的領域，創出獨自的書法風格，運筆暢達自然而不做作，頗具超越俗世之美（圖51）。

　　江戶時代後期除早期的宋學、朱子學、陽明學之外，尚有明末清初的學問傳入，有折衷派、考證學派等之出現，也因此開始學習明、清的新書風，當時有許多中國的拓本、法帖（供人臨摹的名人書法搨印本），產生對中國晉、唐、宋、元的書法研究風潮。在這樣對書法的熱心研究下，產生了「幕末三筆」，包括市河米庵(1779～1857)、卷菱湖(1777～1843)、貫名海屋(1778～1863)。

　　市河米庵為詩人，私淑宋代米芾書法，學習中國宋、元、明、清書法，屬於新時代派書法家，擅長楷書、隸書。卷菱湖為草書名家，跟隨龜田鵬齋學詩書，亦學習歐陽詢、李北海書法，擅長篆書、隸書與日本的字母假名，他的書風到明治時代就形成「菱湖流」，流行於世間（圖52）。貫名海屋（菘翁）於京都開設「須靜堂塾」，為知名儒者，

圖52｜米芾天馬賦臨摹本（部分）

　　　1858　市河米庵作　東京國立博物館藏

學習中國晉、唐法帖及傳到日本神社寺院的中國古老抄寫的經文、天平抄寫經文等，尊重空海筆法，然後完成他獨特的書風。他是江戶時代的唐樣第一人，也是第一位脫離模仿中國書法，而創出精妙的書法（圖53）。卷菱湖、貫名海屋兩人皆對六朝～唐朝中國古代法帖與文字學熱心研究後各自創出新書法者，他們兩人可說是古學派的代表。

圖53
七言絕句（部分）
19世紀
貫名海屋作
東京國立博物館藏

　　江戶時代後期的唐樣呈百花爭鳴的盛況，在文人中各人皆學習不同中國名家的書風，如柴野栗山學習蘇東坡，古賀精里學習董其昌，龜田鵬齋學習張旭、懷素，賴山陽學習董其昌、米芾。

　　其他在僧侶當中，初期有澤庵、江月、白隱、仙厓，皆是善於書法者，但到了寂嚴、慈雲、良寬時才出現獨自的風格，其中寂嚴書法向董其昌學習，加入梵字風格，書風特具妙味。

　　簡言之，日本的書法在江戶時代受中國書風的很大刺激而發達，這種影響一直持續到明治時代以後。

第七章
江戶時代的音樂

在寬永十六年(1639)實行鎖國政策之後，江戶幕府在政權上獲得安定，但也因為鎖國而產生了日本民族性較強的音樂，該是這時期音樂的特色。整體而言，江戶時代在安定中促成商業繁榮，町人（商人）抬頭之下，產生了以町人為中心的文化。音樂也是以町人階級的音樂為主流；日本音樂史上稱這時期所產生的音樂為「近世邦樂」。

江戶幕府在政權穩定下，再度復興雅樂，同時由於樂人也移住到江戶城內，致使雅樂成為貴族的音樂，能樂則成為武士的音樂，而三味線（三絃）音樂與箏曲，是平民的音樂；可說由於階級制度的建立，音樂的分野領域也加予固定了，同時音樂政策也成立，各種音樂和相關連的藝能，也逐漸地定下來了。

這時所產生的音樂，多和其他的藝術（如演劇、舞蹈等）相結合而發展，換句話說音樂和劇場的關係密切起來。音樂家們也建立了階級觀念，產生了一種叫做「家元」的師承制度，在一名師之下派系嚴密，這種如同封建社會的技藝界小集團，其階級輩分的意識非常強烈，而且其技藝上的秘訣亦獨門傳授，至今仍盛行。家元制度促使門生嚴守規定外，對藝術家間相互排斥的觀念亦增強，也因此產生許多流派，並且互相對立。

江戶時代除音樂家學習音樂外，也有因教養之目的而要求女子學

習音樂；一般上流階級者學箏，中產階級以下者學三味線。

第一節　江戶時代的三個時期

在音樂史上通常將江戶時代分成三期，前期為元祿年前後(1688～1704)到享保年間(1716～1736)，中期為享保年以後到寬政年間(1789～1801)，後期為化政期(1804～1830)到幕府末期。

前期：

在元祿時期前後，音樂以京都、大阪為中心，在盲人音樂家中確立了以「箏曲」、「地歌三弦曲」為承傳的組織。新種類新曲的製作興盛，而在「人形淨瑠璃」（日本的偶戲）方面，大阪有竹本義太夫（說唱淨瑠璃的演員稱為「義太夫」）創立的「義太夫節」（特定的歌謠調稱「節」），取代了以前的「淨瑠璃」。在京都的都太夫一中創立了「一中節」，而江戶的江戶半太夫創立了「半太夫節」；都各自確立了它獨特的淨瑠璃。此外還有「說經節」的出現。

中期：

到了享保改革後，「遊里文化」（風月場所的文化）發達，在音樂方面亦傾向纖細化，實行細分化；文化的中心也由京都、大阪漸東移至江戶。到享保七年(1722)，幕府對淨瑠璃劇發布禁止令，造成淨瑠璃劇的衰微，而促使歌舞伎興盛。

由一中節分支出來的「豐後節」，被江戶的歌舞伎使用，但由於過分官能化，竟在1739年被禁止。宮古路豐後掾（「豐後節」創立者）的門下各自獨立，便產生「富士松節」、「常磐津節」、「富本節」等。

在京都、大阪,「宮薗節」、「繁太夫節」流行,同時傳入江戶,在江戶除了原有的「半太夫節」以外,又產生了「河東節」。

三味線本為歌舞伎專屬的樂器,由於這些演奏家們大多居住於江戶,因而三味線音樂,竟演變成代表淨瑠璃的音樂。而「江戶長唄」(被簡稱為「長唄」,為三味線音樂之一種)竟成為歌舞伎的中心音樂。

黑澤琴古(人名)將「普化宗」(日本佛教的一派)虛無僧專用的「尺八」(洞簫)音樂加以藝術化,此外江戶時代還有琴學的流行與明樂的普遍。此一時期有「端歌物」(「地歌」的一種)、「豐後節」的流行;同時,以遊里為中心,形成了官能的音樂文化,並實行各種音樂理論之研究,記譜法亦較以前進步,樂譜、歌本、指導書等之編纂之刊行,亦非常鼎盛。

後期:

到了化政期,由於對寬政改革的反動之下,產生了「純粹」的美意識,成為當時的風潮,音樂方面則著重纖細化與技巧的發展;在各種種類的結合下產生了新樣式,本來以歌唱為主的「地歌三弦」與「長唄三味線」, 此時轉向以器樂演奏為主,長唄此時的特點就是增加了伴奏時的間奏,有時故意調高旋律四～五度來合奏(特別稱為「上調子」)。

另外一方面,聲樂的技巧亦進步,有由「富本節」分支出來的「清元節」(由清元延壽太夫獨立後形成的)及由鶴賀新內創立旳「新內節」之流行。山田檢校將三味線歌曲加以箏曲化,而創立了「山田流」,使衰退的箏曲得以復興;箏曲在天保年以後,往組歌方向去實現復古運動。

化政期以後舞蹈亦發達,由歌舞伎產生的「變化物」流行的結果,

將三味線音樂中的數種類組合成舞蹈曲。在京都、大阪發展出用地歌伴奏的「上方舞」（江戶時代指稱京都大阪為「上方」）。在文化大眾化的發展之下，短篇流行歌謠廣泛地受歡迎，不過在京都、大阪和江戶，皆獨自發展。

長久的泰平時期造成文化漸移往商人社會裡，於是地方上民俗藝能、民謠等都開始發展，例如覺峰（人名）再度復興了一弦琴，中山琴主和葛原勾當兩人共同創出的二弦琴，亦在地方上流行。至於琵琶音樂方面，有「平家琵琶」以外的「盲僧琵琶」、「薩摩琵琶」等出現，主要在九州地方流行。

文政時期由金琴江傳入的中國清樂，吸收了前代的明樂後，稱為「明清樂」，流行至明治中期。過去江戶時代遊藝人（江湖藝人）使用的樂器——胡弓（胡琴），此時竟成為藝術音樂的樂器，到江戶中期有胡弓和三味線、箏合奏的新風格（三曲的起源），不過到了明治時代胡弓被尺八取代了，直到大正時代，才被宮城道雄拿來做為獨奏或合奏用的樂器。

第二節　偶戲淨瑠璃

淨瑠璃是用手推動戲偶的一種戲劇，演出者清一色為男性，發展初期戲偶只有頭部，及至十七世紀時始發展出完整的身軀部分，到了十八世紀時由於製作技巧獲得高度發展，使戲偶更精緻了，甚至於其眼部、手指和眉毛都可以活動，尺寸大小約為三呎至四呎高的大型戲偶，因此操縱者也由一人增至三人。一般在戲中的主角戲偶有極複雜的內藏機關，至於次要的角色或女性角色，在造形上通常較為簡單。

戲偶的主要操作師、樂師、說唱者均穿著和式傳統禮服，而次要

的操作師、舞臺助理則穿著黑衣、戴黑面罩，還有開場報幕者，也同樣著黑衣戴面罩。開場報幕者一般先報出劇名，並介紹三味線彈奏者及說唱太夫。說唱太夫是整個戲劇的氣氛帶動者，他配合著三味線，表達出各個戲偶的喜怒哀樂情緒，或說或唱。

舞臺為前方稍低的窄長形，同時依劇情使用許多道具（如扇子、刀、琴等），佈景占重要地位，因需隨著劇情而作更換。舞臺上設有許多機關，如昇降裝置使佈景能夠上昇或下降，同時也有旋轉舞臺的發明。

淨瑠璃風行於十八世紀，後來由於歌舞伎的發展，而漸趨沒落。

第三節　淨瑠璃的音樂

一、何謂「淨瑠璃」

一般所謂「淨瑠璃」除了指「人形淨瑠璃」以外有時也指其所用音樂，也就是說唱音樂的一種，也有用於三味線音樂的分類用語，多用於演劇上，產生於室町時代。在江戶時代成立了許多流派而繁榮；由成立的地方可分為京都、大阪的「上方淨瑠璃」與江戶的「江戶淨瑠璃」。

詳言之：淨瑠璃的諸流派，可分為「人形淨瑠璃」（偶戲）及「歌淨瑠璃」兩大類。「人形淨瑠璃」為義太夫節成立以前的古流派，總稱為「古淨瑠璃」，而義太夫節稱為「當流」（現在「當流」則指江戶時代的「義太夫節」）。古淨瑠璃在十八世紀以後被「義太夫節」壓倒而衰微，由此系統轉成歌曲性豐富的「歌淨瑠璃」，「歌淨瑠璃」為宴席時以演奏為主的流派，也成為歌舞伎常用之流派；歌舞伎用的就稱

為「歌舞伎淨瑠璃」。歌舞伎使用的淨瑠璃作品，依使用場合與種類可分「舞踊劇淨瑠璃」、「道行淨瑠璃」、「時代狂言淨瑠璃」、「世話狂言淨瑠璃」四種。

簡單說「淨瑠璃」就是發生在近世，和三味線結合而發達的說唱音樂的總稱，種類很多；初期的淨瑠璃被戲偶劇所採用，後被歌舞伎吸收成為主要腔調之一。

二、淨瑠璃的由來與發展

淨瑠璃的名稱由來，是以牛若丸和淨瑠璃姬之間的愛情故事為題材，所產生的「淨瑠璃姬物語」（別名「淨瑠璃十二段草子」），因而得名。淨瑠璃成立年代不明，不過應該是在室町時代中期左右。最早在說故事之前先有一段朗讀，後來演變為曲譜，同時琵琶師們用琵琶伴奏或用扇子打拍子來說唱；在三味線傳來後，琵琶師們改用三味線來伴奏。這種說唱音樂在江戶時代大為發展，最早用三味線來演唱淨瑠璃的是澤住檢校（人名）。

澤住檢校的門生目貫屋長三郎，他和偶戲主演者引田淡路掾（「掾」為江戶時代淨瑠璃的太夫藝名）兩人合作，創造出淨瑠璃和戲偶結合的形式，也就是今天「文樂」人形淨瑠璃的開祖。淨瑠璃到了江戶時代，由澤住檢校、瀧野檢校發展出來的三味線伴奏淨瑠璃，在京都與大阪獲得發展，並從盲人手中轉至明眼者，也進入江戶，除「人形劇」（偶戲）之外，亦用於歌舞伎，至此淨瑠璃成為平民的音樂。

在大阪的「義太夫節」、京都的「一中節」、江戶的「河東節」出現之前的淨瑠璃諸派，皆稱為「古瑠璃」。「古瑠璃」的特色是故事內容非現實的，多為空想的，缺乏戲劇要素，音樂以旋律為主，同時說故事者多為一邊操縱（用手推動）戲偶一邊說唱，但觀眾只看得到戲

偶；彈奏三味線者大多是盲人。在江戸時代的古淨瑠璃說唱者，有薩摩淨雲(1593～1673)和杉山丹後掾，淨雲的風格為華麗花俏，丹後掾則較具鄉土味；不過兩人皆非盲人，同時皆以江戸為發展中心。

　　由薩摩淨雲系統中產生了「金平節」、「外記節」，「金平節」是由櫻井丹波少掾（人名）所說唱的淨瑠璃，以坂田公時之子金平為主人翁的故事；「外記節」是由薩摩外記直政（人名）所說唱的，而由「外記節」中又產生出「大薩摩節」（由大薩摩主膳太夫說唱的）。杉山丹後掾的系統中產生了「肥前節」（由江戸肥前掾說唱），由「肥前節」產生了「半太夫節」（由江戸半太夫說唱），而由「半太夫節」產生了「河東節」（由江戸太夫河東說唱），其中「外記節」和「大薩摩節」被「長唄」吸收而保留下來。

(1)河東節

　　「河東節」為江戸太夫河東（十寸見河東，1684～1725）在江戸開始的淨瑠璃，河東曾拜江戸半太夫為師，享保二年(1717)獨立成一個流派，稱為「河東節」，特色是說唱者在簾子後面述說，成為河東節的慣例，當時替河東彈奏三味線的名家是山彥源四郎。

　　河東節在曲風上，旋律頗富起伏，節奏較快速，音域高，旋律優美，輕快的音色和技巧，頗具品味。河東節的曲子，以第四代河東所作的「助六所緣江戸櫻」最為著名，到了第六代河東以後，新曲創作停滯，呈現衰退狀態。

(2)義太夫節

　　在明曆三年(1657)江戸大火下，劇場燒毀，因此淨瑠璃轉向京都大阪發展，當時的代表者有京都的宇治加賀掾，大阪的井上播磨掾，

山本土佐掾等人，其中由井上播磨掾的系統產生了「義太夫節」，由山本土佐掾的系統產生了「一中節」。

「義太夫節」是由竹本義太夫(1651～1714)所開創的淨瑠璃，他曾向清水理兵衛（井上播磨掾之弟子）學習淨瑠璃；竹本將井上播磨掾和宇治加賀掾兩人的淨瑠璃加以折衷，並加入其他的音樂，自己改名竹本義太夫，並設立「竹本座」（劇場），形成了和古淨瑠璃不同的新淨瑠璃。竹本採用尊稱為「元祿時代三大文學」之一的近松門左衛門的劇本，內容是現實故事戲劇化，自此將偶戲往純戲劇方向發展。竹本和近松門左衛門合作，將義太夫節的藝術洗鍊度增加，最著名之代表作為「曾根崎心中」（日語「心中」：為情殉死），可說淨瑠璃是在竹本手中形成明確的形式。

義太夫節的特色，為現存淨瑠璃中故事性強的流派，較重視口白的部分，曲中分「詞」的部分、「節」和「地合」的部分，詞的部分用於對話而無伴奏，節的部分歌唱的要素較強，是用三味線伴奏具旋律的歌曲，而地合的部分說的要素較強，用三味線伴奏，節、地合的部分，主要是用來說明敘景的。

義太夫節是和「人形劇」（偶戲）結合而發達的音樂，配合偶戲的動作而說唱，節拍變化明顯，有時無節拍處為說話的地方；同時所說唱的人物，依角色與表情一定要使觀眾清楚明白。演出時以偶戲的形式演出，演奏者原則上為太夫和彈奏三味線者各一人，有時太夫增為兩人是用於齊唱時；伴奏的三味線為大型的，音色厚重。

義太夫的後繼者為竹本政太夫，近松門左衛門替他寫了名作「國姓爺合戰」（以鄭成功為主角），具有高度的文學性。義太夫節的全盛期，約在享保年到寶曆期(1716～1763)，主要是由於戲偶和操縱戲偶的技術發達，及圓形舞臺的發明，促使演出技術發展，名作數量多，

加上說唱者對劇中人物表現優秀,使義太夫節在當時完全壓倒歌舞伎。不過,到了明和年間(1764～1771)以後,義太夫節逐漸衰退,並且反而逐漸被歌舞伎壓制,但是義太夫節的音樂創作仍持續進行。到了幕府時代末期,有「素人義太夫」與「女義太夫」的盛行。

(3)一中節

「一中節」是由都太夫一中(1650～1724)在京都所創立的淨瑠璃。一中曾向都越後掾學習淨瑠璃,後來獨立自成一派,稱為「一中節」,風格溫雅厚重、旋律圓滑流暢,和「河東節」並列為有品味的淨瑠璃之一。

一中歿後,繼承者有其子若太夫 (第二代)、一中的門生都秀太夫千中 (第三代) 及另一弟子都金太夫三中 (第四代),其中第四代的三中,在享保年間移住江戶,和「河東節」組合成交互演奏的形式,自此後一中節移往江戶,並在江戶流行。

第四代歿後,一中節衰退,直到第五代千葉嘉六,聘請河東節的名三味線彈奏者山彥新次郎(為山彥源四郎之弟子),努力復興一中節。山彥新次郎之子第二代序遊,創立「菅野派」,而第二代序遊的門人「都一閑齋」開創「宇治派」,到這個時候一中節就分成都派、菅野派、宇治派三派。

(4)豐後節

一中節都太夫一中的門人都國太夫半中(1660～1740),為京都人,在其師一中歿後獨立,並在享保十五年(1730)改藝名為宮古路豐後,創立「豐後節」;後來榮獲「掾」的封號而稱「宮古路豐後掾」,在江戶演出成功後大為流行,當時坊間甚至流行豐後掾的髮型及他在和服

外罩的短外套。

　豐後掾所說唱的淨瑠璃，為新作的殉情故事之淨瑠璃，頗具魅力，同時說唱方式也非常帶煽情意味，但因當時江戶發生許多殉情事件，而在元文四年(1739)以風紀上理由被政府禁止演出。豐後節後派生的淨瑠璃稱為豐後諸流，有「常磐津節」、「新内節」、「宮薗節」、「繁太夫節」等，其中「常磐津節」又支生出「富本節」，由「富本節」又支生出「清元節」。

(5)常磐津節

　「常磐津節」的創立者為常磐津文字太夫(1709～1781)，是宮古路豐後掾的高徒，在豐後節遭彈壓後仍繼續留在江戶努力復興，寬保二年(1742)終於得以再度上演，文字太夫也於延享四年(1747)改宮古路的姓為常磐津，自立門戶。文字太夫將豐後節改成優雅高尚的淨瑠璃，而自成一個流派，後來並成為歌舞伎舞蹈的伴奏，常磐津節逐漸將軟弱而艷麗的性格淡化，並加入如義太夫節般的豪快、勇壯性格。

　常磐津節是和歌舞伎舞蹈結合而發達的，多為易於舞蹈的曲子，節奏拍子為中庸的，說話部分和歌唱部分平均，是溫和的淨瑠璃，和義太夫節的性格較接近，感覺上較為厚重，發聲法自然樸素，技巧面較少。

　標準演出形態是三味線兩人，太夫三人所組成；而現在為了配合舞臺效果而增加人數，伴奏上以三味線為主，有時亦加入「囃子」(鼓與笛合奏稱「囃子」)，演出時太夫和三味線彈奏者並排坐在舞臺上，讓觀眾也看得到。不過現在的演奏多脫離歌舞伎而以演奏會的形式演出。

　替文字太夫彈奏三味線的名家是佐佐木市藏（第一代，?～1768),市藏歿後改由岸澤式佐（第一代，1730～1783）彈奏，岸澤傳至第五代，

因和第四代文字太夫不和而獨立，於萬延一年(1860)成立「岸澤派」。第五代式佐(1806～1866)為著名作曲家，代表作有「將門」、「靭猿」、「乘合船」、「勢獅子」、「三世相」等名曲。

替常磐津節作曲的是三味線名人鳥羽屋里長（第一代，1738～?），其名曲有「關扉」、「古山姥」、「子寶三番曳」等；不過後來鳥羽屋里長轉而投效富本。

常磐津內部紛爭不斷，家元相爭、分派獨立、復歸等很複雜，但仍能保持而發展下去，主要是因其曲風適合歌舞伎的舞蹈，而成歌舞伎中不可或缺的一部分。

(6)富本節

由常磐津節分支出來的「富本節」，創始者為富本豐前掾（第一代，1716～1764），他是宮古路豐後掾的門人，在豐後節被幕府彈壓後，投入宮古路文字太夫（常磐津節創始者）門下，在常磐津獨立後，富本由常磐津中分派出來。在寬延一年(1748)建立「富本節」，並改名富本豐志太夫；寬延二年榮獲「掾」號，改名富本豐前掾（第一代)，和常磐津一樣，是和歌舞伎結合而發達。

富本的後繼者為其子第二代豐前掾，相當具有才華，使富本節更流行，代表曲之一為「其俤淺間嶽」。不過在第二代歿後，富本節就逐漸衰微，特別是被富本節的分派「清元節」所壓倒。

(7)清元節

「清元節」是清元延壽太夫（第一代，1777～1825）所創立的，在淨瑠璃派中屬於新派；清元本為富本節第一代高徒富本齋宮太夫(第一代)的門人，並襲名為第二代齋宮太夫。在其師歿後和第二代富本

豐前掾不睦，故退出富本家返回大阪，後來再回到江戶並在劇場演出，但是被富本指責其使用齋宮太夫之名不妥，憤而在文化十一年(1814)和富本切斷關係，改名清元延壽太夫，成立「清元節」。

清元節的曲風瀟灑風雅，恰好投當時江戶大眾所好，同時因代代掌門人對當時的流行與愛好極為敏銳，將之配合曲風創作演出，因此壓倒富本節而獲得大眾歡迎。

清元節是輕快瀟灑的淨瑠璃，是和歌舞伎的舞蹈結合而發達的，具強烈的江戶人性格；發聲法採用人為的，故頗具技巧性；高音的地方常用假音演唱，產生出柔和音色，是唱歌要素較強的淨瑠璃。伴奏三味線採用小型的，音色柔和清澄。演出形態以三味線兩人，太夫三人為原則，現代的清元節則增加人數，除三味線伴奏外也加入囃子，現在也有以演奏會的形式演出，傾力於脫離歌舞伎的方向，努力創作淨瑠璃，產生許多優秀的曲子。

為第一代延壽太夫彈奏三味線的名家，是清元齋兵衛(清澤萬吉)，他也是位優秀作曲家，留有「權八」、「保名」、「累」等名曲。

文政八年(1825)第一代延壽太夫，在由劇場返家的路上遭到暗殺，真兇一直不明；第一代歿後，由其子繼承第二代延壽太夫(1802～1855)，又稱「名人太兵衛」，是第二代延壽太夫之後的藝名，他將清元節推向隆盛期。

(8)新內節

豐後諸流中的一派創作了「新內節」，新內節的名稱由來，是取自第二代鶴賀新內的藝名，新內節包括「富士松節」、「鶴賀節」的系統，總稱為「新內節」。

「富士松節」為富士松薩摩掾(1686～1757)於延享二年(1745)創

作的，富士松薩摩掾為宮古路豐後掾的弟子之一，在豐後節被禁止後，薩摩掾自立成一流派，其門人之一的富士松敦賀太夫(1717～1786)於寶曆一年(1751)獨立門戶，並改名鶴賀若狹掾，成立了「鶴賀節」。若挾掾為一優秀作曲家　，代表作有「明烏」(「明烏夢泡雪」)、「蘭蝶」、「伊太八」等為新內節之名曲。

若挾掾的門人鶴賀新內（第一代），雖是名人，但其弟子第二代新內（1747～1810，為盲人）由於才華洋溢，因此就以第二代新內之名為這一流派的總稱。

自天保年間(1830～1843)以後，新內節脫離劇場的演出，而成為「街頭」（街上露天演出）、「座敷」（室內演出）形式演出的淨瑠璃。由於不受歌舞伎的限制，是較能保持豐後節性格的淨瑠璃。

新內節的音樂特色是曲子有前奏，但前奏有數種的前奏存在，配合著曲子的性格選擇使用，同時由於不和歌舞伎結合，故節拍變化多，視劇情而巧妙用高低音域對照的方式演出。三味線演奏精緻，淨瑠璃說唱時常用長音，有時說唱的音高比三味線還要高些。

到了文化、文政期(1804～1829)，新內節開始有新的特殊演奏形式，也就是街頭賣藝的形式，這是太夫和彈三味線者兩人一組，在街頭演奏的形態。彈奏的三味線具特殊的旋律，稱為「流浪賣藝的三味線」，樂曲由既存樂曲中取得，普通是太夫邊彈奏邊說唱，三味線則彈奏「上調子」，由於是邊步行邊彈唱，故節拍緩慢。

至天保年末，出現了優秀演奏家富士松魯中(1797～1861)，倡導「富士松淨瑠璃」，傾力發展新內節，也替新內節吹入一股新氣息，因此富士松被稱為新內節中興之祖，留下的名曲有「彌次喜多」、「正夢」等。

(9)其他派別

豐後諸流中還有一派是「宮薗節」，為宮古路豐後掾的門人，宮古路薗八（第一代）在京都所創，本稱「薗八節」， 到了第二代薗八改藝名為宮薗鶯鳳軒，因此改稱為「宮薗節」。 後繼者為其門人第二代鶯鳳軒，但因無建樹而走向衰退一途。宮薗節和新內節的類似點頗多，同時殘留有京都的風格；代表曲有「鳥邊山」。

其他的派別，還有「繁太夫節」，始祖為大阪人的豐美繁太夫，亦是豐後掾的門生之一，豐美並無後繼者，但繁太夫節流傳於大阪盲人「地歌」（三味線音樂的一種，演唱者均為盲人）演奏家之間，竟為地歌所吸收。

第四節　歌舞伎的形成

歌舞伎為日本演劇的一種，形成於十七世紀初期，由於當時廣受歡迎，遂成為江戶時代的主要戲劇形式，雖常受幕府的禁演阻礙，但仍能盛況不減地持續下去。在幕府沒落後成為日本主要的戲劇，也是今日代表日本的古典戲劇。

歌舞伎最早是由女性表演的，稱為「女歌舞伎」，在寬永六年(1629)時遭禁止，後改由年輕男子扮演女子，稱為「若眾歌舞伎」（日語「若」為年輕），但也在承慶一年(1652)遭禁止年輕男子演出，只剩下成年男性演出的歌舞伎（「野郎歌舞伎」）。

初期的歌舞伎是舞蹈表演上加入短劇的形式，直到1664年才出現第一個兩幕的歌舞伎，在元祿期(1688～1704)之後，才漸往戲劇方面發展，到了十八世紀末期，歌舞伎仍大量地襲用淨瑠璃劇場（偶戲),除

使用其劇本，亦採用同舞臺機關。歌舞伎經過長期發展，主要是吸收「能樂」、「淨瑠璃」，和民間歌舞的表演與曲調，漸形成戲劇形式；在享保末期到寶曆年間（十八世紀中葉），歌舞伎受歡迎的程度，已凌駕淨瑠璃之上了。

歌舞伎的重要作家有近松門左衛門、竹田出雲(1691～1756)、河竹默阿彌(1816～1893)等人。一般將歌舞伎分成三類：歷史劇、生活劇（包括滑稽劇與時事劇）及舞劇，大多數的歌舞伎為通俗劇，由於十八世紀的歌舞伎戲碼很長，演出需耗費一日，近代的歌舞伎演出，則擷取自各劇的部分，或片段的組合。

舞蹈是歌舞伎的基本，歌舞伎的舞蹈將真實情感與行動以形式化的手勢與姿態表現，迄今歌舞伎的角色全由男人扮演。至於角色的服裝，皆以歷史服裝為根據，但由於歌舞伎並不著重歷史的正確性，所以常在一劇中出現不同時代的服裝。服裝的形式與顏色大多為素淡，演出中有時需由著黑衣的助手幫忙整理服裝。

歌舞伎的音樂伴奏以三味線為主，多用於歌唱與講述時，腔調有淨瑠璃、長唄等。音樂師一般穿著和式傳統大禮服坐在舞臺上，但所坐位置會隨劇本而有所不同，有時在特殊情況時，部分樂師會坐在舞臺佈景後面。

舞臺原本使用能劇形式的舞臺，後來受淨瑠璃劇場的影響，加入了升降、旋轉舞臺，至十八世紀加上前舞臺，1725年左右出現了「掛橋」，為一升起的走道，由舞臺連接至觀眾廳後面的小房間，因此舉頗受歡迎，1780年又增加第二條掛橋，但在1920年以後，第二條掛橋被廢止，只有在需要時才臨時安置。舞臺佈景不講究逼真性，同時很多佈景按照象徵習性使用，例如白色可代表雪，藍色可代表水，灰色可代表地平線等。道具由象徵的到具象的都有，和中國京劇道具類似。

十九世紀舞臺面擴大到與觀眾廳同寬，觀眾廳被區分成許多四方的區域，觀眾則坐在草蓆上欣賞。1878年歌舞伎劇場引進煤氣燈光，到了十九世紀晚期，舞臺燈光獲得嶄新發展，使歌舞伎至今舞臺燈光照明效果非常優美。

演員大多需要畫臉，利用化粧來象徵他們的性格，基本上為白底上繪紅、黑、藍、棕色之圖案，女性角色則為白底，只在眼角上擦紅色。歌舞伎的演藝多為世襲行業，每個家族各有其藝名系統。

一齣歌舞伎可分成四部分：一、說明地點及狀況，並介紹人物。二、故事發展與關鍵。三、舞蹈。四、音樂高潮與結束。

第五節　長唄

所謂長唄是指江戶歌舞伎舞蹈的伴奏音樂，也就是以三味線為伴奏的音樂，是長篇的歌曲，長唄的發展過程，包含許多要素，如「謠曲」、「狂言」、「地歌」、「民謠」及各種淨瑠璃技法等。同時除了舞蹈曲、劇場音樂外，也有純鑑賞用的。

長唄確立於寶永年到享保年間(1704～1736)，也稱做「江戶長唄」，長唄的種類很多，可分為兩大類：一是歌舞伎的曲子，包括歌舞伎舞蹈曲、舞蹈劇曲、效果音樂。二是和歌舞伎無關的曲子，包括「座敷長唄」、「祝儀曲」、「獨吟曲」、「宣傳曲」、「物語曲」等。

長唄起源於江戶，在元祿年間(1688～1703)發達於京都、大阪，然後再度轉入江戶，元祿時期江戶的長唄和京都、大阪的長歌，性格本來相同，但後來因環境而使兩者性格產生差異，江戶長唄指的是歌舞伎音樂，主要用於舞蹈伴奏，為華麗花俏的音樂。京都、大阪的長歌，則是在盲人手中育成，並傳承發達，是較具鄉土味，以旋律為主

的音樂（日語「長唄」的「唄」，與「歌」相同，發音也同）。

　　將三味線用於歌舞伎，始於元祿年末期，屬於京都演奏名家市川
檢校系統的三味線名家杵屋勘五郎(1619～1699)，為杵屋系譜的第三
代嘗試使用，竟成為歌舞伎使用三味線的開端。當時，從京都、大阪
曾有地歌演奏家前來江戶演唱，促使初期的歌舞伎亦使用京都、大阪
的「地歌」音樂。

　　在享保年到寶曆年間(1716～1763)，歌舞伎更上一層樓，特別是
舞蹈劇盛行，其伴奏音樂——長唄也就隨之發達，同時在稱呼上去掉
「江戶」二字而簡稱「長唄」。當時的長唄可說是以江戶風格作曲的地
歌，主要是以唱歌為本位的，到了文化、文政期(1804～1829)，長唄
由地歌中分離，確立了長唄的性格，亦兼具江戶氣質。同時由於三味
線技巧發達下，作曲家在曲子中也插入三味線器樂的間奏部分，以表
現三味線的技巧。

　　此時期流行「變化物」，所謂「變化物」，就是由數個短編的舞蹈
接續，演員很快速的換裝跳舞，屬歌舞伎舞蹈的一種，因此作了許多
短編舞蹈曲，如「越後獅子」。同時長唄和豐後系的常磐津、富本、清
元等的淨瑠璃，有交互分擔演奏的情形出現，使淨瑠璃具有曲子的特
性。

　　另外，由於大名（諸侯）喜歡在自己的邸宅（其構造接近小宮殿）
內演出長唄，所以有「座敷長唄」（「座敷」為和式座席）的出現，這
是屬於演奏會用的長唄，代表作有「老松」、「吾妻八景」、「秋色種」
等，其特色為插入一段長的間奏，應是受箏曲、地歌的影響吧。

　　長唄在這個時期還有兩種：一種稱為「大薩摩物」，這是淨瑠璃中
的大薩摩節和長唄合併產生的。另一種為「荻江節」，屬於長唄的分支，
創立者荻江露友（第一代，?～1787），他將長唄以「座敷風格」演唱，

曲目雖是長唄，但是在演唱方法上有所改變。到了第四代露友時，把地歌曲目加入，並創作新曲，使荻江節普遍。

到了天保、慶應期(1830～1867)，「變化物」和淨瑠璃交互演奏的情況減少，反而「座敷長唄」開始流行，這時期長唄的特色，是曲子與歌詞的內容反映出武家的趣向。

幕府末期的長唄出現新樣式，有取材謠曲的長唄，被稱為「端唄」（由三味線伴奏的小曲、和歌），及宣傳用的長唄等。可見長唄在幕府末期自行發展出更廣大的領域。著名作曲家與演奏家，有第四代杵屋六三郎、第十代杵屋六左衛門、第二代杵屋勝三郎、第十一代杵屋六左衛門、第三代杵屋正次郎等。

長唄的特色為華麗而花俏，除三味線音樂外亦加入「囃子」，插入長間奏的曲子較多，器樂性強，也和豐後節系統的淨瑠璃交互演奏；並吸收了大薩摩節，將淨瑠璃曲風加入之後，使說話的要素更加濃厚。長唄所使用的三味線為小型的，音色輕快；演奏形態為唱者一人，三味線彈奏者一人的組合，有時也用唱者十人，三味線彈奏者十人。現在的長唄多脫離舞蹈曲，而以演奏會形式演奏。

第六節　箏曲、地歌與尺八

箏曲和地歌，早在元祿年間(1688～1703)已經開始交流，到了現在已被認為是一個種類。演唱箏曲和地歌，在江戶時代皆為盲人的專業工作，兩者均在成為家庭音樂後而獲得發達。

一、箏曲

箏曲是由八橋檢校(1614～1685)創始的，也可說他將江戶三味線

歌曲箏曲化。八橋檢校是平曲、三味線的能手，曾學習過「筑紫箏」
（十六世紀初，由九州筑紫善導寺賢順創始之樂器），並將筑紫箏曲加
以改作與編曲，還加上新的創作曲，以箏為主奏樂器，制定了「箏組
歌十三曲」、「箏曲段物三曲」（「組歌」為藝術歌曲，「段物」為器樂
曲），就是今日生田流、山田流箏曲的濫觴。

　　八橋檢校的另一個建樹，是改革箏的調弦法。筑紫箏採雅樂箏的
調弦法，為律音階（為小音階，類似自然小音階），八橋檢校將它改為
包含半音的五音音階：「都節音階」，也就是陰音階。這種音階成為近
代日本音樂代表的五音音階。

　　生田流箏曲的始祖是生田檢校(1655～1715)，於元祿八年(1695)
創始，生田為八橋檢校弟子北島檢校的門生，是盲人作曲家，其在日
本音樂史上最大的功績，是將箏和三味線的合奏曲加以發展，促使箏
曲的普遍。

　　生田為了使藝術音樂的地歌和箏能一起合奏，開始將箏和三味線
組合；為了箏和三味線的合奏，生田在奏法上也做了種種的改革，例
如將箏的技巧擴大，將三味線的手法活用等，同時為了配合三味線的
調弦，而對箏的調弦法下工夫，並產生新的調弦法。生田將彈奏箏時
使用的假指甲改成角形，演奏時演奏者的跪姿與箏成斜面。生田流在
江戶時代以關西為中心發展，流傳至今。

　　另一個箏的流派為山田流，是由山田檢校(1757～1817)在江戶創
始的。當時的江戶有筑紫箏、三橋檢校系的箏曲，但都未獲得普遍。
山田檢校曾跟山田松黑學習過箏曲，深知山田松黑的箏曲不合江戶人
的口味，因而立志創作新曲；他以淨瑠璃中的河東節和謠曲為主，創
作出說話要素強而以箏伴奏的歌曲。除了作曲之外，山田也將箏的樂
器加以改良，使音量加大，彈奏時使用的假指甲，也由角形改成圓形，

並將自創曲出版(1809)。

山田流的音樂是以聲樂為基本，以箏為主奏樂器的箏曲；山田檢校和其後繼的山田流箏曲家，除了自己的創作作品外，也將組歌、地歌包含在內，所以山田流也可說是將三味線音樂箏曲化的箏曲流。

山田將地歌加入箏曲中，但箏只彈奏地歌的三味線旋律的八度音，或齊奏而已，因此在文化年間(1804～1817)，大阪的市浦檢校，針對此創出「替手式箏曲」，所謂「替手」是指為了合奏效果，而在原旋律上作出的第二旋律。市浦檢校可能是受西洋音樂的影響而創出「替手式箏曲」，這種箏曲的出現，將兩種音色不同的樂器，對等的合奏出不同的旋律，為箏曲開創了新機。

後來京都的箏名家八重崎檢校（約1776～1848）使用松浦檢校、菊岡檢校、石川勾當、光崎檢校的作品，譜了箏的「替手」，也就是為「替手式箏曲」編曲，使箏和三味線對等發展，同時兩種樂器旋律的獨立性強，將箏的技巧更往前推進一步，強化了箏曲和地歌的交流。八重檢校的曲子具有京都風格，給人優雅與纖細之感，稱為「京流手事物」或「京物」。

在幕府末期的箏曲方面，比較特殊的現象，有光崎檢校和吉澤檢校的箏曲復興運動，也可說是箏曲的文藝復興期，是箏曲邁向近代化的開端，這裡所謂復興運動，包括復古和新箏曲的創作。

光崎檢校（？～約1853）出生於京都，為八重檢校的門生，早期受其師的影響，多作地歌的「手事物」及為箏的「替手」編曲，但對箏成為三味線從屬的地位不滿，而立志為箏作曲，他作出為二臺箏合奏的「五段砧」，是高音和低音的器樂合奏曲；這種新樣式的曲子及其演奏形態，為音樂史上第一次出現，成為日本新音樂的先驅，影響了明治期和現代的箏曲。

除了「五段砧」，光崎於1837年作了「秋風之曲」，更貫徹了復興箏曲的精神，完全脫離地歌的性格，回歸箏曲的原來面目。全曲為六段的形式，前半為器樂的部分，後半為箏組歌的形式（歌的部分），歌詞取材自白居易的「長恨歌」中，在調弦上也用特殊的「秋風調」。

名古屋的吉澤檢校(1800 ～ 1872)受光崎檢校箏曲復興運動的影響，成為光崎的後繼者。吉澤檢校為知識分子，學過國學，對和歌造詣亦深，他將舊有的地歌歌詞，改採用「古今和歌集」中的和歌為歌詞，並加以作曲，完成了「古今組」，這是組歌形式的箏曲，共有五曲，除「千鳥之曲」為「手事物」形式外，其他四曲是以歌曲為主，箏伴奏的箏曲，調弦上同樣採用特殊的「古今調子」。

二、地歌

自江戶時代以來地歌由盲人音樂家傳承為主，是屬關西地區的座敷音樂、家庭音樂的三味線音樂，樂器間奏部分比重高；包括無歌詞的器樂曲，由三味線和箏和胡弓、尺八、笛之一的合奏形式就稱為「三曲」。地歌曲的分類有三味線組歌、長歌、劇場歌、謠曲、端歌、淨瑠璃物、作物、手事物等。

三味線音樂的兩大系統：一是伴奏的淨瑠璃，這是以說話為主而發達的，另一系統是以歌唱為主，在江戶時代產生了三味線組歌、長歌、端歌。

自寬政期(1789～1800)開始，淨瑠璃中的永閑節、繁太夫節、半太夫節等，成為盲人音樂家的演奏曲目，總稱為「淨瑠璃物」。其中繁太夫節現在已從淨瑠璃中消滅了，故目前存留在地歌中的曲目非常貴重。

三味線組歌為最古老的三味線伴奏之藝術歌曲，在江戶時代有和

三味線原旋律略為不同曲風的「破手組」出現，稱為「破手組」是指將原旋律（「本手組」）曲風打破之意，和本手組略為不同的，是歌詞為七七七五的近世調，本手組則採用當時流行歌的歌詞或民謠，為不規則的詞型。「破手組」三味線的演奏法比本手組發達，因此曲子較有變化，曲中並加入了無意義的歌詞，將母音拉長唱，歌詞多為卑俗的，著名的作曲家為柳川檢校。

另外以歌唱為主的長歌，亦屬於地歌的一種，由於三味線組歌定型化，使大眾失去興趣，因此在寬文、延寶(1661～1680)年間出現了長歌，在歌詞上比組歌高尚，曲子也較為依歌詞而作。比長歌遲些出現的「端歌」，是完全脫離三味線組歌的曲風與性格，常用於歌舞伎舞蹈的曲子，也常用於酒宴上，包括了多種多樣曲子，亦屬重要的藝術歌曲。

江戶時期的地歌，最重要的是「手事物」，自元祿期(1666～1703)開始有作曲家為表現三味線的技巧，而特別為三味線音樂作曲，這就是「手事物」的由來，如早期作品「三段獅子」（佐山檢校作曲）。到了寬政期(1789～1800)，這種傾向在大阪發展，常在歌唱曲子中插入很長的器樂間奏部分，並稱這個間奏部分為「手事物」；當時的代表作曲家有峰崎勾當，作品有「殘月」、「越後獅子」、「東獅子」等，另外一位著名作曲家是菊崎檢校，代表作為「西行櫻」。

此外還有將「手事物」做較特別形式的組合：前歌－手事－後歌的三部構成，形式為在前歌之前有前奏，演唱完前歌之後，中間部分為三味線表現的手事，最後為後歌，後歌之後有後奏音樂的三部形式。

在寬政期於大阪產生的「手事物」，在京都有松浦檢校（？～1822）作地歌的「手事物」，和大阪的「手事物」不同的是松浦的「手事物」較洗鍊，同時藝術價值較高，他的代表曲有「深夜之月」、「宇

治巡」、「四季之眺」、「四個民」等。松浦的後繼者有菊岡檢校（1792～1847）、石川勾當、光崎檢校等人，他們將這種地歌在京都加予發揚光大。

三、具神秘感的普化尺八

「普化尺八」為普化宗（屬於禪宗的一派）的「虛無僧」所吹的洞簫，也稱「虛無僧尺八」。虛無僧是以吹奏尺八來代替讀經的，在鎌倉時代即存在，到了室町時代就普及全國，至江戶時代普化宗成了獨立的宗派，其宗徒——虛無僧得到幕府的認可，並將「尺八」做為虛無僧專用的法器，一般人禁止使用；同時普化宗也獲得許可，可以在江戶的寺中設立教授尺八的寺務所。虛無僧是頭戴深如桶狀的編笠，隱藏面部之行旅托鉢僧。

普化尺八為宗教音樂，虛無僧多為武家出身之和尚，學識教養較高，所以普化尺八的音樂藝術性高。普化尺八為前四孔後一孔的五孔樂器，基本上長為一尺八寸，因此稱為「尺八」。

江戶時代普化尺八的名家，有黑澤琴古(1710～1771)，他本為藩士，後來成為浪人，流浪各地並收集古曲，同時他自己也作曲，並將古傳三名曲（「虛鈴」、「霧海箎」、「虛空」）加入，使他成為傳統尺八的指導者。

黑澤琴古的後繼者為其子第二代琴古，他將既有的曲子合成三十六曲，稱為「本曲」，成為今日「琴古流尺八」之來源。在京都普化宗的本山之一：明暗寺，亦有不少尺八高手。明暗寺系的尺八後來形成「明暗流」；而琴古流的門人宮地一閑，也創設「一閑流」，但後來又為琴古流所吸收，及至明治以後就消失。

普化尺八音樂為宗教音樂，頗具神秘感，同時原本的曲子為無節

拍的音樂，有時會在有節拍的曲子中插入自由節奏的部分。嚴格來說，在音程上要完全以五線譜表現，是較為困難的，因為它含有比半音小的微音程，約為全音的四分之一左右。

第七節　明清樂及其他音樂

一、明清樂

所謂「明清樂」是指明代末期以後移植日本的中國民間音樂之通稱，而在明治時期流行的「明清樂」，是將一部分的「明樂」曲放入「清樂」中，故總稱為「明清樂」。樂器種類包括管樂器、弦樂器、打擊樂器；使用工尺譜，多為齊奏形式。

明樂是在明崇禎年間(1628～1644)由來日的魏雙候(1613～1689)，將當時中國的民間音樂帶來所形成的。魏雙候為安南貿易船主，寬文六年(1666)決定移住日本，1672年歸化成日人，改名鉅鹿，並曾上京在宮內演奏明樂。雙候之曾孫魏皓（?～1774）曾在京都教授明樂，門生超過百人，但是明樂並未獲得普遍，直到明治初年，由松浦沖翁（默齋）再度推行復興，使樂曲的一部分被清樂吸收。

中國清代的民間音樂（日語稱為清樂）在日本普遍，是在化政時期(1804～1830)以後，當時前來長崎的清朝商船中，船主和乘客多人會演奏，而由在長崎遊學的日本文人學習後才逐漸普遍化，其中最著名的清人名手是金琴江，他在文政八～十年(1825～1827)滯留在長崎，將其樂技傳授給僧侶遠山荷塘（荷塘一圭，?～1831)與醫生曾谷長春。後由荷塘與長春帶到江戶，稱此樂為「清樂」並加以推廣。

長春的門下有渡邊崋山、畫家平井均卿的兩位女兒、平井連山

(1798～1886)、長原梅園(1823～1898)傳承,並使清樂普遍。平井連山在大阪推廣的清樂由其養女第二代連山(1862～1940)傳承下來。在大阪流行的明清樂,對箏曲的明治新曲有很大影響。長原梅園在東京以「梅園派」廣傳清樂,也用月琴演奏「端唄」、「俗曲」類。

另一派清樂,是由文政年間或天保初年(1830～1844)來日的林德健(音齋)帶來的,他教導長崎的穎川連(春漁),並將清樂廣傳。穎川門下有鏑木溪庵(德胤,1819～1870)在江戶推廣清樂。林德健的另一位門生三宅瑞蓮,其後繼者為門生曾根乾堂及其女小曾根菊,除承襲傳承曲外,也將長崎方言改編,以月琴為中心演奏。

此外,在江戶時代末期,有許多長崎遊學者由清人直接教授清樂,如九州博多地方,在明治二〇年代有演奏清樂的楢崎樂團之出現(由楢崎富子、岩吉等組成),在風月場所亦流行,同時也普及一般家庭。在明治時期「明清樂」和日本音樂(邦樂)、洋樂形成鼎立局面,不過在日清戰爭(甲午戰爭)時停止流行,而且輕便的樂器月琴,也被二弦琴的改良樂器——大正琴所取代。

二、其他音樂

(1)雅樂

雅樂在平安時代被制定為宮中儀式演奏的音樂,包括有「神樂」、「外來音樂」及受外來音樂樣式影響的歌曲,內容包括有音樂伴奏、舞蹈、聲樂和器樂。

雅樂在室町時代末期開始衰微,除了少部分的樂人居住在京都為宮中儀式等演奏外,大都散居各地;到了江戶時代,在大名(諸侯)間有「雅樂」愛好者的出現,德川將軍家光(第三代),曾在寬永三年

(1626)，於京都二條城舉辦雅樂會，並在江戶城內紅葉山家康廟的祭祀法會時演奏雅樂，同時家光在寬永十九年(1642)選了八名（也有一說七名）雅樂家移住在江戶，稱為「紅葉山樂人」。

(2)能樂

德川家康愛好「能樂」，在當局的保護與獎勵下，竟成為武家的音樂，同時能樂中所具有的平民性格漸趨淡薄，音樂家們亦暫時停止創作，而傾力於增加能樂的洗鍊度，對整體的要求更嚴格。當時江戶時代共有「四座一流」一詞的出現，所謂的「座」指的是劇場，當時的四座為觀音、寶生、金春、金剛，一流為新產生的「喜多流」。

(3)說經節

江戶時代前期就有「說經節」（說經）的出現。說經是僧侶將經典上的佛教哲理，解釋成令人易懂的講經方式，在平安時代即存在，到了中世將內容通俗化，同時加上段落，稱為「說經節」；到了江戶時代，因為加入了三味線的伴奏與戲偶的操作而盛行，可說是採用說書方式講經的一種曲藝。

「說經節」的全盛期，是在寬永年(1624～1643)到元祿年(1688～1703)之間，後來因淨瑠璃的興起而衰退，部分被淨瑠璃吸收。到了寬政年(1789～1800)，說經結合一種通俗化的祭文，而成為「說經祭文」，後來在明治時代，加入其他的三味線音樂而成為「改良說經節」。

(4)端唄‧歌澤‧小唄

幕府末期出現了「端唄」、「歌澤」與「小唄」等形態的歌曲。「端唄」是短篇歌曲之意，為三味線伴奏的歌曲，最早出現在江戶時代初

期，但是到了幕府末期發展成高尚的音樂。「歌澤」是由武家和町人(商人)一起產生的歌曲，可分為二派，一為歌澤（寅派），一為哥澤(芝派)。「小唄」則是清元（派別名，前述）的人在業餘時所作的曲子，到了幕府末期，在清元等豐後系統的淨瑠璃中，或在曲子中插入端唄，使清元風格的端唄獨立，或依照相同樣式作新歌曲，稱為「江戶小唄」，簡稱「小唄」，不過小唄真正的流行，是在明治時代以後。

第八章
明治維新至現代的建築

第一節　洋式建築之出現

　　由幕府末期到明治時代(1868)，受到了西洋的直接影響而產生了日本近代建築。首先，幕府因安政條約(1858)的簽約，對外開放了長崎、神戶、函館港口，而歐美貿易商人在外國人居留地興建商館、住宅與教會等，這些建築稱為「殖民地建築」，形成了異國的風情。其住宅特色是有寬廣的陽臺，如長崎的舊克拉伯住宅（1863，圖54）。教會的遺跡有長崎的大浦天主堂（1864，圖55）。

　　受到外國人設計興建的建築樣式之影響，加上當時明治政府對建築的「西歐化」非常關注，促使在日本的木匠師傅們也開始興建洋式住宅，稱為「擬洋風建築」，除磚造外大都是木造，外壁上漆白石灰泥或橫板及玻璃窗，代表性建築師為清水嘉助(1816～1881)。嘉助向橫濱居留地的外國人技師學習，在東京建造了「築地旅館」(1868)、「第一國立銀行」(1872)、「為替銀行三井組」(1874)，係採用了和洋折衷樣式。

　　自嘉助開始，在各地產生了模擬洋式建築，在長野、山梨縣採用石灰泥牆壁，產生洋式感，例如松本的「開智小學校」(1876)，而山

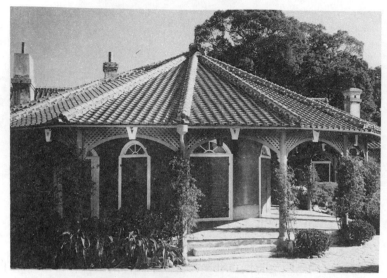

圖54 舊克拉伯住宅
文久三年(1863) 長崎

圖55

大浦天主堂

元治元年(1864)

木、磚、瓦造

天主教長崎大司教區

形縣則受北海道的洋式建築（為塗白漆的木板，橫釘成牆）影響，使用木板釘成的風格（如山形市的「濟生館」。圖56）。除此外地方都市

圖56
舊濟生館本館
明治十二年(1879)
山形市
木造

的廳舍、學校也都採用這種模擬洋式建築，目前遺留下來的建築物，還有「舊新瀉稅關廳舍」(1869)、「舊三重縣廳舍」（現移「明治村」，1879）、「舊山梨縣東山梨郡役所」（現移「明治村」，1885）、「舊睦澤學校」校舍、「慶應義塾三田演說館」(1875)等。

　　幕府末期到明治初期的洋式建築，多由木匠設計，比起歐洲的建築，自是略遜一籌。明治政府在西歐化政策下，於明治十年(1877)以後招聘一流的建築師，建造了真正的磚造、石造洋式建築。最初來日的是英人土木技師華特斯(T. J. Waters)，在大阪建造了「造幣寮」（「寮」為宿舍，1871），為石造希臘神殿風格，其中客廳的「泉布觀」（1871，圖57）為磚造二樓建築，有石柱的陽臺，是當時典型的外國人住宅。華特斯亦參與銀座磚造街(1873)的建設。

圖57 │ 泉布觀

明治三年(1870) 石、磚二層建築 大阪

　繼後陸續受聘而來的，還有法國人建築家伯安魏樂 (C. de Boin-vill)，建造了工部大學校本館（1887，東京）， 義大利人卡貝列迪(G. V. Cappelletti)，建造陸軍參謀本部（1881以後，東京）， 英國人康德 (Josiah Conder, 1852～1920) 等， 其中尤以康德貢獻最大， 其建築有上野博物館(1882)、鹿鳴館(1883)、尼可拉教堂、磚造街的「三菱一號館」(1894) 等， 同時他任教於工部大學的造家學系（現在的東京大學建築學系），教導日本學生正式的建築學，培養不少日本建築家，他稱得上是日本近代建築之父。

　德國人伯克曼 (Wilhelm Böckmann，1832～1887) 與恩迪 (Hermann Ende, 1829～1907) 受政府委託於明治十九、二十年 (1886～1887)相繼來日。當時明治政府計畫建設東京日比谷地區的官廳街，這是除了美化首都之外，並希望整個東京西歐化所訂定的計畫。政府首

先完成了日比谷地區之後，1873～1877年又建設了銀座磚造街，1889年開始修改東京市區。伯克曼和恩迪兩人合組設事務所，設計了「司法省」(1895)和「東京裁判所」(1896)，採用了真正的新巴洛克樣式。

　　由於康德熱心教育下培養出二十一名弟子，其中最活躍的有辰野金吾(1854～1919)、片山東熊(1854～1917)、曾禰達藏(1853～1937)和工部大學校中途退學而留學美國的妻木賴黃(1859～1916)四人。

　　辰野金吾為康德的後繼者，亦擔任帝國大學建築學科的教授，對教育有所貢獻，此外他還使用國產石材和磚，建造了文藝復興樣式的「日本銀行本店」(1896)，金吾的作品外觀頗具紀念碑性格，不過內部設計上卻顯得較貧弱。

　　片山東熊建設了奈良、京都的「帝國博物館」；還以凡爾賽宮、羅浮宮為藍本，建設了「東宮御所」(舊赤坂離宮，現在的迎賓館。圖58)，他

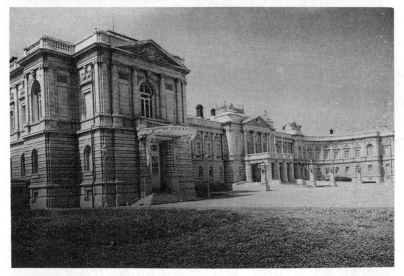

圖58│東宮御所（舊赤坂離宮，現迎賓館）

　　　明治四十二年(1909)　片山東熊　東京

被譽稱為宮廷建築家。曾禰達藏開設了事務所，協助康德設磚造街，並建造了歌德式風格的「慶應義塾」圖書館(1909)。妻木賴黃為官廳建築家，建造政府的行政建築物，代表作係以文藝復興樣式為基礎，加上新巴洛克風格，建蓋了舊橫濱正金銀行本店（為現在的神奈川縣立歷史博物館，1904）。以上三人被稱為明治建築界之三雄。

上述為日本最早的洋式風格建築家們，他們的表現，使希臘式、羅馬式、文藝復興式、巴洛克式的建築樣式在日本紮根。

明治時代後半期，在中日、日俄戰爭勝利下，國粹主義亦反映在建築上，產生了木造社寺風格的公共建築，這是對洋式風格的反動，代表建築有由伊東忠太(1867～1954)設計的「平安神宮」(1895)，長野宇平治設計的「奈良縣廳舍」(1895)，妻木賴黃、武田五一設計的「日本勸業銀行」(1899) 等。當時對日本之建築應該採用洋風式、和風式、折衷風式等各有多種主張，但並未獲得一致的結論。

第二節 折衷式的抬頭

由於明治二十四年(1891)發生濃尾地震，對磚瓦屋的耐震性產生了懷疑，加上第一次世界大戰，日本在工業、技術發達下，在建築結構上轉向鐵骨建造或鐵筋、混凝土建造，竟成為現代建築條件之一。

最早的鐵骨建造於1890年中期，鐵筋混凝土則出現在1900年代中葉。這種新技術亦影響到和式建築，再加上關東大地震，使磚造與石造建築終於劃上句點。

由大正時期到昭和初期，辰野金吾所培育的第二代建築家，開始產生自覺性，配合新的技術，更為近代建築添加新味，他們的建築樣式不再承襲過去的模仿，不管是和式或洋式，均將各種樣式混合的傾

向獲得肯定。

　　稱得上洋風式折衷派的建築家，有橫河民輔(1864～1945)，他在美國學習了合理主義、工業主義，主張建築以實用為第一目的，於是，他以美國的一般造形，建造了「株式證券交易所」、「帝國劇場」等。同一傾向的辰野金吾，設計了「東京中央停車場」(1914)，櫻井小太郎設計了「三菱銀行本店」(1922)，而有「樣式建築之鬼才」稱呼的岡田信一郎(1883～1932)，設計「大阪市公會堂」(1918)、「明治生命館」(1934) 等。而將建築視為藝術的是長野宇平治，他將希臘的古典主義樣式帶入日本，成為日本最早的自覺古典主義建築家，作品有「三井銀行神戶支店」。

　　屬於和式折衷派的建築家，有大江新太郎「明治神宮寶物殿」(1921)、岡田信一郎「東京歌舞伎座」(1924) 等。滿州事變後川元良一反映國粹思想設計的「軍人會館」(現在的九段會館，1934)、渡邊仁設計的「東京帝室博物館」(現在的東京國立博物館，1937) 等，也是屬於這一派的代表作。

　　還有以中國、印度的東方情調來探求日本樣式(可稱為東方樣式)，也在這期產生，以伊東忠太為其代表，他的作品為「築地本願寺」。伊東對東方古代建築頗有研究，其設計的建築的確具東方趣味。此外還有以世紀末歐洲的新樣式為標榜的武田五一，他設計了「福島行信邸」(1905)。辰野、片岡事務所於北九州設計了「松本邸」(1910)，也是值得一提的。

第三節　現代的建築（第二次大戰前後）

一、主張自由的分離派

在大正期後半期，有一批年輕建築家出現，他們主張對歷史的樣式加以全盤否定，追求完全自由的造形。這個現代化建築運動，是由分離派和其小會派所開始的。

分離派建築會發表宣言：主張要和過去樣式分離，讚美以內心所湧出的創造力，意圖創造新建築。這是由東京帝國大學1920年（大正九年）畢業學生：堀口捨己(1895～)、山田守(1894～1966)、石本喜久治(1894～1963)等人組成，這便是現代建築運動的先驅。嗣後近代建築運動，終於在1930年代慢慢形成了。他們在造形上對德國表現派與荷蘭阿姆斯特丹派有所共鳴，作品有「平和紀念大正博覽會第二會場」（堀口捨己，1922）、「東京中央電信局」（山田守，1926）、「朝日新聞東京本社」（石本喜久治，1927）等。

受到分離派的刺激，由大正末期到昭和初期，有「創宇社」、「國際建築會」等的小團體，亦起了響應。

二、二次大戰以前

至昭和期受到德國包浩斯 (Bauhaus) 的國際建築思想和現代建築思想傳入的影響，促使日本現代建築的萌芽；這種思潮排除一切的裝飾性，追求機能的合理性，表現出簡潔的線與面之美感，影響頗大。

由於受到這種影響，日本近代建築家留學歐洲，或作國際交流，並在第二次世界大戰前舉行現代運動，這是由1936年組成的「日本工作文化連盟」所策劃的。

這時期的作品有吉田鐵郎(1894～1956)的「東京中央郵局」(1933)、山口文象(1902～1978)的「日本齒科醫專附屬病院」(1938)、村野藤吾(1891～1984)的「十合百貨店」(1935)、「宇部市民館」(1937)、山田守的「東京遞信病院」(1938)、谷口吉郎(1904～1979)的「慶應義

塾日吉校舍」(1938)，堀口捨己的「大島測候站」(1938)、坂倉準三(1904
～1969)的「巴黎萬國博覽會日本館」(1937)等。以國粹的日本味建築
取勝的，有前川國男(1905～1986)和以日式傳統建造「若狹邸」(1937)
的堀口捨己，不過戰前建築界的主流，仍是歷史樣式的建築。

　　嗣後受戰爭的影響，建築設計也大為銳減，同時國粹主義又再度
興起，造形上以日本式屋頂樣式為主，設計上出現沈滯現象。在第二次
世界戰爭中，日本現代建築留下了十年空白，不過也有少數的佳作產生，
如佐藤武夫的「岩國徵古館」、村野藤吾的「近鐵橿神宮車站」等。

三、二次大戰以後

　　戰後復興期的五〇年代建築，承續了三〇年代的樣式，木造建築
的代表，有谷口吉郎「藤村紀念堂」(1947)，為紀念大文豪島崎藤村
的建築物；堀口捨己的「八勝館御幸之間」(1950，圖59)，係為戰後
天皇家族建造的。戰爭紀念建築物有丹下健三(1913～)於1949年發表
的「廣島和平中心」計畫案，村野藤吾依此完成了「廣島平和紀念聖
堂」(1954)，白井晟一(1905～1983)「原爆堂計畫案」（發表於1955
年），依此計劃產生谷口吉郎的「千島淵戰沒者墓苑」(1959)，今井兼
次(1895～)的「日本二十六聖人殉教紀念設施」。

　　在韓戰爆發下，日本工業迅速發展，經濟也高度成長，都市再度
繁榮，建築上的現代主義和社會主義、現實主義的對立思想，也傳到
日本，產生了包浩斯理念的批判，而要求更具震撼性的造形與具國際風
格的現代建築，產生不少佳作，如丹下健三的「香川縣廳舍」(1958)、
浦邊鎮太郎(1909～)的「倉敷國際旅館」(1963)、大江宏(1913～)的「香
川縣文化會館」(1966)、大谷幸夫(1924～)的「國立京都國際會館」
(1966)等具日本風格的現代建築。

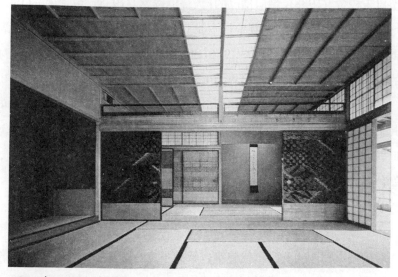

圖59│八勝館御幸之間

昭和二十五年(1950) 堀口捨己 名古屋

　由於日本建築界已具國際性的實力，因此「國際建築家聯合(UIA)」亦在日本設立「日本建築家協會」(1956)的日本支會。這時期值得注目的作品，有丹下健三設計的「東京都廳舍」(1957)、「國立屋內總合競技場」(圖60)和萬國博覽會的「祭典廣場」，佐藤武夫(1899～1972)設計的「旭川市廳舍」(1958)，前川國男設計的「京都會館」(1960)、「東京文化會館」(1961，圖61)與「埼玉會館」(1967)，還有菊竹清訓(1928～)的「萩市民館」(1968)，磯崎新(1913～)的「大分縣立大分圖書館」(1966)，槙文彥(1929～)的「立正大學熊谷校舍」(1967)與「代官山集合住宅」(1969)，吉村順三(1908～)的「愛知縣立藝術大學」，蘆屋義信(1918～)的「駒澤體育館」等。

　由於都市建築的技術發展與進步，設計上傾向於巨大化，而出現了超高層建築。室內設有空調，使建築步向大型化、複合化、設備化

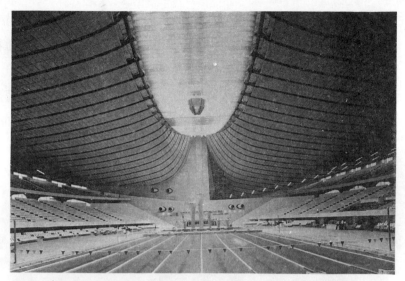

圖60｜國立屋內總合競技場

昭和三十九年(1964)　丹下健三　東京

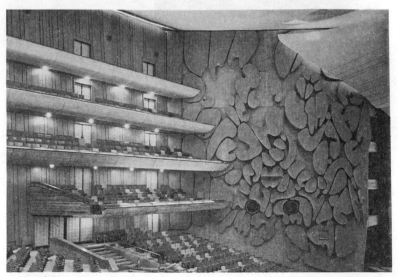

圖61｜東京文化會館

昭和三十六年(1961)　前川國男　東京

與現代化。相對於此種潮流，也產生具地域主義強，風格獨特的建築，例如前川國男使用磚瓦建造的「岡山美術館」(1964)、「崎玉縣立博物館」(1971)，白井晟一使用當地石材建造的「懷霄館」(1975，圖62)，山本忠司(1923～)的「瀨戶內海歷史民俗資料館」(1973)，村野藤吾的「日日大樓」，為外觀具現代化，細部具日本古典味的建築。

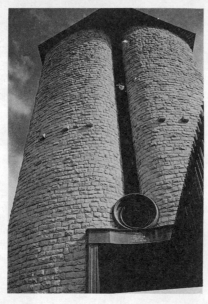

圖62
懷霄館
昭和五十年(1975)
白井晟一

　　現在日本的建築界仍以現代主義為中心，同時也產生了超越現代主義的後現代主義，追求自我的理想，但在造形上尚未趨明朗。代表家有磯崎新（筑波中心大樓），毛綱毅曠（釧路市立博物館），石山修武（幻庵）等。

第九章
明治維新至現代的雕塑

第一節 洋式雕塑的出現

本屬於日本雕刻主流——佛教雕刻，到了室町時代就開始逐漸衰微，明治維新時受到更大的打擊，明治政府的歐化政策，神道的國教化，廢佛毀釋之下，佛教雕刻邁向衰退一途，也影響了佛像雕刻師們的生計。當時江戶的雕刻名家高村光雲(1852～1934)，由於佛像需求量銳減之下，也只好雕刻洋傘的柄頭，以求生計，便是最好的例證。

一、從牙雕到洋式雕塑

由於港口的開放，和歐美各國進行交易之下，明治初期開始流行象牙雕刻，它們由宗教中解放，而成為鑑賞把玩的對象；這種以象牙為素材，具精細技術及日本風俗、花鳥為主題的雕刻，受到歐美人士的愛好，成為貿易品，造成牙雕的全盛時代，也為雕刻師們開創了另一條大道；當時牙雕的名匠有石川光明(1852～1913)、旭玉山(1848～1923)、島村俊明(1853～1896)等人。

到了明治一〇年代後半，將精緻小品牙雕形狀擴大的木雕又復活了，明治時代的雕刻可說分成：朝著西洋方向的雕塑和改良傳統木雕

兩大類。

明治九年 (1876)，政府創立了工部美術學校，同時聘請義大利的雕刻家拉古沙(Vincenzo Ragusa, 1841～1927)來日指導，將洋式雕刻技術正式的移植至日本。拉古沙在日熱心傳授，先教授油土塑造，再由石膏翻模到大理石雕刻及建築裝飾法等基礎技術。他一直滯留至1882年，工部美術學校廢止才返回義大利。

受到拉古沙教導的明治著名雕刻家有：大熊氏廣(1856～1934)、藤田文藏(1861～1934)、佐野昭 (1866～1950左右)、小倉惣次郎(1843～1913)、菊地鑄太郎(1959～1944)等，其中大熊留學歐洲，並製作日本早期的銅像，小倉門下也孕育了以大理石雕刻著名的新海竹太郎(1868～1927)與北村四海(1871～1927)。

除拉古沙外，明治十四年 (1881) 留學義大利的長沼守敬 (1857～1942)，於明治二十年(1887)歸國，亦教授西洋雕刻，可稱為洋式雕塑的開拓者。

明治二十年(1887)美國哲學家與東洋美術研究家費諾羅沙(Ernest Francisco Fenollosa, 1853～1908)，和岡倉天心共創「東京美術學校」，這是以復興國粹主義的傳統運動為目標而設立的 (詳情後述)，雕刻科以傳統的木雕技法為主，聘請竹內久一(1857～1916)、高村光雲、石川光明(1852～1913)、山田鬼齋(1864～1901)等為教授，他們在明治二十六年 (1893)，於芝加哥萬國博覽會中展出的作品，竟成為明治期木雕的代表作，包括：竹內的「伎藝天」、高村的「老猿」 (彩圖四五)、石川的「白衣觀音」，其中高村的作品，將相當寫實的表現技法滲入傳統的雕技中，開創了木雕的新風貌。

另一方面，由於工部美術學校的廢止，加上傳統木雕的興盛，洋式雕塑暫時停止活動，直到洋畫抬頭，才又挽回頹勢。明治二十二年

(1889)，以洋畫為中心的「明治美術會」成立，雕刻部門有長沼守敬的活躍，此外還有菊地鑄太郎、大熊氏廣也參加。

明治二十九年「白馬會」成立，雕塑方面有菊地鑄太郎、小倉惣次郎加入，使洋式雕塑展現出新機運。明治三十一年東京美術學校新設西洋雕塑教室，翌年（三十二年）塑造科和木雕科各自獨立，第一代教授即為長沼守敬。長沼之後由藤田文藏繼承，培養了白井雨山(1864～1928)、渡邊長男(1876～1952)、武石弘三郎(1878～1963)及高村光太郎，他們於明治三十年(1897)組成了「青年雕塑會」。

明治三十七年(1904)設立了「太平洋畫會」，由德國留學歸來的新海竹太郎(1868～1927)和北村四海(1871～1927)擔任雕塑部指導教授。

對抗著興盛的洋式雕塑，產生了推行日本雕塑意識的團體，是在1907年由岡倉天心擔任會長的「日本雕塑會」，會員有米原雲海(1869～1925)、山崎朝雲(1867～1954)、平櫛田中(1872～1979)等六名新銳雕塑家。

明治四十一年(1908)在第二屆文展中，大放異彩的青年雕塑家為朝倉文夫(1883～1964)，他畢業於東京美術學校的翌年，即以作品「闇」參展而獲獎，此後連續獲獎多次。初期代表作「守墓者」（守墓者，圖63）於明治四十三年(1910)參加第四回文展獲得最高的二等獎，作品上冷靜地把握住自然主義，具有堂堂風貌。

明治末年相繼由歐洲歸國的青年雕刻家，皆強烈受羅丹的影響，其中有荻原守衛(1879～1910)，係在明治三十四年(1901)渡美，本想做畫家，後來見到羅丹作品深受感動，竟立志成為雕塑家，明治三十九年(1906)到法國學雕刻，並認識了羅丹，他在風格上深受羅丹的影響，作品處理大膽，具生命力的動態感，表現出現代雕塑的性格。代

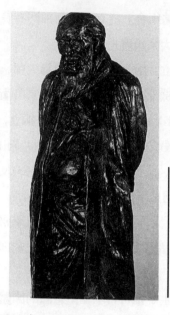

圖63

墓守（守墓者）

明治四十三年(1910)

朝倉文夫作

石膏

東京朝倉雕塑館藏

表作有「坑夫」、「女」等。可惜他在歸國後兩年，以三十歲急逝。

二、強調個性與主觀

　　另一受羅丹影響的歸國作家為高村光太郎(1883～1956)，他是高村光雲之長男，在東京美術學校雕刻科畢業後留學歐美，十分崇拜羅丹，著有不少介紹羅丹之翻譯與評論；作品格調高，具豐富的動感。

　　他們兩人對現代雕塑產生了刺激與影響，亦為現代雕刻開拓了新途。

　　最受荻原守衛影響的是「再興美術院」雕刻部作家，包括中原悌二郎(1888～1921)、戶張孤雁(1882～1927)、石井鶴三(1887～1973)、藤井浩祐(1882～1958)、保田龍門(1891～1965)、橋本平八(1897～1935)、新海竹藏(1897～1968)、山本豐市(1899～1987)等人。其中中原的雕刻具構築性；戶張的作品多為柔軟抒情而具動感的小品；石井則追求造形的骨架，他們提倡尊重個性與主觀主義，反映出大正期的

雕刻。

　　受羅丹影響的大正期作家尚有藤川勇造(1883～1935)，他留學法國時曾為羅丹的助手，但仍建樹出自己的風格，作風為堅實的寫實主義，作品穩健而具量感。歸國後成為「二科會」的會員，成為其創設雕刻部的中心人物。受藤川指導的作家有菊池一雄(1908～1985)、早川巍一郎、堀內正和(1911～)等人。

　　大正期的雕刻主要以官方展的「文展」、「帝展」和在野的「院展」、「二科展」為主展開的。

　　由大正末期到昭和初期雕塑，大致可分為二類：一為受義大利雕刻的刺激與影響。二是抽象雕刻的發展。

　　大正末期到昭和初期間的日本雕塑，可以看出受到羅丹之後法國雕刻家的影響（例如羅丹弟子布魯特爾〔Emile Antoine Bourdelle，1861～1929〕)，作家如金子九平次、清水多嘉示(1887～1945)、木內克（1892～1977，圖64）等人，均在法國跟他學習後歸國的。其中清水多嘉示成為「國畫會」雕刻部的軸心人物。

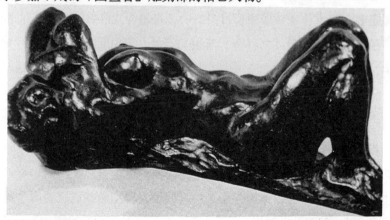

圖64｜睡著的女人

昭和二十六年(1951)　木克內作　銅　東京國立近代美術館藏

　　大正末期前衛的新興藝術運動，以立體派和構成主義的立體造形最為醒目（例如：立體派的雕刻家淺野孟府），而由村山知義(1901～1977)、木下秀一郎、柳瀨正夢等新派藝術家組成的「三科造形美術協會」，則以構成主義的立體造形為展覽作品。此外還有仲田定之助、岡本唐貴的作品，亦相當接近達達主義，可惜作品並未留存下來。

第二節　現代雕塑的確立

　　昭和一年(1926)齋藤素巖(1889～1974)與日名子實三(1893～1945)主張將建築和雕刻結合，而組成「構造社」。同年金子九平次加入「國畫創作協會」新設的雕刻部，到了昭和三年(1928)「國畫創作協會」改組成「國畫會」，並有高村光太郎、清水多嘉示、高田博厚(1900～1987)等人的加入，但到了昭和十四年(1939)「國畫會」雕刻部解散。同年「新制作派協會」成立，係由「國畫會」系的柳原義達(1910～)和「造型雕刻家協會」的本鄉新(1905～1980)合流下所組成的，並有「國畫會」新進作家佐藤忠良(1912～)、舟越保武(1912～)等人的參加。菊池一雄也脫離「二科會」而加入，成為昭和期雕刻團體的一大系統，發展鼎盛。

　　昭和期作家柳原義達的作品，顯現出由寫實到具象的強烈轉變，佐藤忠良的作品簡素且具魄力，舟越保武則追求內在精神的造形化。

　　木雕方面，高村光雲在明治期受洋式寫實主義的影響，將傳統雕技法採用寫生的功夫，使木雕開創了新局面。更進一步使傳統木雕近代化的是明治末期「日本雕塑會」的米原雲海與山崎朝雲，後繼者屬於大正初期「再興日本美術院」新設雕刻部的成員，包括平櫛田中(1872～1979)、佐藤朝山(1888～1963)、吉田白嶺(1871～1942)、內藤伸

(1882～1967)等四人；其中平櫛以復興傳統木雕的精神，研究天平與鎌倉時代的佛像雕刻，在大正期後半到昭和初期，產生不少傑出的作品。

　　同時在官設美展中木雕的新人輩出，有澤田晴廣（政廣，1894～1988）、三木宗策(1891～1945)、長谷川榮策(1890～1944)等人。院展中則以佐藤朝的弟子橋本平八(1897～1935)最為傑出（圖65）。將木雕本質賦予性格的，是高村光太郎和石井鶴三，均有優秀的作品問世，同時他們也確立了現代雕刻的精神。

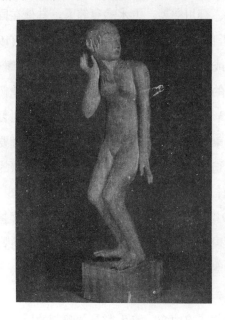

圖65
在花園遊玩的天女
昭和五年(1930)
橋本平八作
木雕
東京藝術大學藏

第三節　戰後雕塑的多樣化

　　戰後(1945)，脫離了軍部壓抑的藝術界，接受了外來的現代主義思潮與自由風氣的鼓舞，可是在雕刻界的新創作活動，比繪畫要晚些出現，主要原因是雕刻仍長期為寫實主義所獨占，這是由於朝倉文夫

以優秀的描寫力及明快的寫實風格，造成日本雕刻界對寫實主義傾向的一邊倒，並長期的支配著學院派。

約在昭和二十五年(1950)左右才開始，雕刻上漸漸的出現具現代感的作品，他們脫離將對象再現之觀念，各自表現出自由與嶄新的抽象形態，充滿引人入勝的魅力。同時使戰後的日本雕刻帶有自覺性，這種自覺性也就是現代日本雕刻的基本原動力。

昭和三十二年(1957)，由年輕新生代雕刻家所組成的「棕櫚會」，成員包括加藤昭男(1927～)、細川宗英、志水晴兒等人。其他在同一時期活躍的作家，還有掛井五郎、豐福知德(1925～)、木村賢太郎(1928～)等人，他們以省略的變形或幾何學圖形為基礎，做出各種抽象雕刻，並將雕刻素材擴大，從過去的製作理念解放出來，自由表現是他們最大的特徵，例如植木茂(1913～)利用木紋產生的抽象作品，木村賢太郎利用石材將抽象形態賦予東方感，向井良吉(1918～)，以心理要素為題材，作品採用特殊的鑄造技法，建畠覺造(1919～)探求虛無的空間，毛利武士郎(1923～)的作品具尖銳又怪異之形態。

約在1955年前後到1960年代的前半期，日本雕刻界受到外國強烈刺激下開始激變，除自由表現外，亦獲得野外空間的解放，同時對雕刻的社會機能有新的認識，促使現代雕刻著重於「環境與雕刻」、「都市與雕刻」的社會性新機能。

在1960年代，以年輕的作家為中心，產生對具象雕刻的反抗，也就是新達達主義(Neo-adaism)的出現。日本新達達團體成員有：吉村益信、赤瀨川原平(1937～)、荒川修作(1936～)、篠原有司男(1932～)等人，他們的主張鮮明，對既成的雕刻，以量塊為中心的雕刻提出抗拒，而將立體世界加予具體的表現出來，不像過去雕刻祇考慮到實在感覺。

　　1960年由土方定一策劃「集團'60野外雕刻展」，這是將雕刻由室內的展示空間移到戶外的開始。參加的著名抽象雕刻家有：阿井正典、木村賢太郎、建畠覺造、向井良吉等人，由於這種野外雕刻展的構想，使雕刻和環境合而為一的主題興起，促進了現代雕刻的繁盛。加上昭和三十二年(1957)，設立了「高村光太郎獎」，昭和四十五年(1970)設立「中原悌二郎獎」，更間接促進了雕刻界的繁榮。

　　1960年到1965年間，抽象雕刻開始活潑多樣化，加上「立體造形」的意識急速萌芽，戶外展示機會增多，為了和四周環境調和，也有雕刻將底下臺座除去，也有在作品上嘗試在一定大的空間中構成立體空間。同時在科學技術發達下，有新素材的出現，雕刻上也採用新素材，例如樹脂、合成樹脂、玻璃、鏡子、布、不銹鋼、鋁等，同時也產生了用風、水、電力等的活動作品，甚至雷射光線也出現，因此產生「立體造形」的名稱，1970年的大阪萬國博覽會，就是這種立體造形的集大成。這種雕刻等於立體造形的大變化，也影響到都市計畫、都市空間與環境的形成。不過這種前衛的立體造形，漸漸的在七〇年代以後開始收斂其龐大的體積。

第十章
明治維新至現代的繪畫

第一節　日本畫的創新

　　明治維新對日本而言，是歷史上一大轉捩點，不僅僅在社會形態上或政治制度上起了其大變化，美術界也遭遇到非變不可的重大衝擊。取代日本天皇執政長達兩百六十多年的德川幕府，終於崩潰了，應運而起的明治政府，趕著走上近代化的大道，如何快速吸引歐洲文化及科學技術，成為其當務之急。事實上，由於明治維新的政策正確，導致日本在嗣後不到一百年的短期間，即邁入資本主義國家之列。

　　然而有一個不可忽略的事實，則是幕府時代的後半期，已經大略完成了某種程度可以接受近代化的準備態勢，而明治維新祇是其延長線而已。

　　明治維新雖然是政治上、社會上的一大變革，卻也帶動了美術界的變貌。由於新體制的形成與成長，新的美術領域的成立、傳統美術的承先啟後與革新……等，竟成為美術工作者必然要面對的重要課題。

　　在明治時代，想要繼續維護江戶時代以來古老傳統的保守派，與主張全面歐式化的革新派，兩者在文化的各種領域上，曾經展開過熱烈的鬥爭，是難免的現象。詳言之，在貪婪地要吸收歐洲文化與要繼

續死守封建的羈絆，兩者複雜的糾葛之中，明治的美術家們，仍不顧一切地堅守崗位，繼續不斷地創作，終於在明治的後半期，迎接了開花結果的時代。

一、明治維新的轉捩點

在明治初期的畫壇最流行的，是南宗文人畫，那是在化政、天保年間（十九世紀初期）以來，跟漢詩、漢字的流行同時盛行。相反地，專屬於幕府的御用繪師（他們都是傳統的狩野派或土佐派畫家），也隨著幕府的倒閉而失掉其職位與畫壇上地位。話雖然這麼說，然而文人畫家們並未曾產生什麼出色的作品。

無可諱言地，明治維新之初期最受注目的，是西洋畫方面的活動與表現。

在江戶時代末期，已經出現很多略帶西洋意味畫風的畫家，可是到了明治維新之後的西洋風格畫家，可以說是從別的原點重新出發的。明治政府為了迎頭趕上西洋先進國家的文明水準，在經濟方面與軍事方面的整備，真是急起直追。於是，西洋風格的繪畫之中，最實用的製圖或插圖特別受到重視。其實，早在幕府時代末期，專司研究外國文化的政府機構「蕃書調所」（「調所」為調查所之意），附設有「繪圖調方」（負責調查外國製圖、標本插圖繪畫方式或研究的單位）。明治政府上場之後，立即將之接受了，後來以此為基礎，發展成為中央政府工部省附設的「開成學校」。

為了開成學校的創設，繪畫界許多要員被召集了。他們大多屬於日本畫家系統，例如奉任為「繪圖調方出役」（職位名）的川上芳崖(1827～1881)是圓山四條派的出身，他當時扮演了西洋畫技法的先驅者角色，他的門下出現了高橋由一(1828～1894)、松岡壽(1862～1944)等人。

雖然明治時代的西洋繪畫是從實用方面的繪圖開始著手，不過，他們不久就脫離了這些工作，開始繪畫純粹的西洋繪畫；高橋由一的「鮭魚」（彩圖四六）、「鱒魚」、「花魁」等作，便是忠實地畫出觀察對象時所引起的感動。這是以往的傳統日本畫所未曾表現過的另外一個世界。這三幅畫最能表現出明治初期日本西洋畫的特徵。

還有，英國畫家華辜曼(Charles Wergman,1834～1891)，在安政六年(1859)作為倫敦新聞社特派員來日，住在橫濱，他的工作是將繪畫資訊寄給總社，可是，到了文久二年(1862)，他在日本發行漫畫雜誌 *"The Japan Punch"*，是日本有史以來第一本漫畫刊物。同時也開始傳授西洋繪畫（尤其油畫），川上芳崖、高橋由一、五姓田芳柳等人，便是他培養出來的明治初期油畫家，可謂他對日本近代繪畫貢獻很大。

1876年，政府在工部大學校內附設美術學校，然後把私設畫塾的學生集合在這裡，由從義大利聘請而來的名畫家豐塔涅西(Antonio Fontanesi，1818～1882)擔任繪畫課程，同時也設建築與雕刻課程，均聘請外國教師授課，這是當時富國強兵政策下的基礎教育的一環，豐氏任教期間雖短暫，然而對日本近代美術諸多貢獻。

豐塔涅西歸國以後，繼任的外籍教師不但無能，而且品德太差，大部分的繪畫學生都自動退學了，美術學校在1883年廢止，當時的學生後來大部分都到歐洲留學；1889年創立的「明治美術會」就是這一批人回國以後組織的，也是日本第一個西洋畫團體。

二、日本畫的革新

以1882年為境界，初露曙光的西洋繪畫，首次遭受到意外的阻礙。美國哲學家兼東方美術研究家費諾撒(Ernst Francisco Fenollosa,1853～1908)，在明治十一年(1878)應聘來日，擔任東京帝國大學的客

座教授，主授哲學、政治、經濟等課程。他旅日期間對日本美術殊感興趣，經過他多方面考察與研究之後，在明治十五年五月間，應日本畫團體「龍池會」之邀請，舉辦一場公開演講（題目為「美術真說」），指出傳統日本畫（指當時已走下坡的狩野派、土佐派、大和繪……等）的藝術價值，遙遠地勝過來自西洋的油畫，應加以重新認識與復興；同時他也對於當時受政府高官及地主們歡迎的文人畫加予排斥，理由是過分偏向於文學意味，而且缺乏做為造形藝術的純粹繪畫要素（水墨畫逐漸從日本繪畫界消聲匿跡，便是從這個時候開始的）。

在京都方面，明治維新後，文人畫亦以明治十年左右為界線，開始走下坡。就在這個時候，田能村直入(1814～1907)應邀擔任京都府繪畫學校第一代校長，這一方面是由於他在畫壇上地位高超，另外一方面顯然是想藉他來復興文人畫，可是，效果不彰，明治十七年他離開學校職位。大約在明治三○年代，京都的文人畫稍有一點起色，因為除了田能村直入以外，中西耕石、谷口靄山、田能村竹邨、山田介堂等，活躍在畫壇上，但他們仍然屬於京都畫壇上的在野派地位而已，也可以看作文人畫的迴光返照。

在這文人畫大走下坡之際，卻出現了唯一的奇葩，那就是富岡鐵齋(1836～1924)。富岡是個學識高超的人士，他的畫正是他的「餘技」（業餘的技藝）。最初，他為了走進文人畫之門，曾經臨模過不少古今水墨名畫，同時他也認為作為一個文人畫家，必須讀萬卷書、行萬里路，所以，他曾經旅行南至鹿兒島；北至北海道的長途跋涉。做為一個文人畫家，他內心的學識境地相當高深，他一生作過不少寫生作品，可是那是他的「習作」，最後他超越寫生而以自由自在揮毫的方式，開拓出自己的畫境（彩圖四七）。

明治九年(1876)五月間，他曾經在大阪滯留數日，畫了「漁樂圖」，

上面題字曰：「樵父問以水，漁叟答以山，一問亦一答，不離山水間」。所題的句子似乎可以視為作者內心寫照。他八十一歲的作品「大江捕魚圖」（東京博物館藏）上面，題了一首唐伯虎的詩，所描寫的正是富岡心中的桃源鄉。可是，他的水墨畫竟成為日本文人畫的絕響（按：他八十九歲才逝去）。

三、岡倉天心的創新運動

另外一方面，西洋畫曾經在明治十年與十四年兩次的國內勸業博覽會中參展，其技法不成熟程度，曾經受到文化界人士強烈的指責，所以，全盤歐洲化政策正在面臨必須加以反省與檢討的時期，上述費諾撒對日本畫界的批評，竟然促進了傳統繪畫復活機運的產生。

新姿貌的日本畫之推進，係由於狩野芳崖(1828～1888)與費諾撒的結識而開始。江戶時代曾經在畫壇上發揮威勢的狩野派，長久壓制著其他在野派，可是，本身已經開始形骸化了，其中唯一能夠透過研究日本古畫而尚能勉強把握住最後命脈的便是狩野芳崖。

費諾撒的呼籲不但引起芳崖的共鳴，更引起被尊稱為「明治維新的先覺者」岡倉天心(1862～1913)的感佩，而進一步與他合作。岡倉在費諾撒的陪同下，明治十八年(1885)，前往歐美各國考察美術教育。可惜芳崖在明治二十一年留下傑作「悲母觀音」（絹本彩色，東京藝術大學藝術資料館藏，為日本「重要文化財」，彩圖四八）後，便與世長辭了，幸好，岡倉仍能繼續推進費諾撒的主旨，終於明治二十二年，文部省在東京上野公園內創設了東京美術學校，內設日本畫科、木雕科、金工科、漆工科，均屬傳統美術的範疇之內，籌備工作在費諾撒參與下由岡倉主持。當時日本畫科擁有橫山大觀(1868～1958)、菱田春草(1874～1911)、下村觀山(1873～1930)（彩圖四九）、木村武山等

一流名師，較年輕一輩的教授尚有：今村紫紅(1880～1916)、安田靫彥(1884～1978)、小林古徑(1883～1957)、前田青邨(1885～1977)等，均在第一任校長岡倉天心的指導之下，孜孜不倦地從事日本畫的革新工作。該校創立之初並未設西洋畫科，從這一點也可以窺見其創校的動機。

至於京都的日本畫仍然屬於江戶時代後期以來的圓山四條派為主流，明治十三年創設了京都府畫學校（比東京美術學校早了九年）；明治十九年以幸野楳嶺、久保田米僊等人為中心，組織了「京都青年繪畫研究會」。

嗣後，以明治二十八年在京都舉辦的第四屆國內勸業博覽會為契機，日本畫新舊世代交替以後，以竹內栖鳳(1864～1942)為中心，京都的日本畫界開始大步邁向近代化的大路。明治三十三年他為了參觀巴黎舉行的萬國博覽會而赴法，也遊歷英荷各國，接觸到法國自然主義巨匠柯洛、英國風景大師泰納等的名作，大受感動，翌年回國，嗣後不斷地發表遊歐期間所獲得印象所製作的鉅作，轟動日本畫壇，可以說他是大膽地將西洋繪畫的優點，成功地融合在四條派傳統日本畫之中的傑出畫家，也是對於京都的日本畫近代化貢獻最大的大師。

再說東京方面的日本畫，雖然由於岡倉天心的改革聲浪引起保守派的群起猛攻，而在明治三十一年(1898)他不得不辭去美術學校校長的職位，可是，他的理念堅定不渝，貫徹始終，1898年即與陪他一齊辭掉東京美術學校教職的橋本雅邦(1835～1908)、橫山大觀、下村觀山、菱田春草等組織「日本美術院」，其存在在日本近代美術界扮演了重要角色。

另外一方面，由於岡倉天心等有心人的熱心推動下，日本畫改革運動，在明治三〇年代出現了實質的成果，那就是日語所稱的「朦朧

體」畫風的形成，這是一種劃時代的表現，其所謂「朦朧體」（另有「縹緲體」之稱，均略帶揶揄之意），勉強可譯為「沒骨描法」，然而事實上並非與中國繪畫上的「沒骨法」完全相同。這是在當時西洋畫外光派剛剛傳入日本的一種反應，而他們透過日本傳統繪畫的色彩，嘗試要表現出空氣與光線的新感覺的東方繪畫，所以若將「朦朧體」單純地解釋作中國水墨畫的沒骨法，則會與實質有較大差距。在此之前的傳統日本畫，由於最早脫胎於中國宋代院體畫，所以無論是那一派，都離開不了描寫自然物象必以墨色描線勾勒的老套，朦朧體則一掃這種描線法，僅以色彩來描寫對象，所以日人把朦朧體譯為「沒線描法」是很適當的。

　　朦朧體的創新，係日本美術院派系的畫家們推行的一大成就，將成為以後日本畫的出發點。他們是受到外光派影響之後產生的浪漫情調的畫面為特色，可是，我們也不可忽視在同一個時代，也有標榜自然主義的「无聲會」的存在，那是由平福百穗(1877～1933)、結城素明(1875～1957)、安田靫彥、今村紫紅等人所組織的繪畫團體，其所創作的作品，也可以看做從別的角度所進行的革新運動之一。

第二節　畫家的赴歐與歸來

一、赴歐留學的畫家

　　在西洋畫系統的活動狀態如何呢？

　　首先從明治初年至十幾年之間，赴外國留學者為數不少。第一期的出國者，有土佐藩出身的國澤新九郎(1847～1877)，在明治三年到七年之間，赴英國學畫；幕府出身的川村清雄(1851～1934)，從明治

四年到十二年及十三年至十五年，連續分別赴美國與義大利；出身伊
勢藩的岩橋教章(1832～1883)，從明治六年到九年之間在維也納留學。
其中，岩橋在維也納主修銅版畫與石版畫，歸國後一段期間在中央政
府大藏省（等於財政部與經濟部）印刷局工作。川村回國後也曾經在
該印刷局工作過，後來從事油畫，獨創一種利用畫板之板紋的畫風。
到英國的國澤，回國時攜帶很多有關油畫技法的書籍，在他歿後連其
主持的畫塾一齊由其弟子本多錦吉郎繼承，其部分書籍被翻成日文印
行，諸多裨益於啟蒙期的西畫家。

第二期的留學生有：山本芳翠(1850～1906)從明治十一年至二十
年，到法國留學長達十年；五姓田義松(1855～1914)從明治十三年至
明治二十二年，也到法國留學長達十年；松岡壽(1862～1943)從明治
十三年至二十年在義大利；原田直次郎(1863～1899)從明治十七年至
十九年在德國；黑田清輝(1866～1924)，從明治十七年至二十六年在
法國；藤雅三(1853～1917)，從明治十八年至大正六年之間，留學法
國與美國深造長達三十二年（開創了留學最長歲月的記錄）；久米桂
一郎(1866～1934)，從明治十九年至二十六年在法國；高橋勝藏(1860
～1917)，從明治十八年至二十六年，在美國留學。

其中，山本芳翠最初入五姓田芳柳之門，在就讀工部美術學校期
間赴法留學的，最初跟隨蔣烈翁・結羅米（JeanLeon Gerome，1824
～1904，屬於新古典派與浪漫派中間路線的名家）學習，後來與當時
法國浪漫派大文豪雨果(Victor Hugo)等人交遊，明治十八年(1885)在
巴黎舉行個展，可見他當時的實力已經到相當地步了。

五姓田義松係芳柳的次子，少時即顯露出繪畫天才，與高橋由一
幾乎相同時期，跟隨華幸曼（見前）學習西洋畫，繼而進入工部美術
學校，比芳翠遲些，也退學而赴歐。在巴黎跟隨以肖像畫家兼色彩學

家聞名的烈翁夢納(Leon Joseph Florentin Bonnat,1833～1922)學畫，明治十五年(1882)其作品竟入選當年法國沙龍美展，是日本人第一次的盛舉。

　　松岡壽由冬崖的畫塾轉進工部美術學校，也肄業中途退學，赴歐入羅馬美術學校，師事於馬卡利(Cesare Maccari，1840～1911)。

　　原田直次郎在日本是「天繪社」的學員，赴德國留學後即入墨尼黑美術學校，師事於歷史畫家兼風俗畫家馬克斯(Gabriel Cornelius Max，1840～1915)。

　　這些屬於第二期的海外留學生，比起第一期生所師事的畫家優秀，也配合自己的個性適宜地攝取了西歐繪畫的精華。

二、明治美術會的創立

　　上述赴歐美各國留學的青年畫家，除了少數仍繼續在外國深造者以外，大多在明治二十年前後返國，當他們回國之際，國內的美術現況已經與從前大不相同了。由於對明治維新以後推進的西化政策之反動，從明治十多年即顯明地出現了；在整個文化方面，復古或國粹主義抬頭，在美術界，要擁護傳統日本畫的呼籲聲浪愈來愈大，甚至於明治十五年與十七年兩次舉辦的「國內繪畫共進會」，均拒絕西洋畫的參展。

　　工部美術學校在明治十六年，竟遭受到停辦的厄運，甚至有人起而謾罵「繪畫西畫者為國賊也」。此時可說西洋畫家面臨著進退兩難的嚴重時期。就在這個關頭，留學的西畫家們紛紛回國，剛好碰上由文部省新創立的東京美術學校，只設日本畫科，不設西洋畫科的嚴重事實，因而西畫家們不由得團結起來，明治二十二年十月創設了西洋畫家的團體「明治美術會」，當時國內的西洋畫家幾乎無一例外，悉數參

加，同年十月間舉辦第一屆畫展，嗣後每年春秋兩季舉辦大規模的會員展以外，每個月還有比較小規模的「例會」，藉此勉強捱過整個國家社會彌漫國粹主義的這一段時期。

明治美術會的會員結構，包括了舊工部美術學校系、純粹海外留學生系、私塾學員系等各方面人馬，雖然來源不盡相同，可是一經創會成功，都能各自放棄小我，朝著共同的大我邁進，使所有的會員都在繪畫創作上略有共同的性格，充分發揮了美術團體的功用。

不過，綜觀歷屆明治美術會的會員展，可以發覺到明治初期以來傳自西方的寫實主義，在大時代的壓制下，無形之中被矮小化了。也可以說是「主題的形式化」或患上「畫題主義」的老套而無法自拔。詳言之，由於日本畫的國粹主義思潮方興未艾之際，明治美術會的西畫家們，也自然而然地多採用日本的歷史故事為主題，若要畫風景，亦必然盡可能地選用神社佛閣，原本的西洋寫實主義精神，竟被日本題材的時代考證所取代。例如五姓田義松的「偶戲」、原田直次郎的「鞋店的老頭兒」、「騎馬觀音」、「素盞鳴尊斬蛇」（素盞鳴尊為日本神話中重要人物）等，可以說是採用了西洋的寫實技法描寫了日本畫的傳統題材，將之視為日本的西洋畫。

雖然大多數明治美術會的會員所表現出來的，或多或少都患上了上述的通弊，可是唯有一個例外者為淺井忠(1856～1907)，他一方面忠實地繼承了豐塔涅西（前述）那種柔軟的自然物象的寫實描法，另外一方面也將作者的個性與對象的鄉土性互相配合，巧妙地表現在作品上。淺井忠在第一屆明治美術會畫展出品的「春畝」與第二屆出品的「收穫」（彩圖五〇），便是當時最為傑出展品，是屬淺井的前半期代表作。他在豐塔涅西離開日本後，即自動退學，組織「十一畫會」，在其作品上處處可看出他的確吸收了其師豐塔涅西氏諸多優點。

　　總而言之：明治美術會雖然是當時日本最具規模的高水準美術團體，然而會員們所創作出來的作品，大半都是淺俗的歷史畫或空想畫；由西方學來的遠近法或陰影法，對他們而言，衹是一種工具而已；表現拙劣，超越不出僅將對象再現的寫生主義領域。

　　就在畫壇上西洋畫顯得非常低迷之際，黑田清輝與久米桂一郎(1866～1934)從法國留學歸來，當1896年東京美術學校加設西洋畫科之際，兩位都被該校聘為教授。日本的西洋繪畫發展到此，已經抵達了非轉變不可的時期了。

三、黑田清輝與白馬會

　　黑田清輝(1866～1924)本來是想要攻修法律而赴歐的，可是，中途改變初衷，跟從當時法國著名的學院派大師可朗學畫，修得典型外光派的畫風回國。他在巴黎期間，新古典派大師謝梵努 (Purio de Chavannes，1824～1898)也給他不少啟示，所以，黑田的畫風可以說是將古典的樣式，加添了當時在法國站在主流派地位的「外光派」色彩而成的（彩圖五一）。

　　黑田一經返回國門，即在畫風上充分地表現出其不受封建因襲所束縛的自由精神，明治二十八年(1895)參加國內勸業博覽會的鉅作「朝妝圖」，立刻引起轟動，其畫面上的等身大裸女，竟也成為許多保守派社會人士攻擊的對象。

　　黑田以其在東京創設的私人畫塾「天真道場」為基地，推廣他從歐洲學回來的新派繪畫。當時的美術記者們竟把他們稱為「紫派」或「新派」，而他們也非常踏實地展開其實力。當然，這種略帶外光派與學院派意味的新派，不久便與明治美術會裡面原有的勢力發生齟齬，在明治二十九年，明治美術會竟分裂而產生「白馬會」。

　　白馬會的領導人是黑田清輝與久米桂一郎，會員有畫家藤島武二
(1867～1943)、岡田三郎助 (1869～1939，彩圖五二)、和田英作(1874
～1959)、山本芳翠、合田清、小林萬吾(1870～1947)、長原孝太郎等，
洋式雕刻家菊池鑄太郎、佐野昭，美術評論家吉岡芳陵、岩村透等。
白馬會很快地成為當時日本頗具實力與影響力的美術團體，發表不少
精心傑作。同時，東京美術學校新設的西洋畫科，也在此時除了聘請
黑田及久米為教授以外，同時也聘岡田與和田為副教授，這一件事，
明顯地抑制了明治美術會的發展，同時也使具有「外光派」傾向的畫
家們，竟長久成為日本學院派主流的重要因素。

　　當明治三〇年代，白馬會一方面不斷地在推出外光派色彩濃厚的
作品而影響了整個西洋畫壇，另外一方面也在東京的葵橋設立「西畫
研究所」，從事繪畫人才的培植；大正昭和年間的名家：岸田劉生(1891
～1929)、寺內萬治郎(1890～1964)、岡木歸一等人便出自此一研究所。
此時，在文學方面，浪漫主義運動由北村透谷等著名作家首次提倡，
接著，1900年由與謝野鐵幹所創刊的文藝雜誌「明星」也不斷地呼應，
竟形成一股熱潮。文學上的浪漫主義主張：官能感覺的解放與戀愛的
詩情化。在美術方面第一個站起來響應的是青木繁。

　　青木繁(1882～1911)是黑田清輝的門生，對於古代史的熱衷，使
得他畫出不少以印度或日本神話為主題的浪漫派傾向作品。明治三十
七年他在白馬會畫展中發表了「海之幸」，接著又發表了「大穴牟知
命」、「日本武尊」（以上均為日本建國神話中出現的人物）等作，色
彩優美引人入勝。從其作品上可以看到他受到英國拉費爾前派與法國
象徵派的影響。當時的著名詩人島崎藤村，稱讚它們「美得如同詩歌
那樣」。

第三節　「文展」出現以後

一、「文展」統合美術界

明治美術會由於分裂而被削弱了不少力量後，接著又因中心人物淺井忠(1856～1907)遊學歐洲，回國後並沒有回到原來服務的東京美術學校，卻應聘為京都高等工藝學校教授，致使明治美術會面臨危急存亡之秋。最後，明治美術會在明治三十五年(1902)改組而變成「太平洋畫會」。

在京都畫界，由於迎接了淺井忠，過去由都鳥英喜與寺松國太郎等人執牛耳的西畫界，忽然得到生力軍而開始生機蓬勃，同時淺井忠所主宰的「聖護院洋畫研究所」（後來改稱為「關西美術院」），輩出了不少菁英：梅原龍三郎(1888～1986)、安井曾太郎(1888～1955)、黑田重太郎(1887～1970)等。

在東京的「太平洋畫會」也不甘示弱，以滿谷國四郎、木下藤次郎、永地秀太、新海竹太郎、藤井浩佑等為中心，為培養新秀而盡力。後來，也屬於太平洋畫會重要人物的鹿子木孟郎(1874～1941)與中村不折(1866～1943)，相攜赴法，跟從當時以擅長歷史畫而聞名的古典派大師波爾·羅朗斯學畫，更說明了這個畫會重視形態美的事實，而白馬會卻重視色彩美超過形態美。

日本近代美術的形成，畢竟是走過一條荊棘之道才抵達的，許多畫家曾經面對著各種造形上的新難題，好不容易地突破困境，而明治時代的後半期，正是建立在這臺基上的近代美術收成時期，在此應附帶一提的，是日本第一本美術刊物「水繪」，係1905年由水彩名家木下

藤次郎創刊的，至今尚在刊行之中。

在日本畫方面，日本美術院的同仁們，由於財政困難，搬遷到茨城縣的五浦繼續從事創作。日俄戰爭雖然在險勝之下結束，可是日本政府卻必須對於方興未艾的勞工運動採取彈壓，以求社會的安定。

明治四十年(1907)，政府為了統合日本畫或西洋畫的多種在野團體，首次創設了官辦全國性美展，叫做「文展」(由於文部省主辦而有此稱)。　雖然為了選聘審查員及營運上引起不少波瀾，不過第一屆文展還是在盛況裡閉幕。在首屆文展中，白馬會、太平洋畫會的主幹人物都參與了，同時也將高村光雲、石川光明等木雕界先進與長沼守敬、新海竹太郎等塑造界先進邀請到了，可以說成功地把近代美術界的各派溶化於一爐。

在歷屆文展中，西畫部最活躍的新進畫家有：和田三造(1883～1967)、中澤弘光(1874～1964)、山下新太郎(1881～1966)、南薰造(1883～1950)、三宅克己（彩圖五三）等。可是，日本畫部的表現卻較為複雜。首先當籌備期間，由於審查員的選聘就發生了新舊兩派的對立：日本美術協會中的舊派人士，竟組成「正派同志會」，而以岡倉為領導者的新派人士也組成了「國畫玉成會」分庭抗禮。可是，當「文展」開幕後屬於新派或新舊兩者的中間派的展品，表現比較出色，任何觀眾都能夠一目了然。這種現象一直繼續了多屆，換言之，歷屆「文展」竟成為新穎日本畫最堂皇的發表舞臺，引人注目。在其間表現尤為傑出的畫家有：下村觀山、菱田春草、橫山大觀、竹內栖鳳(彩圖五四、圖66)、寺崎廣業、木村武山、木島櫻谷、安田靫彥、菊池契月、土田麥僊、村上華岳等，他們的活躍顯示出下面即將出現的，該是一個發揮畫家個性的時代。

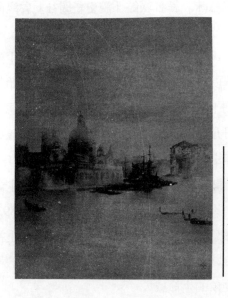

圖66

威尼斯的月

明治三十七年(1904)

竹內栖鳳畫

絹本墨畫

大阪高島屋史料館藏

明治四十三年(1910)，高村光太郎在文藝雜誌「斯巴魯」，發表一篇「印象派主義的宣言」，題目為「綠色太陽」，頗引起文化界人士注意。大約在這個時候開始，藤島武二、山下新太郎（1881～1966，彩圖五五）、有島生馬(1882～1974)、齋藤與里(1885～1959)、柳敬助等人，在歐洲接受了後期印象派的洗禮之後，陸陸續續歸來了，日本西洋繪畫的新紀元，也隨著快要來臨了。

二、二科會的誕生

大正元年(1912)，雕刻家高村光太郎(1883～1956)與畫家岸田劉生(1891～1929)、齋藤與里等，出面組織了「費贊會（譯音）」，在他們旗幟之下集合而來的新進畫家有：清宮彬、萬鐵五郎(1885～1927)、木村莊八(1893～1958)、硲伊之助(1885～1977)、南薰造(1883～1950)等，他們均採用了類似梵谷或高更的強烈色彩及粗獷的筆觸來構成畫

面，有的甚至於略帶野獸派意味。著名報館「讀賣新聞社」曾經兩次提供展覽場所。

當時的西畫界，是以黑田清輝一派的文展系「外光派」為主流，甚至於他們幾近形成當時學院派的地步。一些青年畫家已經開始對他們那種平面式的描寫法感到平凡無奇了，後期印象派的技法與想法，很快地引起他們的共鳴。可是，「費贊會」第二屆畫展之後，齋藤與里與岸田劉生的意見不合，竟引起畫會的解散。

岸田劉生所以會脫離「費贊會」，是由於他很快地看膩過分主觀表現的後期印象派或野獸派，不久他竟與年輕一輩的中川一政 (1893～1991)、椿貞雄、橫堀角次郎等，於大正四年(1915)創設了「草土社」，他們的畫風略帶北歐文藝復興期那種神秘感，無論是人物畫或風景畫，都特別注重描寫畫家身邊物象的生命感。

在「文展」方面，由於後期印象派思想的傳來，對於一直以外光派畫風為主流的現況，有人開始表示不滿，甚至於要求如同日本畫部那樣，分為新舊二科制（意為兩部制）審查與展出方式。可是，這種要求立即遭受到當時總統領者黑田清輝的反對，甚至於原有日本畫部的新舊「二科制」也被取消了。

由於要求「二科制」審查法被拒後，大正三年，日本首次出現了對抗官辦畫展的民間繪畫團體「二科會」。二科會的規定是：任何人都可以提出作品參與展出，但謝絕要參加文部省美術展覽（也就是「文展」）者，其反文展的旗幟非常鮮明。「二科會」的最初成員為石井柏亭(1882～1958)、津田青楓(1880～1978)、梅原龍三郎(1888～1986)、山下新太郎(1881～1966)、有島生馬(1882～1974)、齋藤豐作、坂本繁二郎(1882～1969)、湯淺一郎(1868～1931)等。留法中的安井曾太郎(1888～1955)與森田恒友(1881～1933)，在第二屆二科展才參展；

熊谷守一(1880～1977)係第三屆始參與。

　　在「二科會」畫展中，梅原龍三郎(1888～1986)與安井曾太郎(1888～1955)在作品上所表現出來的，是造形的堅實感，令人矚目；坂本繁二郎(1882～1965)將對象簡化為單純的色面而開拓了自己的世界。還有，鍋井克之(1888～1943)、中川紀元(1892～1972)、小出楢重(1887～1931)、黑田重太郎(1887～1970)、東鄉青兒(1897～1978)、普門曉、萬鐵五郎(1885～1927)、關根正二(1899～1919)等人，都是大膽地表現了其新穎的感覺或個性，令人刮目相看，他們後來成為大正、昭和時代的西洋畫界領導人物。二科會所以能夠反抗「文展」而成立，而且聲勢不弱，還是與大正時期的新興民主思想有密切關係。當時在文化界或政治界，都瀰漫了民主主義，改革成為當時最響亮的口號。

　　就在二科會組成的同一年(1914)，為了紀念前年逝去的岡倉天心的週年忌，日本畫界的橫山大觀、下村觀山、木村武山(1876～1942)，安田靫彥、今村紫紅及西洋畫界的小杉放菴(1881～1964)等人，發起將已經呈現停頓狀態甚久的日本美術院加以改組，並增設西洋畫部重新開張，稱為「再興日本美術院」，當時的「再興宣言」中有「自由的天地」「邁向吾人自己的藝術」等語，這也是「大正民主主義」與「人道主義」的大潮流之下，形成的尊重個人風格的少數精英團體。

　　「再興美術院」輩出了不少畫壇上中堅畫家：小林古徑 (1883～1957)、前田青邨(1886～1977)、富田溪仙(1879～1936)、中村岳陵(1890～1969)、小川芋錢(1868～1938)、北野恒富(1880～1947)、速水御舟(1894～1935)、川端龍子(1885～1966)、近藤浩一路(1884～1962)、鄉倉千靭(1892～1975)、堅山南風(1884～1980)等，他們將成為支撐大正至昭和年間日本畫界的臺柱。該院的西洋畫部雖然氣勢略比日本畫部遜色，然而也出現了關根正二 (1899～1919) 與村山槐多

(1896～1919)等人，均被視為大正美術的代表性存在。

三、春陽會的成立

大正時代的官辦全國性美展「文展」，由於「二科會」、「草土社」、「再興日本美術院」等，在野團體紛紛成立而被削弱不少力量，可是，依然繼續走著保守的作風，其中尤以日本畫部為甚。因此，進入大正期不久的1916年（大正五年），鏑木清方(1878～1972)、吉川靈華(1875～1925)、結城素明(1875～1957)、平福百穗(1877～1933)、松岡映丘(1881～1938)等人，與「中央美術」雜誌的主宰者田口掬汀(1875～1943)，組成「金鈴社」，不斷地發表文章，要求「文展」當局的改革。

接著，大正七年，京都市立繪畫專門學校的竹內栖鳳門下的土田麥僊(1887～1936)、村上華岳(1888～1939)、榊原紫峰(1887～1971)、小野竹喬(1889～1979)、野長瀬晚花(1889～1964)等五人，以栖鳳與中井宗太郎為顧問，組織了「國畫創作協會」，與文展分庭抗禮；他們主張西洋的後期印象派的理念也應該被反映在日本畫之中才對，然後不斷地發表清新的作品，完全脫離「文展」。以少數人不斷地奮鬥的結果，對於京都畫壇的刺激與影響是不小的，換言之，由於「國畫創作協會」的出現，栖鳳以來一直在醞釀的京都畫壇近代化的蛻變，加速了不少步伐。

大正九年日本美術院的第七屆「院展」之後，西洋畫部與日本畫部的情感上對立更加明顯化，甚至於演變成小杉放菴(1881～1964)、森田恒友(1881～1993)、山本鼎(1882～1946)、倉田白羊(1881～1938)、足立源一郎(1889～1973)等，宣佈脫離「日本美術院」（因此西洋畫部解散了），迎接了梅原龍三郎為創立會員，終於大正十一年結成「春陽

會」，另外邀：岸田劉生、木村莊八、中川一政、椿貞雄、石井鶴三(1887
～1973)、今關啟司、山崎省三、萬鐵五郎等為「客員」，翌年(1923)
舉辦第一屆春陽會畫展，從第二屆開始，取消會員與客員之差別，一
律稱為會員。

　　春陽會的成員，對於二科會經常迅速地接受來自西方新派畫風的
傾向，頗不以為然，他們認為不應該忘掉自己畢竟是東方人的這一個
基礎觀念，個性的確立比西方式新穎表現還重要。小杉放菴、萬鐵五
郎、岸田劉生等人的作品，最能夠表現出這一種傾向。茲列舉萬鐵五
郎的畫風的演變，以供讀者瞭解春陽畫會風格的一斑。萬鐵五郎(1885
～1927)在1911年至1913年左右，喜歡大膽地使用強烈的原色，而採
取放棄模仿自然物象的態度，略帶野獸派式自我表現的傾向，此時的
代表作有「裸體美人」(1911，彩圖五六)、「撐洋傘的裸婦」(1913)；
到了1917年左右，他完全吸收外來的立體派而加以消化了，然後採用
了幾何學式圖形來分解對象，然後再加以構成畫面，此時的代表作有
「倚立的人」(1917)，被公推為日本畫界第一張立體派作品。可是，
1923年進入春陽畫會後，他卻嘗試著要以文人畫與油畫融合，然後畫
出表現派風格的作品。

　　要之，「二科會」與「春陽會」，是大正時代出現的兩大在野的西
畫團體，其聲勢浩大，至今仍然在畫壇上有其相當地位。

　　至於大正時代的日本畫界怎樣呢？

　　在歷屆的「文展」中，較為活躍的為「金鈴社」同仁，例如：鏑
木清方(1878～1972)、平福百穗(1877～1933)、松岡映丘(1887～1938)
等。其中，鏑木清方繼承了江戶時代中期的浮世繪傳統，對於風俗畫
與肖像畫開拓了自己的路線。他年輕時即與尾崎紅葉、泉鏡花等文豪
有深交，初以繪畫報紙上連載小說插圖聞名，然後從浮世繪的描法著

手，再轉進日本畫領域；「文展」時代發表不少力作，及至第一屆「帝展」成立時即任審查員。平福為川端玉章之門生，1900年東京美術學校畢業，以「文展」為中心不斷發表新作，以自然主義式描寫為基礎，轉進琳派或大和繪式的裝飾味方向（彩圖五七）。松岡為民俗學家柳田國男之胞弟，曾師事橋本雅邦，1904年東京美術學校畢業，繼承大和繪傳統，對於現代日本畫的推展頗有貢獻，1932年任日本藝術院會員。

在京都的日本畫界，竹內栖鳳仍然站在領導的地位，同時由他的門下輩出一些頗具現代個性的畫家。例如：上村松園(1875～1949)便是其中的翹楚，他於1887年入京都府繪畫學校，也曾師事幸野楳嶺、竹內栖鳳等，第一屆「文展」入選作「長夜」曾轟動一時，初期作品受浮世繪影響，走向美人畫路線，1941年任藝術院會員，1948年以女性畫家第一位榮獲「文化勳章」，上村松篁(1902～)為其子。

不過，曾經在大正初期以「黑貓」、「假面具」等小團體的成員，在日本畫壇上活躍過的土田麥僊(1887～1936)、小野竹喬(1889～1979)、村上華岳(1888～1939)等人，卻無法打入「文展」及後來的「帝展」之中，只好另組團體，與之對抗。他們均能把當時來自法國的後期印象派的理念，溶化在自己的作品之中，並充分發揮了傳統性與時代性。

第四節　前衛美術的衝擊

由於「文展」曾經多次遭受到參展者新派舊派的爭論之影響，拒絕參加「文展」的畫家不斷地出現，甚至於在民間出現了許多大大小小的美術團體，各走各的路線。政府當局鑑及重新整合美術界的必要，

首先全面性地檢討美術行政，然後毅然決然地解散「文展」的組織與制度，終於大正八年(1919)以敕令創設美術的最高機構「帝國美術院」。依其頒發的敕令內容，也可以看出政府當局想再度創設名符其實的全國性美展，希望藉此來消滅美術界無謂的爭端，並要吸收曾經離去的出色美術家之回歸，以期日本美術之提昇。

由於過去「文展」係由文部省出面主持的，因而取名為「文展」，如今改由「帝國美術院」主持，因而從此以後的全國美展，即稱為「帝展」。

帝國美術院的第一代院長，邀請著名文學家森鷗外就任；雖然要邀橫山大觀與下村觀山兩人為會員未果，卻成功地吸收了曾經在「文展」時代離去的反文展系的許多名畫家，尤其是「國畫創作協會」的大部分會員們。

大正八年，第一屆「帝展」如期開幕，這便是嗣後連續長達二十六屆帝展的序幕。在大正時代的「帝展」，西洋畫部並沒有出現如同在野團體「二科會」或「春陽會」那麼多的傑出的人才，可是，日本畫部卻是多士儕儕，例如：菊池契月、上村松園、鏑木清方、松岡映丘、平福百穗等，他們的出色表現，從大正期一直到昭和前半期。西洋畫部雖然說較為弱些，然而兒島虎次郎(1881～1929)、牧野虎雄(1890～1946)、中村彝(1887～1924)、前田寬治(1896～1930)等人的表現，也是可以留名在日本美術史上的；尤其中村彝，他未曾進入美術學校，甚至臥病長久，以病弱之身，竟完成了「田中館博士肖像」(1916)、「埃洛獻克氏肖像」（1920，彩圖五八）等稱得上傑作，實為可代表大正期的西洋畫家之一。

除了「帝展」的創設以外，大正期的美術界特別值得一提的，是前衛美術的動向。

　　大約從明治中期到大正初期之間，歐洲美術移植於日本，大多由
早期（約在明治初期）第一批赴歐的西洋畫家們所完成的。嗣後的赴
歐留學者，雖經歷第一次世界大戰期間的停滯，然而終戰後法國貨幣
的暴落，致使日本畫家的赴歐更加容易而人數激增；依據正確統計：
大正一〇年代留學或旅居法國的日本畫家有兩百人之多。這一段時期，
正是歐洲各種前衛畫派如雨後春筍一般出現的蓬勃時期，他們受到它
們影響殊深，自勿待言。

　　另外一方面，第一次世界大戰終戰不久，來自歐洲各國的新派繪
畫之原畫（真跡原作）展覽會不斷地舉辦，日本的年輕畫家們，均以
驚異的眼光接受了它們的啟示，也因此在國內培育了關根正二、村山
槐多、三岸好太郎、古賀春江等新進畫家。

　　大正九年舉辦的「現代法國美展」中，出現了塞尚、畢莎羅、馬
蒂斯、竇加、羅丹等的傑作；大正十年以現代西洋繪畫為主要藏品的
太原美術館開館，於大正十二年「二科會」為了慶祝其創立十週年紀
念，除舉辦大規模的會員展以外，亦舉辦「法蘭西現代畫家展」，原畫
作品三十二件之中，也包括了畢卡索、馬蒂斯、布拉克、杜朗、杜費
等立體派大師的作品。

　　大正時期不但歐洲名畫的展出不斷出現，美術刊物的印行也很盛
行，對於介紹歐洲美術思潮貢獻良多。例如大正四年出現了「中央美
術」為開端，接著，在大正十三年出現了 *Atelier*，大正十四年出現
了「美之國」。這些彩色印刷精美，內容豐富的巨型刊物，大大地促
進了大正年間的美術界的活動，也縮短了日本西洋畫壇與歐洲畫壇上
的落差；尤其 *Atelier* 的發行，一直連續到戰後現在，是一本頗具
影響力的美術刊物。

　　大正十二年(1923)發生的關東大震災，不但給予社會或經濟方面

其大的衝擊，在文化的領域中，也成為一個轉振點。大約從這個時候開始，社會環境的思想動向，也明顯地反映在畫壇上。來自歐洲的未來派、表現派、達達派等急進的前衛派運動，也開始抬頭了。

首先，大正九年在野人士組織了「未來派美術協會」；大正十一年「二科會」中的進步派人士組成了「Action會」；大正十三年「三科造型美術協會」成立，它們都是前衛美術的推動者，為的是「藝術的革命」。可是，為了「政治或社會革命」的無產階級藝術運動，也利用關東大震災後荒涼與不安的社會為背景，快速地成長起來。例如：大正十四年成立的「造型會」，便是其中之一，而這種趨勢會連續到昭和初年（後述）。

在現代日本美術史上，扮演了重要角色的東京上野公園內的美術館（第二次世界大戰前稱為「府立」，戰後改為「都立」），便是大正時代的最後一年（大正十四年，1925）創建的。

第五節 昭和初期繪畫界

一、野獸派的浪潮

從大正時代到昭和時代的轉移，正逢關東大震災到世界經濟不景氣的時期，也就是1920年代至1930年代之間，此時法國的野獸派經過多次的浪潮移植到日本而形成了日本野獸派，當時的重要畫家有：萬鐵五郎(1885～1927)、岸田劉生(1891～1929)、里見勝藏(1895～1981)、佐伯佑三(1898～1928)、前田寬治(1896～1930)、林武(1896～1975)、鳥海青兒(1902～1972)等。另外一方面，在大正末年出現的無產階級藝術運動，在昭和初期也被波及。例如：昭和元年出現了「造型」，昭

和三年出現「造型美術家協會」，昭和五年出現「Proletarier 美術家同盟」，只是他們所產生的作品，均不是很具藝術價值者，在美術史上無足輕重。

　　繼轉移期之後來臨的昭和初期西洋畫，由於留法學習了巴黎畫派的畫家們紛紛歸來，也帶回了二十世紀初期的歐洲美術思潮。除了萬鐵五郎及坂田一男(1889～1956)以外，立體派的畫風在當時日本西洋繪畫界，表現得並不很成熟。接著來臨的便是表現主義與超現實主義。昭和六年(1931)歸國的福澤一郎(1898 ～)，在法國受到奇里哥(Giorgi de Chirico)與埃侖斯特 (MaxErnst, 1891～1976) 的影響，帶回略帶諷刺意味的超現實主義風格，而在「獨立美術協會」內形成了一個小集團，對抗著野獸派系的畫家們。

　　由於超現實主義的來勢洶洶，立刻給予三岸好太郎(1903～1934)、古賀春江(1895～1933)等人很大的影響，可是，從昭和初期末逐漸地抬頭的軍國主義，給予文化界的危機意識，反而促進了西畫界對超現實派的傾注，尤其昭和七年舉辦的「巴黎東京新興美術同盟展」，也刺激了超現實派與抽象繪畫的發展。

　　這一段時期曾經在「帝展」或在野團體展中很活躍的西畫家，有藤島武二、坂本繁二郎、安井曾太郎、梅原龍三郎等人。

　　藤島武二(1867～1943)，鹿兒島人，1884年以學習西畫為目的到東京，卻無法如意，翌年入日本畫家川端玉章之門，不久分別入選「東洋繪畫共進會」與「青年繪畫共進會」畫展並獲獎。1890年開始，如願以償地在中丸精十郎與松岡壽等西畫家的畫塾學習油畫，翌年入山本芳翠主辦的「生巧館畫學校」。 1896年參與「白馬會」之創立，同時由於黑田清輝的推薦，在剛剛創設的東京美術學校西畫科擔任副教授。1906年以公費留學生資格赴歐，在巴黎與羅馬學習了正統的油畫

技術（彩圖五九），1910年回國後即回到美術學校擔任教授。1924年
開始創造了帶有裝飾意味的人物畫，在畫壇上獨樹一格，其晚年代表
作為1938年發表於「文展」的「耕到天」；1937年榮獲第一屆文化勳章。

坂本繁二郎(1882～1969)，從小學時代就開始作油畫，1902年與
青木繁一齊離開家鄉福岡縣久留米，進入太平洋畫會研究所，1910年
開始每年入選於「文展」，1914年參加「二科會」的創立；1921～1924
年留學法國，回國後一直定居在九州的故鄉。他把學自法國自然主義
大師柯洛柔和而優美的色調及後期印象派的造形精神，巧妙地溶化在
自己作品上，尤擅長繪畫牧場的牛馬或水果蔬菜等，八十歲以後，連
續發表月亮為主題的連作。

安井曾太郎(1888～1955)，年輕時入京都的聖護院洋畫研究所，
接受淺井忠、鹿子木孟郎的指導，1907年赴巴黎留學，其人物素描作
品曾多次參加法國的素描展，均獲第一名的榮譽。1914年回國，翌年
特別獲准在第二屆二科展，將其留法作品「洗腳女郎」等四十四件展
出，給予青年畫家其大銘感，同年被推薦為該會會員。1935年任帝國
美術院會員，翌年參與「一水會」的創立，竟成為其中心人物。1944
年任東京美術學校教授，並奉任「帝室技藝員」，其人物畫或肖像畫，
在現代日本美術史有獨特的地位（彩圖六〇）。

梅原龍三郎(1888～1986)，京都人，中學三年級中途退學，改入
淺井忠創設的聖護院洋畫研究所；1908年赴法留學，翌年接受印象派
大師雷諾爾的指導。1913年回國，參與創設「二科會」，然而1918年
退會。從1920年再度赴法兩年。1922年參與「春陽會」的創立。然而
三年後與岸田劉生一齊退會，翌年參加「國畫創作協會」新設之西畫
部。1928年創設「國畫會」，成為中心人物。嗣後多次往中國，發表
了代表作「紫禁城」、「北京秋天」、「雲中天壇」（彩圖六一）等，1935

年任帝國美術院會員，從1944年至1952年，任東京美術學校教授。初
期雖受到雷諾爾的影響，然而中年以後吸收了桃山美術、琳派、浮世
繪等日本傳統美術的特色，獨創了一種明快而豪華的強烈色調，在現
代美術史上大放異彩。

　　如上面所述，他們的藝術表現的成熟度與獨特風格的完成，使得
後人竟稱昭和前期為「安井、梅原時代」的地步。

　　在前述的昭和初期四位代表性著名西畫家以外，在此也不得不再
提出一個在年代上雖比他們略遲數年出生，但繪畫生涯從昭和初年一
直到昭和末期；長達六十多年之間表現非凡，而在日本幾乎無人不知
無人不曉的西畫大家小磯良平。

　　小磯良平明治三十六年(1903)出生於神戶市，大正十一年(1922)
考上東京美術學校油畫科，主要跟隨藤島武二教授學習，大正十四年
其作品首次入選當年第六屆「帝展」，翌年其作品「T小姐之畫像」又
入選「帝展」並榮獲特選，昭和二年他以第一名的出色成績畢業了美
術學校。

　　在美校畢業第二年即赴法留學，在歐洲期間結識了中村研一
(1895～1967)、伊原宇三郎、山口長男(1902～1983)、荻須高德(1902
～1982)等。昭和五年(1930)返國，在歐洲期間完成之風景與人物畫，
不少屬於他一生中的代表作，它們曾經分別參加各種團體展而大獲好
評，奠定了其在昭和畫壇上高超地位。1950年東京藝術大學油畫科聘
他為講師，1953年即升為專任教授。1959年他為該大學創設版畫教室
（注：日本的大學所謂「教室」非單純指其建物，而為一教學單位機
構），對於該大學後來版畫發展貢獻良多，而小磯本身也是一位出色版
畫家。

　　1971年，他辭去教授職位，因其貢獻顯著而榮獲「名譽教授」封

位，1974年應赤坂離宮「迎賓館」之聘請，為其繪畫兩大壁畫「音樂」
與「繪畫」（彩圖六二），他費時半年而完成，不僅為他的代表作，也
是昭和美術的代表作之一。1983年（昭和五十八年）榮獲政府頒發的文
化勳章，並接受神戶市政府贈與的「名譽市民」，卒於平成三年(1991)，
實屬昭和期的天才畫家。

二、「新文展」的登場

在明治四十年創設的「文展」，至大正八年演變成「帝展」，可是
這個官辦最高權威的「帝展」，到了昭和十年(1935)又面臨改組的局面。
當年五月，文部大臣松田源治發表帝國美術院為「統制美術界的最高
指導機構」，然後將許多在野的有力畫家新聘為會員；並取消過去「無
鑑查」（免審查，也即是邀請出品）規定，改以新規條件。這個規定將
使原有的「無鑑查」級畫家損失既得利益；為了充實陣容而將在野團
體的「日本美術院」或「二科會」中的名家羅聘為「新文展」會員，
亦招致了原有「帝展」系畫家的反擊。另外一方面，被招聘其部分會
員入「新文展」的「日本美術院」或「二科會」，也發生了內部派系對
立的後遺症。這些後續的糾紛，均不是松田大臣事先所能預料得到的。

昭和十一年，這些難題尚無法解決之際，松田大臣卻因病急逝了。
取代他上任的平生釟三郎，為了收拾這嚴重的事態，提出新辦法：展
覽會分為帝國美術院主辦的「招待展」（邀請展）與文部省主辦的「鑑
查展」（審查展）兩種，前者包括了原「帝展」的「無鑑查」級的全
體畫家。

這個新辦法雖然滿足了前年反對改組的人們，卻惹怒了原來的改
組贊成者，引起了新的糾紛。昭和十二年新上任的文部省大臣安井英
二，也提出了新辦法，才好不容易地收拾了殘局。他新設了包括美術

以外其他領域的藝術部門「帝國藝術院」；除了將原有的美術院會員統統拉入藝術院的會員以外，展覽會由藝術院分離，歸屬於文部省，然後稱為「新文展」，由文部省主辦。

「新文展」從昭和十二年舉辦到昭和十八年(1943)，可是，從松田大臣著手改組（在美術史上特別稱為「松田改組」）以來所引起的混亂，致使「二科會」分裂而增加了「一水會」及「新制作派協會」的創立等。當然，過去不參加「帝展」而屬於「院展」的主要日本畫家，也從此開始參加「新文展」，實為「松田改組」的功勞，是無可否認的。

「新文展」雖然在難產之中終於誕生了，可是，此時戰爭的危機已迫在眼前，「新文展」並沒有獲得太多顯著的收穫，而在昭和十八年因戰爭激烈而不得不停辦。「松田改組」所引起的連鎖性後遺症，充分暴露了明治初年以來不重視實質表現或藝術價值，卻為了爭取權威或世俗的排名而孜孜不倦的美術界陋習。

第六節　戰爭體制下的繪畫

昭和初期的前衛畫派，著名的美術團體有：鶴岡政男(1907～1979)等為會員的“NOVA畫會”；糸園和三郎(1911～)等為會員的「四軌會」；村井正誠(1905～)與山口薰(1907～1968)等為會員的「新時代」，它們都是人數不多的小集團。到了昭和一〇年代，出現了規模較大的「自由美術家協會」與「美術文化協會」。其中，「自由美術家協會」創立於昭和十二年(1937)，會員有長谷川三郎(1906～1957)、村井正誠、山口薰、津田正周、濱口陽三(1909～)、瑛九(1911～1960)等，是信奉抽象主義的團體。可是，不久因軍國主義的進展，政府開始對

前衛藝術加予彈壓，昭和十年他們竟將「自由」兩字取掉，改名為「美術創作家協會」， 至昭和十六年恢復舊稱，重新出發，一直維持至現在（最近又改稱「自由美術協會」）。

昭和十五年(1940)適逢日本建國二千六百年，文部省特別主辦「紀念奉祝展」， 將「新文展」及在野美術團體的重要畫家，統統集合在一齊，舉辦了一次相當大規模的全國美展；可是，以此年為境界，從此以後在戰爭體制的強化之下，美術家們不得不參與「聖戰」的宣揚：「聖戰美展」、「戰時特別美術展」等，便是在這樣的情況下產生的。同時過去所有的公募展一律停辦，大部分的美術團體也自然停止活動。在這種惡劣條件下，做為藝術家還敢站在「人」的立場，消極地抗議戰爭的團體，幾乎不可能存在，然而實際上有松本竣介(1912～1948)、靉光(1907～1946)、麻生三郎(1913～)等人，居然組織了「新人畫會」，並舉辦過畫展。該會創立於昭和十八年(1943)，當時西畫家大多配合政府的需求而繪畫戰爭畫之際，他們故意不畫戰爭題材，強調人性而繼續走純粹美術的路線。第一屆畫展在創會之初的四月，第二屆畫展在當年十一月，均假東京銀座區「日本樂器畫廊」，翌年九月第三屆畫展即在「資生堂畫廊」舉辦。可是不久美軍飛機開始對東京的空襲，並且會員靉光與麻生三郎兩人應召入伍，畫展無法繼續舉辦，雖然前後僅僅三年，但他們不為政府的壓制所屈服，發揮了藝術家的良心與毅力，令人佩服。

至於昭和初期日本畫家的活動情況如何呢？

首先，「日本美術院」會員之中，在此期較具成就的有小林古徑、前田青邨、速水御舟、富田溪仙、荒井寬方、北野恒富、太田聽雨等。

小林古徑(1883～1957)為新瀉縣人，十二歲即開始學畫；十六歲至東京入梶田半古之門；明治四十一年(1908)與今村紫紅、安田靫彥

等人創立「紅兒會」，主張日本畫的革新。第六屆「文展」(1912)發表「極樂井」，一炮而紅；大正三年被推為「再興美術院」會員，嗣後作品均在該院畫展（特別稱為「院展」）發表。大正十一年(1922)與前田青邨赴歐，在大英博物館臨模顧愷之畫的「女史箴圖」，學習了「遊絲描法」，並藉此增進其寫實技法。回國後將其心得畫成「與狗玩耍」、「機織」等作。昭和初期試作「鐵線描法」以外，開始採用華麗色彩，畫出其代表作「鶴與火雞」、「清姬」、「髮」、「彌勒」、「孔雀明王」、「罌粟」（彩圖六三）等，被美術史家視為昭和期的新古典主義代表人物。

前田青邨(1886～1977)為岐阜縣中津川市人，明治三十四年到東京入梶田半古的門，結識較他大兩歲的小林古徑，從此結為莫逆之交，嗣後兩人行動一致，曾參與「紅兒會」之創立，從事歷史畫的創作。大正一年完成的「御輿振」（長卷）在第六屆「文展」發表，榮獲第三獎。兩年後「竹取物語」（長卷）參加第一屆「院展」，並膺選為會員。大正十一年與古徑一齊赴歐，在大英博物館臨模顧愷之畫的「女史箴圖」。回國後在歷屆「院展」中發表新作「義大利所見」、「羅馬使節」、「洞窟中的賴朝」（圖67）、「唐獅子」等。從昭和十年左右開始採用潑墨法與鐵線描法，形成獨特的風格。二次大戰後任東京藝大（前美術學校）教授，並榮獲「文化勳章」。

速水御舟(1894～1935)為東京淺草人，十四歲即開始學畫，從十多歲時開始，其作品連續入選於「巽畫會」、「紅兒會」。大正六年取材於京都風景的「洛外六題」發表於當年的院展，榮獲橫山大觀、下村觀山等大師的激賞，並被推薦為該院會員，是年僅二十三歲。嗣後，不斷地留意歐洲前衛畫派的動靜及其主張，也攝取了中國「院體畫」及日本傳統繪畫宗達與琳派的裝飾性構成法，然後創造自己的畫境。

圖67│洞窟中的賴朝

1929　前田青邨　絹本著色　二曲屏風　東京大倉集古館藏

大正十四年的「炎舞」(彩圖六四)與昭和六年的「名樹散椿」，是最能表現其畫風的代表作。

富田溪仙(1879～1936)為福岡縣人，初學狩野派；1896年到京都學習四條派，嗣後傾倒於仙厓與富岡鐵齋(1837～1924)的畫風，然後開拓自己的路線。大正一年入選於「文展」的作品「沈寵容膝」，獲得橫山大觀的激賞，兩年後被推薦為「再興日本美術院」會員，昭和十年膺選為帝國美術院會員。

在京都方面的畫壇上，有福田平八郎、宇田荻邨(1896～1980)、德岡神泉(1896～1972)等人的表現優異，其中最值得介紹的，是福田平八郎。

福田平八郎(1892～1974)為大分市人，1918年畢業於京都市立繪畫專門學校，翌年作品「雪」入選於第一屆「帝展」，第三屆參加的「鯉」榮獲特選，引起畫壇人士注目。昭和七年(1932)其作品「漣」參

展第十三屆「帝展」，該作表現了與以往寫實不同的風格，在抽象化中仍然活用了裝飾性技法，被史學家看做是指出了日本畫新方向的傑作。戰後（昭和二十二年）發表的「筍」，振奮了當時處在茫然若失狀態中的畫壇。

在這個日本畫的新古典主義或大和繪復興運動的聲浪之中，只有川端龍子所發起的「青龍社」運動，屬於另起爐灶，所以特別值得一提。川端(1885～1966)為和歌山市人，明治二十八年上京，入白馬會洋畫研究所與太平洋畫會研究所，明治四十年(1907)與四十一年，其作品連續入選第一屆、第二屆「文展」，大正二年赴美，回國後放棄西洋畫，改畫日本畫。從大正四年開始，作品連續入選「院展」，其奇特的構圖與西洋式描寫法，引起畫壇的注目。然而由於其畫風與眾不同，而且其畫幅過分巨大，所以無形當中與「院展」的同仁形成對立，於是，昭和三年脫離美術院，翌年創設「青龍社」。他主張「會場藝術」的確立，他認為「過去的日本畫，無論那一派都以掛在『床之間』（和室客廳中，掛畫的位置形成一小空間，稱為床之間）為目的而繪畫的」，他強調「從此以後應該製作巨作，以應較大空間裝飾之用，內容則以富於巴洛克式動態感為佳。這種剛健意味的作品，才能符合現代大眾的需求」。

對於軍國主義的抬頭，由橫山大觀(1868～1958)所率領的「日本美術院」，起而附和它，不過，在實際的製作上，卻不如當時西洋畫家那麼有積極的表現。在昭和十年前後的主要動向，有福田豐四郎(1904～1970)、岩橋英遠(1903～)、吉岡堅二(1902～1990)等人組織的「新日本畫研究會」與「新美術人協會」的出現。雖然不是怎麼強有力的美術集團，然而它們的存在卻多少幫助了戰後的日本畫之復興。

第七節 戰後的繪畫界

一、戰後的繪畫活動

　　太平洋戰爭在日本的敗戰中結束，第一個開始活動起來的美術團體為「二科會」，他們在終戰第二年（昭和二十一年）便重新組織並舉辦畫展，由此可以看出該會確實具有潛力。不過，也有些畫家（會員）卻利用終戰後再出發的機會，脫離「二科會」， 另創新會。例如：向井潤吉(1901～)等人組織了「行動美術協會」，宮本三郎(1905～1974)等人組織了「第二紀會」。

　　那麼，由藝術家主辦的私設畫塾，第一個開始活動的，便是昭和二十一年由雕刻家長谷秀雄主持的「蕨畫塾」，聘請寺內萬治郎為指導教師。寺內(1890～1972)為大阪市人，大正五年(1916)東京美術學校畢業，畢業製作「茶花與孩子」頗為傑出，竟為校方所購藏。嗣後其作品經常入選於「文展」與「帝展」， 其中第六屆、第八屆「帝展」榮獲特選，昭和八年開始擔任「帝展」與「新文展」及戰後「日展」的審查員，亦多年任教東京美術學校，以裸體畫著名。昭和三十五年任「日本藝術院」會員。

　　在日本畫界，戰後由於戰敗思想所引起的大眾對日本政府的不信任，甚至導致部分文化界人士主張「日本畫滅亡論」，不過這種怪論不久便自然而然消失，日本畫界也很快地開始重整旗鼓。最早出現的團體便是「創造美術協會」，創立會員為山本丘人(1900～1986)、福田豐四郎、吉岡堅二、上村松篁(1902～)等，他們主張要在戰後的日本畫界裡創新畫風。不過這個畫會不久便與「新制作派協會」的日本畫部

合併了，可是，過了一段時期後，又分離而獨立成為「創畫會」，成為戰後強有力的日本畫團體之一。

在日本戰敗後與聯盟國講和會議係在昭和二十六年舉行，在這以前的日本，處在鎖國一般的狀態，所以外來的前衛派思潮暫時安靜下來，無論是西洋畫家也好，日本畫家也好，在戰後混亂當中能夠站得起來發表作品或開個展者，只有那些在戰前已經確立了自己風格的中堅階層以上畫家而已。

官展的「文展」在戰前末期與戰敗那一年無法舉辦，可是，到了翌年(1946)三月，文部省出面主辦第一屆「日本美術展覽會」(簡稱「日展」)，算是恢復了官展。不久由於民主化的思潮激盪下，昭和二十二年(1947)原有的「帝國藝術院」(最高藝術指導機構)，改稱「日本藝術院」，翌年即將戰前由文部省主辦的官展改由藝術院主辦，仍稱「日展」，並將原來四部(西洋畫部、日本畫部、工藝部、雕塑部)加上書道部，變成五部制。不過此屆為官辦全國美展的最後一屆，因為從1949年起，改由「日本藝術院」與「日展運營委員會」共同主辦。又從1958年再改由社團法人「日展」(屬於民間常設機構)主辦並運營，算是採取完全由民間美術社團主辦的體制。自從「帝展」開始，到最後的「日展」，這五十一年之間，日本的全國性美展，先由官辦經過「半官半民」，到最後完全成為民間團體的三種過程。

二、擴大國際視野

戰後民主化意識形態，最顯著地出現在兩個「Independants 展」(Independants 為法文，獨立之意，轉化為無審查制之意)的創辦。「日本美術會」主辦的「獨立美展」，顯示了贊同民主主義的美術家們廣泛的統一戰線的出現，讀賣新聞社主辦的「獨立美展」，竟成為前衛

畫派畫家們的最佳登龍之門，而顯得非常活躍，當然它倆均採取法國獨立美展的獨特制度：畫家自由參展，不必經過審查而可以展出自己的作品。

在與盟軍談和會議完成的昭和二十六年之前，新出現的巨型美展，就是「每日新聞社」主辦的「美術團體聯合展」，從昭和二十二年開始每年舉行至昭和二十六年，也可以看做是一種首次出現的全國美術界綜合展。不過，昭和二十六年以降，改組而成為「東京 Biennale 展」（Biennale 為義大利語，此展之始祖為義大利威尼斯國際年展，每兩年舉一次），成為戰後日本美術國際化的基礎。

昭和時代的美術界，從鎖國式的狀態獲得解放而開始擴大國際性視野，是在昭和二十六年(1951)前後。首先，昭和二十六年舉辦「現代法蘭西美術展」把許多戰後派法國名作展示在日本的畫家與大眾之前，引起很大的回應。同年日本作品參加第一屆「聖保羅雙年展」，翌年參加第二十六屆「威尼斯雙年展」，從此啟開了大門，參加世界性活動，便日漸蓬勃。

接著，由於韓戰以後日本經濟驟然大為起飛，致使公私立美術館博物館到處新設立，其數量之多，速度之快，在世界上少有其例，這些對於戰後日本美術的發展及觀眾鑑賞力的提昇，有其大神益。例如：昭和二十六年出現了神奈川縣立近代美術館，翌年在東京第一座出現的，便是上野公園內的國立西洋近代美術館，接著由企業家創建的「Bridge Stone 美術館」，而這些館裡珍藏著以法國為主歐洲的十九世紀以來名作，包括羅丹的「思考的人」或「嘉勒市民」等傑作。更值得一提的，是各縣市所創設公立美術館，均由文化廳編列金額龐大的國家預算，每年大量購買西洋各國名畫，分批由各公立美術館珍藏並定期展出，所以在日本參觀公立美術館，不分國立或縣立均擁有同等

份量品質的外國名作。

由於經濟起飛，各財團或大規模公司，也經常邀請外國博物館或美術館出借重要名作，在日本各大都市巡迴展出，以為回饋社會。例如「讀賣新聞社」在 1960 年代，開始每年一次舉辦世界名作特展（例如「羅丹雕刻展」或「彌羅維納斯展」及「法國名家展」等）巡迴全國各大都市而轟動一時，便是其中之例子。還有「現代日本美術展」、「日本國際美術展」、「秀作美術展」、「日本國際版畫雙年展」等，也都是由各報社出資積極推行主辦的。如今，到了凡在外國有名的畫家，不久便可在日本國內欣賞得到其作品的地步。

戰前的公立美術館，通常只做為提供美術團體辦理美展的場所而已，可是戰後的公立美術館，一方面幫助觀眾瞭解或介紹美術的各方面景象，另外一方面也作為視覺文化的教育機構，發揮了很大的作用，至於它們的存在也給予美術家的創作以莫大的刺激與鼓勵，無庸贅述。

第十一章
明治維新至現代的工藝

在明治維新的政策下，廢藩置縣，這種大轉變難免造成社會的混亂，工藝方面因保護者的消失，加上士農工商階級區分的消失，職業自由化之下，對工藝界造成大衝擊。

明治新政府亦以積極建立殖產興業，促進外貿的國策。在工藝方面，除導入新的西洋技術與科學外，同時也留意江戶時代各地具有特色的傳統工藝技術之改良，開始步向近代化的道路。

第一節　傳統工藝的美感

明治二年(1869)，日本大藏省（相當於財政部與經濟部混合）工務局設立「勸業司」，提倡實業，鼓勵工業，明治三年文部省（教育部）設立「博物局」，皆是為了獎勵工業，而明治五年(1872)開始送留學生到外國學習新技術，並帶回不少機器，促使機器國產化。明治十一年(1878)招聘德國人華格納(Gottfried Wagner, 1831～1892)來日，他使用化學染料及陶藝的化學顏料，致力於洋風陶磁燒製的普遍。

明治六年(1873)，在維也納舉行的萬國博覽會，由於其展出的工藝品精緻而廣獲好評，促使明治政府對工藝品的重視，自此後積極的參加萬國博覽會，同樣的受到讚揚，因此政府以輸出工藝品為目的，

設立「起立工商會社」，有一流的名蒔繪家，如植松包民(1845～1899)、白山松哉(1853～1923)參與。政府積極的態度，促使江戶時代末期的工藝發揮出成熟的技術與趣味，也迎合了外國人士的喜好。

在染織和玻璃工業方面，特別導入歐美先進的技術，在明治時對幕末的名家技藝重視與尊重下邁向產業化。「起立工商會社」在明治二十四年(1891)時，因歐美對日本工藝的熱潮消褪而解散，主要是因一般輸出製品趣味低俗，又對新工藝認識的欠缺，致使工藝品裝飾過多，偏重於技巧表現。

到了明治十年左右，出現對傳統事物輕視是否正確的反省風潮，將之具體化的是成立於明治十二年的「龍池會」，其會之主旨在保護古美術，改良工藝。

明治一〇年代復興的工藝界，強調工藝該和美術融合產生日本美，到了明治二〇年代，因新皇居建造而邁向新方向，明治二十一年(1888)新皇居建造完成，工藝上特別在染織方面得到飛躍的發達。至明治二十年左右，又開始有工藝輸出品，政府在明治二十二年(1889)，開設「東京美術學校」，設置美術工藝科，同時在各地設立工業學校。明治二十三年設訂了帝室技藝員制度，這時期日本也發生了產業革命，工業和工藝的區分更明確化，可說明治二〇年代是日本研究傳統工藝，產生新作品時期，其特色一方面將工藝意匠繪畫化，另外一方面力求從明治一〇年代的低俗意匠中蛻變。

在京都，美術工藝的發展也很興盛，京都市美術學校設置工藝圖案科；明治三十六年(1903)歸國畫家淺井忠應聘在京都高等工藝學校教授圖案。在東京方面，以出身東京美術學校的新進作家最為活躍，如專攻金工的香取秀真(1874～1954)、津田信夫(1875～1946)、專攻漆工的六角紫水(1867～1950)等人；這時期已明顯看出產業工藝和美

術工藝的分離，積極推展純粹的工藝。同時純粹美術和工藝的區分亦
明顯化。至明治四十二年(1909)，由東京美術學校出身的工藝家們以
創作工藝為主旨，組成了「吾樂會」。

第二節　大正年間的工藝

明治四十年(1907)開始，日本最早的官方設立之美術展覽會「文
展」，是以純粹美術為主，將工藝排除在外。至於工藝的官方設展，是
在大正二年(1913)，由農商務省主辦的「圖案及應用作品展」，這是大
正二年到昭和十四年(1939)為止的展覽會，成為唯一工匠們發表作品
之舞臺，農商務省主辦的這個展覽，在大正七年(1918)改稱為「工藝
展」，大正十四年改由商工省主辦的商工展，這些參展的作家提倡美術
工藝，同時為參加帝國美術院主辦的全國美展（帝展）而努力。

明治末年到法國留學的美術家們，皆陸續返國，並帶來新的思潮，
也直接或間接地給工藝界很大刺激。首先在自由風潮下重視主觀性，
主張個性，加上美術新派思想的介紹（如以直線為基本的分離派樣式
等）都給工藝家很大刺激。

大正時代的工藝發展，分為兩個方向，一為以日本傳統工藝為藍
本，產生出改良的美術性工藝，另一為主張以西洋新傾向來開拓工藝
新境地。同時政府也對產業工藝加以重視，終於促使美術工藝與產業
工藝分離。

大正三年(1914)，日本畫壇出現了「再興日本美術院」，造成對文
展審查不滿的京都新進作家組成「國畫創作協會」，這些也影響了工藝
家，而產生主張工藝創作應該具有個性。大正八年(1919)楠部彌弌
(1897～1984)創設「赤土社」便是由此而成的。

　　當時在東京，工藝發展亦很活躍，大正八年，以岡田三郎助(1869
～1939) 為中心的東京美術學校老師，包括金工家高村豐周 (1890～
1972)，與染色家廣川松五郎(1889～1952)組成「裝飾美術家協會」。大
正八年還有由陶藝家板谷波山(1872～1963)與金工家香取秀真組成的
「工藝美術會」，積極爭取參加帝展。大正十年東京高等工藝學校創校。

　　大正十四年(1925)，「工藝濟濟會」成立，是由金工家香取秀真、
佐佐木象堂(1882～1961)、清水南山(1873～1948)、北原千鹿(1887～
1951)，漆工家赤塚自得(1871～1936)、植松包美(1872～1933)、六角
紫水和陶藝家板谷波山等作家組成。

　　大正十五年有「无型」的組成，是以金工家高村豐周(1890～1972)、
豐田勝秋(1897～1972)為中心，係工藝急進派的協會，其中成員亦包
括松田權六(1896～1986)，山崎覺太郎(1899～1984)等二十世紀初期
活躍的名家。同年為工藝界團結時期，有東京的漸進改良派香取秀真、
六角紫水、赤塚自得及京都的工藝家參加，組成「日本工藝美術會」。

　　在大正末期值得注目的是民藝運動的抬頭，民藝運動的開始，最
早由畫家山本鼎(1882～1946)提倡的農夫美術為開端，山本鼎看到蘇
聯農民美術品大受感動，進而提倡日本農民美術，並在大正八年(1919)
開辦日本農民美術練習所，可惜到了昭和期開始衰退。真正促成日本
民藝運動的中心人物是柳宗悅(1889～1961)，他受到朝鮮李朝白磁的
樸素美所感動，而開始主張欣賞日本無名工匠所製作之古陶瓷器之美，
而他和河井寬次郎(1890～1966)、濱田庄司(1894～1978)三人所共同
提倡民眾的工藝，簡稱「民藝」(這與臺灣二十多年來慣用的「民藝」一
詞不盡相同)，他們提倡的民藝論為「無我之美」，這種理念風行全國，
至戰後大放異彩。當時參加的多為工匠，如富本憲吉 (陶藝家，1886
～1963) 向國畫會工藝部送件參展，後來並成為國畫會的會員，不過

富本嗣後由於重視創意,而漸脫離了民藝派,並在昭和時期成立「新匠工藝會」。

第三節 戰前與戰後的工藝

昭和初期,工藝朝向美術工藝發展,其中以「无型」為中心的金工作家最為突出,他們以歐洲的構成主義(以直線、曲線為基本)為方向。隨時代的改變,傳統技術受重視下,重視傳統的改良派取得了勢力,昭和二年以鑑賞工藝為目標的派系,終於如願以償的參加帝國美術院美術展(帝展),自此後帝展入選為工藝界人士躍登龍門之必需途徑。

昭和三年(1928)在仙台設立「國立工藝指導所」,昭和十年(1935)提倡新傾向的作家們組成「實在工藝美術會」,他們反對當時「用即是美的」理想工藝觀念,成員包括著名的高村豐周、豐田勝秋、山崎覺太郎和廣川松五郎等人。

昭和十年「帝展」改組,致使帝國美術院亦改成稱為帝國藝術院,工藝界被任命的會員有:香取秀真、板谷波山、赤塚自得、清水六兵衛(第五代,1901～1980),還有新會員富本憲吉、津田信夫(1875～1946)。

在第二次世界大戰爆發後,美術活動受到壓抑,工藝方面也因材料或作品的限制而陷入黑暗時期。昭和二十年(1945)日本戰敗後,產生了手工藝運動,二科會亦復活,到昭和二十一年日本美術展覽會(簡稱日展)及國畫會也展開了活動,當時的日展反映出民主化之趨向,中堅工藝家反對偏重技巧性而贊同獨創性。同時美術界的國際交流活潑化;歐美抽象的傾向,亦給予日本美術以新的影響。在工藝方面產

生了新造形用語——Object；工藝在作品表現上也以抽象趨向占大部分，例如昭和二十三年(1948)八木一夫(1918～1979)等人在京都組成陶藝團體「走泥社」，成員的作品均以抽象為主。

　　昭和三〇年代可說是日本傳統工藝的充實時期。昭和二十五年(1950)，由於社會意識的激變下，傳統工藝技術產生了危機，因此日本制定了「文化財保護法」，工藝技術亦成為「無形文化財」之一，在昭和三十年，政府選定了漆工家松田權六、音凡利堂(1898～)，陶磁家石黑宗麿(1893～1968)、荒川豐藏(1894～)、富本憲吉、濱田庄司等人為「無形文化財」技術保持者。

　　以這些作家為中心，昭和三十年由工人們組成了「日本工藝會」，並在昭和三十一年開始每年舉辦「日本傳統工藝展」。他們主張以優秀技術為根基，重視工藝的實用美。昭和三十一年，佐藤潤四郎等人組成「日本設計師・手工藝人協會」（後改稱「日本手工藝設計協會」），顯示出工藝和設計的密接關係，例如昭和二十三年成立的「走泥社」，即是陶藝脫離實用性的新造形先驅，「走泥社」並參加各種國際展，可稱得上是前衛的工藝團體。

　　昭和三十三年(1958)，「日展」改為社團法人，工藝部方面以「日本工藝會」為主導，在作品上更增添一層藝術的性格。昭和三十六年，相對於「日本工藝會」重視實用性，成立了主張工藝美的「現代工藝美術家協會」，並在翌年舉行展覽；昭和五十三年(1978)另外成立了「日本新工藝家連盟」，皆是日展工藝系統的人物之組織。

　　自昭和四〇年代後半開始，日本的工藝開始往國際方面發展，實際上現代的美術特色之一，就是藝術的一體化，除了各自開拓領域外，亦互相影響，互相刺激。

第十二章
明治維新至現代的書法

明治維新後，封建制度崩潰，舊文化產生大變革，但在書法方面仍繼續傳統，將幕府末期的諸流派接續至明治時代。江戶末期主要是以唐樣、和樣兩派為代表，並未出現能給新時代大影響的名家，而仍以「幕末三筆」的唐樣書法家系為主流。

第一節　六朝風格的盛行

1880年中國滿清駐日公使何如璋，招請學者楊守敬來日，成為日本現代書法開眼的一個重要開端。楊守敬非常博學，對金石學亦有很深造詣，來日時帶來許多金石文拓本，巖谷一六、松田雪柯、日下部鳴鶴三位名家，積極地接觸與研究這些拓本，而體會出北魏的書法之真髓。同期還有中林梧竹（市河米庵之門生），到北京跟隨楊守敬的師父潘存學習北魏書法，回國後促使北魏書法研究急速發展，造成唐樣式書法家的書風產生很大變化，例如名家西川春洞。這種書法一般稱為「六朝風格」。

日下部鳴鶴的門下出現了近藤雪左、丹羽海鶴、渡邊沙鷗、比田井天來等名家，稱為「山手派」，其中比田井天來對碑法帖等作更進一步之研究，並開設書學院，培育出許多弟子，對現代書法界貢獻很大。

而西川春洞的門下出現了諸井春畦、武田霞洞、豐道春海等，稱為「下町派」，這兩派在大正到昭和初期，形成了書法基礎的兩大潮流。

相對於新的六朝風格，日本假名方面有多田親愛、小野鵞堂、阪正臣三人研究日本上古時代的古典假名，追究日本自古存在的書法之美。到明治時代末期，假名書法已成為一門一派，到大正時期才產生了各支派。

當義務教育開始實施時，採用唐樣式系統的書法代替了「御家流」，學校教育採用卷菱湖的書法，而練習用範本則採用卷菱湖系統的村田海石(1835～1912)之書法。因此「御家流」也就漸漸地消聲匿跡，對此，三條實美等人組織「難波津會」，研究平安時代的名家書法，並實際調查華族（有爵位者及其家人，但已於昭和二十二年廢止）及大名（封建時代之諸侯）家秘藏的著名作品，積極追尋和樣書法的源流。其中最富盛名的是小野鵞堂(1862～1922)、大口周魚(1864～1920)等。此外研究平安時代假名的有屋上柴舟，研究平安時代著名書法的田中親美，同時田中亦以復原古書法的目的複製名作。

第二節　昭和時代的書法

大正十三年(1924)「日本書道作振會」成立，昭和三年「戊辰書道會」成立，並舉辦展覽會，之後出現了「泰東書道院」、「東方書道會」、「三樂書道會」、「大日本書道會」四個團體，活躍到第二次世界大戰爆發前。

戰爭期間藝術界一切停滯，日本戰敗投降後，書法界呈現潰滅的狀態，昭和二十年(1945)底，「日本書道美術院」組成，促使書法界大團結，隔年以「再建書道展」舉辦了第一屆展，是日本戰後書法界重

新出發所踏出的第一步。

　　昭和二十三年(1948)，第四屆日展新添了書法部門，包括漢字、假名、篆刻等，如此將書法部門放入日展之中，著實給書法界很大振奮，將書法提昇成藝術的一個分野，並與其他美術同等地位，促進書法的急速發展。許多團體在昭和二十年到三十年之間誕生。昭和三十三年(1958)由許多著名新聞社主辦了幾個大型書法展，也給書法界很大的鼓舞，並造成書法界的分派活動。昭和四十八年設立了「全日本書道連盟」的大組織。

　　現在的日本書法學習者眾多，書法展亦廣泛的在日本全國各地舉辦，並積極推動書法文化與國際交流活動，其中尤以和中國大陸、臺灣的交流最為盛行。

第十三章
明治維新至現代的音樂

第一節　西洋音樂的輸入

　　自明治維新(1868)開始，在政治、社會體制轉變下，日本音樂史遭遇到一個大轉變時期，在此將日本近代的音樂分成明治、大正、昭和三個時期，加以記述。

　　明治時代是外來的西洋音樂和日本傳統音樂並存的時代，而西洋音樂對傳統音樂的影響並非很明顯，但是傳統音樂有漸漸被西洋音樂壓制的傾向；明治時代可說是日本人努力學習西洋音樂的時代。不過嚴格來說，明治前期的日本音樂，應該是和樂（日本音樂、邦樂）、洋樂和清樂三者鼎立的時代。

　　在西洋音樂的輸入及普及下，大眾音樂皆以西洋音樂為基礎，成立了新的日本音樂文化，同時舊的音樂文化上也產生變貌。在這種衝擊下產生新的種類，而不適合者也遭到淘汰，例如「普化尺八」就因為普化宗遭廢止而消失，直至現代邦樂（日本傳統音樂）時代，才又再度成為重要樂器。

一、音樂課程的訂定

明治政府在明治五年(1872)，決定了學校教育制度，規定小學與中學（國中）的音樂課程，但當時並無適當的教材、樂器與教師，也就難以實施。明治八年(1875)教育部（文部省）派出第一批留學生留學美國。明治十一年(1879)教育部設置了「音樂取調掛」(機構名)，這是負責對音樂的調查與研究機構，當時聘請第一批留美歸國的日本教育創始者——伊澤修二(1851～1917)擔任，伊澤以「將東西音樂折衷創造出新音樂」為目標，實施三項計畫：

（1）折衷東西方音樂創作新曲。

（2）培養傳統日本音樂人材。

（3）各學校音樂實施與結果之確認。

但實際上倡導的包括：

（1）調查研究雅樂、俗樂、西洋音樂、清樂，並採用五線譜記譜。

（2）樂器的改造。

（3）確認學校採用的樂器適合與否。

（4）歌詞改良。

（5）加入和聲。

其中歌詞改良亦包括將日本音樂中通俗的歌詞改為高尚的所謂「俗曲改良」運動。

「音樂取調掛」在明治二十年(1887)，因東京音樂學校的產生而解散了，東京音樂學校為專門推行西洋音樂的學校，伊澤修二被任命為校長(1888)。

二、外籍音樂教育家來日

　　實際上西洋音樂的輸入始於安土、桃山時代，是由傳教士傳入的，但後來因彈壓西洋宗教與推行鎖國政策，使西洋音樂的傳入中斷，直至幕府末期才有正式的西洋音樂輸入，首先傳入的是軍樂。天保年間(1830～1843)在長崎有荷蘭式鼓笛隊產生，因此促使各藩起而效之，組成軍樂隊。明治二年(1869)島津藩（鹿兒島）的藩兵在橫濱向英國人學習軍樂，在明治十二年(1879)有德國的海軍軍樂隊教師來日教導，並兼任「音樂取調掛」的教師。

　　正式的西方藝術音樂的直接輸入，是在東京音樂學校成立時，當時聘請洋人教師來日教導。第一位教師是於明治二十一年(1888)來日的奧地利人迪德利比(Rudolf Dittrich，1867～1919)，他促使日本的西洋音樂蓬勃發展。

　　當時的西洋音樂演奏會，以東京的上流社會為中心舉行，明治十九年(1886)創設「大日本音樂會」，會員以上流階級的男女和外國人為主，經常舉行演奏會，亦常練習歌唱及西洋樂器。

　　至於日本交響樂的演出，約在明治二十年(1887)始開始，明治二十一年(1888)有東京音樂學校演奏會，明治二十七年(1894)「大日本音樂會」亦曾為迪德利比返回奧地利舉辦歡送演奏會。

　　明治二十九年(1896)幸田延(1870～1946)舉行歸國的小提琴演奏會，明治三十一年(1898)「明治音樂會」成立（會長：上原六四郎），演奏內容除西洋音樂外，亦加入傳統音樂。明治三十五年(1902)「歌劇研究會」成立，翌年演出日本語的歌劇。明治四十二年(1909)山田耕筰(1886～1965)上演自創歌劇「發誓的星星」，這些活動使西洋音樂在明治時代更為蓬勃。

第二節　傳統音樂的發展

在傳統音樂的調查與研究，由「音樂取調掛」於明治十三年(1880)開始，並將傳統音樂五線譜化，而民間的研究機構「邦樂研究所」(明治三十八年設立)，由留德博士田中正平(1862～1945)主持，將傳統音樂五線譜化（約有三百首）。

由於平曲演奏家館山漸之進(1845～1916)對政府保護研究傳統音樂不力，表示不滿，竟上書天皇，促使教育部於明治四十年(1907)在東京音樂學校內設置「邦樂調查掛」，委請館山擔任，其貢獻有：傳統音樂的五線譜化與錄音，開辦演奏會，也編集了「近世邦樂年表」。

出版方面，明治二十一年(1888)出版了小中村清矩的「歌舞音樂略史」，為第一本介紹日本音樂史的書；明治二十八年(1895)出版的「俗樂旋律考」，著者為上原六四，為討論日本音階的理論書。

明治政府早期曾將江戶時代受幕府保護的特殊音樂加以廢止，例如能樂，在失去保護後，加上武士層的消滅下，一時演奏者四散，但後來在新興富裕階級中又獲得垂青，得到新的發展，加上明治新政府的保護，得到高水準的發展。

在明治政府實施新的保護政策下，各地設置盲人學校，同時確立了其傳統音樂的傳承組織：在京都以明治十一年(1878)創設的「京都盲啞院」為中心，組成「京都當道會」；　大阪在1875年成立「地歌業仲間」，並發展成「當道音樂會」；在東京則有「樂善會訓盲啞學院」（即後來的「東京盲啞學校」）。

在明治時代的音樂教育政策下，邦樂之中得到最大關注的是箏曲，將箏曲的欣賞階層擴大，創作傾向亦以新時代為主題，稱為「明治新

曲」，這就是所謂的箏曲改良唱歌運動，結果產生新作詞新作曲的「箏曲集」(1888)，為日本最早印刷的日本音樂五線譜。

在大阪，明治新曲的創作非常活潑，這是受到流行的明清樂影響，而創作出能充分發揮器樂性的曲子。自幕府末期以來，明清樂成為家庭音樂，非常普遍並流行至1895年。

受明治政府保護而復活的是宮廷雅樂，由於「太政官雅樂局」設立（圖68、69），並在制度、樂曲及演出上做了改革，同時也積極的舉辦公開演奏會，樂人並學習洋樂。1901年雅樂參加了巴黎萬國博覽會，結果影響了德布西（Claude Debussy，法國作曲家，1862～1918）的音樂，促成雅樂登上國際舞臺的濫觴。

在演奏團體方面，有各種音樂會的組織化，例如「長唄研精會」的成立，箏曲演奏的組織化，皆由練習會演變成「共同演奏會」。到明治後期各地方出現了「鑑賞會」。在東京以邦樂、邦舞綜合欣賞為目的的有「美音會」，京都有「京都音樂會」，均以西洋音樂與邦樂為欣賞對象。在大阪有「共樂會」、「偕樂會」、「共遊會」、「友樂會」、「共惠會」等，欣賞內容包括大眾藝能、淨瑠璃、箏曲、明清樂、洋樂等。

宴席音樂有幕府末期的端歌類、歌澤節的獨立，是屬於小篇歌曲系列。到明治後期出現有女流演奏家演奏的筑前琵琶；而九州系、關西系的地歌箏曲家與薩摩琵琶成為全國的組織。至於日本音樂的函授教育始於明治後期，內容包括箏曲、尺八、三味線、謠曲等。

一、箏曲

明治時代初期，由於廢止了種種特權，箏曲界亦一時呈現空白狀態，在江戶時代箏曲地歌為盲人專業，明治維新後特權消失，造成盲人生活困苦，到了明治八年(1875)在大阪組織了「地唄業組合」團體，

圖68│宮內廳樂部演出　舞樂大塚本

圖69

日本雅樂大太鼓演出

盲人在生活福利上得到保障。此團體主要活動為新曲之創作、箏曲公開演奏、樂譜的發行與教授。其中新曲創作方面有歌詞的改良、新的調絃法，充分發揮樂器性。

歌詞方面，採用和歌，不再用以前風花雪月的男女愛情為題材。調絃法改採「陽音階」(DEGAC'D')，減少半音的使用，創作新曲者有菊高檢校、菊末檢校、菊塚與一(1846～1909)、楯山登(1876～1926)、菊好秋調(1865～1912)等人，其中菊塚與一創作許多新曲，組成「三曲研究會」(1904)，在大阪創立「當道音樂會」，並將山田流箏曲普及至大阪。

關西系的生田流箏曲，在幕府末期由光崎檢校開創了箏曲的高低音合奏，到明治期時大為流行，並將左手奏法活用，在曲風上受到洋樂的影響。而東京的山田流箏曲家，除協助「音樂取調掛」調查研究傳統音樂外，亦創作新曲，明治期的作曲家以今井慶松(1871～1947)最為著名，代表作「四季之調」為純器樂曲，曲中可以看到受西洋音樂的影響。在京都「京極流」的鈴木鼓村(1875～1931)，則以藝術歌曲的新樣式作箏曲。

明治時代關西的生田流和關東的山田流互相交流，各自推廣至對方的地區。明治期除新曲創作外，箏曲家亦將秘藏的樂曲公開傳授與演奏，並出版樂譜，使許多名曲得以保存下去。

二、長唄

明治時代後半期開始，長唄以演奏會形式展開，開端是由第三代杵屋六四郎(1874～1956)和第四代吉住小三郎(1876～1972)，於明治三十五年(1905)組成的「長唄研精會」，這並不是和歌舞伎結合的長唄，而是單為長唄作曲發表的，此外還有「長唄音樂會」、「鶴命會」等團

體產生。

三、淨瑠璃

明治初年的「義太夫節」擅彈大型的三味線，並將舊作人物改名上演，受到歡迎，因而促使新作的產生。第五代竹本彌太夫和豐澤團平（第二代，1827～1898）產生許多作品，同時在這時期有「女義太夫」的流行（由女性演出）。

「常磐津節」則產生和長唄類似的曲風，同時有表現三味線技巧的曲子出現，著名演奏家有常磐津林中(1842～1906)。

「清元節」以五世清元延壽太夫(1862～1943)最著名，作曲家以第二代清元梅吉(1854～1911)最為重要。至於「新內節」，以第七代富士松加賀太夫(1856～1930)最著名，演奏活動甚盛，對「新內節」的普及與推廣頗有貢獻。

四、尺八

佛教音樂的尺八，因普化宗在明治四年(1871)遭受明治政府廢止而衰退，明治十六年(1883)政府准許復活，明暗寺首座：第三十六代勝浦正山成立明暗教會，使普化尺八至今仍存在。現在普化尺八的傳承者，在關東有高橋空山，關西有明暗第三十八代小泉止山。

至於「琴古流」方面，吉田一調(1812～1881)、荒木古童（第二代，1823～1908）兩人竭力推行尺八、箏與三味線之合奏。當時和「琴古流」並排的流派有「都山流」，為中尾都山(1876～1956)於明治二十九年(1896)在大阪創立的，他創作新曲，並制定「都山流本曲」（尺八原來舊有的曲子稱本曲，而和三味線、箏合奏的曲子稱外曲），採取舞臺上的演奏方式。

五、琵琶

薩摩琵琶為四絃四柱琵琶，是室町時代末期到安土、桃山時代時，由島津忠良、盲僧淵脇壽長院兩人合作所產生的，最初是為了提高武士的士氣，到了江戶時代成為薩摩（鹿兒島）武士間的一種鄉土藝能，是具武士風格的音樂，後來在商人間也流行演奏，並混入許多曲子；明治維新後傳播到全國，至明治時代後期，有永田錦心(1885～1927)提倡「錦心流」，使薩摩琵琶產生「正派」（原本的薩摩琵琶）和「錦心流」兩派。

薩摩琵琶在商人間流行之下，也稱為「町風琵琶」，漸漸變為華麗，結果到了明治時代，在北九州筑前（今福岡縣）產生「筑前琵琶」，這是盲僧的子孫橘旭翁（第一代，1848～1919）學習薩摩琵琶後，加入家傳盲僧琵琶的要素所創立的一流派，普及全國，成為琵琶界的兩大流派之一。筑前琵琶以四絃五柱或五絃五柱為樂器特色。

第三節 大正、昭和時代的音樂

大正與昭和時代，是日本人對西洋音樂的理解與消化的時期，同時西洋音樂並滲透大眾，這種積極的現象，對傳統音樂亦有所影響，竟產生了以西洋音樂理論為基礎，又具有傳統音樂精神的作品。

一、新日本音樂運動

1920年代以後，以日本樂器為主的創作活動頗為活躍，大正九年(1920)在東京由本居長世(1885～1945)和宮城道雄(1894～1956)舉行共同作品發表演奏會，被尺八演奏家吉田晴風(1891～1950)稱之為「新

日本音樂大演奏會」，也就因此展開了「新日本音樂」運動（在日本現代邦樂史中新日本音樂運動，是在1920～1945年間）。

新日本音樂運動的重要音樂家首推宮城道雄，宮城很早就展露其才華，他在明治時代的作品，並沒有受到西洋音樂的影響，但進入大正期後的作品，明顯地受洋樂影響，曲子有室內樂、重奏曲、箏獨奏曲、應用變奏曲形式、用箏伴奏的藝術歌曲、用箏伴奏的童謠、箏和管絃樂的協奏曲等，為傳統音樂再創新生。對宮城道雄的創作理念產生共鳴的「新日本音樂」運動作家，還有吉田晴風、中尾都山、金森高山、中島雅樂之都、田邊尚雄、町田嘉章等人。

在日本新音樂運動的影響下，以東京盲學校為中心的山田流箏曲，例如久本玄智(1903～1976)、齋藤松聲(1907～)、山川園松(1909～1984)、宮下秀洌等人，和關西的盲人音樂家們（如中村雙葉等人），積極的從事創作活動；其中山田流箏曲家中能島欣一、中田博之，開始獨自的創作運動，他們和新日本音樂或盲學校派不同傾向，強烈遵守傳統的精神，並加入西洋音樂節拍的強弱法，同時亦改革了三味線的技巧。

在長唄界，第四代杵屋佐吉(1884～1945)以三味線為主奏樂器作曲，作品有「三絃主奏樂」，為純器樂曲。其他在雅樂界、淨瑠璃界、琵琶界亦有新曲創作，同時洋樂系的作曲家清水脩、平井康三郎也發表了些使用日本樂器演奏的新作品。

在傳統樂器的改良上，有越野榮松和中能島欣一的改良箏出現，這是為了改進箏在低音域的音質而創出「十五絃箏」，比傳統箏多了二絃。在1921年宮城道雄創出「十七絃箏」。1922年第四代杵屋佐吉創製「大提琴三味線」。昭和初期竹內壽太郎創製實用化七孔尺八，宮下秀洌創製「三十絃箏」，箏演奏家野坂惠子(1938～)創製「二十絃箏」。

二、藝術歌曲

　　明治時代由瀧廉太郎 (1879～1903) 創作了日本近代藝術歌曲「花」、「荒城之月」等名曲，踏出了第一步，之後對藝術歌曲發展盡力者尚有山田耕筰(1886～1965)和藤井清水(1889～1944)。

　　山田耕筰曾留學德國，其作曲風格頗受浪漫派影響，他將詩和音樂互相配合，探求日本語言中的音樂要素，透過歌曲將日本的民族性表現出來，其曲子的藝術價值頗高，代表作有「歌」(1916)、「野薔薇」(1917)、「曼珠沙華」(1922)、「六騎」(1922)、「中國地方之子守唄（搖籃曲）」(1928)等。

　　山田的弟子藤井清水(1889～1944)，比山田更具民族主義傾向，對傳統音樂造詣頗深，著名作品有「紡車」(1919)。其他的名作家還有小松井輔，代表作「停泊之舟」(1919)；成田為三，代表作「濱邊之歌」(1918)，他們都以藝術歌曲著名。還有中山晉平(1887～1952)以大眾歌曲和童謠作品有名。到了昭和時代，出現了現代歌曲的先驅——橋本國彥(1904～1949)。

　　昭和前期可說是軍國主義充斥的時代，所以產生了受政府、軍部肯定的歌曲，雖然產生了「愛國進行曲」、「出征」等歌曲，可是對歌曲而言，在政府、軍部的干涉下是個黑暗的時期。

三、西洋音樂的發展

　　在西洋交響樂團的組成方面，最早是大正三年(1914)，山田耕筰由德歸國後擔任東京「愛樂者會」的管絃樂團指揮，可惜不久後就解散了。大正十一年(1922)東京交響樂團成立，在翌年因關東大地震而消失。大正十四年(1925)山田耕筰組成「日本交響樂協會」（簡稱「日

響」），翌年發生內部分裂，近衛秀麿以「日響」團員為中心，組織「新交響樂團」，即是今日「ＮＨＫ交響樂團」之前身。至昭和十三年(1938)成立了「中央交響樂團」，於昭和十六年(1941)改名為「東京交響樂團」，但因戰爭而於昭和二十年(1945)解散。

在歌劇方面，日本的第一位國際歌劇家為三浦環(1884～1946)，他出身於東京音樂學校，擅長演「蝴蝶夫人」一劇，大正時期他主要在海外的歌劇院演出。

明治四十四年(1911)，「帝國劇場」設立，附設有歌劇部，曾特聘義大利人羅西來日指導，並上演歌劇，然而受到不景氣影響，終於在大正五年(1916)解散，後來這些被解散的成員們，在淺草劇場上演不完整的歌劇，被稱為「淺草歌劇」。大正八年(1919)帝國劇場聘請俄國大歌劇團來日演出，刺激了伊庭孝、堀內敬三、近衛秀麿等人，於昭和二年(1927)開始創作廣播歌劇。由山田耕筰出面組成的「日本樂劇協會」，亦於昭和四年(1929)上演自創作的歌劇「天女下凡」，翌年並上演歐洲的歌劇，不過不久之後就停止活動了。藤原歌劇團於昭和九年(1934)，第一次演出正式歌劇，而成為歌劇界的中心。

在小學音樂方面，有大正期出現的童謠、唱歌劇、童謠舞蹈等，為鑑賞教育的萌芽期。至昭和時期的二次世界大戰時，由於戰爭而使日本音樂史上留下一段空白。不管是音樂教育或新曲創作或演奏方面，都停滯下來，許多軍國主義的歌曲也放入學校教材中。到二次世界大戰終了時，西洋音樂方面以德國音樂為中心，對學校的音樂教育注重，並將學校使用「唱歌」的課程，改名為「音樂」。

第四節 戰後的音樂

一、中西音樂的復甦

戰後，西洋音樂慢慢復甦，首先開始舉辦演奏會，同時西洋音樂的唱片亦再度出版。到昭和二十五年(1950)外國演奏家陸續來日演出，可說在西洋音樂界呈現熱鬧的景象，受到這些刺激，又響起傳統文化再認識的呼聲。在昭和二十五年(1950)政府制定了「文化財保護法」，同時實行「無形文化財」，其中音樂部分，於昭和三十年(1955)指定「能樂」的喜多六平太，「義太夫」的豐竹山城少掾，「地歌」的富崎春昇，「長唄」的山田抄太郎、「和常磐津」的常磐津文字兵衛等人為傳統音樂「重要無形文化財」保持者。同時在義務教育的教材中，也包括了傳統音樂。

戰後的「新邦樂」也有諸多發展，由教育部於1946年開始舉辦的藝術祭，到1950年有邦樂競賽，1955年ＮＨＫ開設「邦樂技能者育成會」，同時播放ＮＨＫ廣播節目「邦樂鑑賞會」、「邦樂演奏會」等，使邦樂的質和量均大為提昇。

邦樂作曲家，除創作三曲（由三味線、箏、尺八或胡弓伴奏之聲樂曲。或指地歌、箏曲、尺八樂、胡弓樂的總稱）、長唄外，也創作義太夫、常磐津、琵琶、雅樂、清元、新內等種類之新曲。淨瑠璃系的新作，作風上也開始導入不同於古典形式，題材上取自近代日本文學或古典主題的創新作品，新的聲樂曲之創作非常旺盛，產生被稱為「邦樂歌劇」的新作品，如中能島的「王昭君」(1955)，杵屋正邦的「鬼之女房（老婆）」(1959)等。

戰後邦樂的器樂作品，開始具備了獨立性，例如杵屋廣三郎作三味線獨奏曲「怪奇之舞」(1945)，是用二度、三度、增音程組合的調絃法。而中能島、杵屋正邦的作品，使地歌三絃、長唄三味線有新的演奏法，並根據古典形式將旋律、節奏、音色加以近代化，代表性作品：如杵屋的三絃獨奏曲「風」(1946)、中能島「為箏和三絃之組曲」(1955)。在箏曲創新上有小野衛(1915～)、松本雅夫(1915～)、唯是震一(1923～)、後藤幸明(1924～)、坂本勉(1926～)、藤井凡大(1931～)等人，其中最值得注目的，是唯是震一與宮下秀洌用十二音技法所創作出的作品，同時邦樂之間各種樂器的交流合奏亦很盛行，也發表了大規模樂團的合奏曲。

西樂音樂家們受委託而作邦樂曲者亦不少，最好的例子有邦樂家鈴木嘉代子(1916～)自1955年以後連續先後委託西樂家石桁真禮生、伊藤隆太、入野義朗、清水脩、陶野重雄(1908～)、田中喜直、間官芳生等人代為創作。在1958年舉行第一屆邦樂「四人會」演奏會，除上述人士之外，還有平井康三郎、小山清茂、菅野浩和(1923～)等西樂作曲家也曾有邦樂的新作發表。

二、現代音樂的邁進

1964年以後的邦樂，被稱為「現代邦樂」或「現代日本音樂」,所謂「現代邦樂」是為了強調現代音樂色彩而用的字眼，在1964年先誕生了現代邦樂演奏家團體，包括「邦樂四人會」、「民族音樂之會」、「日本音樂集團」、「日本合奏團」、「創作邦樂研究會」、尺八「三本會」等的組成。同時在ＮＨＫ的廣播節目「現代的日本音樂」開始之後，作品增加，也出現了質上的變化。

此期在演奏活動上，個人獨奏會大為增加，同時唱片界也收錄了

現代邦樂的代表作，這些現代作品的特色，是無視於傳統的奏法和音樂美，但相反的產生出別種形象的世界，同時也有採用多種樂器合奏的方式，在音色上產生多樣性，形成邦樂的新局面，顯得相當的前衛。

相對於這些前衛新潮作品，為了盡量要顯示日本音樂特性的作曲家如中島欣一、和諸井誠、三木稔和黛敏郎，他們以回歸日本音樂的原點，重新作曲，這是頗具現代意義。而利用洋樂與邦樂的對比，表現出傳統美的作曲家為武滿徹。

在這樣作曲旺盛的情形下，日本音樂地位不由得獲得提昇，同時範圍也更擴大至雅樂、聲明、能、民俗藝能等的領域。

在西洋音樂輸入後一百年的今日，日本並非一味的接受西洋音樂，相反的日本在傳統音樂方面，也和西洋音樂同樣的有公開的演奏、廣播、錄音、電視播放等積極的活動，使西洋音樂、邦樂具同等地位。總之：日本在經過西洋音樂的吸收、消化時期之後，到了1960年代開始，即積極的排脫西洋音樂的影響，將日本傳統音樂的特性發揮出來，創作出不少佳作，可以說結出相當豐盛的果實。

附錄：江戶・明治・大正・昭和・平成
年代對照表

年號	西曆	年號	西曆	年號	西曆
慶長元	1596	〜	〜	16	1703
〜	〜	3	1657	寶永元	1704
19	1614	萬治元	1658	〜	〜
元和元	1615	〜	〜	7	1710
〜	〜	3	1660	正德元	1711
9	1623	寬文元	1661	〜	〜
寬永元	1624	〜	〜	5	1715
〜	〜	12	1672	享保元	1716
20	1643	延寶元	1673	〜	〜
正保元	1644	〜	〜	20	1735
〜	〜	8	1680	元文元	1736
4	1647	天和元	1681	〜	〜
慶安元	1648	〜	〜	5	1740
〜	〜	3	1683	寬保元	1741
4	1651	貞享元	1684	〜	〜
承應元	1652	〜	〜	3	1743
〜	〜	4	1687	延享元	1744
3	1654	元祿元	1688	〜	〜
明曆元	1655	〜	〜	4	1747

年號	西曆	年號	西曆	年號	西曆
寬延元	1748	〜	〜	大正元	1912
〜	〜	12	1829	〜	〜
3	1750	天保元	1830	14	1925
寶曆元	1751	〜	〜	昭和元	1926
〜	〜	14	1843	〜	〜
13	1763	弘化元	1844	63	1988
明和元	1764	〜	〜	平成元	1989
〜	〜	4	1847		
8	1771	嘉永元	1848		
安永元	1772	〜	〜		
〜	〜	6	1853		
9	1780	安政元	1854		
大明元	1781	〜	〜		
8	1788	6	1859		
寬政元	1789	萬延元	1860		
〜	〜	文久元	1861		
12	1800	〜	〜		
享和元	1801	3	1863		
〜	〜	元治元	1864		
3	1803	慶應元	1865		
文化元	1804	〜	〜		
〜	〜	3	1867		
14	1817	明治元	1868		
文政元	1818	〜	〜		
		44	1911		

日本學叢書

書　　　　　　　名	作　　者	出　版　狀　況
日　本　學　入　門	譚汝謙著	撰　稿　中
日　本　的　社　會	林明德著	已　出　版
日本近代文學概說	劉崇稜著	排　印　中
日本近代藝術史	施慧美著	已　出　版